ONE DAY IN LIFE

**Ein Konzertprojekt von Daniel Libeskind
und der Alten Oper Frankfurt in Kooperation
mit zahlreichen anderen Frankfurter Institutionen**

A concert project by Daniel Libeskind and
the Alte Oper Frankfurt in collaboration
with numerous other Frankfurt institutions

———

21/22 MAI MAY 2016

HIRMER

DR. STEPHAN PAULY

So viele Emotionen, so viel dichtes Hören, so viele Menschen mit einem gemeinsamen musikalischen Erlebnis: Das war „One Day in Life". Ganz anders als sonstige Konzerte, beeindruckt vom Dialog der Räume und der Stücke, eine gemeinsame Reise von einer Station in Frankfurt zur anderen, von einer Atmosphäre in die nächste. Erfüllte, freudige Gesichter beim Publikum und bei den Musikern, überall. Dem vorausgegangen waren viele wunderbare, intensive Begegnungen mit Daniel Libeskind, dem leidenschaftlichen Musikmenschen. Mehr als zwei Jahre gemeinsamer Planung – ein künstlerischer Dialog von beeindruckender Tiefe, Präzision und Leichtigkeit. „One Day in Life" hat Menschen zusammengebracht, die sonst wahrscheinlich nie so zusammengefunden hätten: Besucher aus allen Szenen der Stadt, Musiker aus ganz unterschiedlichen Kulturen. Und, nicht zuletzt: die Teams der Alten Oper Frankfurt und des Boxcamp Gallus, der Commerzbank-Arena, der Deutschen Nationalbibliothek, der Feuerwehr Frankfurt am Main, des Hospitals zum heiligen Geist, der Initiative 9. November, des Rebstockbads, des Senckenberg Naturmuseums, des Sigmund-Freud-Instituts, der Stadt Frankfurt, des OpernTurms, der Verkehrsgesellschaft Frankfurt am Main und des Wohnhauses Oskar Schindler. Ein Netzwerk ist entstanden! So viel Herzblut, so viel Engagement aller Menschen ist in dieses Projekt geflossen: Rund 700 Projekt-Beteiligte, darunter mehr als 200 Musiker, realisierten 75 Konzerte in 24 Stunden an 18 Locations in Frankfurt; 15.500 Tickets wurden verkauft, über 70 Stücke wurden aufgeführt, von alter bis zu zeitgenössischer Musik. Ein gemeinsames, unvergessliches, einprägsames, im Herzen bewegendes Erlebnis ist entstanden.

So many emotions, so much condensed listening, so many people with a shared musical experience: this was "One Day in Life". Vastly different to other concerts, it was shaped by a dialogue of the venues with the pieces performed, a shared journey from one location in Frankfurt to the next, from one atmosphere to the next. Everywhere fulfilled, joyful faces among the audience and the musicians. This was preceded by many wonderful, intense encounters with Daniel Libeskind, that passionate, musical person. More than two years of joint planning – an artistic dialogue of impressive depth, precision and lightness. "One Day in Life" brought together people who would otherwise probably never have met: visitors from all over the city, musicians from a huge variety of cultures. And last but not least: the teams of the Alte Oper Frankfurt and the Gallus boxing camp, the Commerzbank Arena, the German National Library, the Frankfurt am Main Fire Department, the Hospital zum heiligen Geist (Hospital of the Holy Spirit), the Initiative 9. November, the Rebstock Public Bath, the Senckenberg Museum of the Natural History, the Sigmund Freud Institute, the City of Frankfurt, the OpernTurm, the Verkehrsgesellschaft Frankfurt am Main public transport company (VGF) and the Oskar Schindler apartment building. A network has been created! So much passion, so much dedication from so many people has flowed into this project: about 700 project participants, including more than 200 musicians, realized 75 concerts in 24 hours at 18 locations in Frankfurt; 15,500 tickets were sold and over 70 works were performed, ranging from early to contemporary music. A shared, unforgettable, expressive, moving experience was created.

DANIEL LIBESKIND

*The sounds have been stilled.
The instruments put away.
So what remains?*

The joy of being there.

Music in the heart.

Sharing the experience with complete strangers.

Resonance of places that have now acquired an aura, because of the event.

Unexpected friendships.

Most of all the sense that the music is alive.

So music outlasts stone.

Music outlasts time.

Music attunes one to the world.

These ethereal vibrations that seem to have evaporated in May continue to affect us.

They are inscribed deeper than we can fathom.

An unexpected walk in any city triggers the memory of Frankfurt.

As I take the subway on 42nd Street, I hear a Baroque flute.

When passing an industrial warehouse in Brooklyn, I hear the Sanctus from the Requiem.

And when night falls in Lower Manhattan, I hear a mysterious breath through Lachenmann's clarinet from the Accanto.

One Day in Life continues to be.

It affirms the solidarity of people through music that links them in freedom despite all the walls around them.

Daniel Libeskind
New York, July 12, 2016

Die Töne sind verklungen. / Die Instrumente verstaut. / Was aber bleibt? / Die Freude, dabei gewesen zu sein. / Musik im Herzen. / Etwas gemeinsam mit völlig Fremden erlebt zu haben. / Der Widerhall der Orte, die nun durch die Konzerte eine Aura erhalten haben. / Unverhoffte Freundschaften. / Über allem das Empfinden, dass die Musik lebt. / Dass Musik Steine überdauert. / Musik überdauert Zeit. / Musik bringt in Einklang mit der Welt. / Schwingungen, die sich im Mai zu verflüchtigen schienen, wirken noch immer auf uns. / Sie haben sich tiefer eingegraben, als wir verstehen. / Ein unerwarteter Spaziergang in irgendeiner Stadt löst die Erinnerung an Frankfurt aus. / Wenn ich an der 42. Straße die Metro nehme, höre ich eine Traversflöte. / Wenn ich an einem industriellen Lagerhaus in Brooklyn vorübergehe, höre ich das Sanctus aus dem Requiem. / Und wenn die Nacht über Lower Manhattan heraufsteigt, höre ich ein geheimnisvolles Atmen durch die Klarinette in Lachenmanns Accanto. / One Day in Life existiert weiter. / Es bekräftigt die Solidarität der Menschen durch die Musik, die sie in Freiheit verbindet – ungeachtet aller Mauern um sie herum.

Daniel Libeskind, New York, 12. Juli 2016

EINE STADT WIRD KLANG

―

ONE DAY IN LIFE

Der Konzertbetrieb folgt gewöhnlich festen Regeln. Die Anzahl der Akteure und die Möglichkeiten in der Zusammenstellung der Musikwerke sind limitiert, ebenso der zeitliche Umfang wie auch die räumliche Ausdehnung, welche sich typischerweise auf den Konzertsaal beschränkt. Was aber würde passieren, wenn man jemanden, der Räume plant, einmal ganz frei über Konzerte nachdenken ließe? Daniel Libeskind, weltweit berühmter Architekt und Stadtplaner, pflegt Räume neu zu definieren und Denkmuster aufzubrechen. Grund genug für die Alte Oper Frankfurt, ihn einzuladen, ein Konzertprojekt zu konzipieren, und diese Einladung auszusprechen nicht mit einer konkreten Erwartung, sondern als offene Aufforderung zu einem Dialog über Musik, Werke, Künstler, Ideen. Daniel Libeskind reagierte mit einem Entwurf, der keineswegs den Normen der etablierten Konzertform entsprach. Dass aber aus den ersten Überlegungen ein derart weitgreifendes und zugleich in die Tiefe gehendes Projekt resultieren sollte – das umfassendste, aufwändigste, das die Alte Oper in ihrer Geschichte je realisierte –, überraschte am Ende das Publikum, das Team der Alten Oper, alle am Projekt Beteiligten und nicht zuletzt Daniel Libeskind selbst: 24 Stunden, 18 Orte in Frankfurt, 18 Dimensionen des menschlichen Lebens – und das in 75 Konzerten: Das war „One Day in Life".

Wie kann vermeintlich Vertrautes neu erfahren und Fremdes zugänglich werden? Wie wird Wahrnehmung geschärft? Was bewirkt es, Dinge in einen neuen Kontext zu stellen? Fragen wie diese interessieren den Architekten Daniel Libeskind in besonderem Maße. Der US-Amerikaner, einer breiten Öffentlichkeit bekannt geworden durch seinen spektakulären Masterplan zu Ground Zero sowie durch das von ihm entworfene Jüdische Museum in Berlin, war von Stephan Pauly, dem Intendanten der Alten Oper Frankfurt, eingeladen worden, ein Konzertprojekt zu entwickeln. Das Konzept, das Libeskind auf diese Einladung hin entwickelte, zielte dementsprechend nicht nur auf ein intensives Musikerlebnis, sondern auf ein gänzlich neues Erfahren der Stadt Frankfurt sowie eine Reflexion über Grunddimensionen menschlichen Daseins: ein Parcours durch innere und äußere Welten, zu erleben über zwei Tage hinweg an 18 Orten in ganz Frankfurt mit Musik von Pérotin bis Lachenmann, von Monteverdi bis Stockhausen.

EINE IDEE NIMMT GESTALT AN
Die Orte, die Libeskind gemeinsam mit dem Team der Alten Oper Frankfurt auswählte, gehorchten längst nicht den Anforderungen eines Konzertsaals. Vielmehr beabsichtigte der Architekt eine intensivierte Musik- und Raum-Erfahrung, indem Klänge an Orte gebracht wurden, die alles andere als prä-destiniert sind dafür. Mit ganzer Leidenschaft ließ sich Libeskind auf sein erstes Konzertprojekt ein, besichtigte Konzertorte, feilte im Dialog mit der Alten Oper Frankfurt an seinem imaginären Stadtplan sowie an den Konzert-programmen und erläuterte persönlich der Presse sein Konzept zu „One Day in Life" – das Medieninteresse war schließlich bereits im Vorfeld gewaltig.

Die Resonanz unter den Musikfreunden aber auch. Bereits kurz nach Beginn des Vorverkaufs im November 2015 hatten viele sich ihren ganz persön-lichen Konzert- und Stadtparcours für den 21./22. Mai 2016 zusammenge-stellt oder sich einen der Tagespässe gesichert. Vor allem außergewöhn-liche Spielstätten wie der Operationssaal im Hospital zum heiligen Geist waren binnen kürzester Zeit ausverkauft. Zum Ende durfte die Alte Oper Frankfurt 15.500 verkaufte Tickets zählen.

ENTDECKUNGEN IN DER EIGENEN STADT
200 Musiker, 75 Konzerte, 24 Stunden, 18 Orte, 18 Dimensionen des mensch-lichen Lebens – das sind die nüchternen Zahlen. Nicht messbar: die Inten-sität der vielen Begegnungen mit Musik an unterschiedlichen Räumen. Ein sonniges Wochenende lang gewannen die Besucher neue Perspektiven auf Frankfurt und auf Musik verschiedenster Epochen. Im 38. Stock des Opernturms mit Ausblick auf die gesamte Stadt entfalteten sich luftige Klanggebilde von Pérotin und Salvatore Sciarrino. Derweil 20 Meter unter

der Erde frühbarocke Vokalkunst die Gänge des Magazins der Deutschen Nationalbibliothek erfüllte. Im Boxcamp im Gallusviertel bestieg der Starpianist Pierre-Laurent Aimard den Ring, um es mit Beethovens später Sonate op. 110 aufzunehmen. Von dort konnte der Weg in die ehemalige Großküche des Römers führen, wo 100 Metronome hektische Betriebsamkeit simulierten. Oder ins Straßenbahndepot, wo die Gächinger Kantorei und das hr-Sinfonieorchester Mozarts *Requiem* interpretierten, sanft untermalt von den Geräuschen, die auf den Schienenwegen rings umher von ICEs und Straßenbahnen produziert wurden. Zu den bleibenden Eindrücken zählten ein Akkordeonist auf dem Fünf-Meter-Turm des Rebstockbads, Vivaldi zwischen imposanten Dinosaurierskeletten, indischer Raga in einem Operationssaal und vor allem das Abschlusskonzert in der Commerzbank-Arena mit der Geigerin Carolin Widmann. Filigrane Klänge im gigantischen Oval des Stadions: große Kunst in großem Rahmen.

NICHTS VERGLEICHBARES
Reger Austausch über das gerade Gesehene und Gehörte fand auf den Wegen zwischen den einzelnen Konzertorten statt. Ganz Frankfurt sprach über Musikerfahrungen an diesem Wochenende. Die emotionale Wirkung der Konzerte war umwerfend; viele Menschen waren von der Musik und den Räumen tief berührt. Auch die Medien zeigten sich überaus interessiert an dem Projekt: Am Konzertwochenende selbst fand eine umfangreiche Berichterstattung in Rundfunk und Fernsehen sowie Print- und Online-Medien statt – Schlagworte wie „Riesenerfolg", „ästhetischer Ausnahmezustand", „einmaliges Musikereignis" prägten die Beiträge. Hinzu kam die Live-Übertragung zweier Konzerte auf ARTE live web, dem Online-Kanal des deutsch-französischen Kultursenders ARTE sowie Aufzeichnungen des Hessischen Rundfunks. Und Daniel Libeskind selbst? Der war am Ende selbst überwältigt, welche Dimensionen sein Projekt angenommen hatte: „Es gibt nichts Vergleichbares zu Frankfurt. Ich bin sehr glücklich. Ich hätte mir nicht vorstellen können, wie das hier tatsächlich sein würde. Das wahre Erleben ist viel besser als alles, was ich selbst erwartet hatte."

A CITY BECOMES SOUND: ONE DAY IN LIFE

The concert business usually follows a fixed set of rules. The number of actors and the options for combining musical works are limited, as is the timeframe and the space available, which is typically restricted to the confines of a concert hall. But what would happen if one day, someone who designs urban spaces for a living were given free rein to imagine a series of concerts? Daniel Libeskind, world-famous architect and urban planner, is committed to redefining spaces and breaking away from established ways of thinking. This was reason enough for the Alte Oper Frankfurt to invite the architect to come up with a concert project, extending an invitation without any concrete expectations, but rather as an open call for a dialogue on music, compositions, artists and ideas. Daniel Libeskind responded with a design that by no means conformed to the conventions of established concert form. That these initial ideas would result in such a far-reaching and at the same time in-depth project – the most extensive and elaborate ever carried out in the history of the Alte Oper – ended up astonishing the audience, the Alte Oper team, all those involved in the project, and not least Libeskind himself. 24 hours, 18 locations across Frankfurt, 18 dimensions of human existence – all within 75 concerts. That was: "One Day in Life".

How can something that seems to be familiar be re-experienced? And how can the foreign be made accessible? How can perception be sharpened, and what is the effect of seeing things in a new context? Architect Daniel Libeskind is fascinated by such questions. Known to the general public for his spectacular master plan for Ground Zero as well as his design for the Jewish Museum in Berlin, the American was invited to develop a concert project by the Alte Oper's General and Artistic Director Stephan Pauly. The concept that Libeskind elaborated following this invitation did not only aim to create an intensive musical experience, but it also sought to inspire a new experience of the city of Frankfurt as well as a reflection on the basic dimensions of human existence. It was to be a journey through inner and outer worlds, experienced over the course of two days in 18 locations across Frankfurt, and accompanied by music from Pérotin to Lachenmann, from Monteverdi to Stockhausen.

AN IDEA TAKES SHAPE
The locations selected by Libeskind together with the Alte Oper team completely disregarded the requirements of a concert hall. Instead, the architect focused on creating an intensive musical and spatial experience by bringing sound into spaces that were anything but intended for that purpose. Libeskind threw himself into his first concert project with real passion, visiting concert venues, collaborating with the Alte Oper Frankfurt to perfect his imaginary city map as well as the concert programmes, and explaining his "One Day in Life" concept to the press in person. Media interest was tremendous from the word go.

As was the response among music lovers. Shortly after the start of the advance booking period in November 2015, many had already mapped out their own personal concert and city route for 21/22 May 2016, or secured one of the day passes. Unusual venues like the operating theatre in Frankfurt's Hospital zum heiligen Geist (Hospital of the Holy Spirit) sold out in no time at all. By the end, the Alte Oper Frankfurt had sold 15,500 tickets.

DISCOVERIES IN YOUR OWN CITY
200 musicians, 75 concerts, 24 hours, 18 locations, 18 dimensions of human existence. The bare figures do not even begin to measure the intensity of the many encounters with music and different spaces. Throughout a sunny weekend, visitors gained fresh perspectives on Frankfurt and on the music of various eras. The breezy sounds of Pérotin and Salvatore Sciarrino drifted from the 38th floor of the OpernTurm (Opera Tower), with its view to the entire city. Meanwhile, 20 metres underground, early baroque vocal music floated down the aisles in the repositories of the German National

Library. In the Gallus boxing camp, the star pianist Pierre-Laurent Aimard took to the ring with a triumphant performance of Beethoven's late Sonata Op. 110. From there, you could follow the path to the former great kitchens of the medieval Römer building, where 100 metronomes simulated a hectic hive of activity. Or you could take a trip to the tram depot, where the German Gächinger Kantorei choir and the hr-Sinfonieorchester (Frankfurt Radio Symphony) interpreted Mozart's Requiem, *softly accompanied by the noises of the ICEs and trams passing by on the surrounding railway tracks. Among the performances that made a lasting impression were the accordionist playing on the five-metre tower at the Rebstockbad (Rebstock Public Bath), Vivaldi performed between imposing dinosaur skeletons, Indian Raga in an operating theatre and, above all, the closing concert in the Commerzbank Arena, starring violinist Carolin Widmann. There, delicate sounds filled the gigantic oval arena: great art on a grand scale.*

NOTHING COMPARES

Lively discussions about what had been seen and heard took place on the way to and from the individual concert venues. That weekend, the whole of Frankfurt was talking about their musical experiences. The emotional impact of the concerts was overwhelming. Many people found themselves deeply moved by the music and the spaces. The media too showed great interest in the project: The concert weekend itself saw extensive media coverage on the radio and television, as well as in print and online media. Articles were teeming with buzzwords like "tremendous success", "aesthetic state of exception", "once-in-a-lifetime musical event". On top of this, two concerts were streamed live on the online service of the German-French culture television channel ARTE, and recordings were broadcast by the Hessian Broadcasting Corporation. And Daniel Libeskind himself? By the end, he too was overwhelmed by the dimensions that his project had reached: "Nothing compares to Frankfurt. I am delighted. I could never have imagined what the end result here would be. Experiencing the real thing is far better than what even I had expected."

"Every city creates its own structures through dreams. The streets we walk on and the topographies we experience are simultaneously really here, but also dreamt by us."
(DANIEL LIBESKIND)

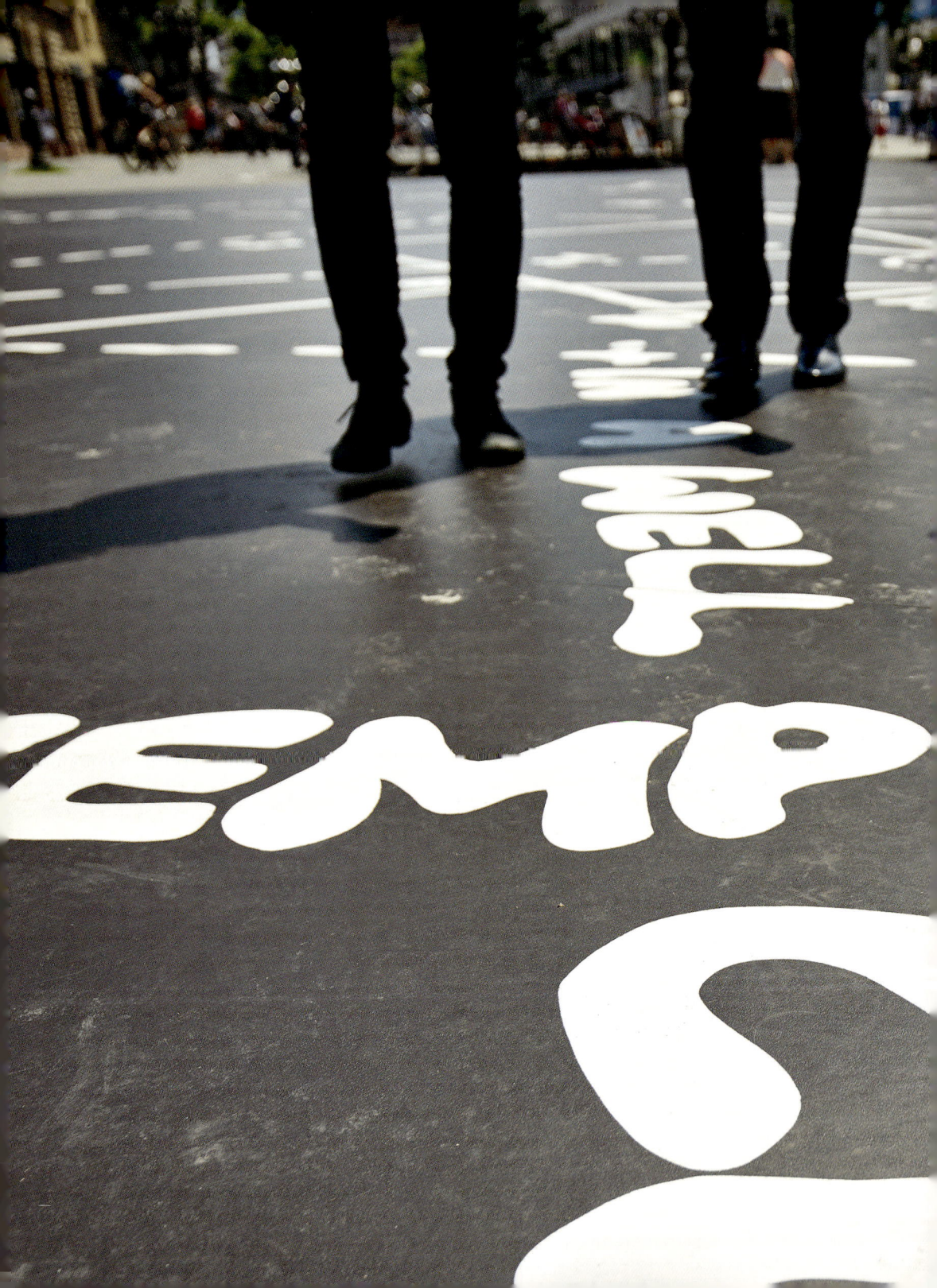

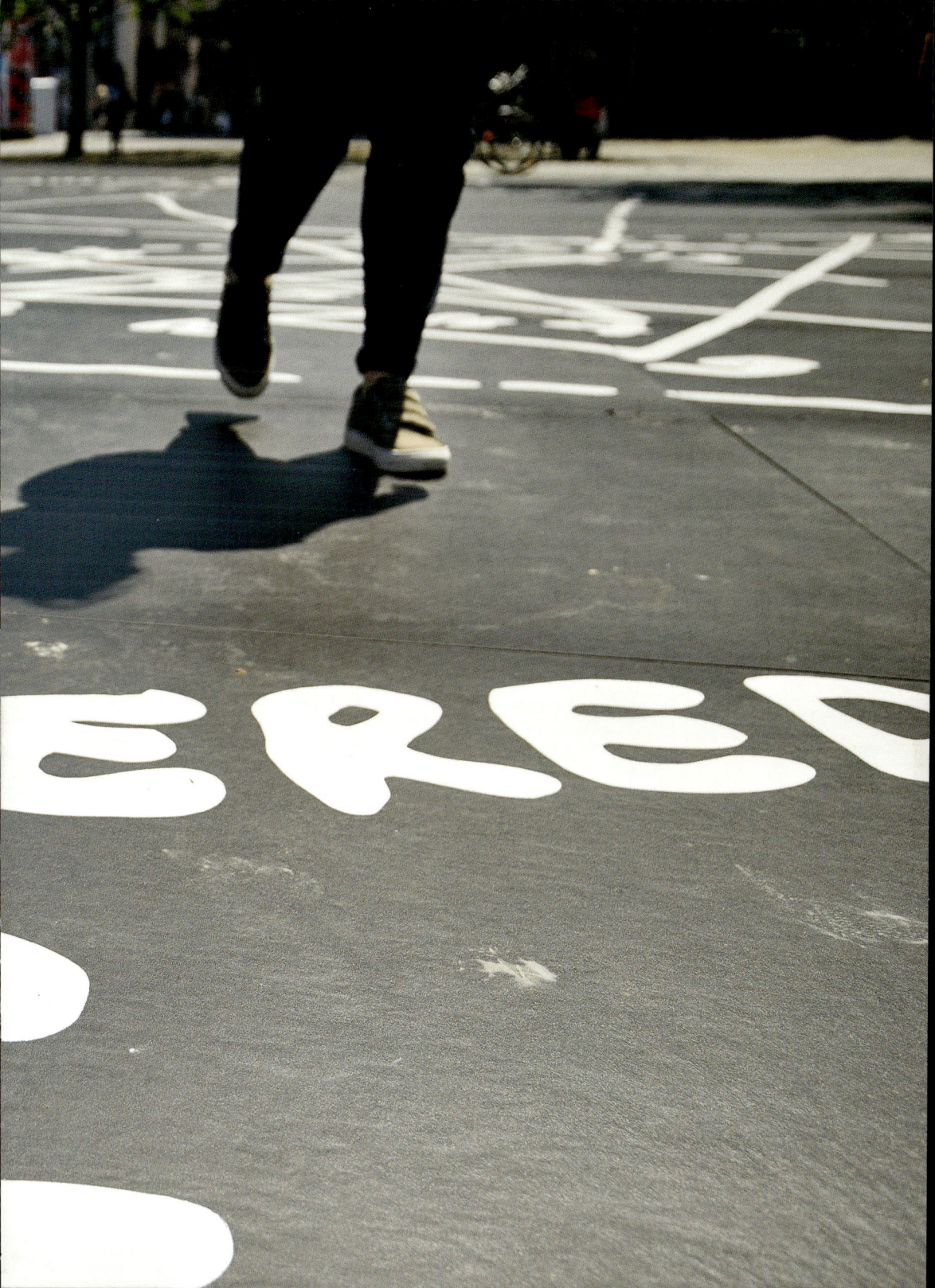

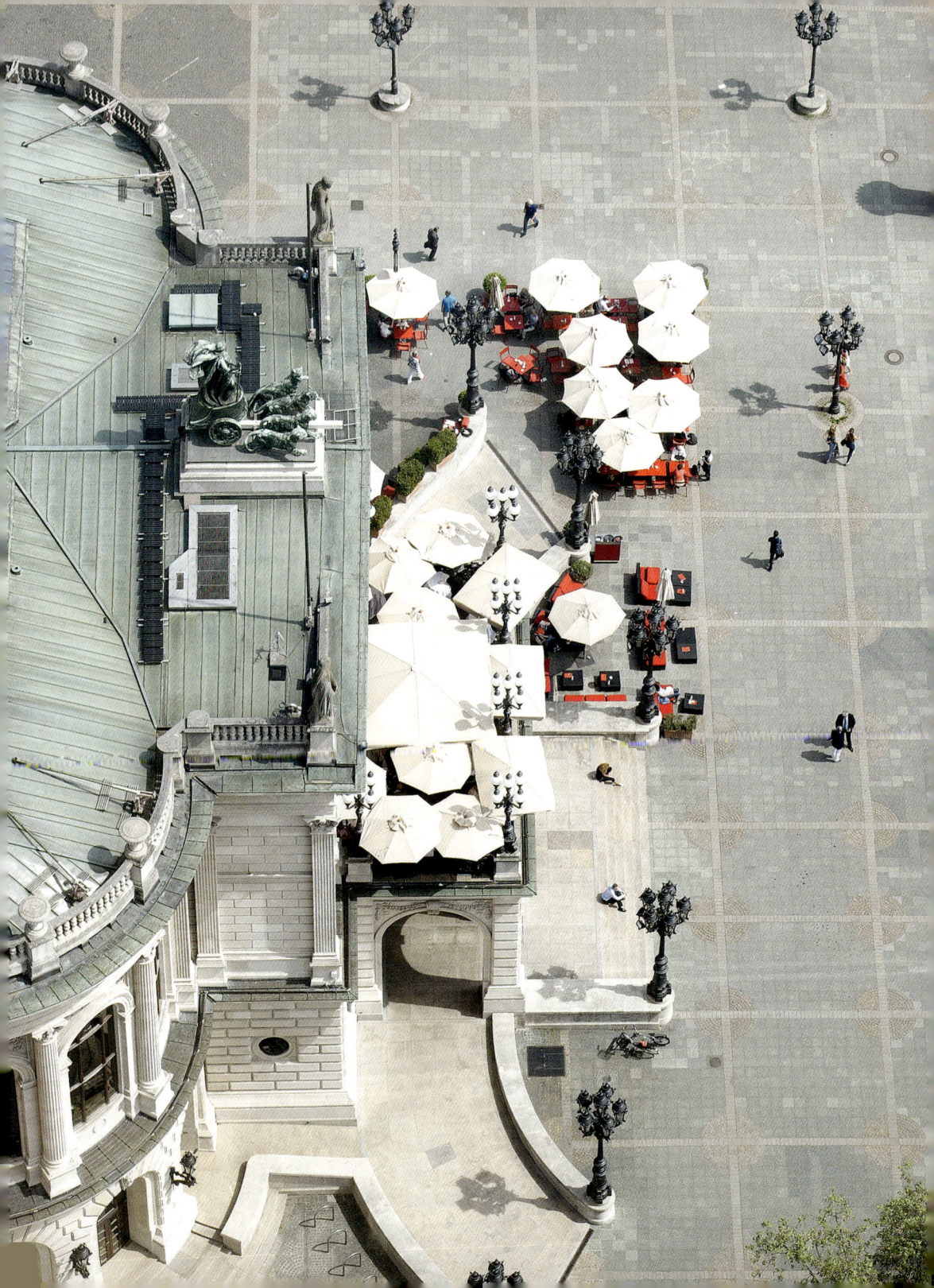

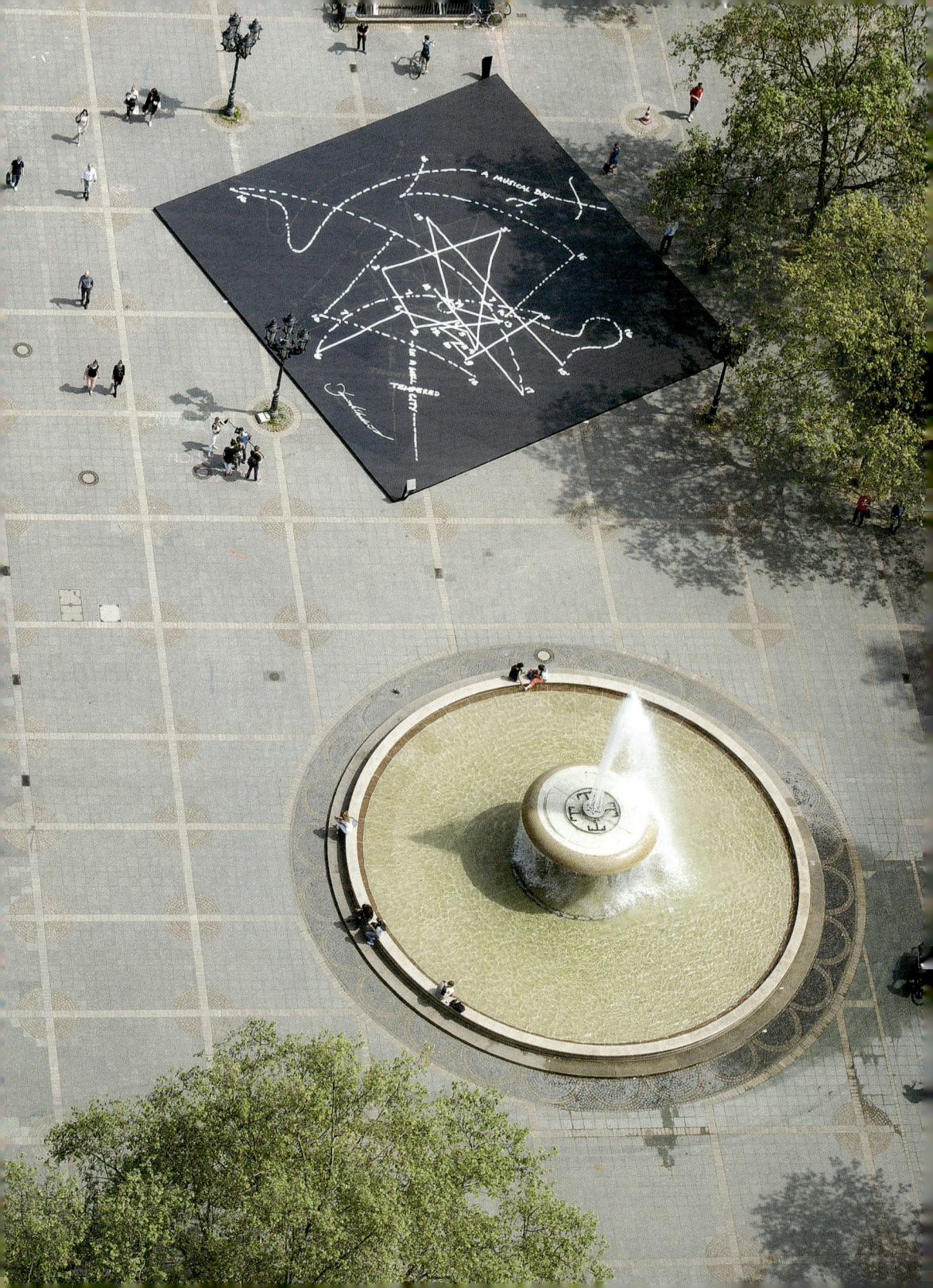

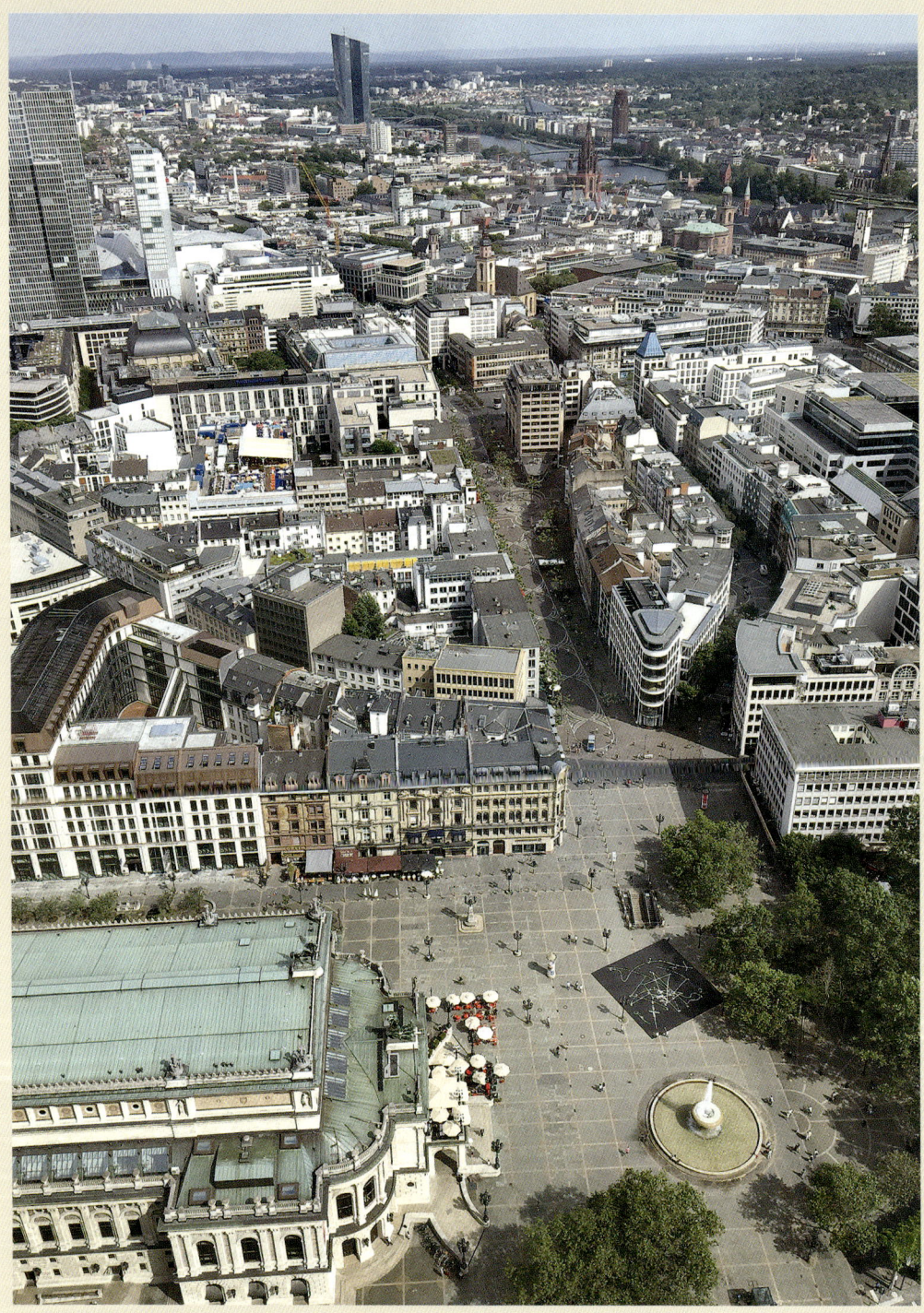

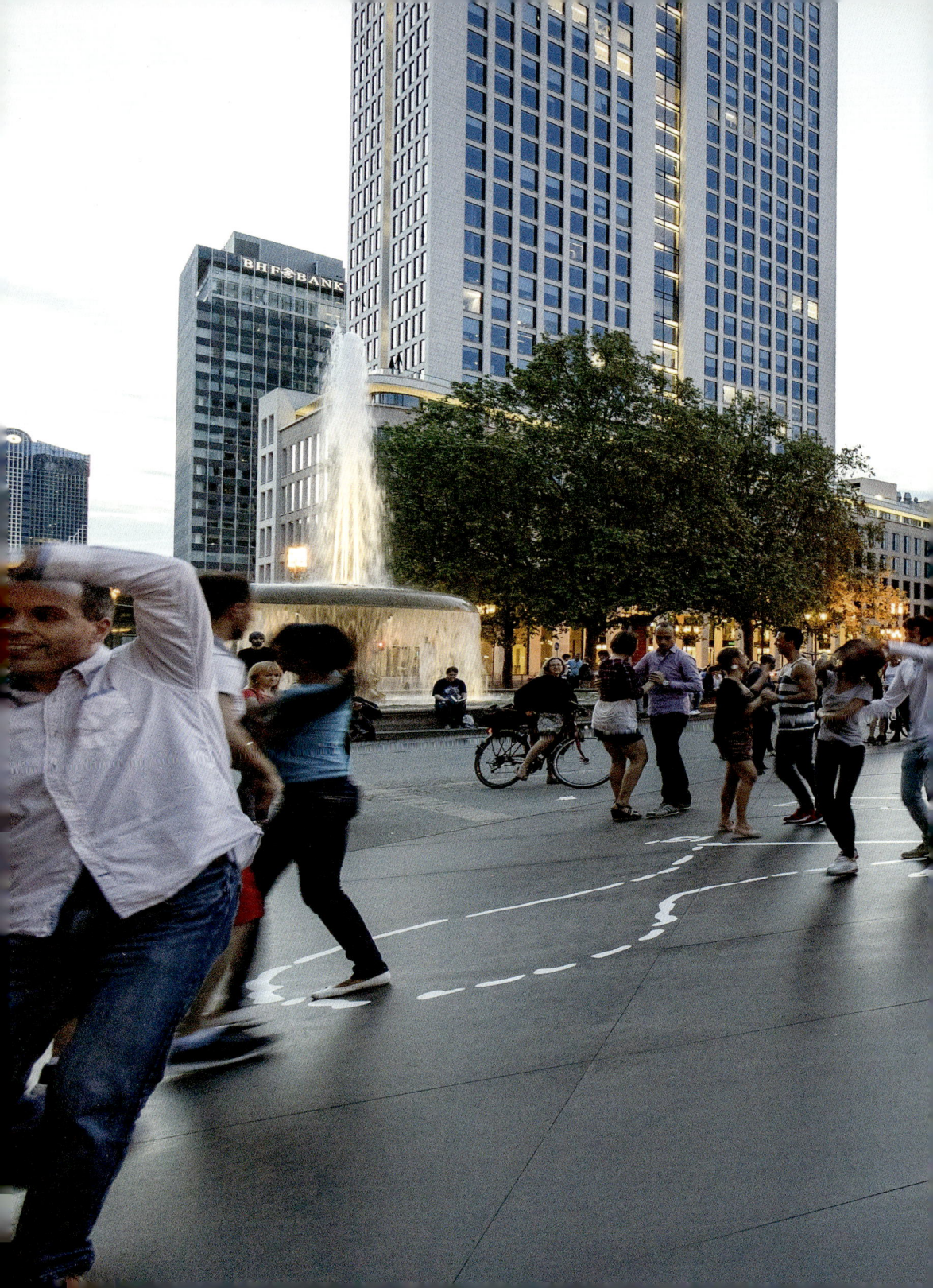

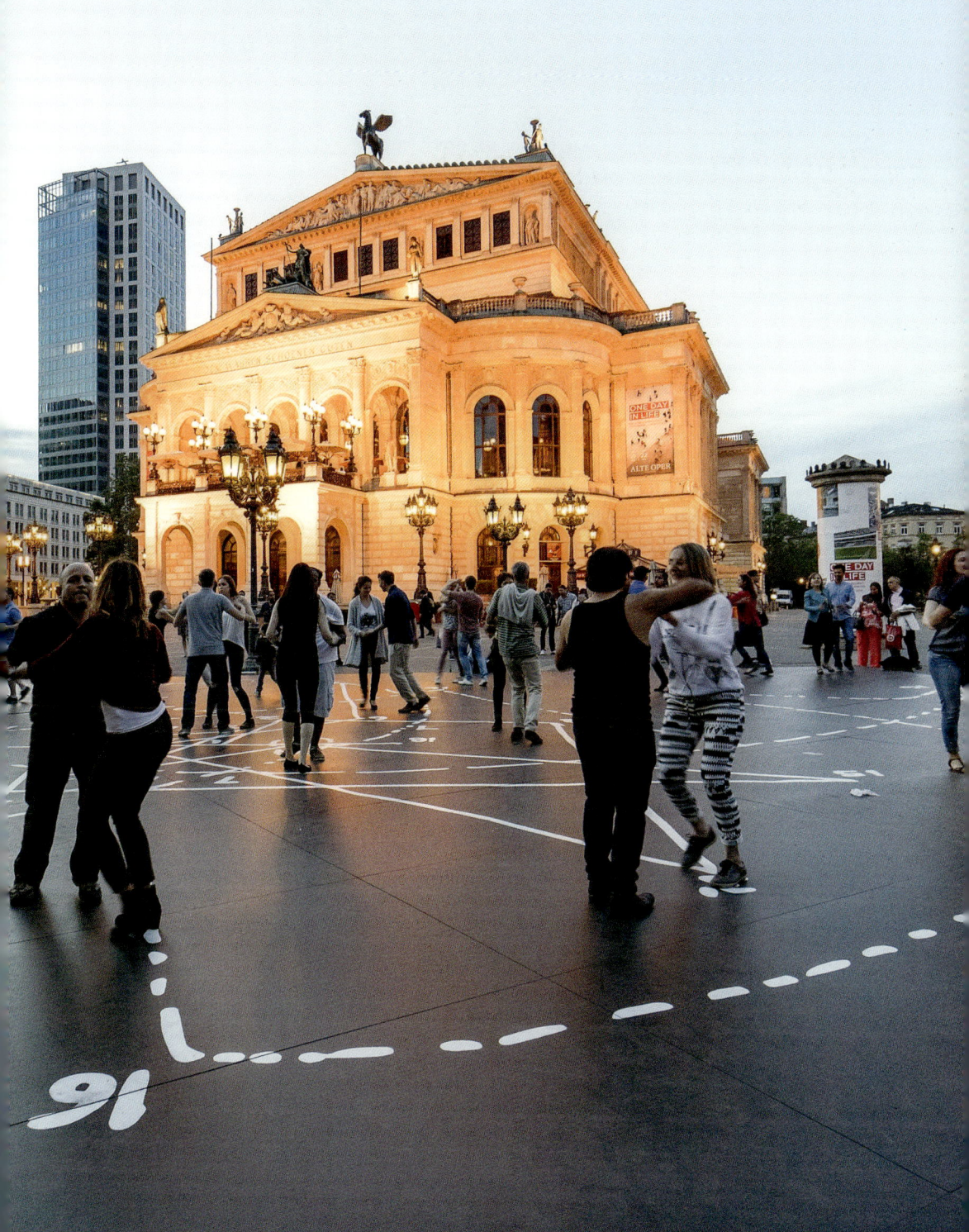

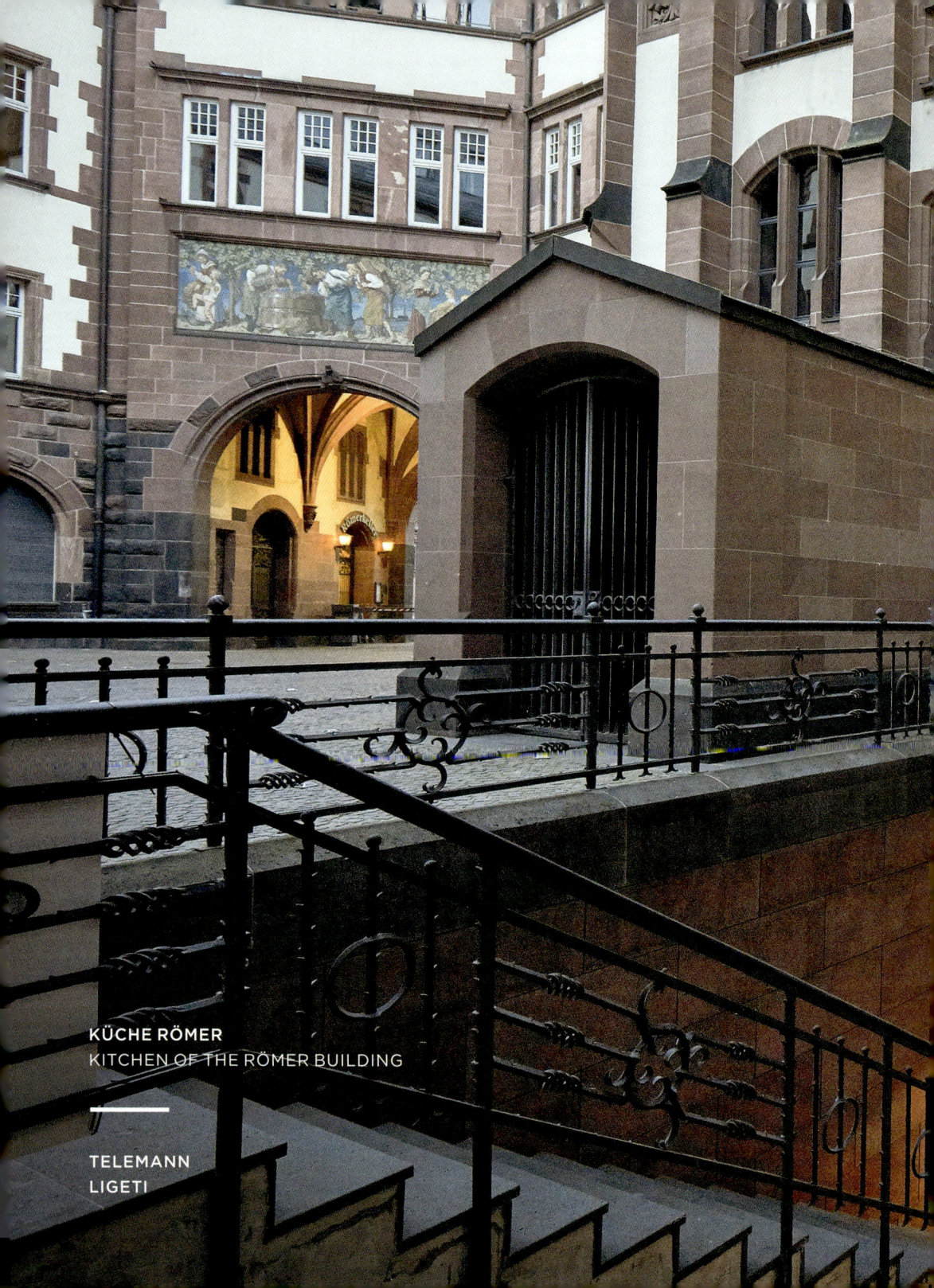

KÜCHE RÖMER
KITCHEN OF THE RÖMER BUILDING

TELEMANN
LIGETI

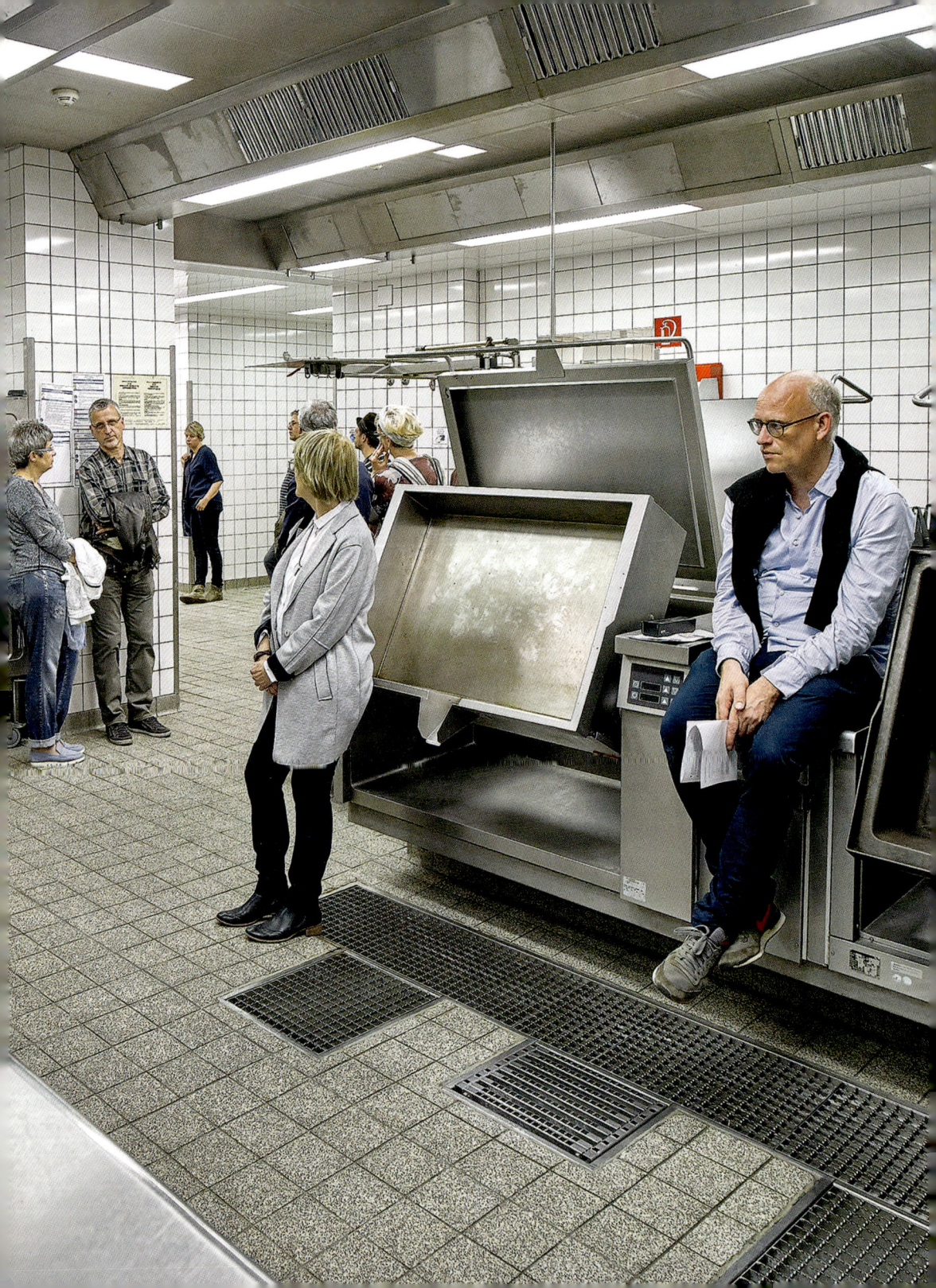

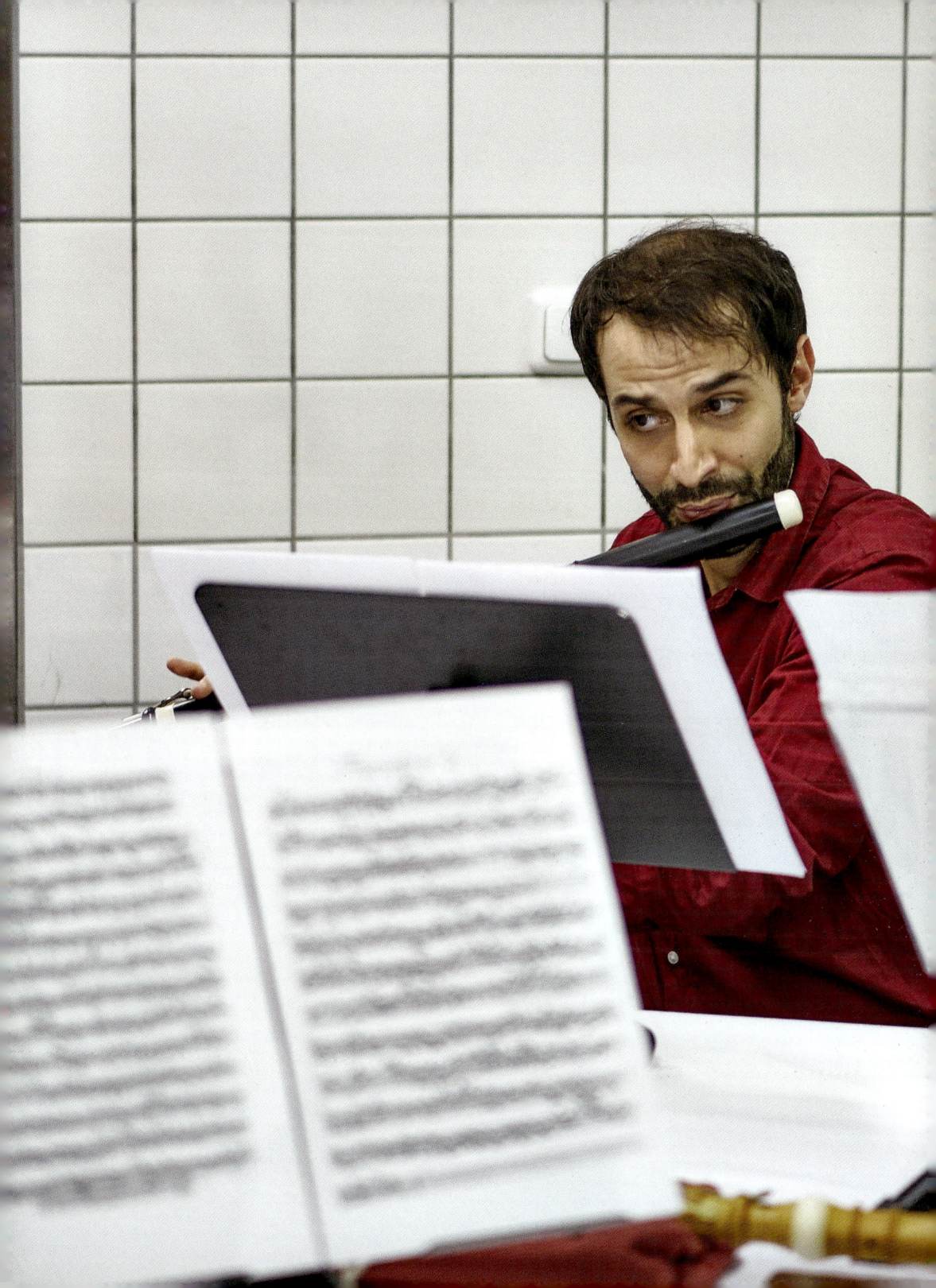

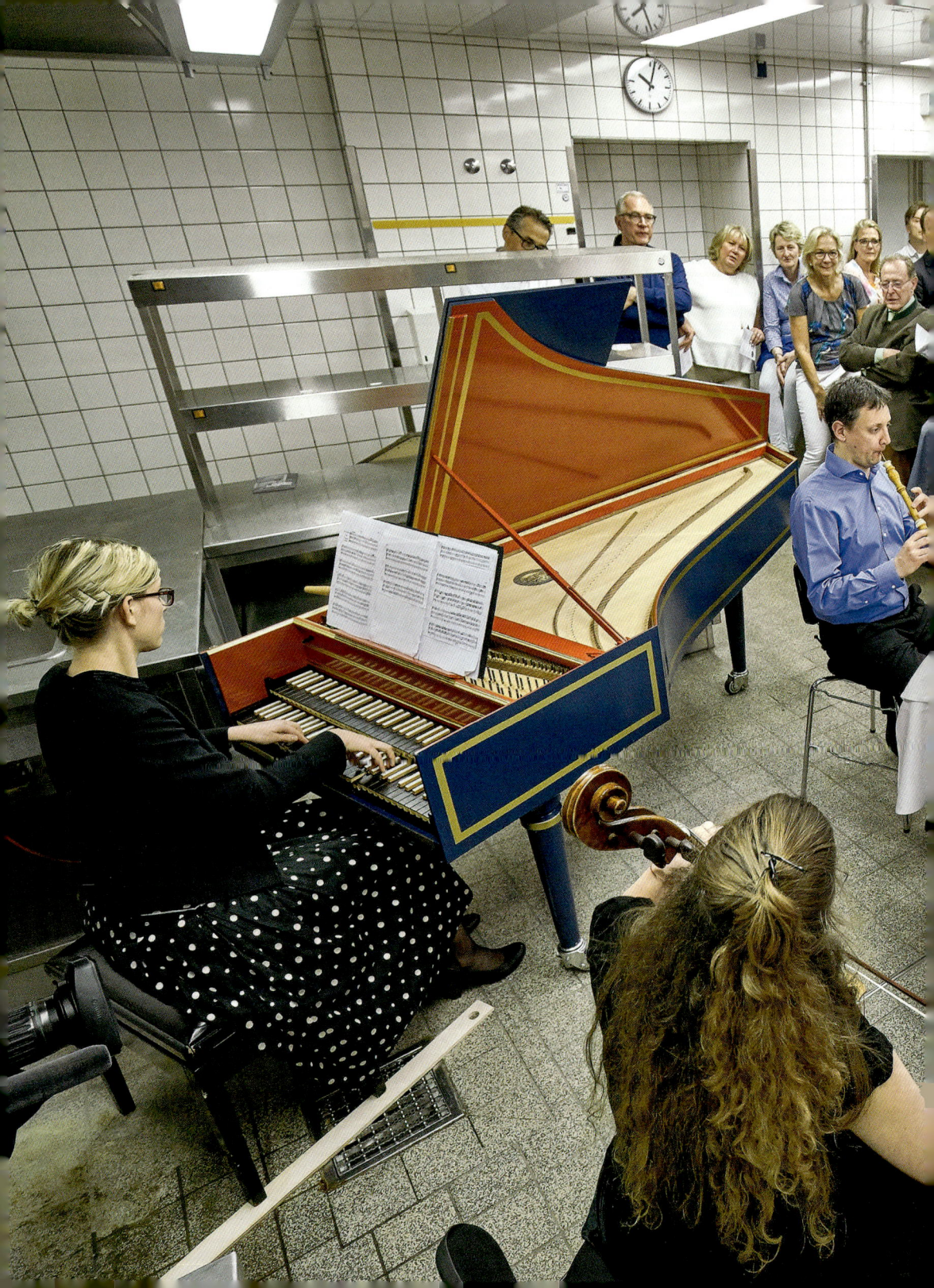

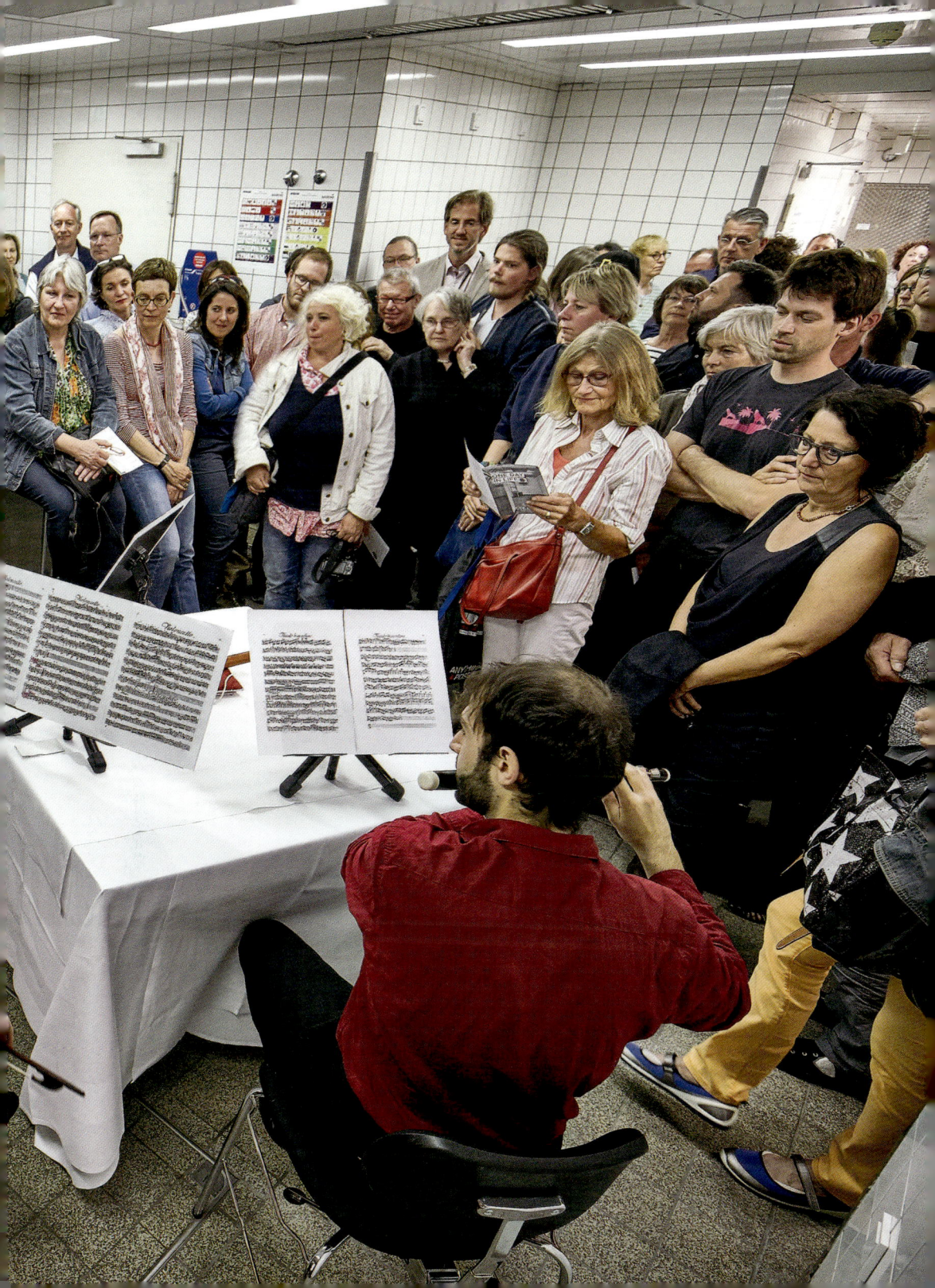

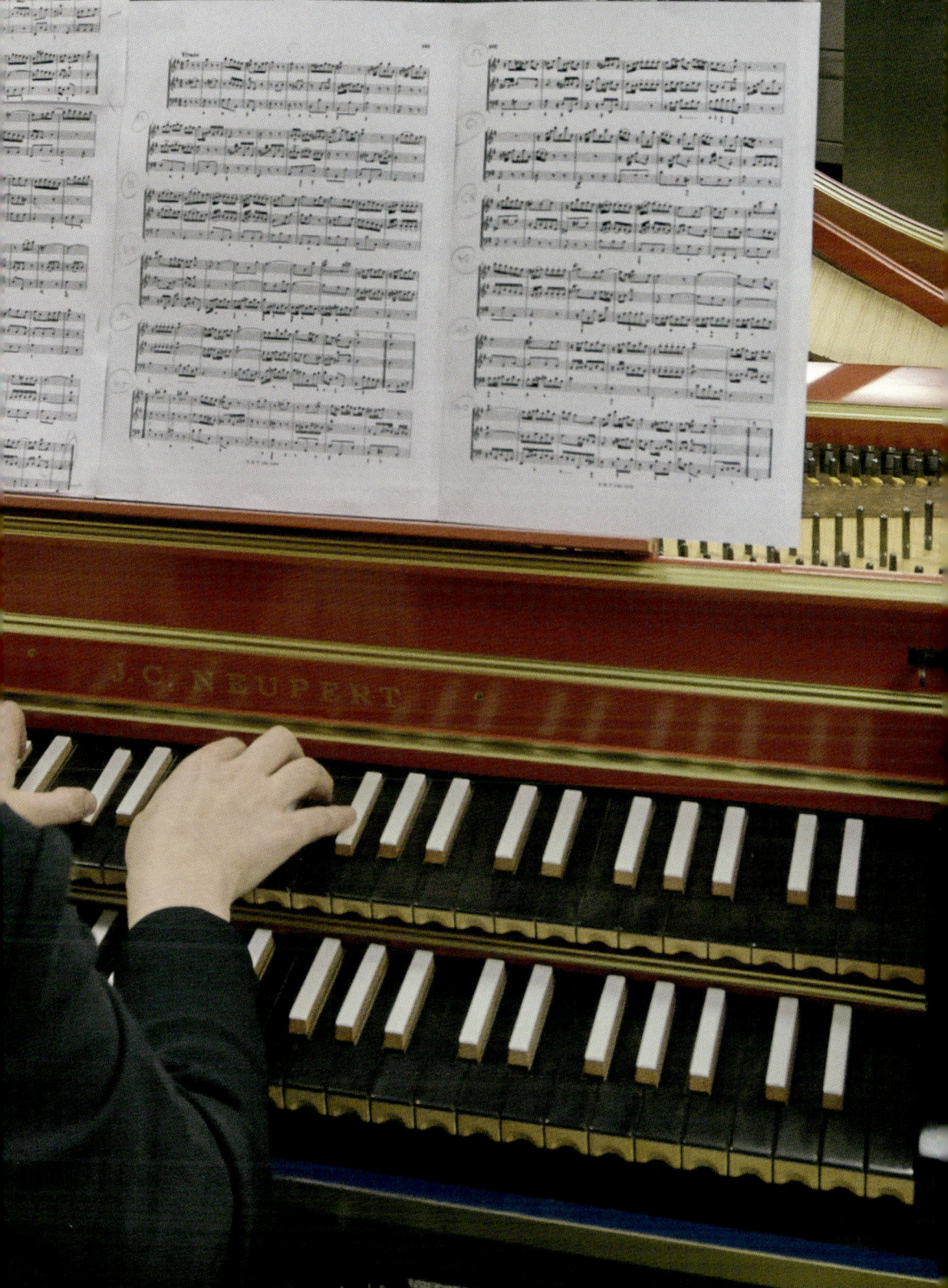

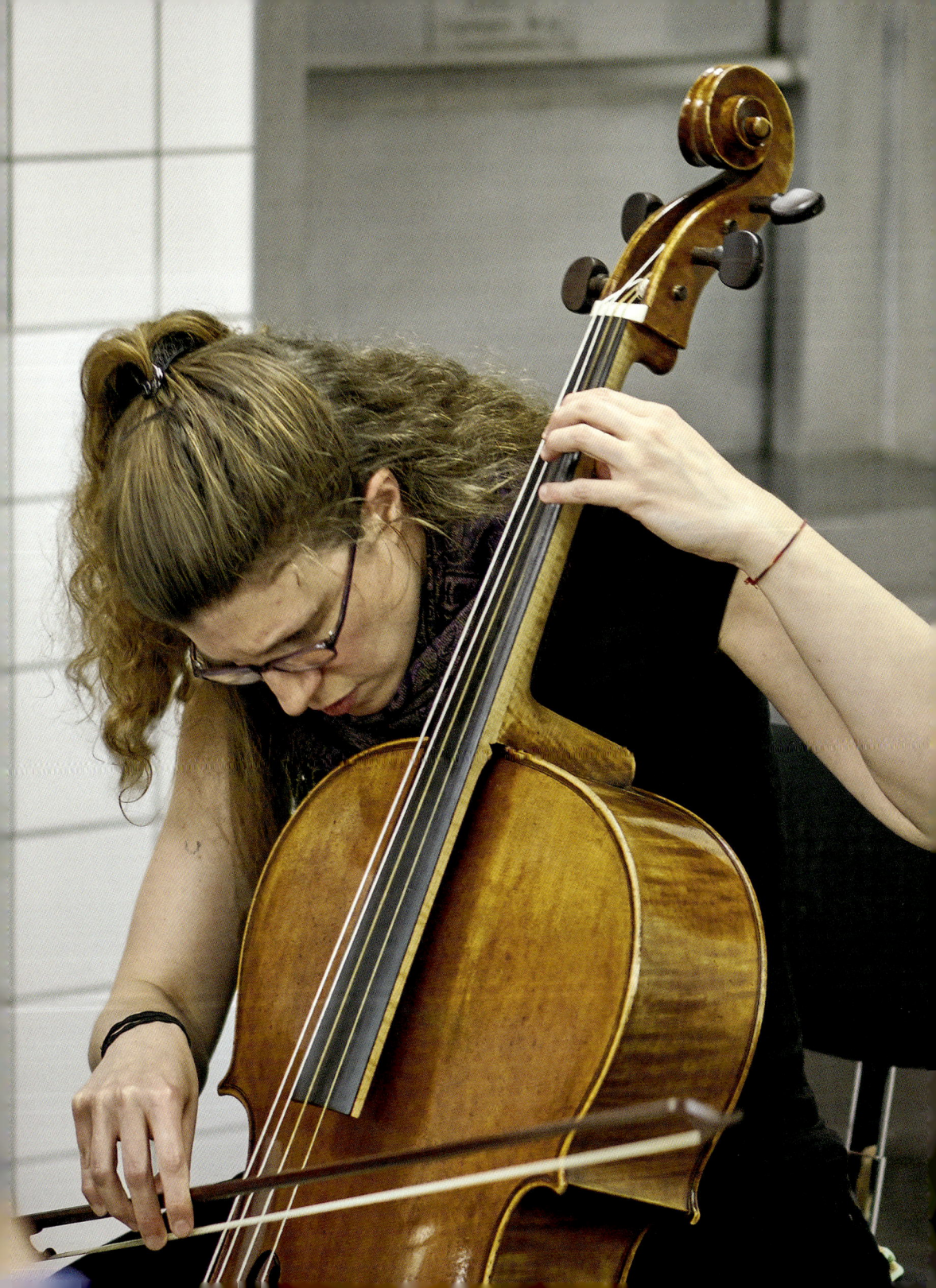

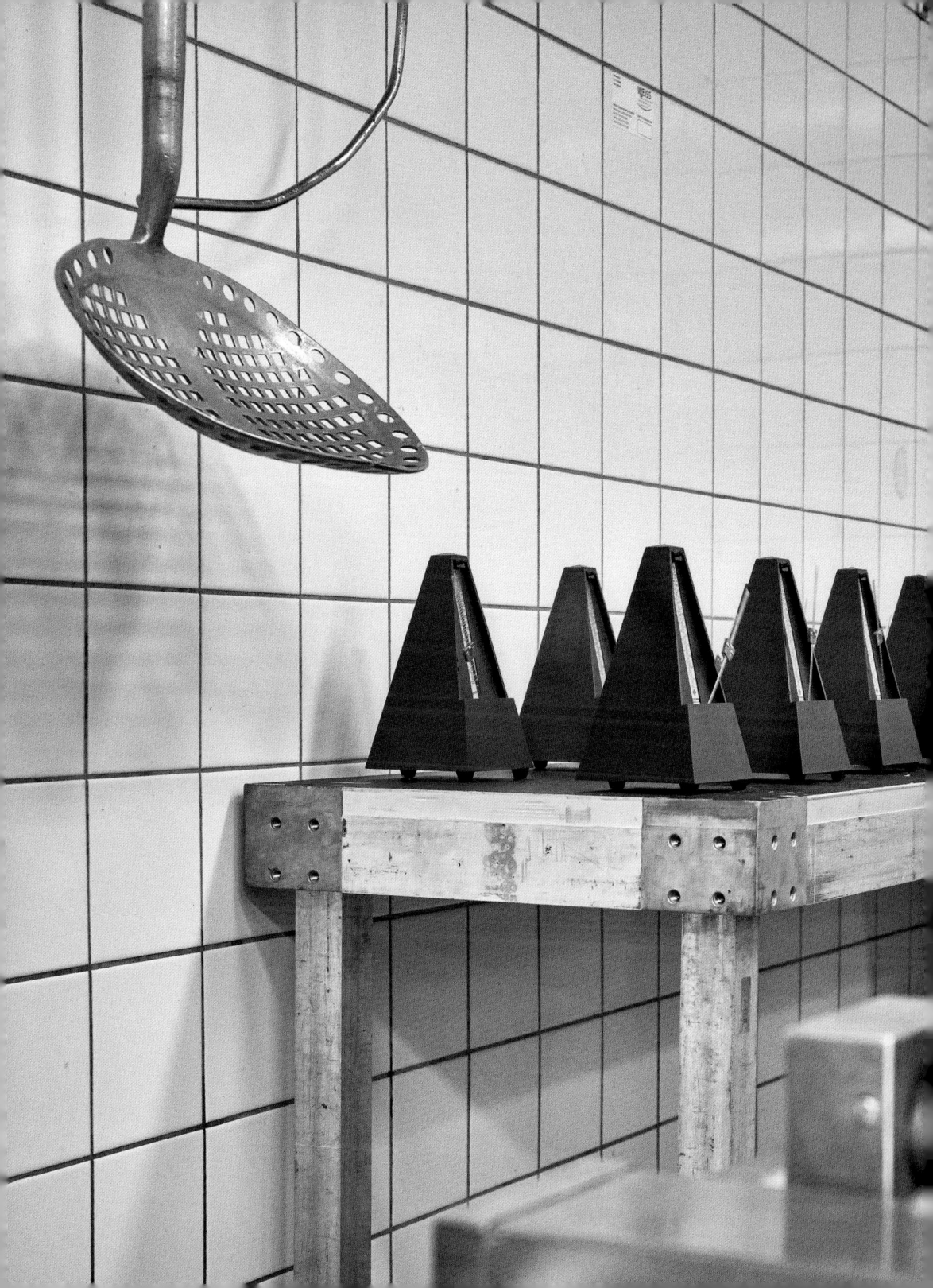

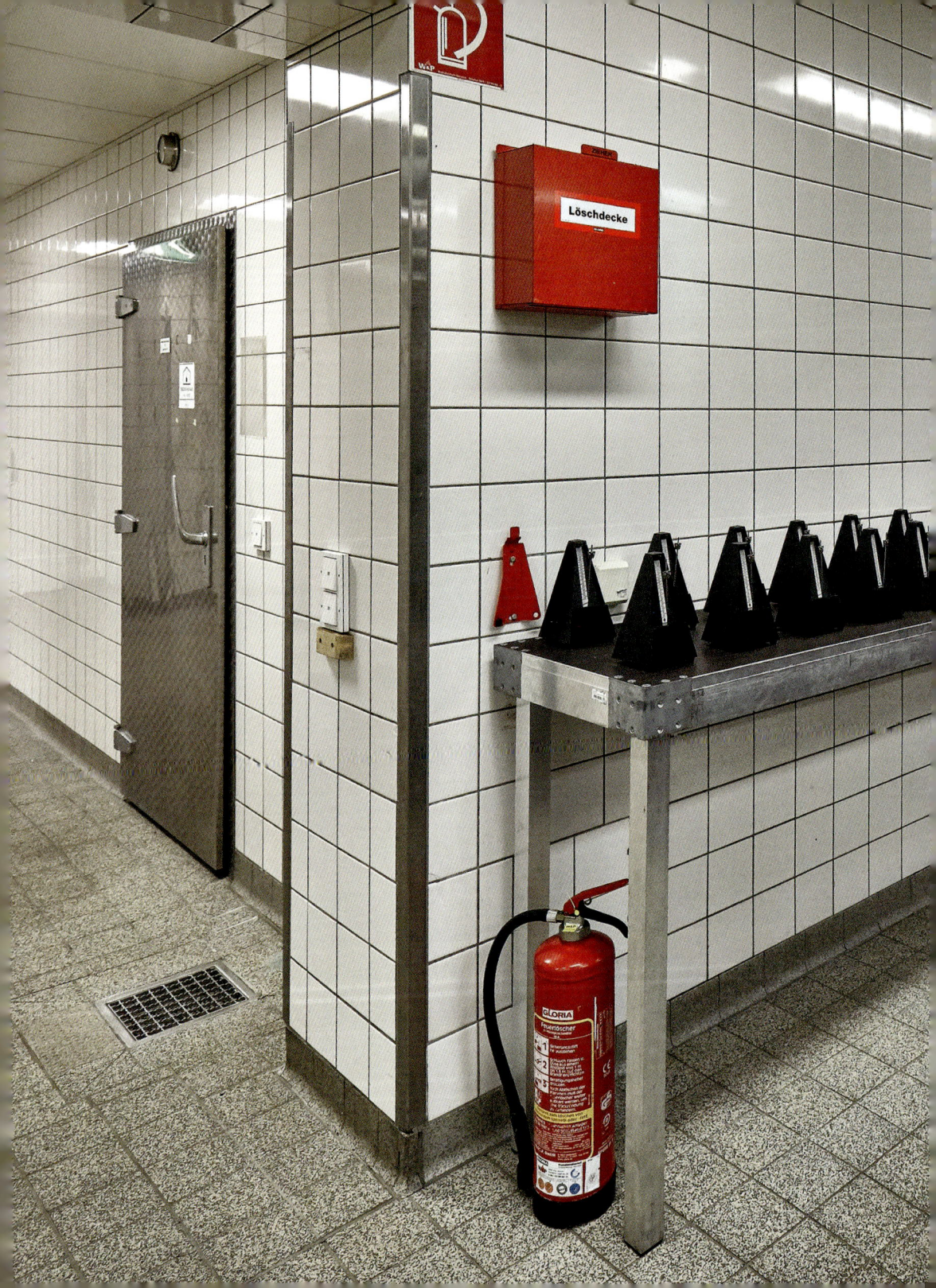

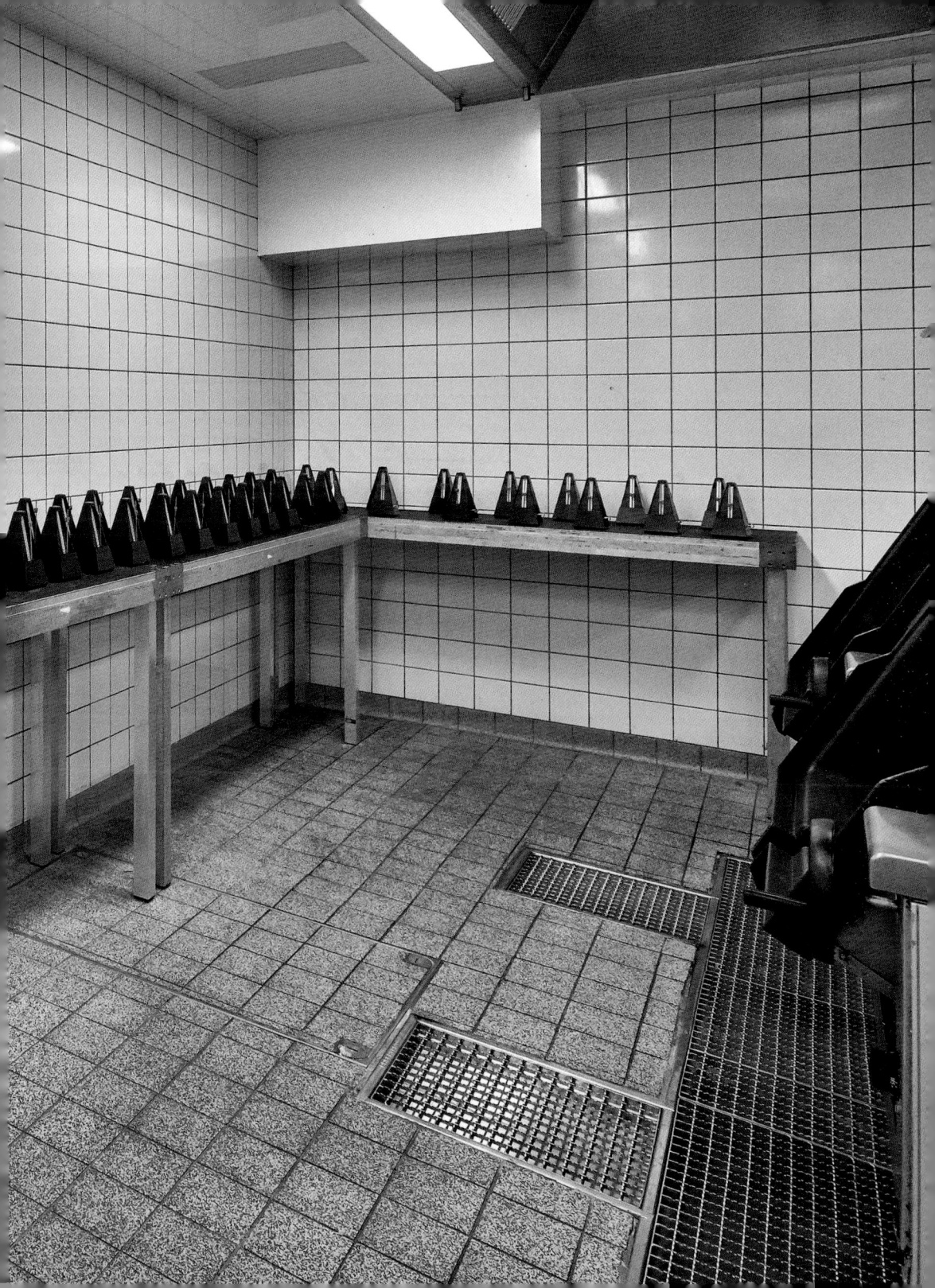

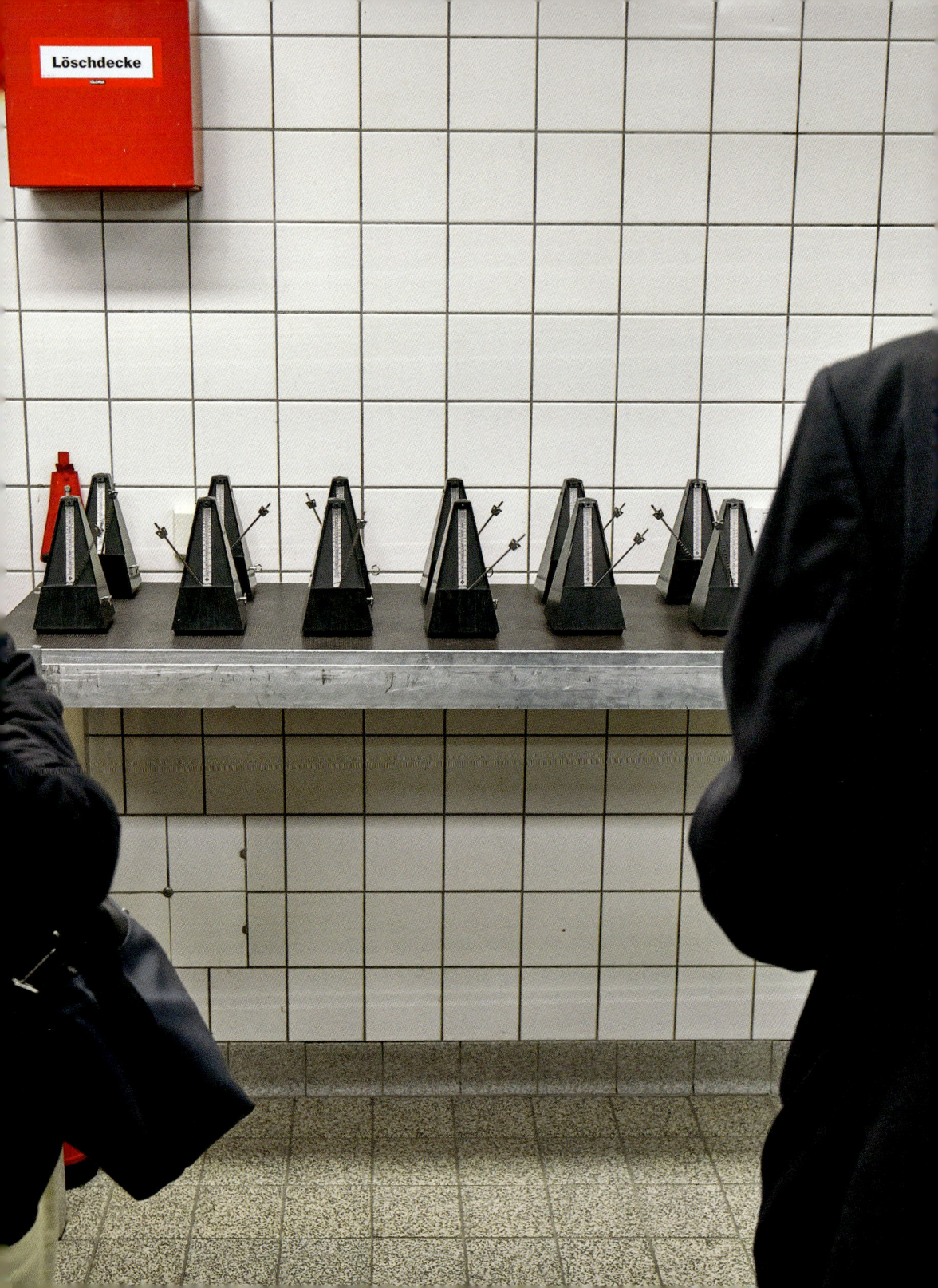

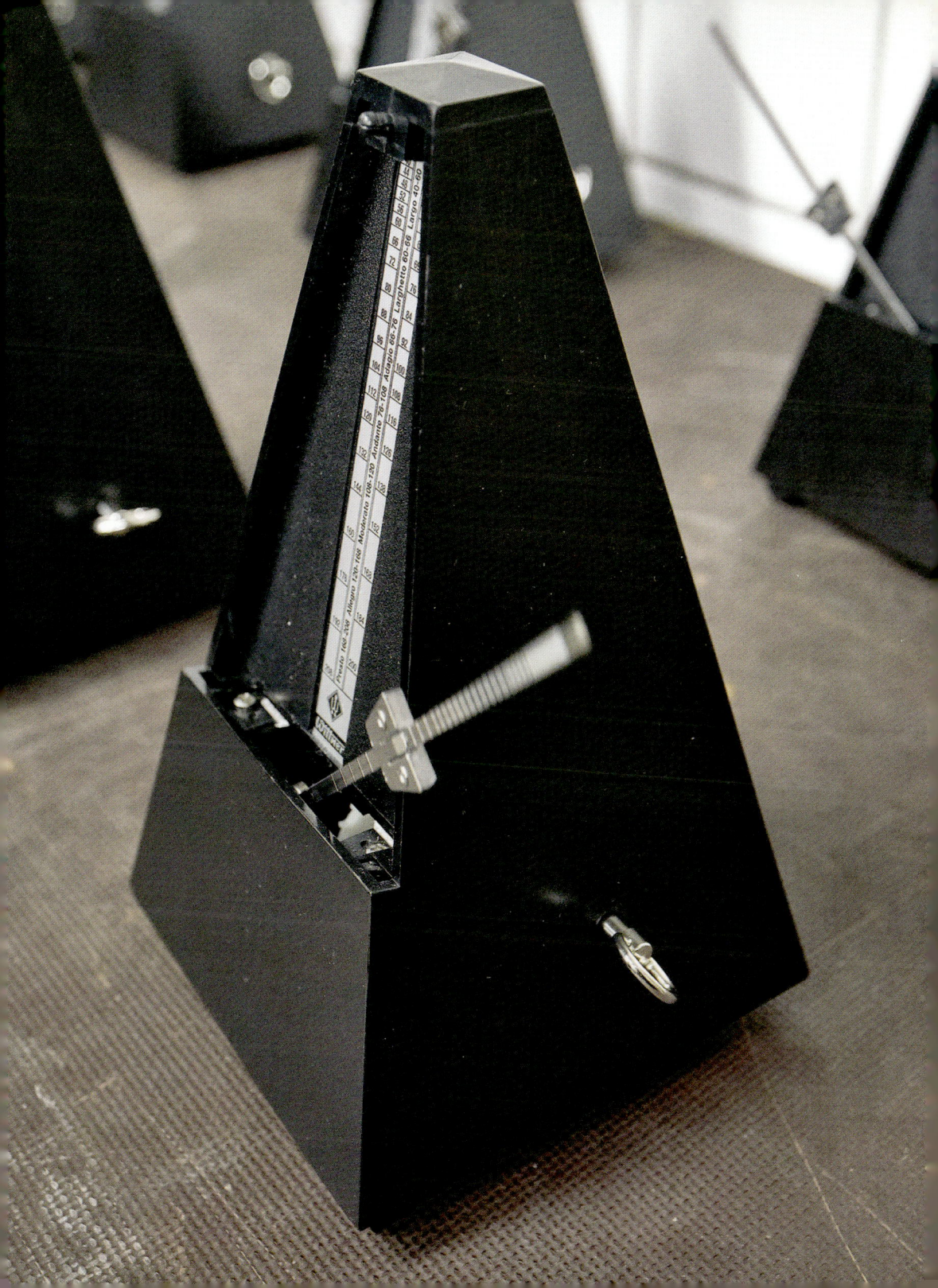

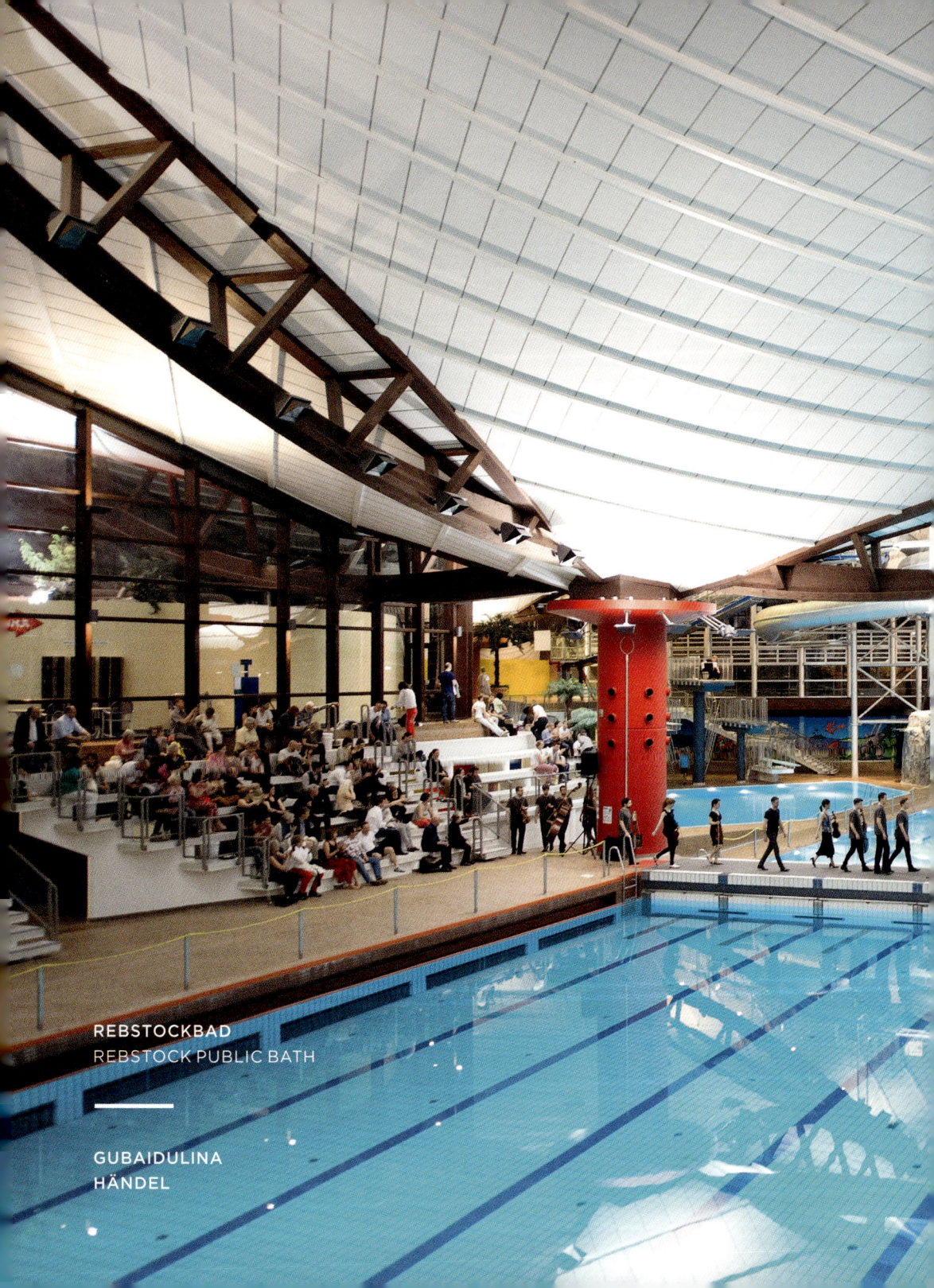

REBSTOCKBAD
REBSTOCK PUBLIC BATH

GUBAIDULINA
HÄNDEL

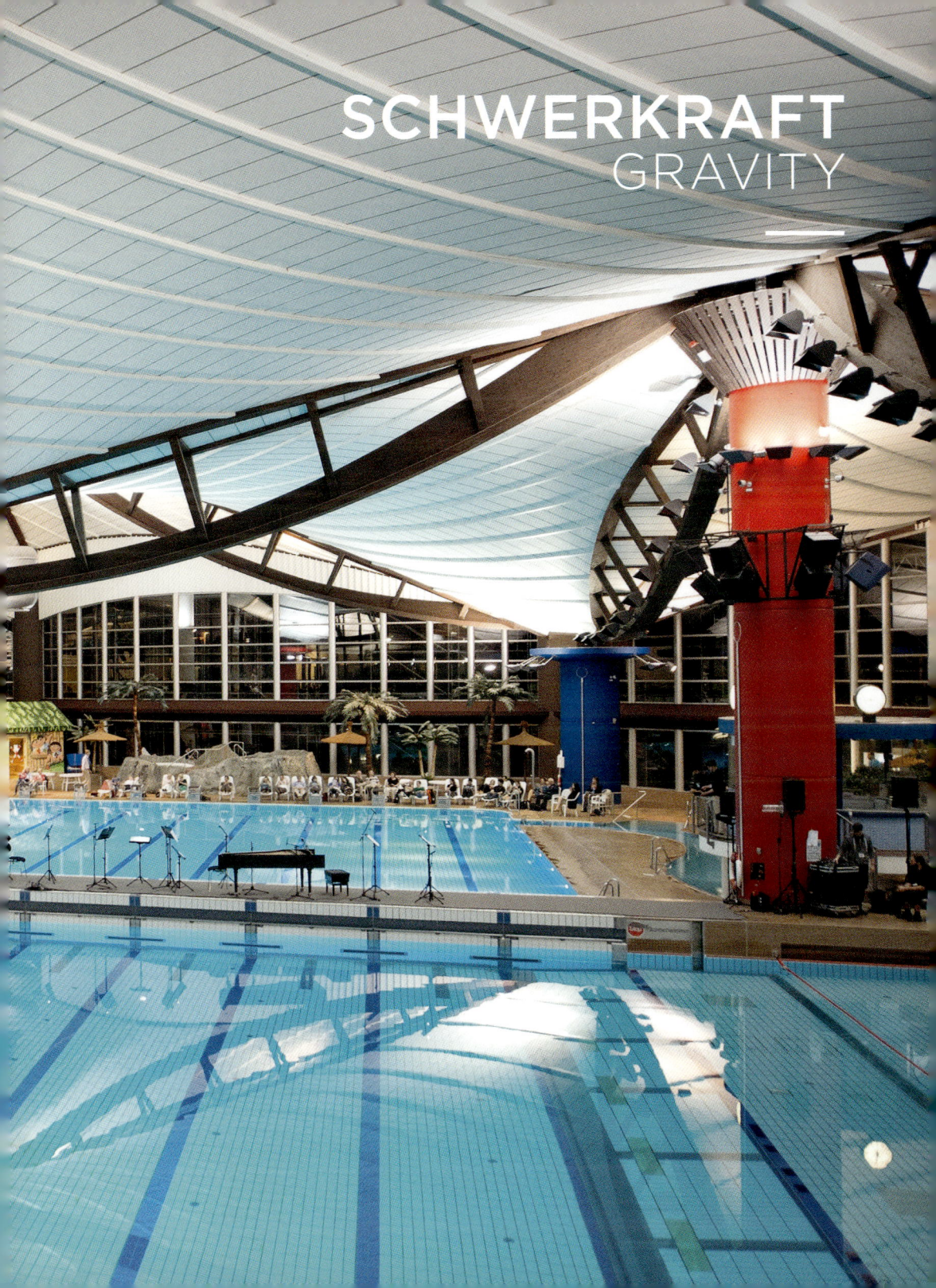

SCHWERKRAFT
GRAVITY

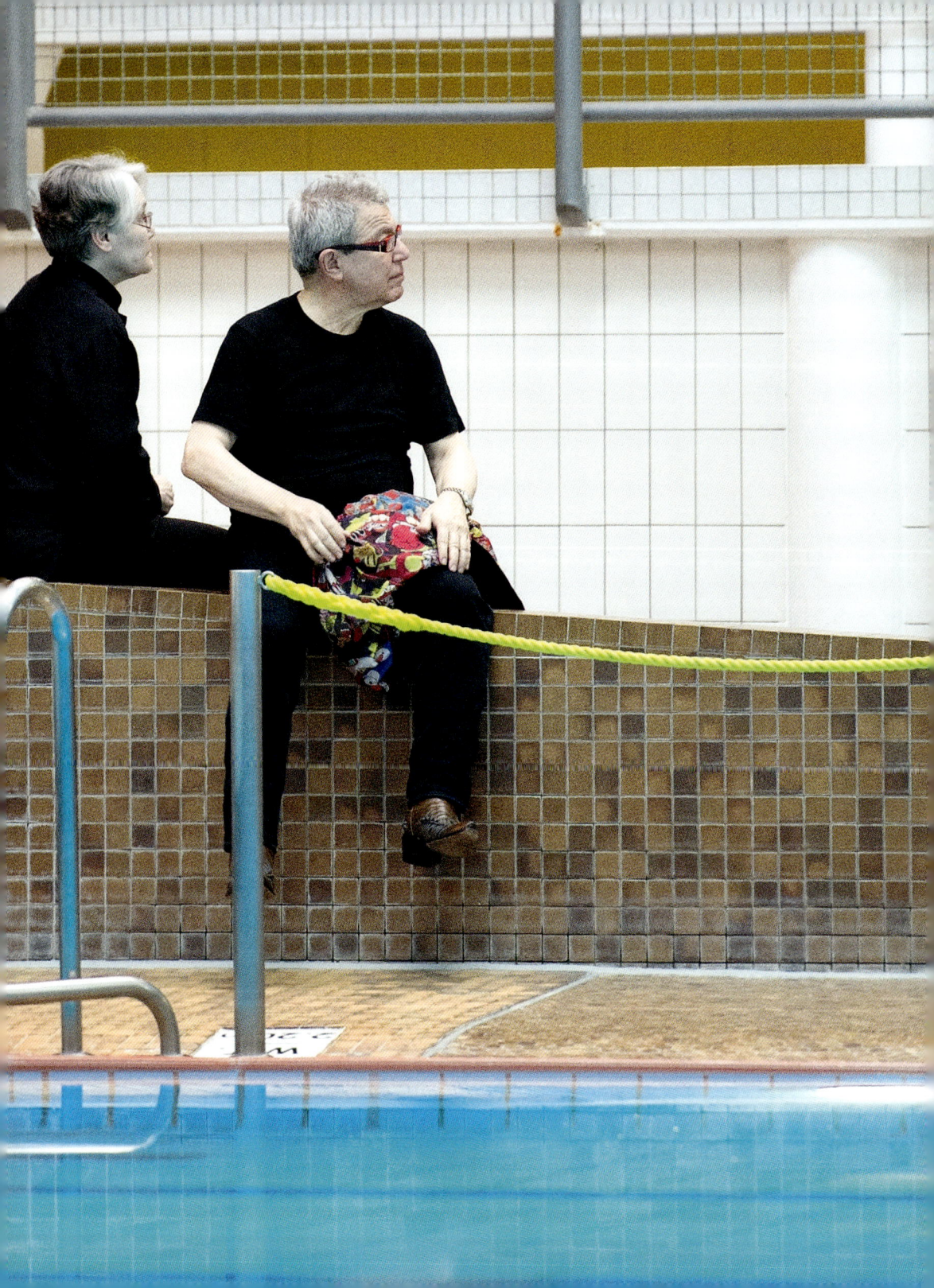

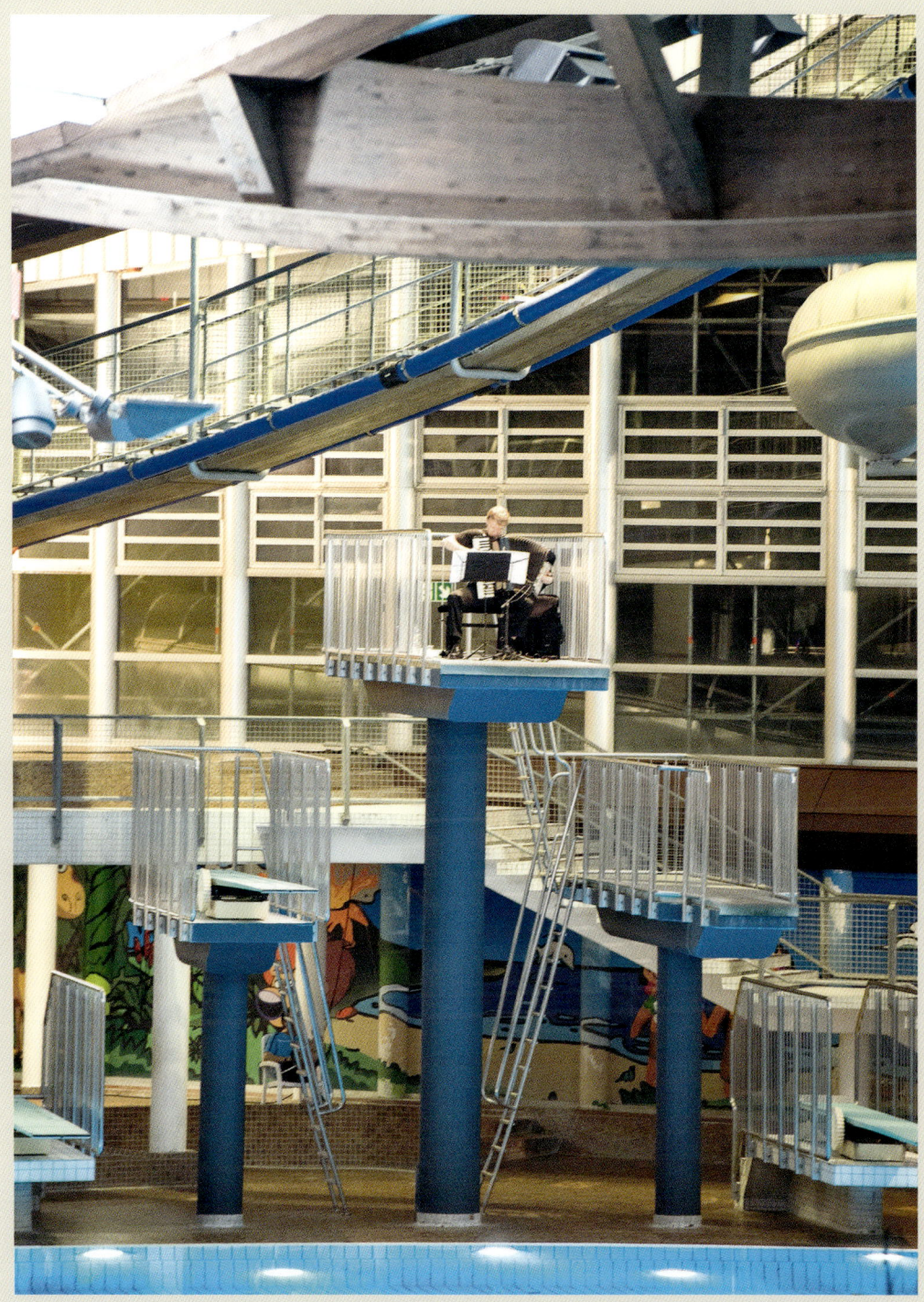

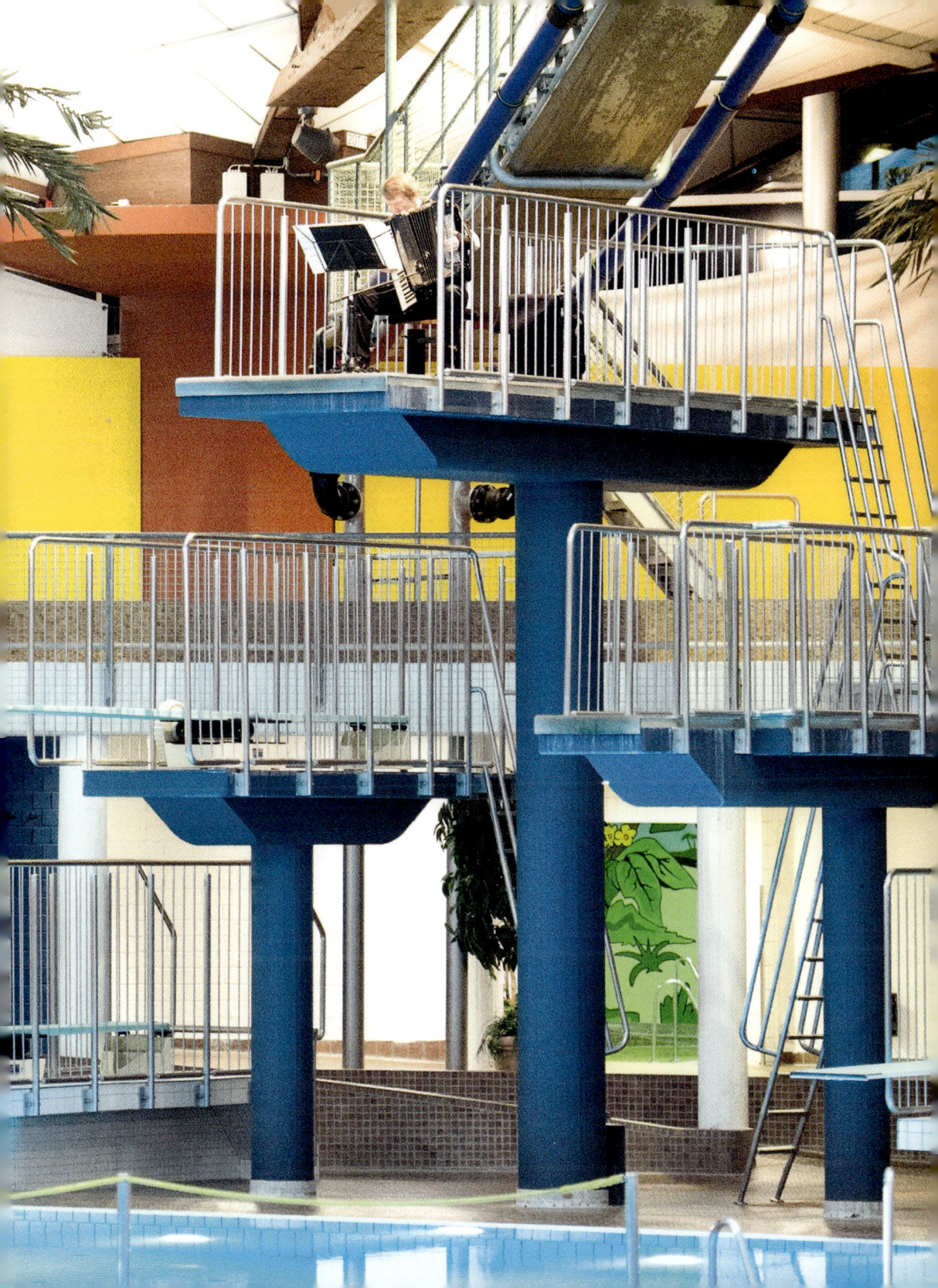

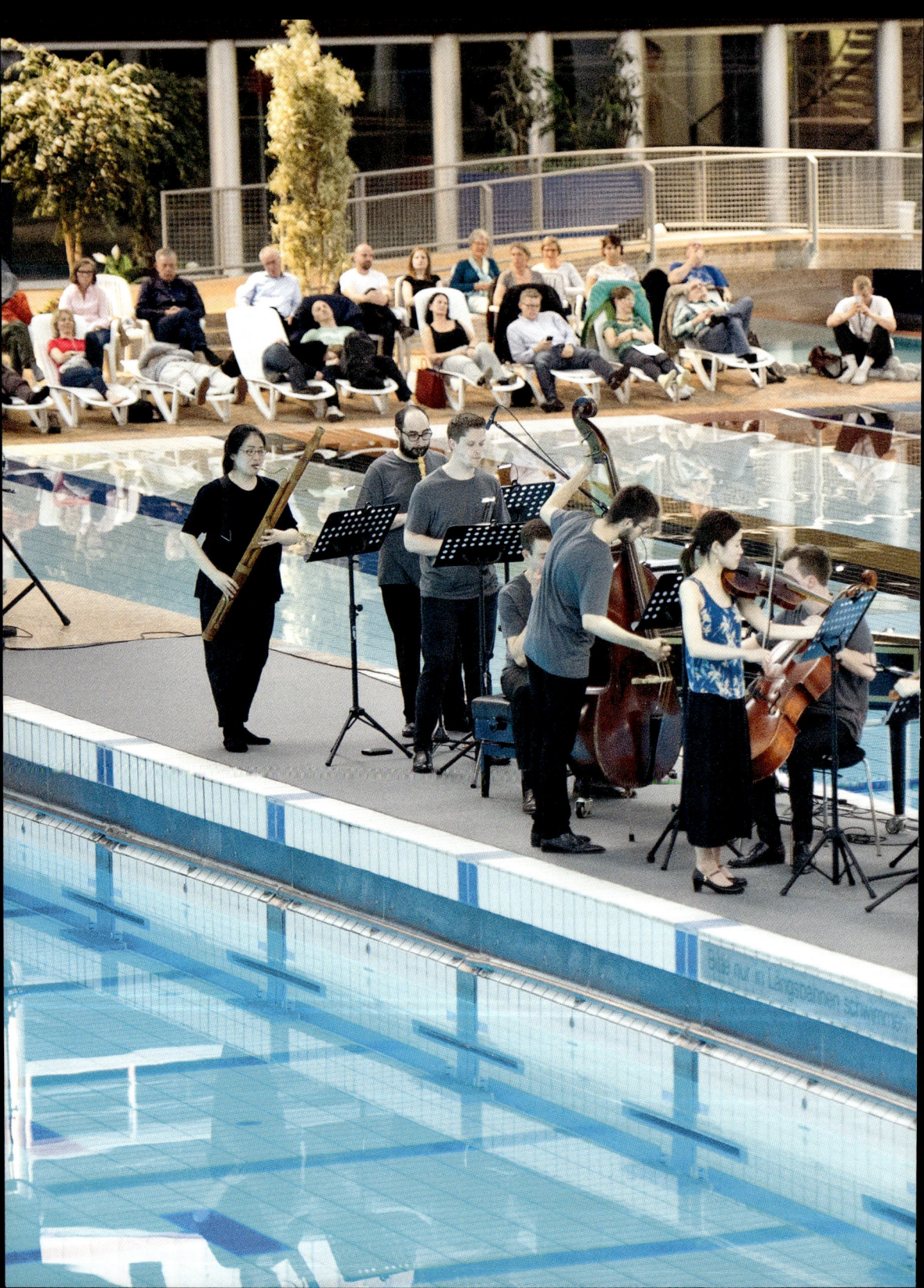

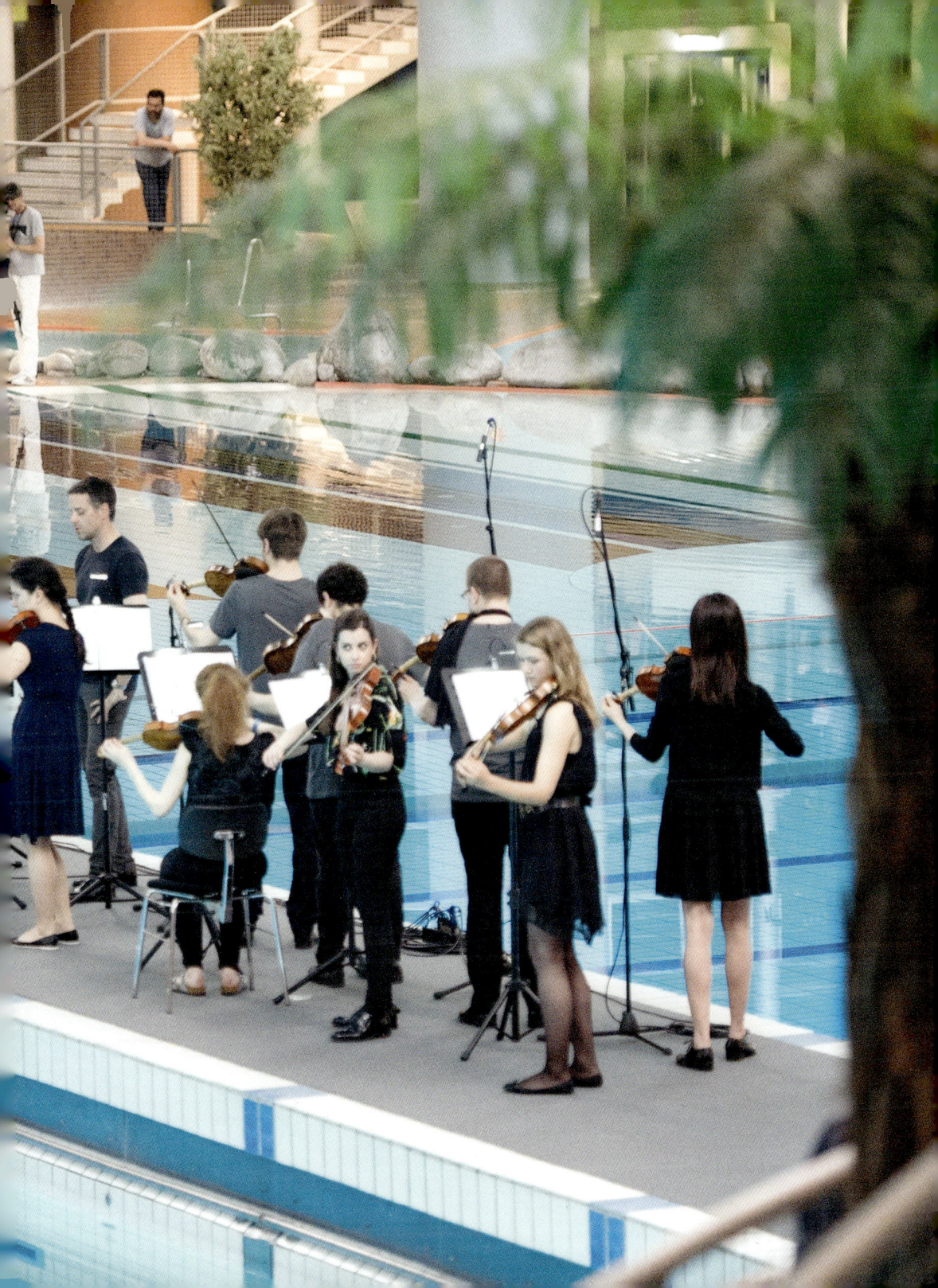

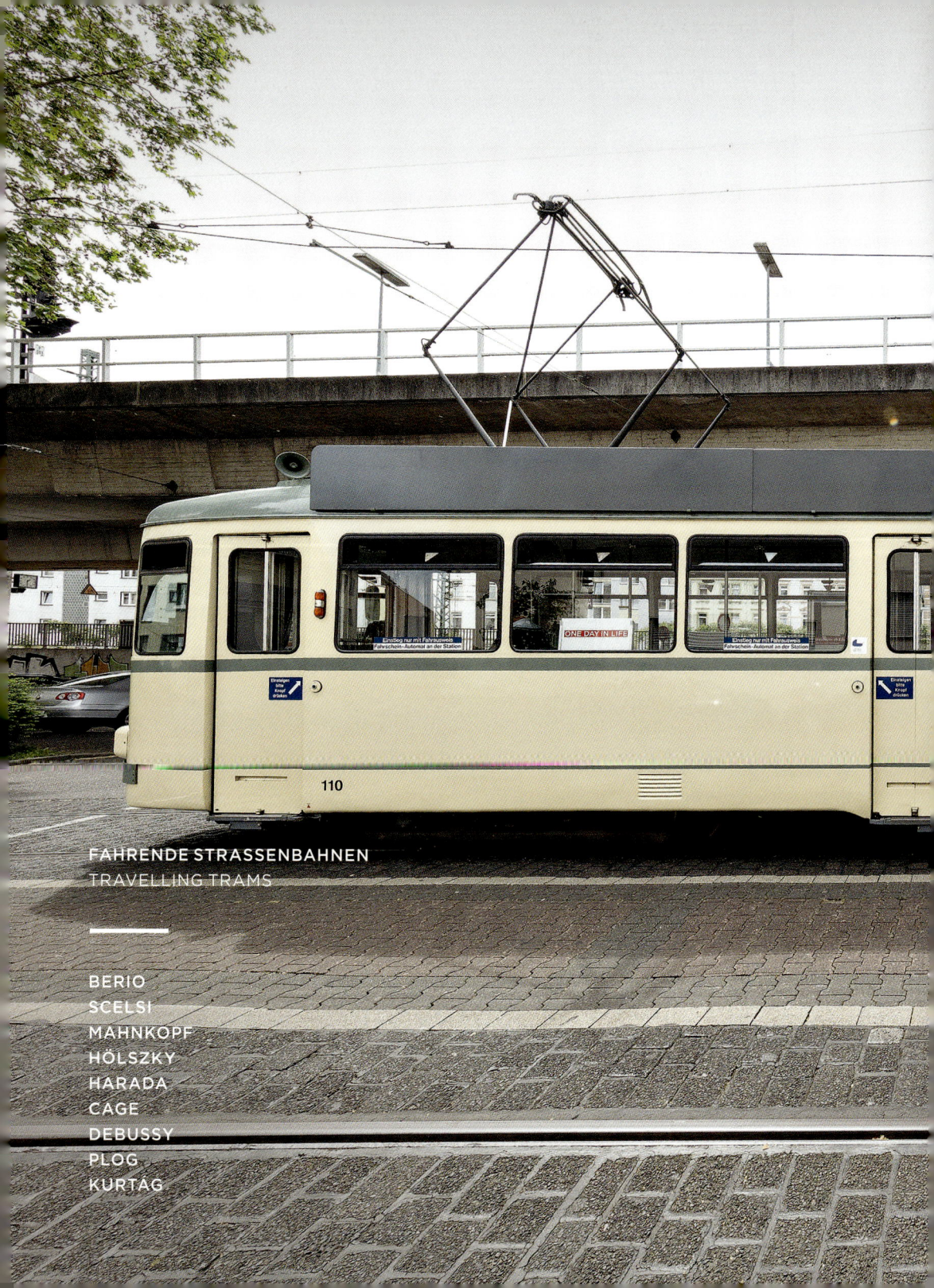

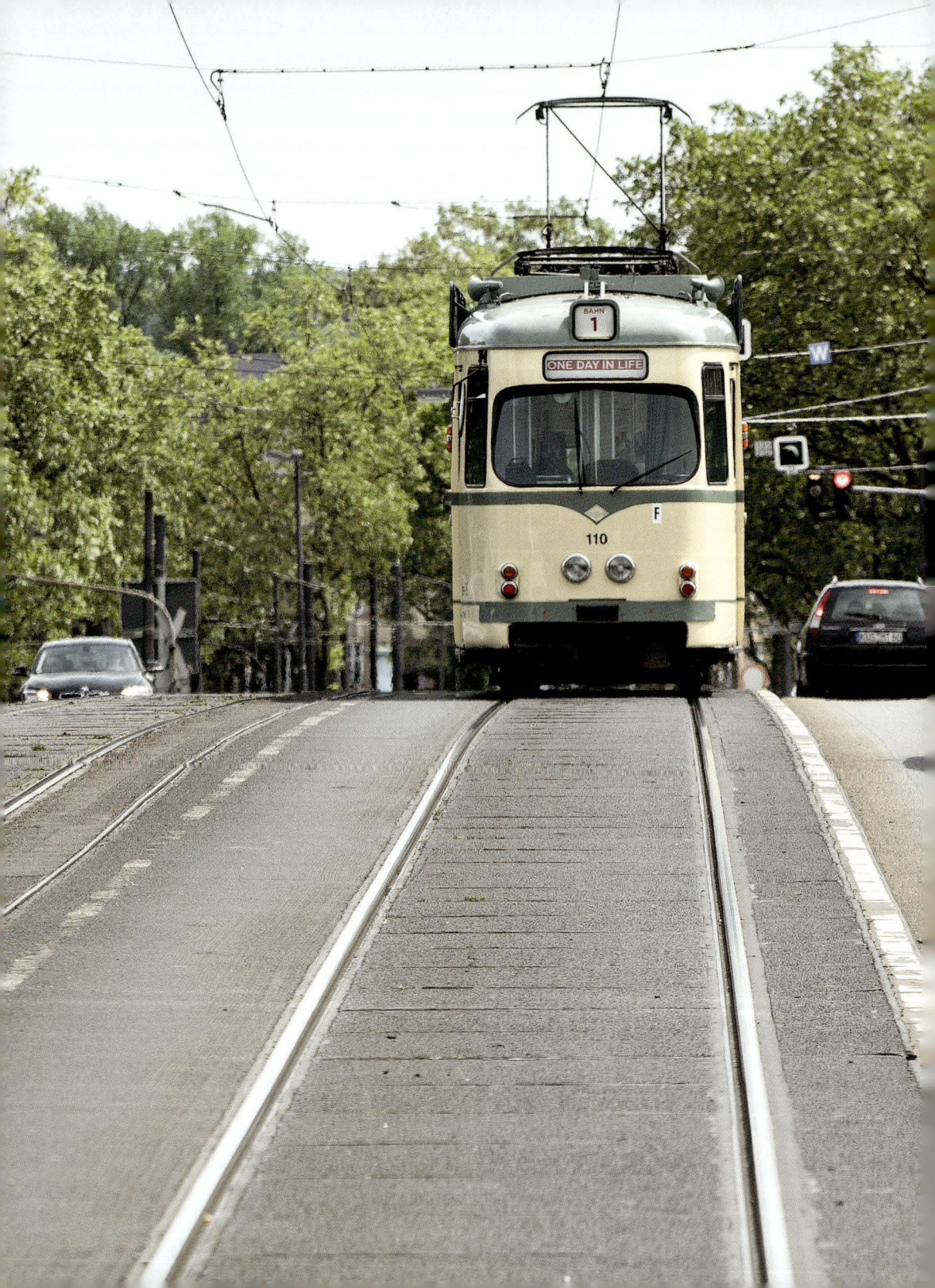

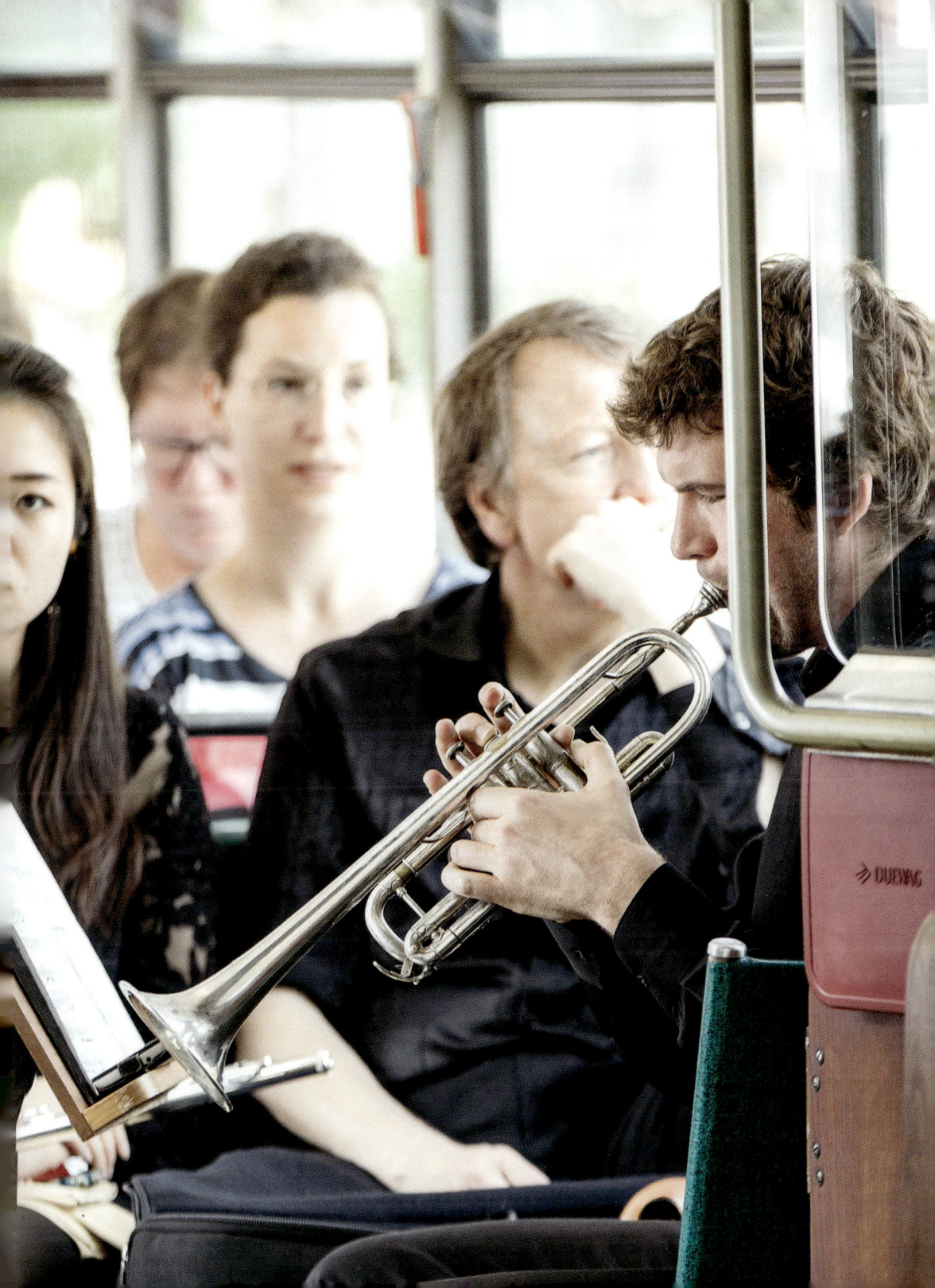

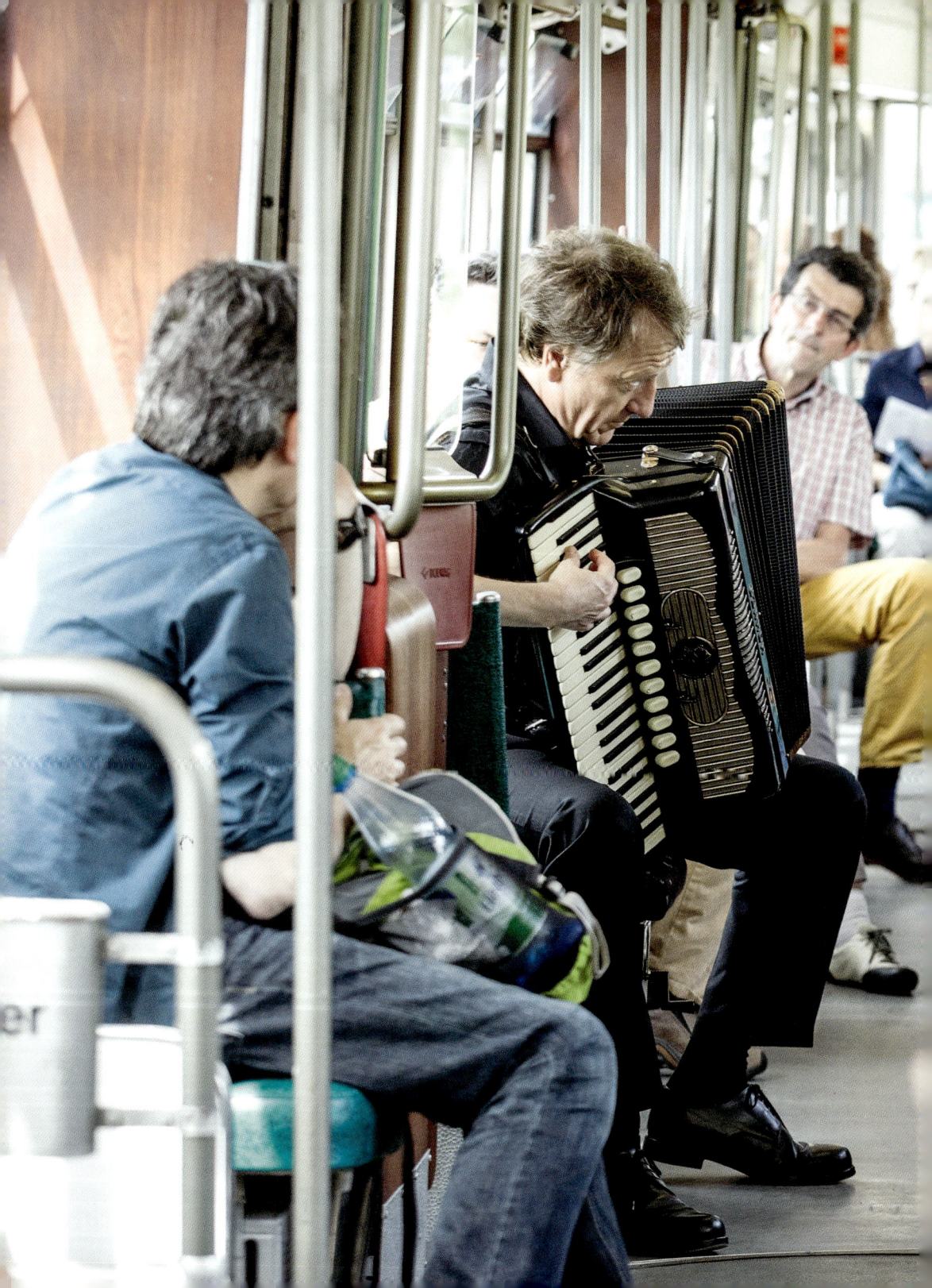

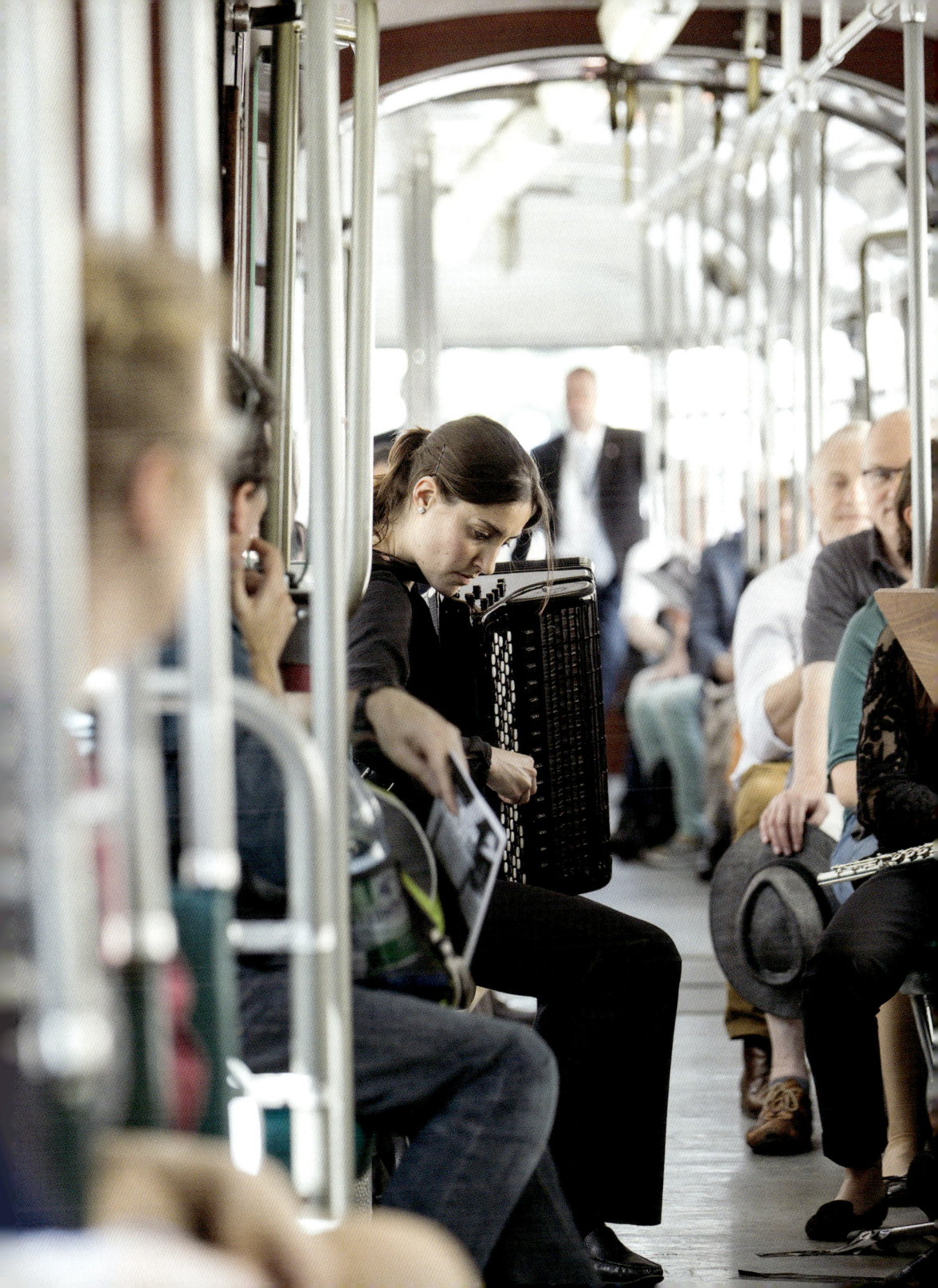

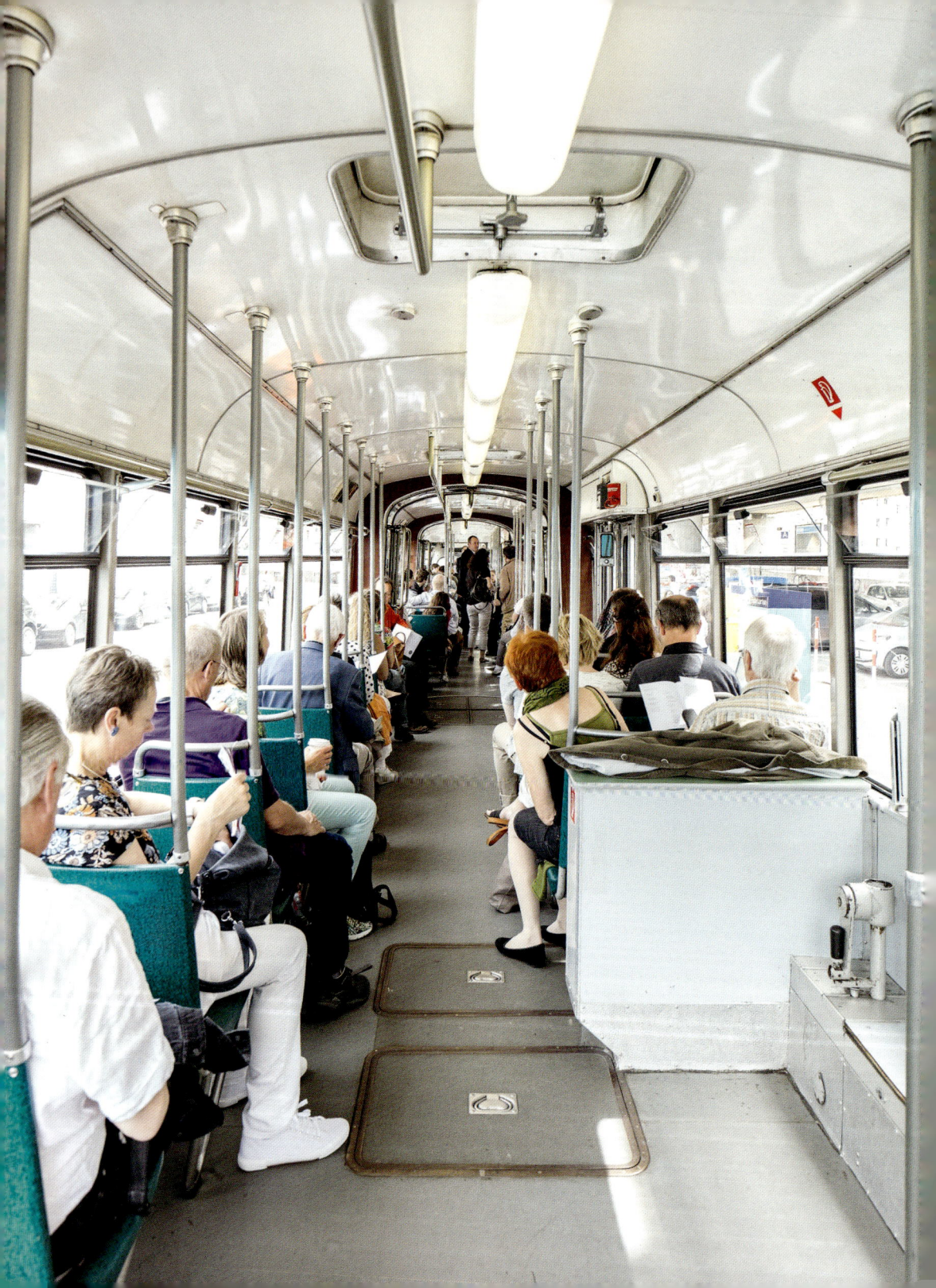

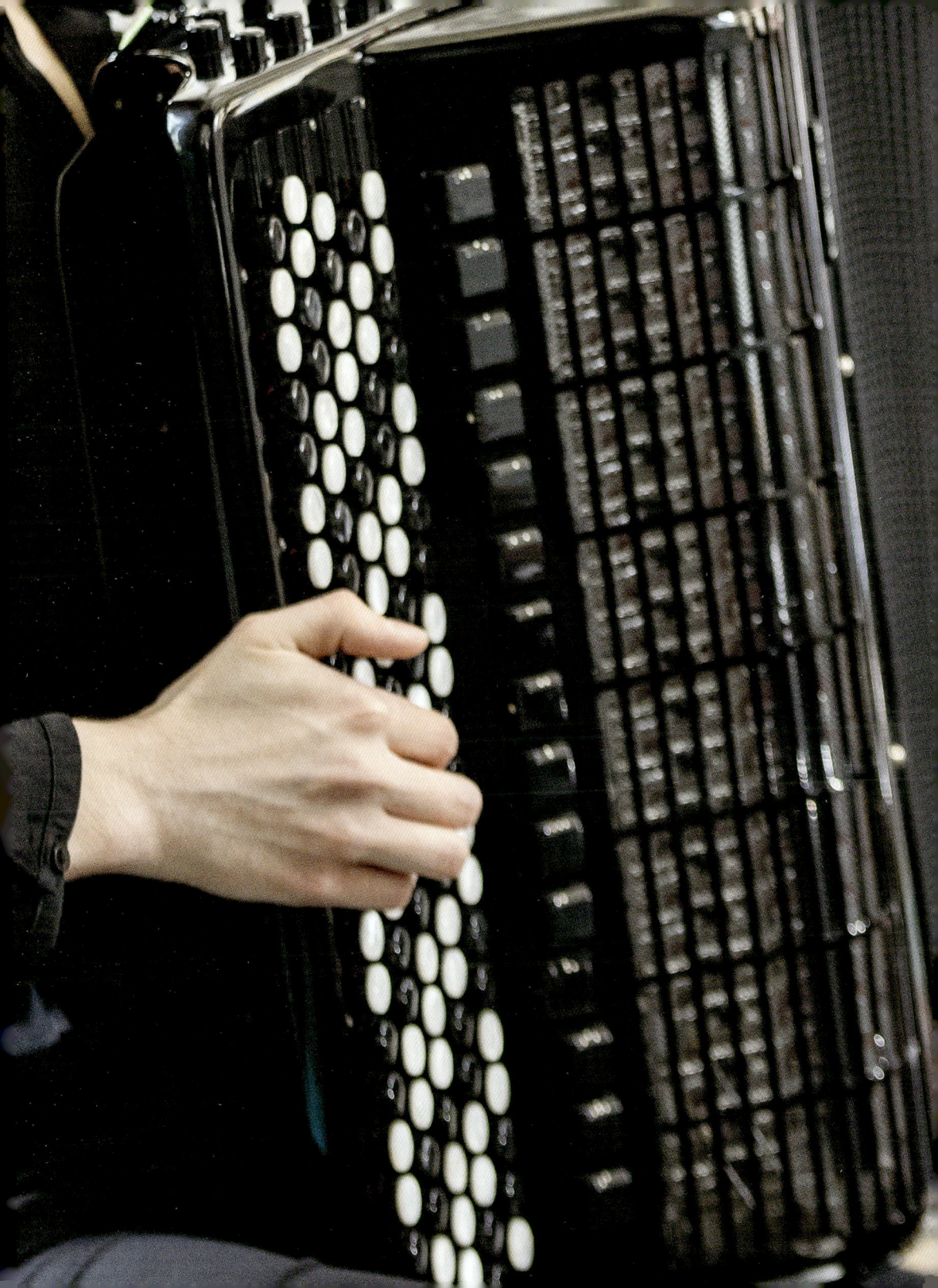

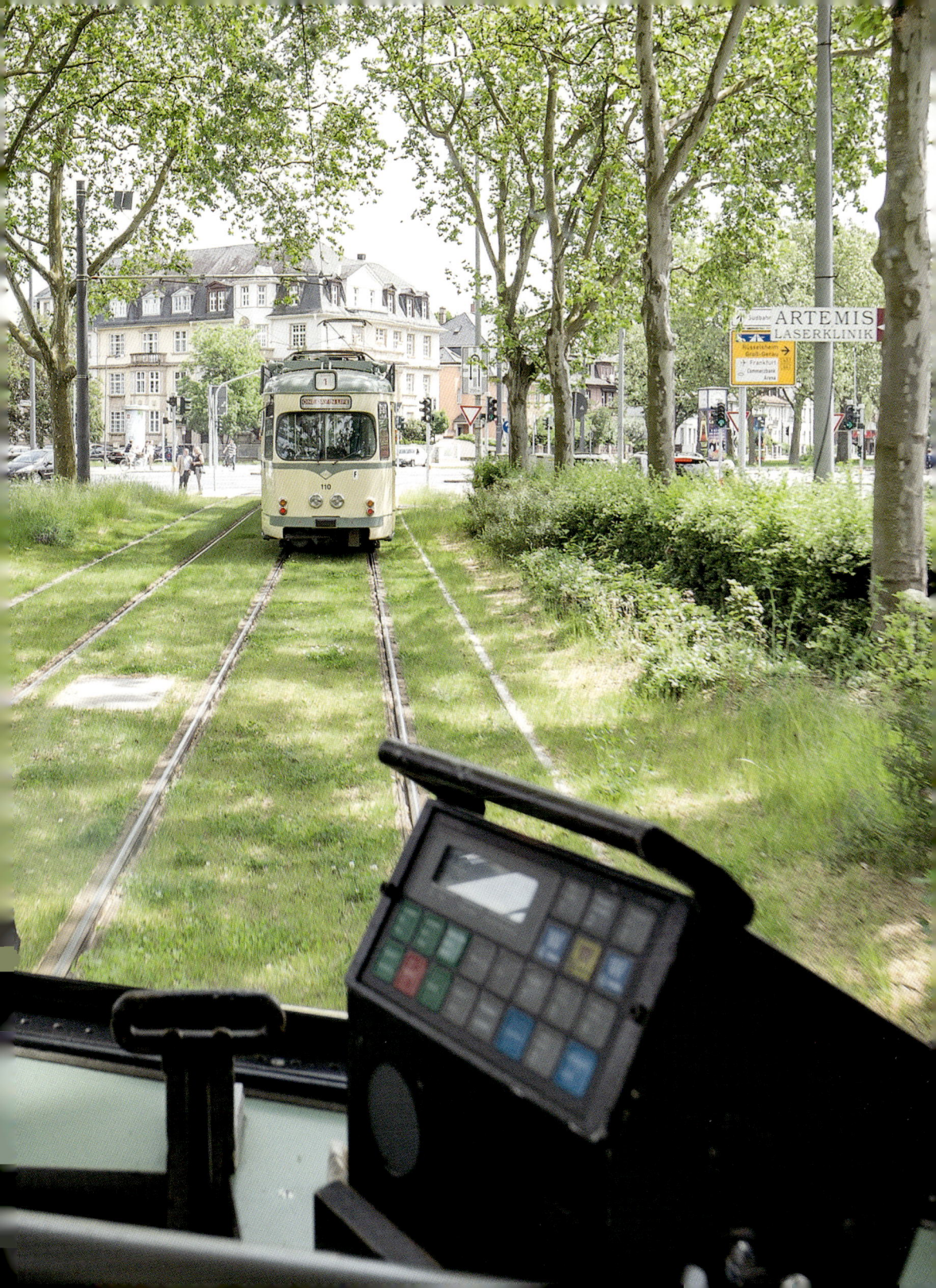

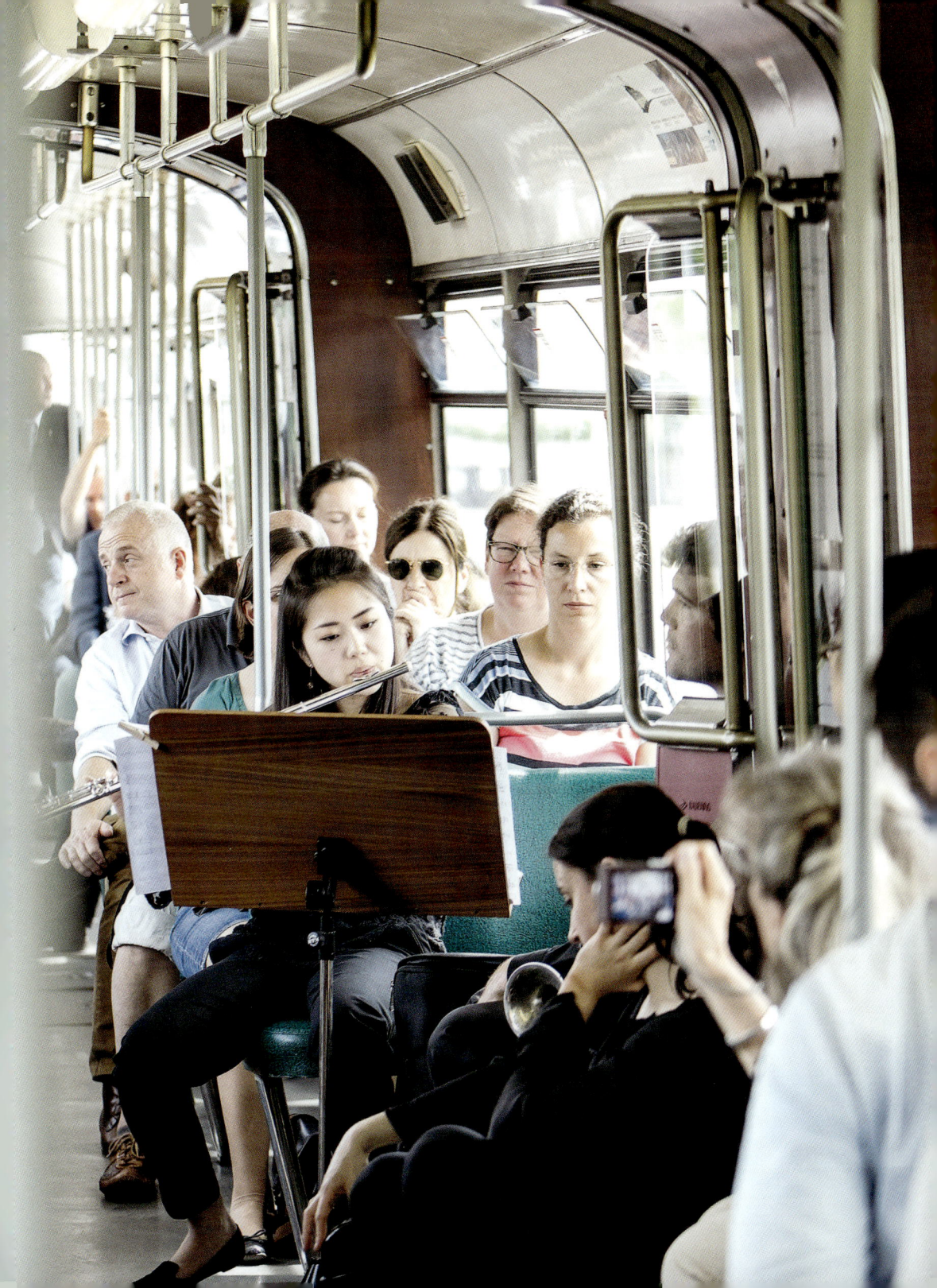

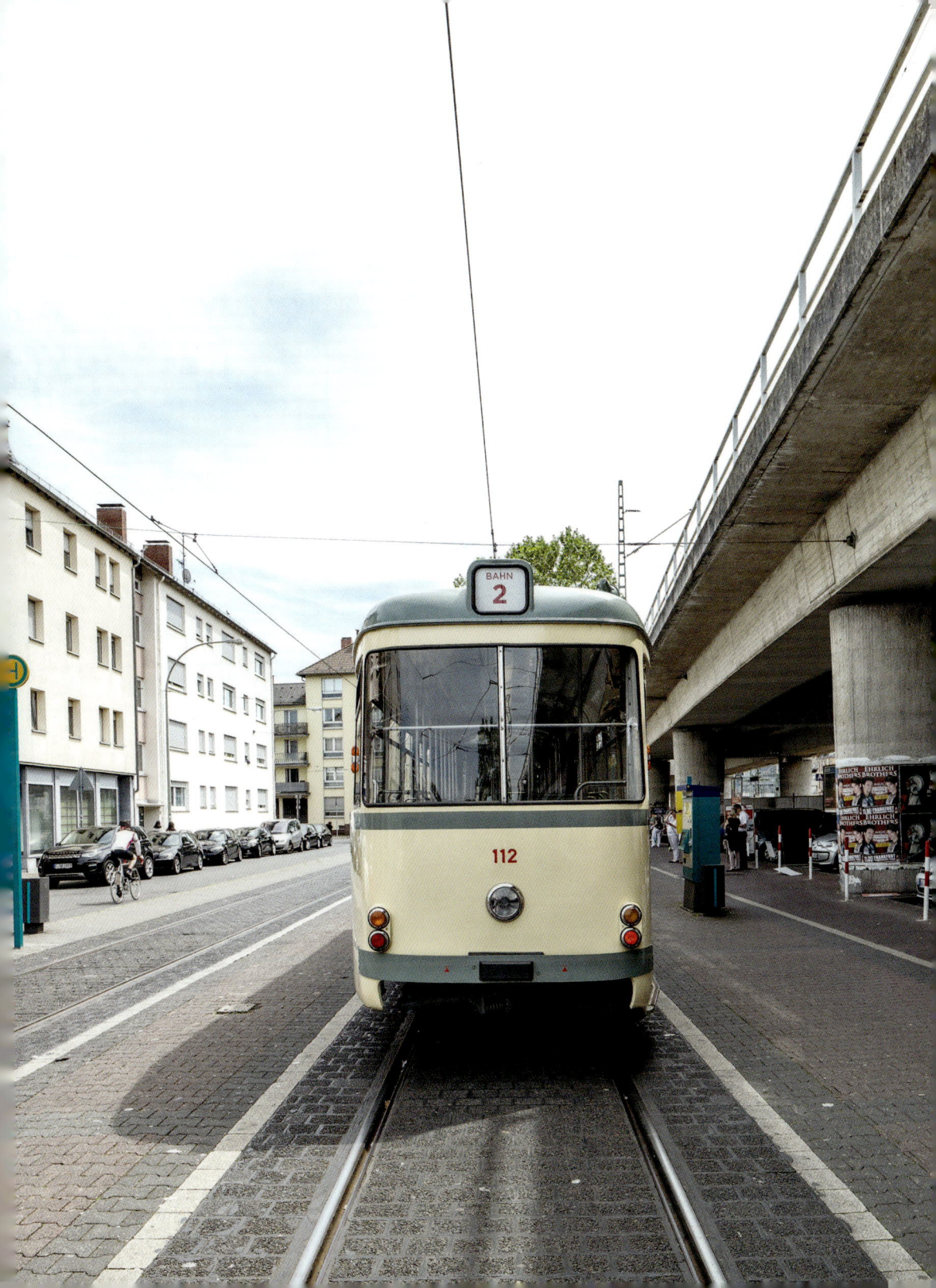

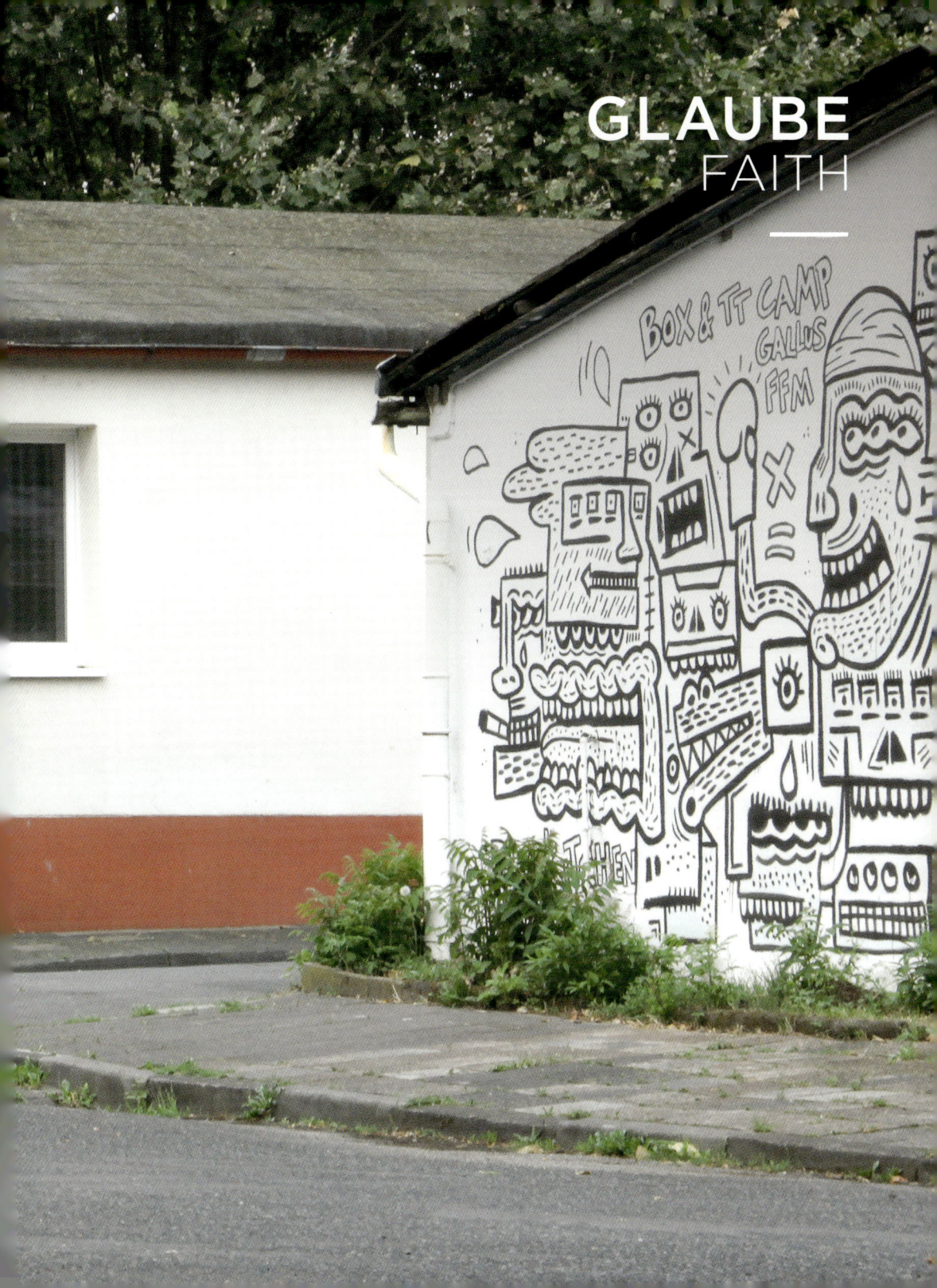

GLAUBE
FAITH

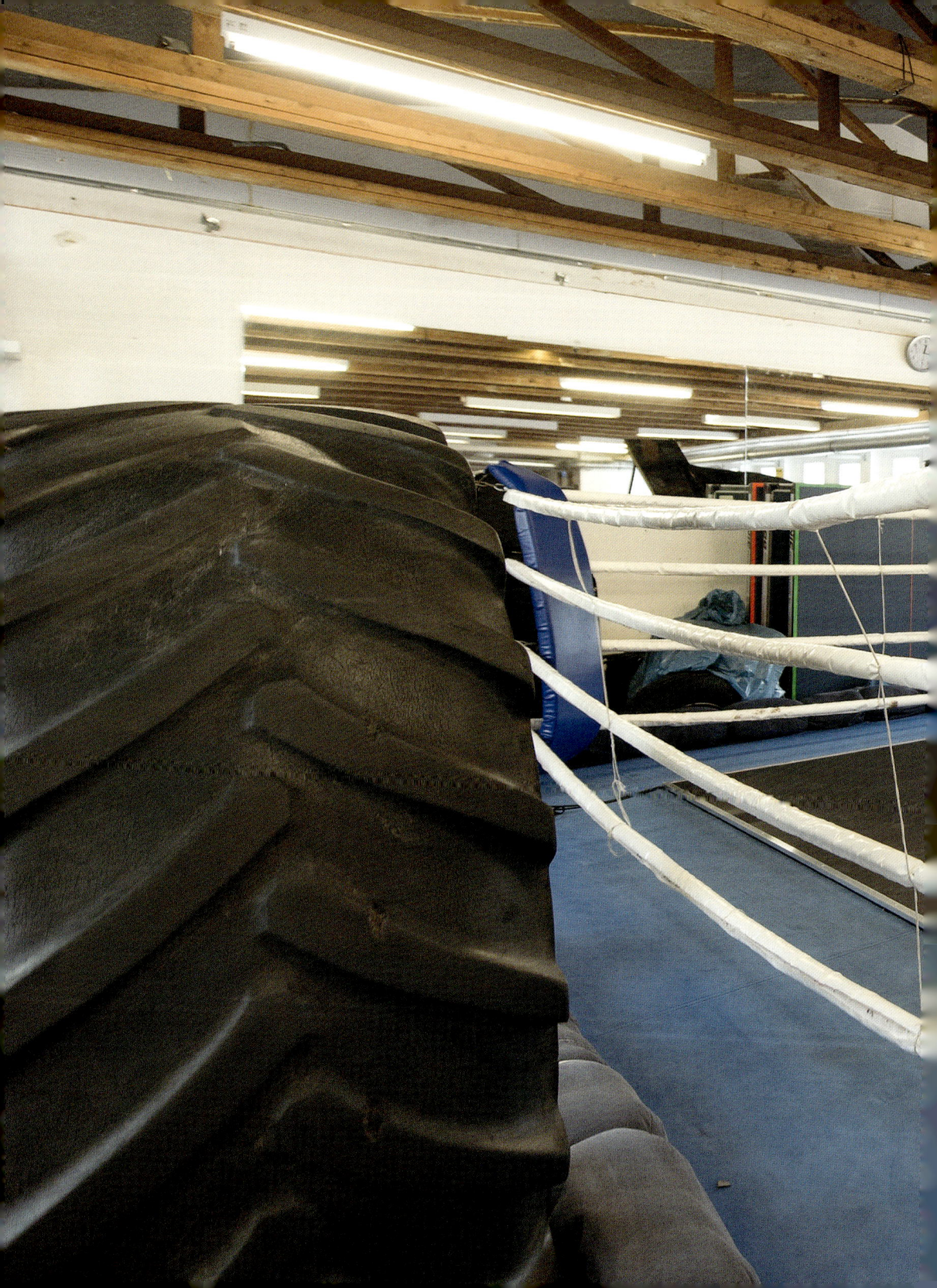

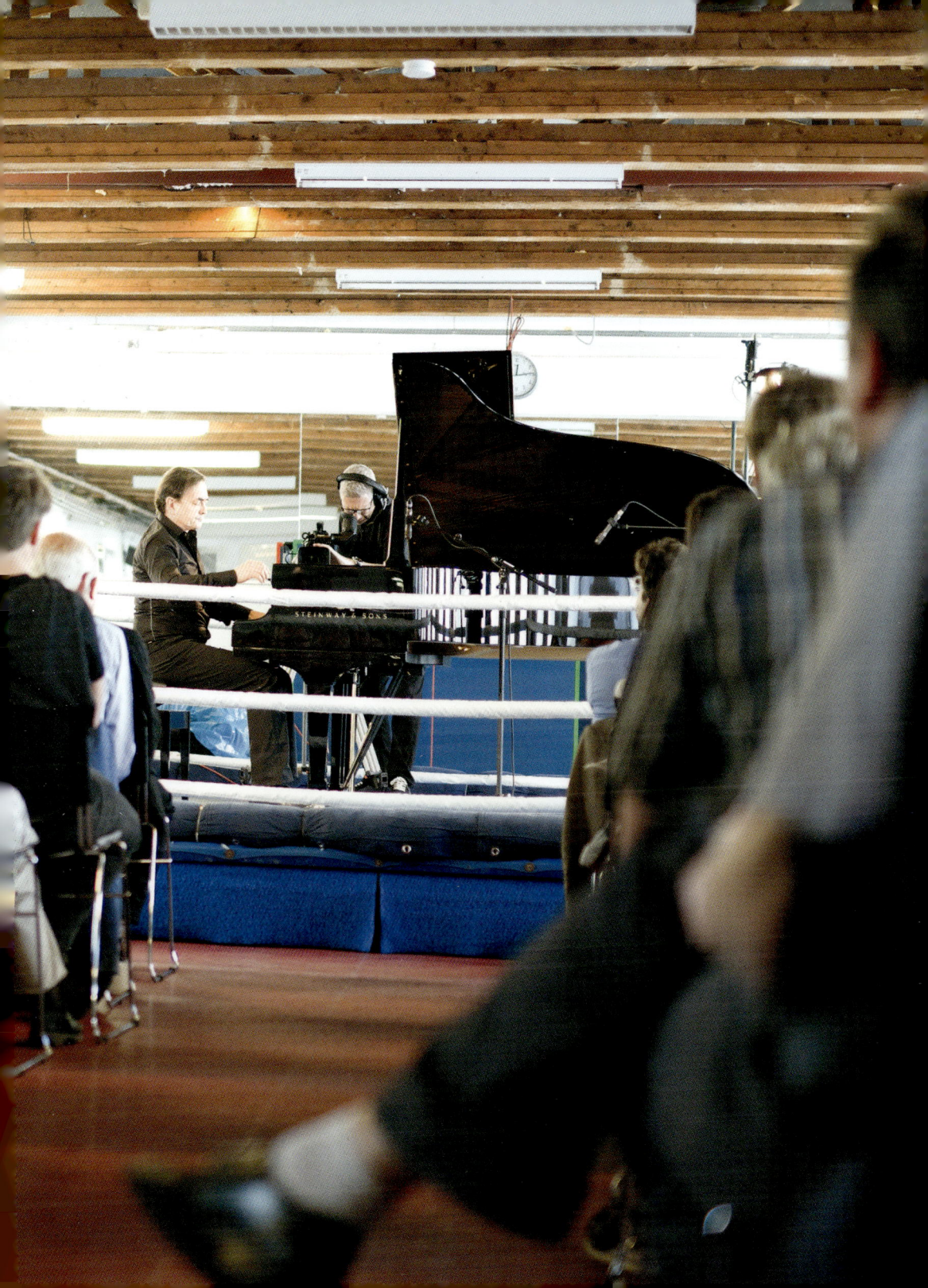

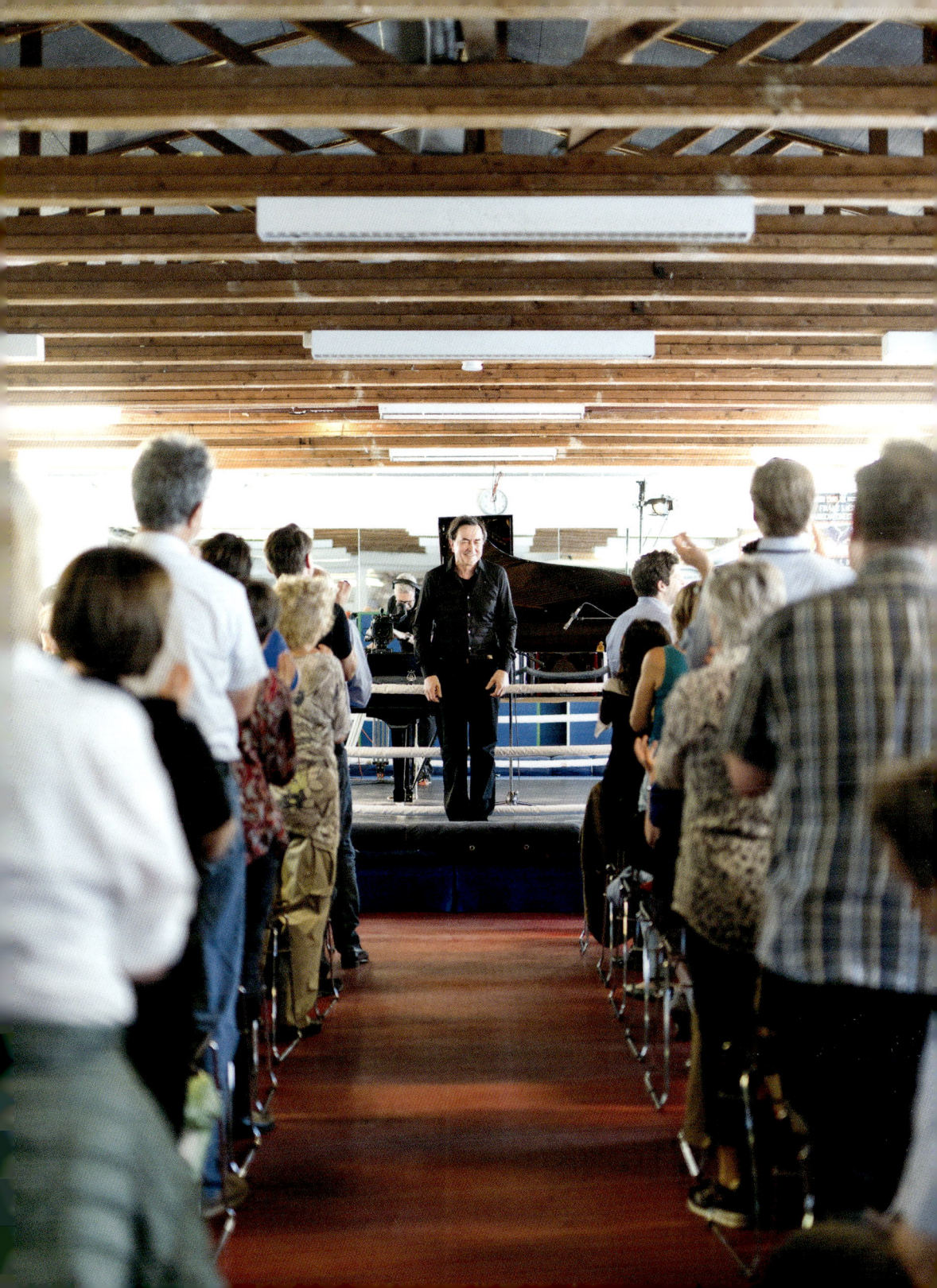

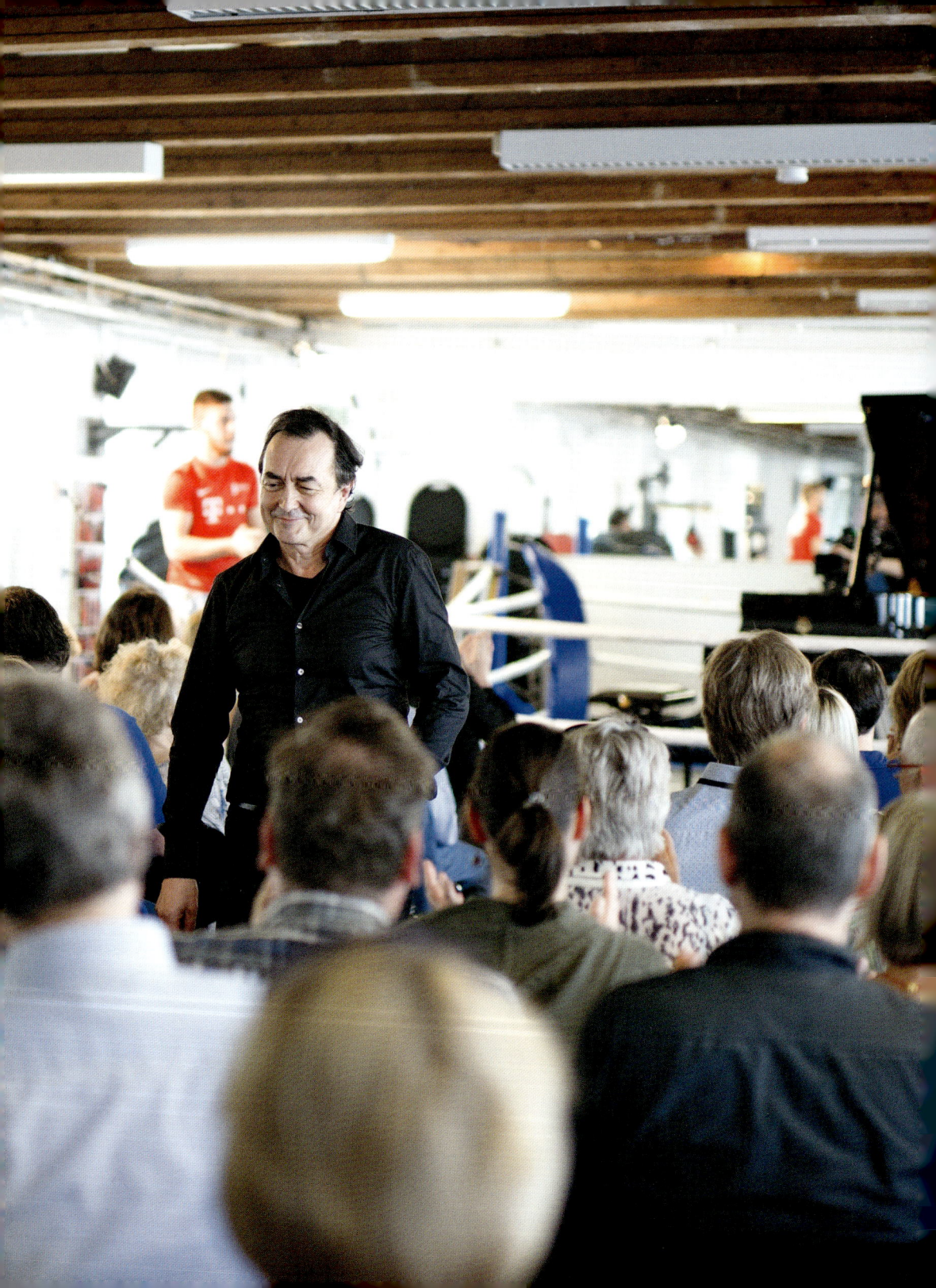

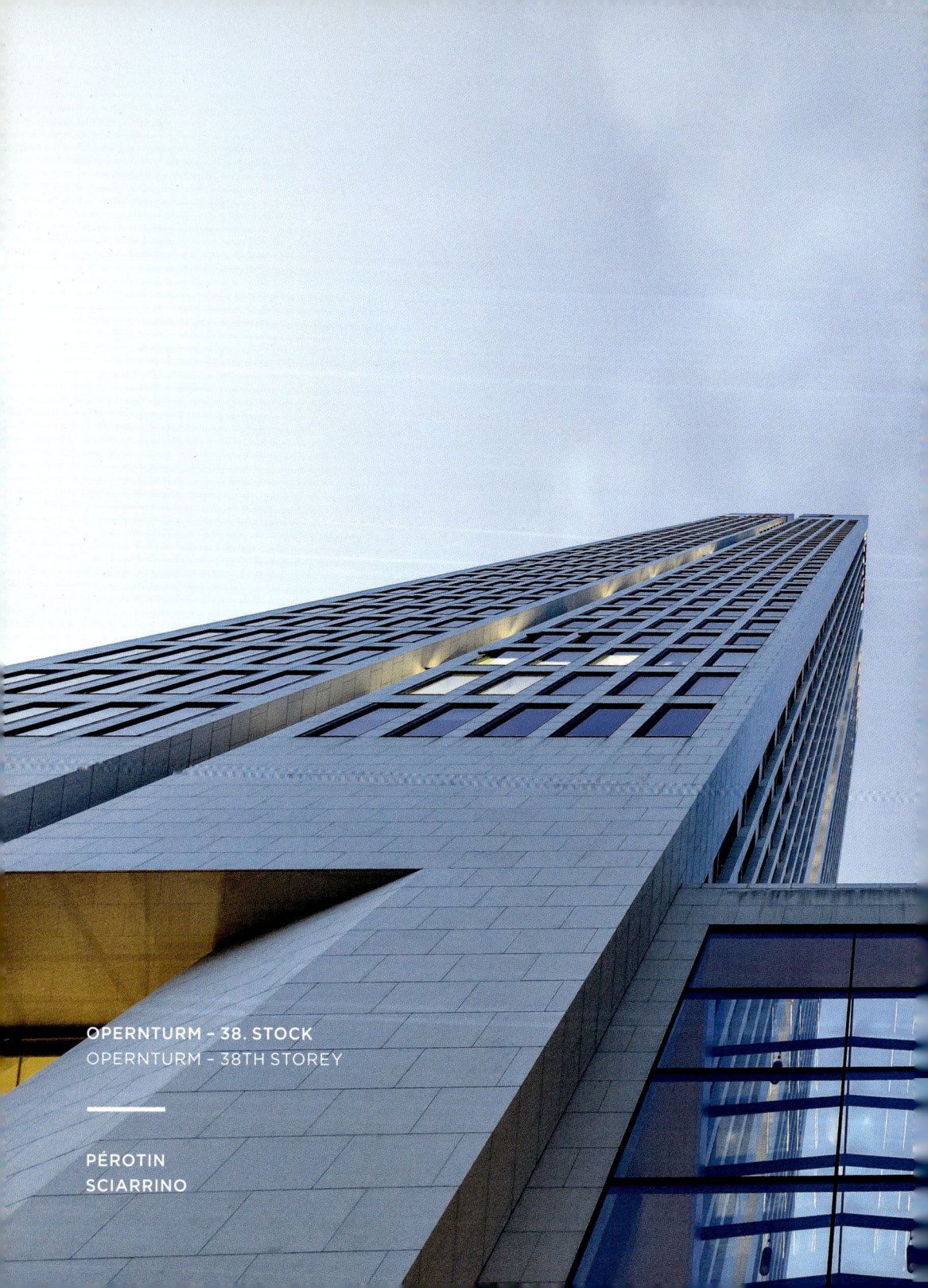

OPERNTURM – 38. STOCK
OPERNTURM – 38TH STOREY

PÉROTIN
SCIARRINO

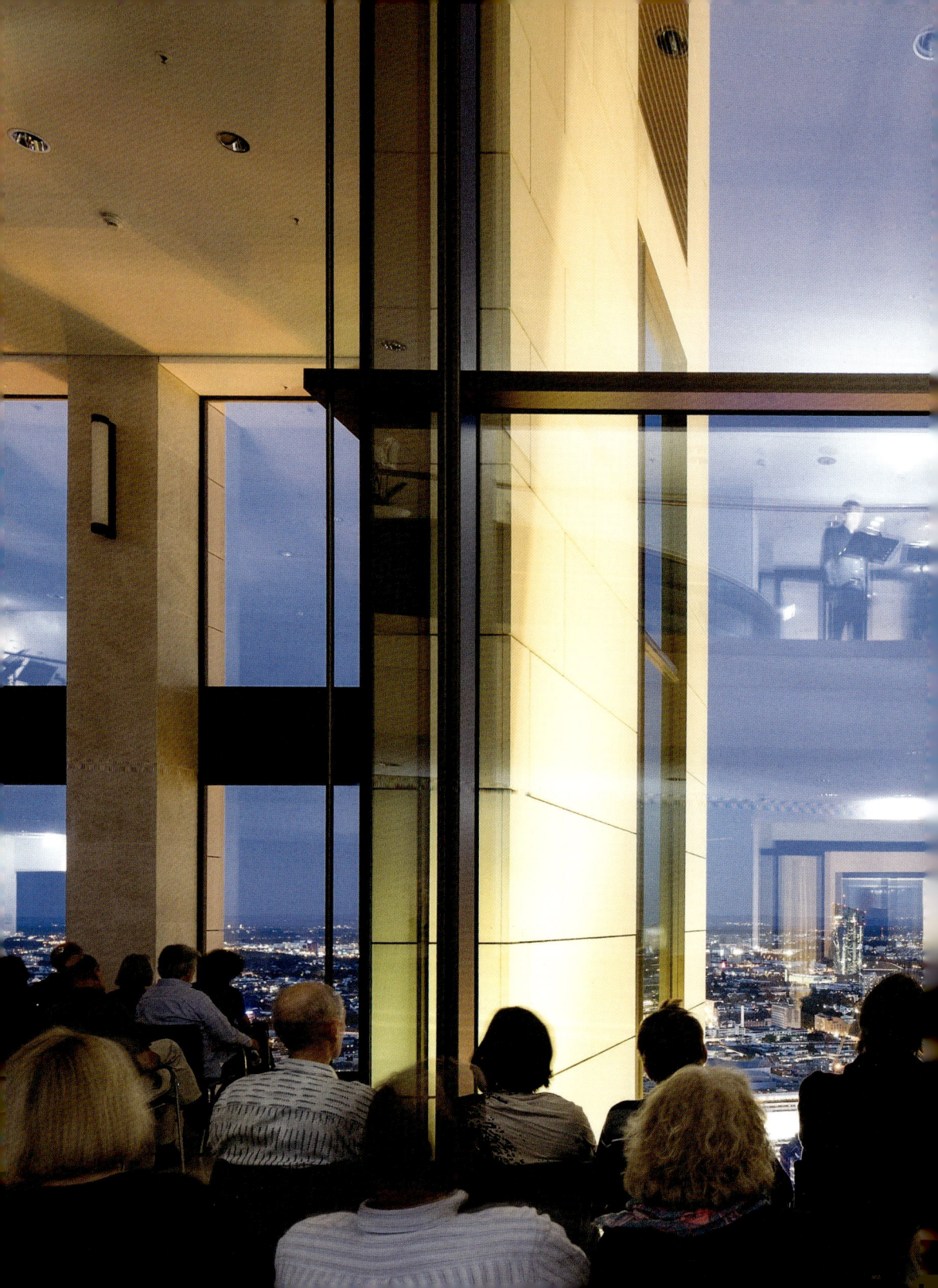

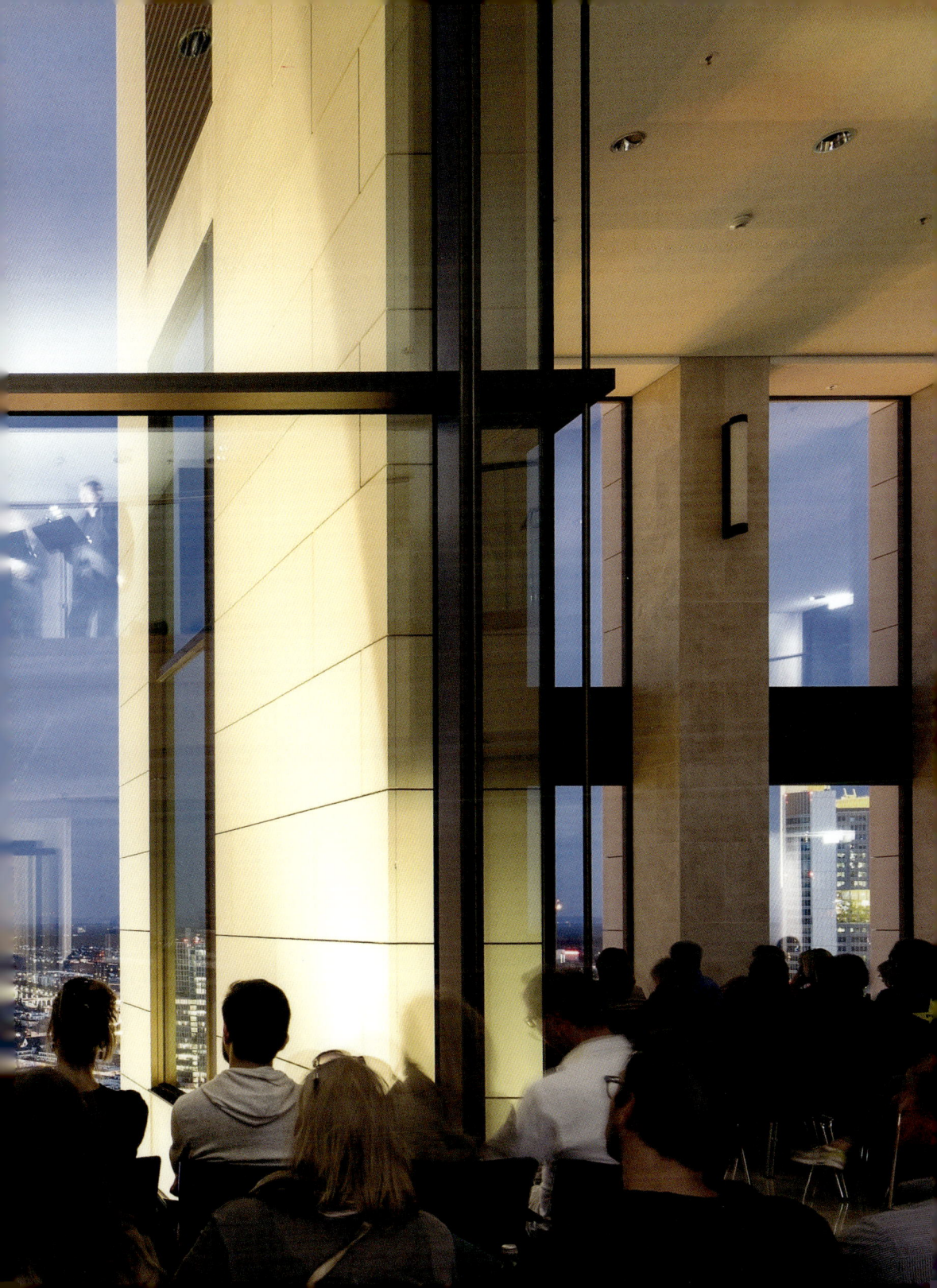

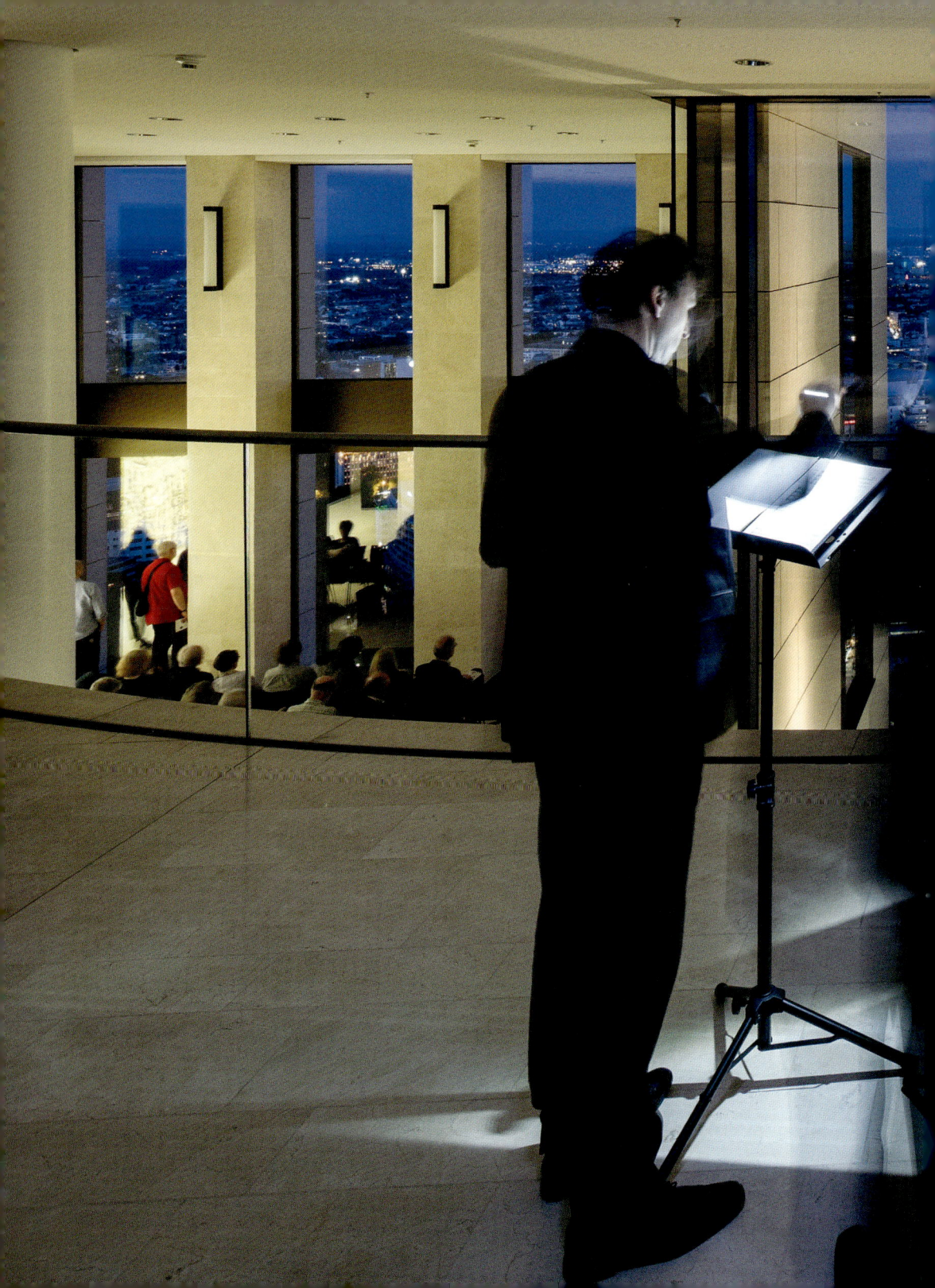

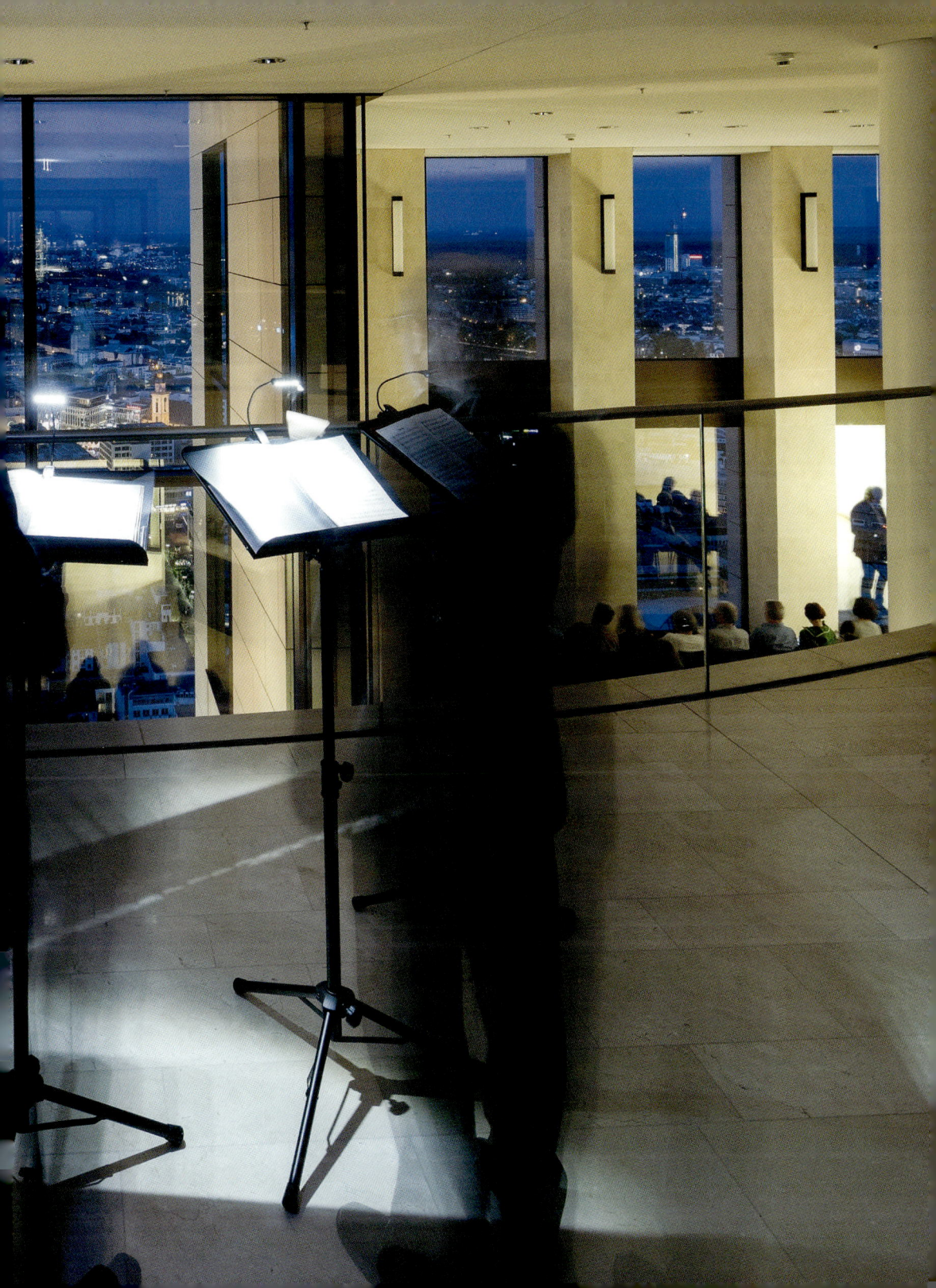

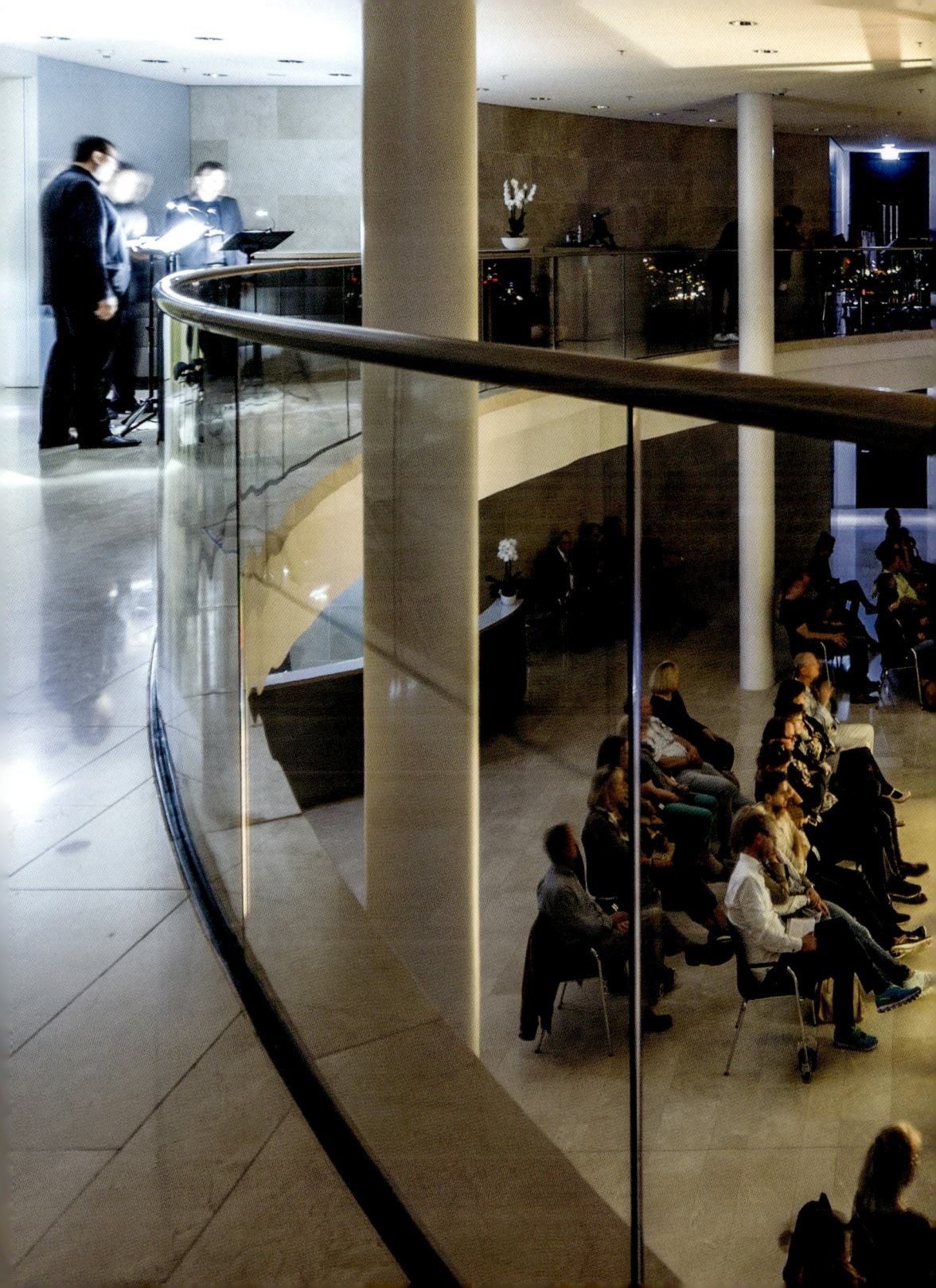

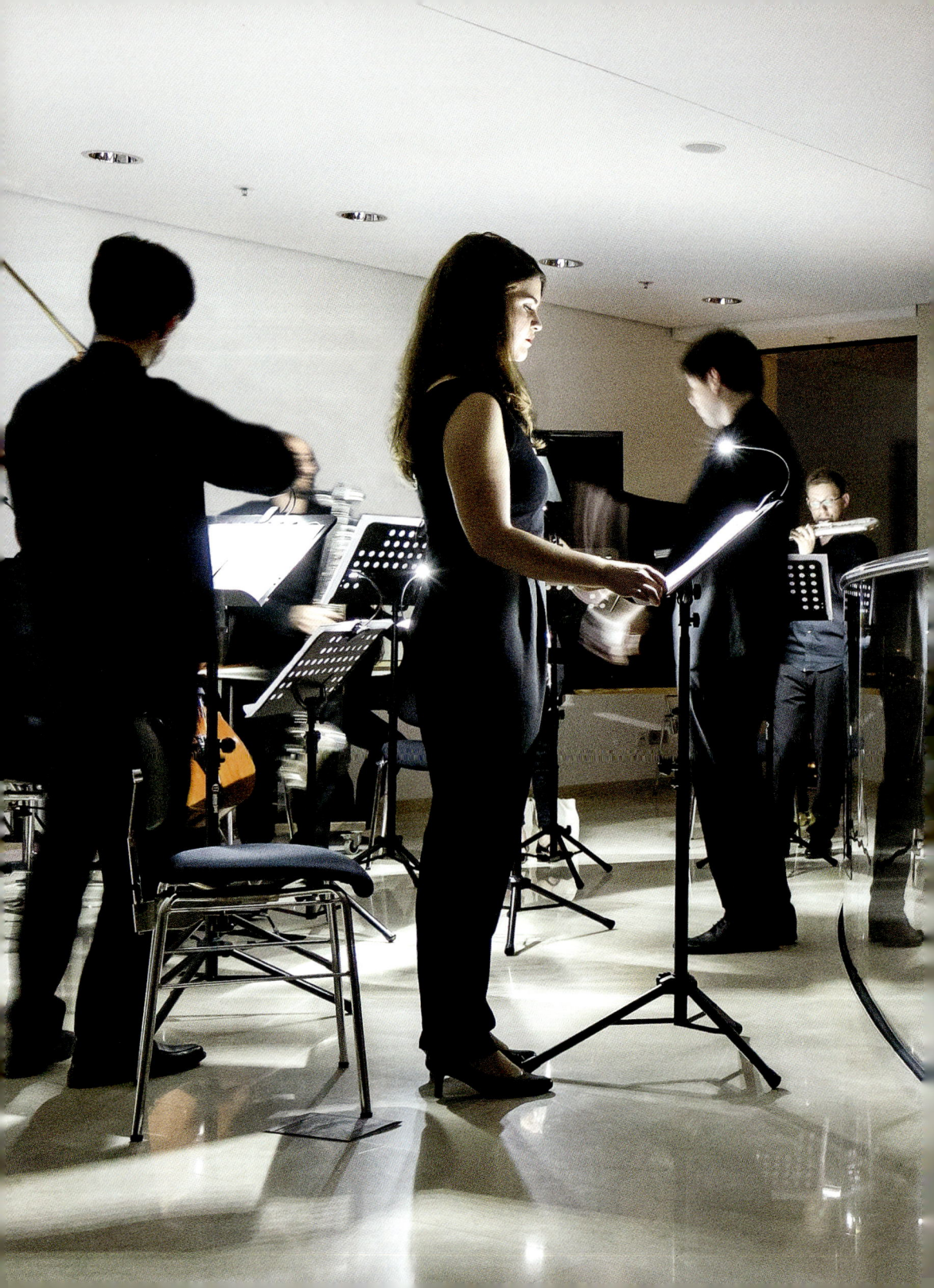

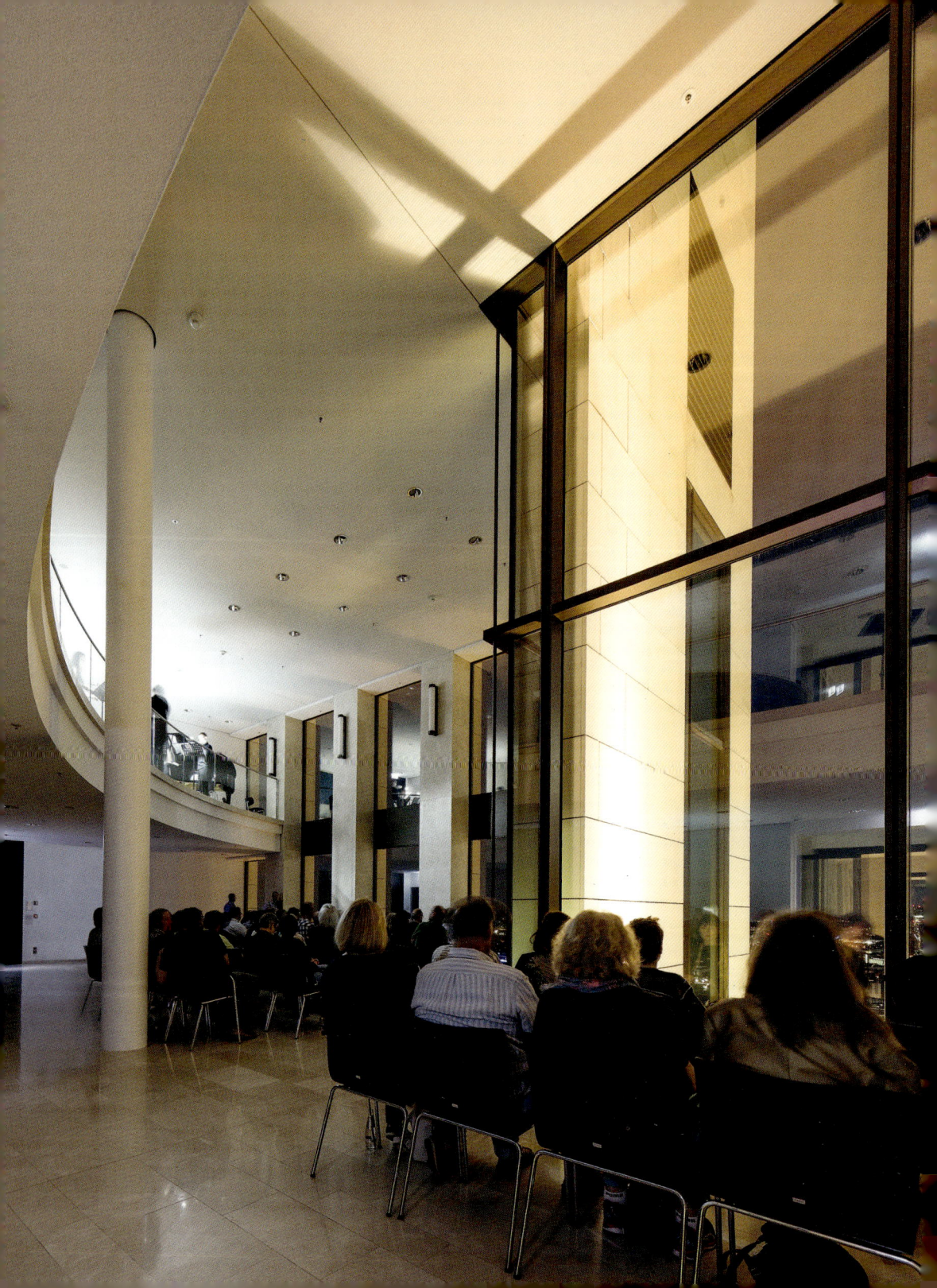

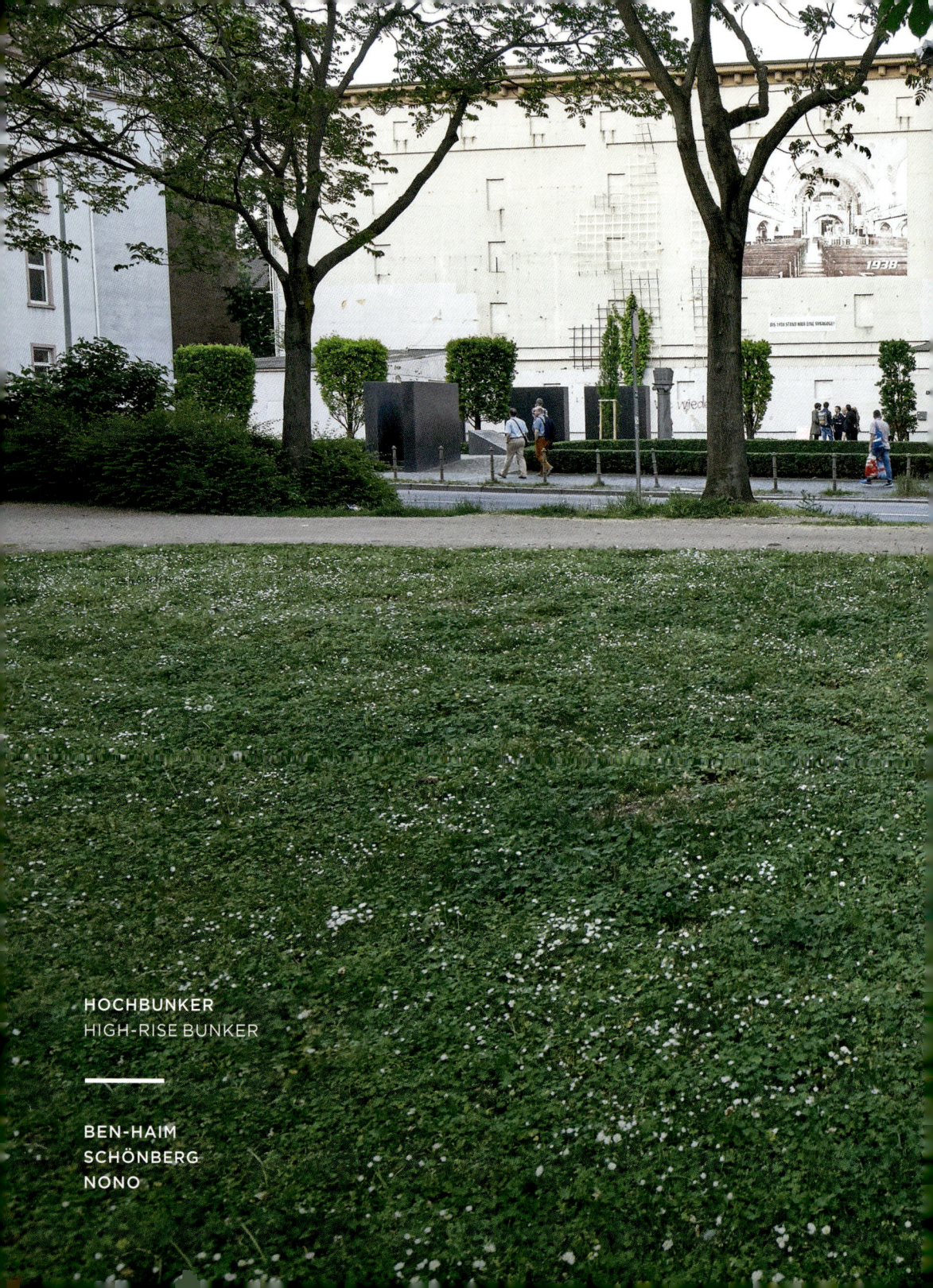

HOCHBUNKER
HIGH-RISE BUNKER

BEN-HAIM
SCHÖNBERG
NONO

ERINNERUNG
MEMORY

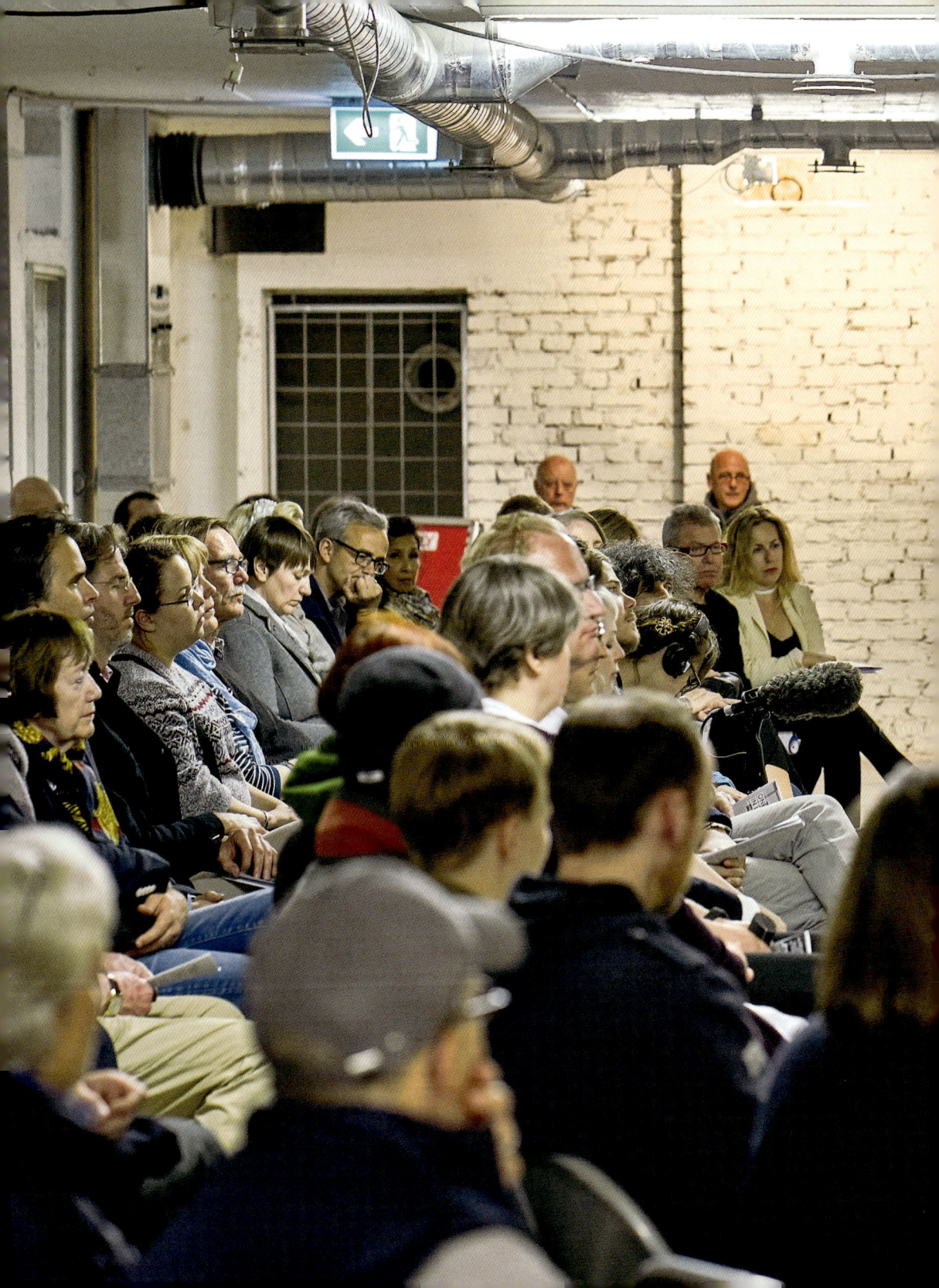

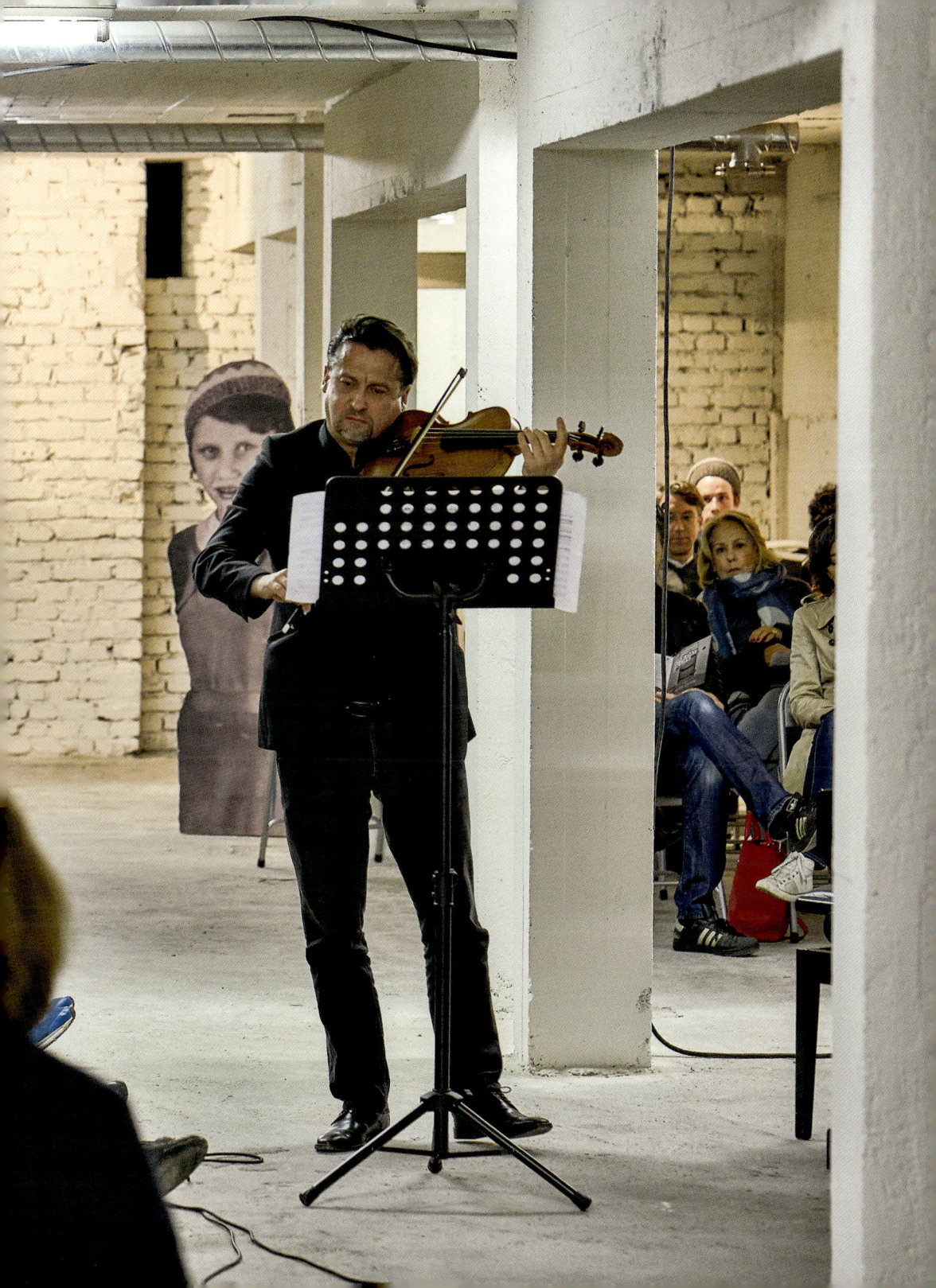

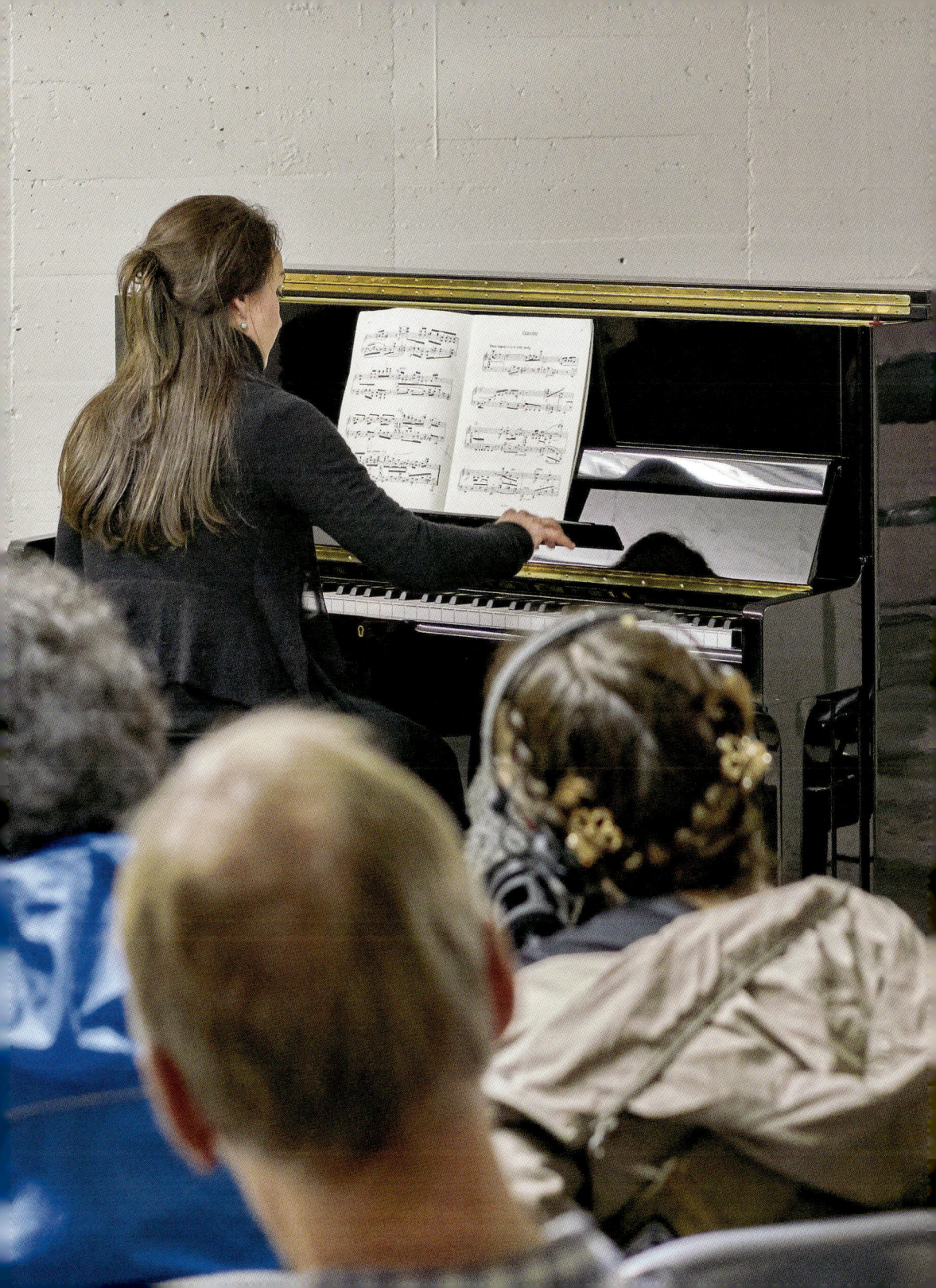

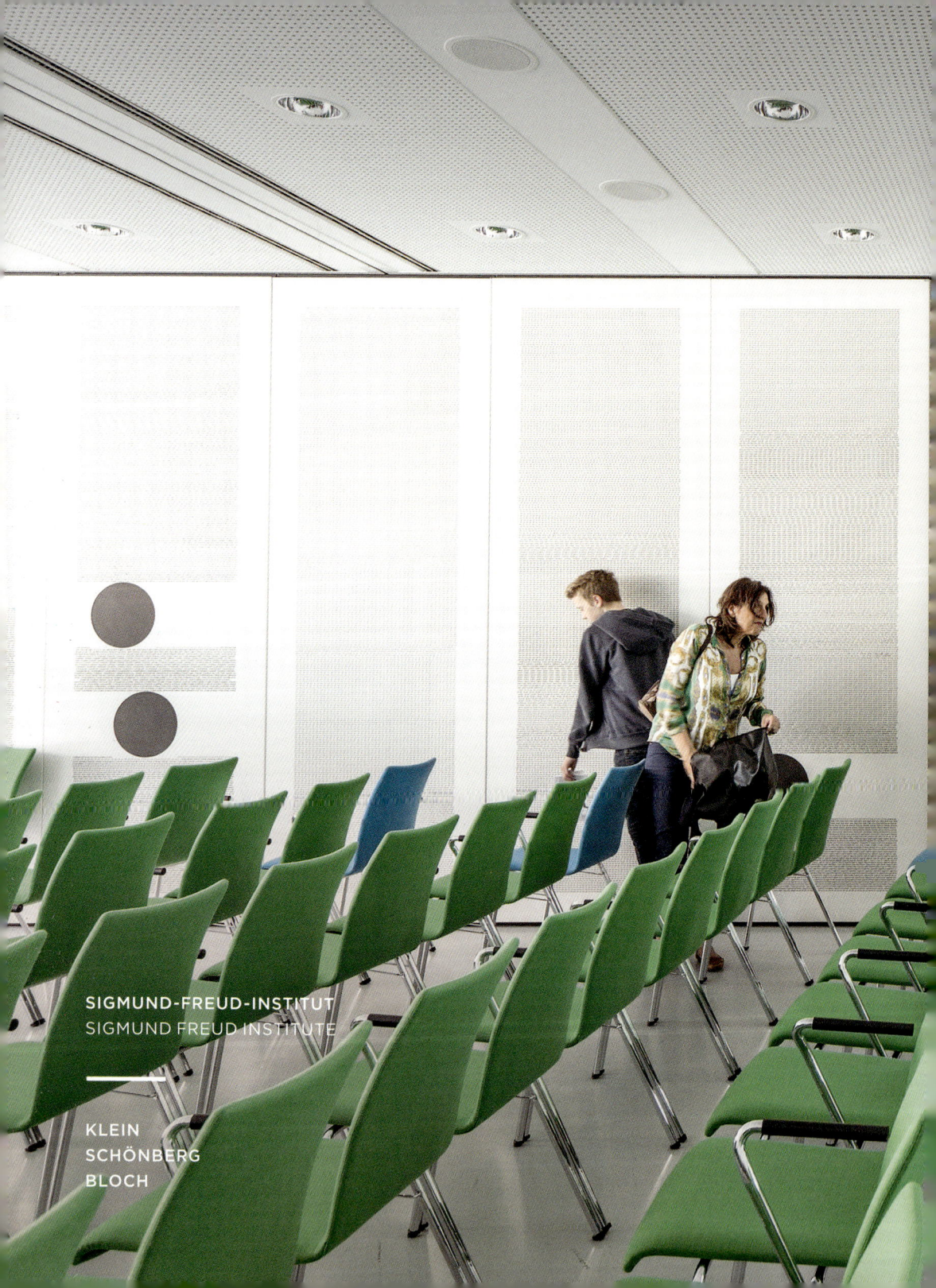

TESTAMENT
TESTAMENT

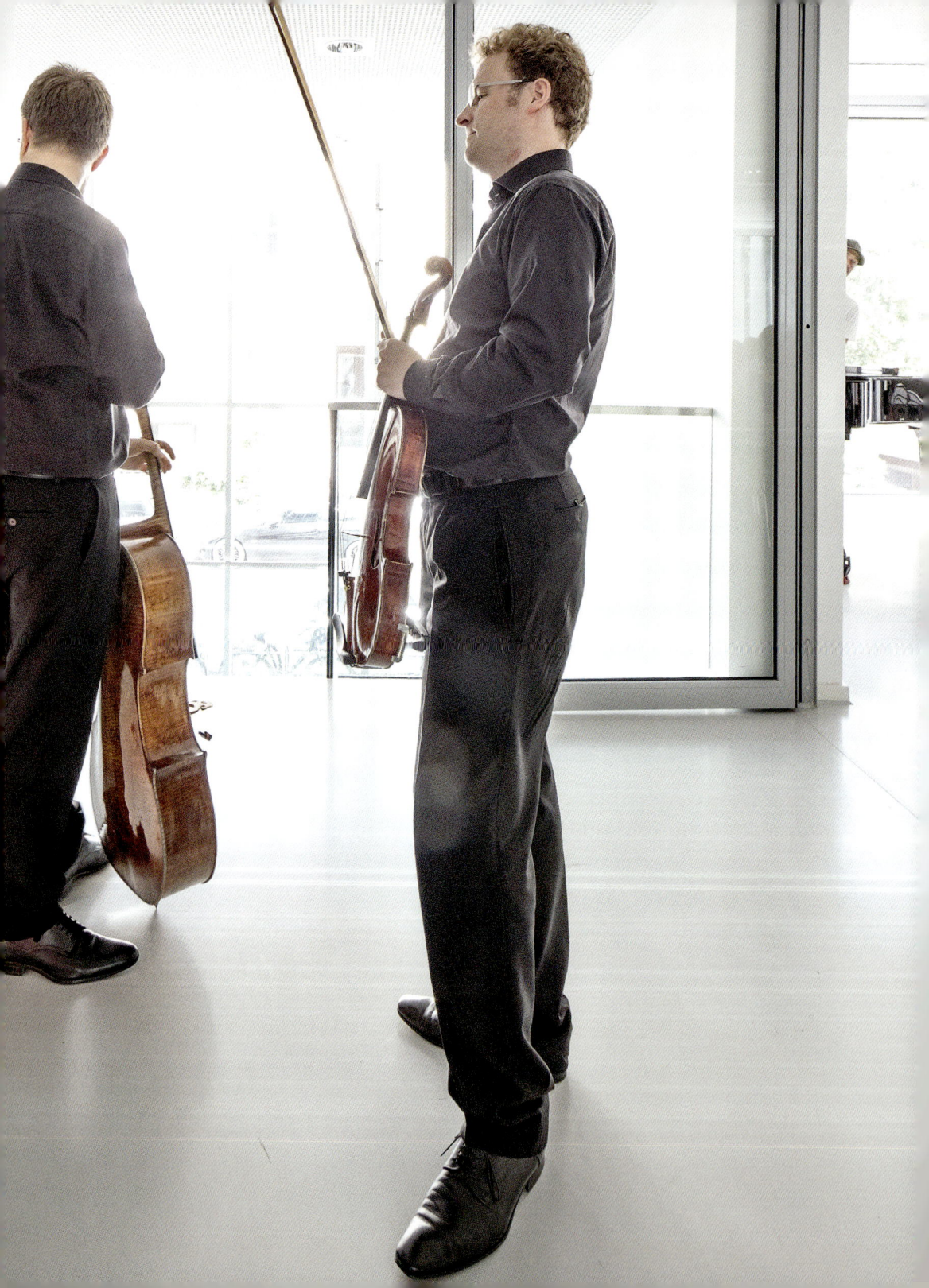

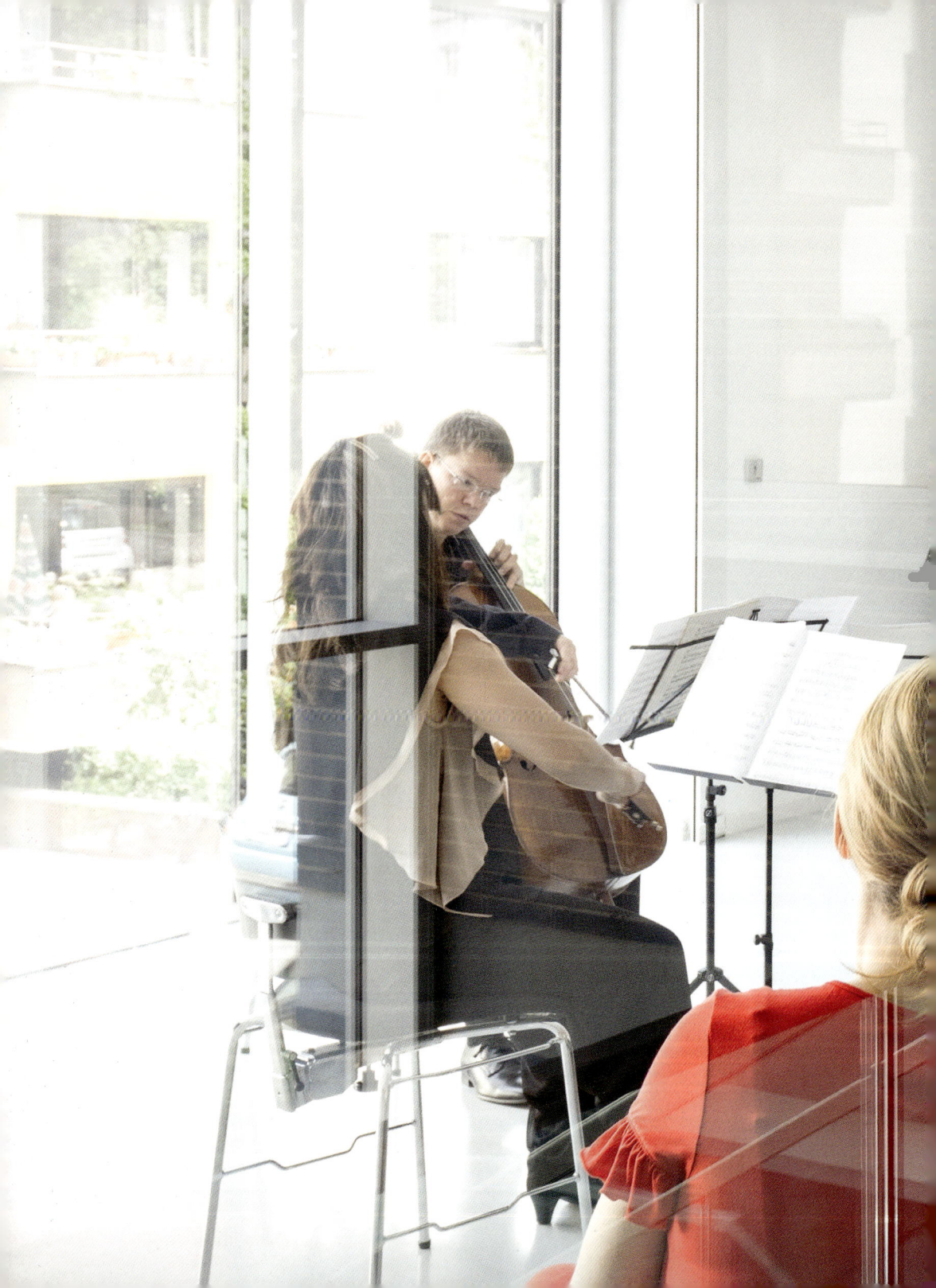

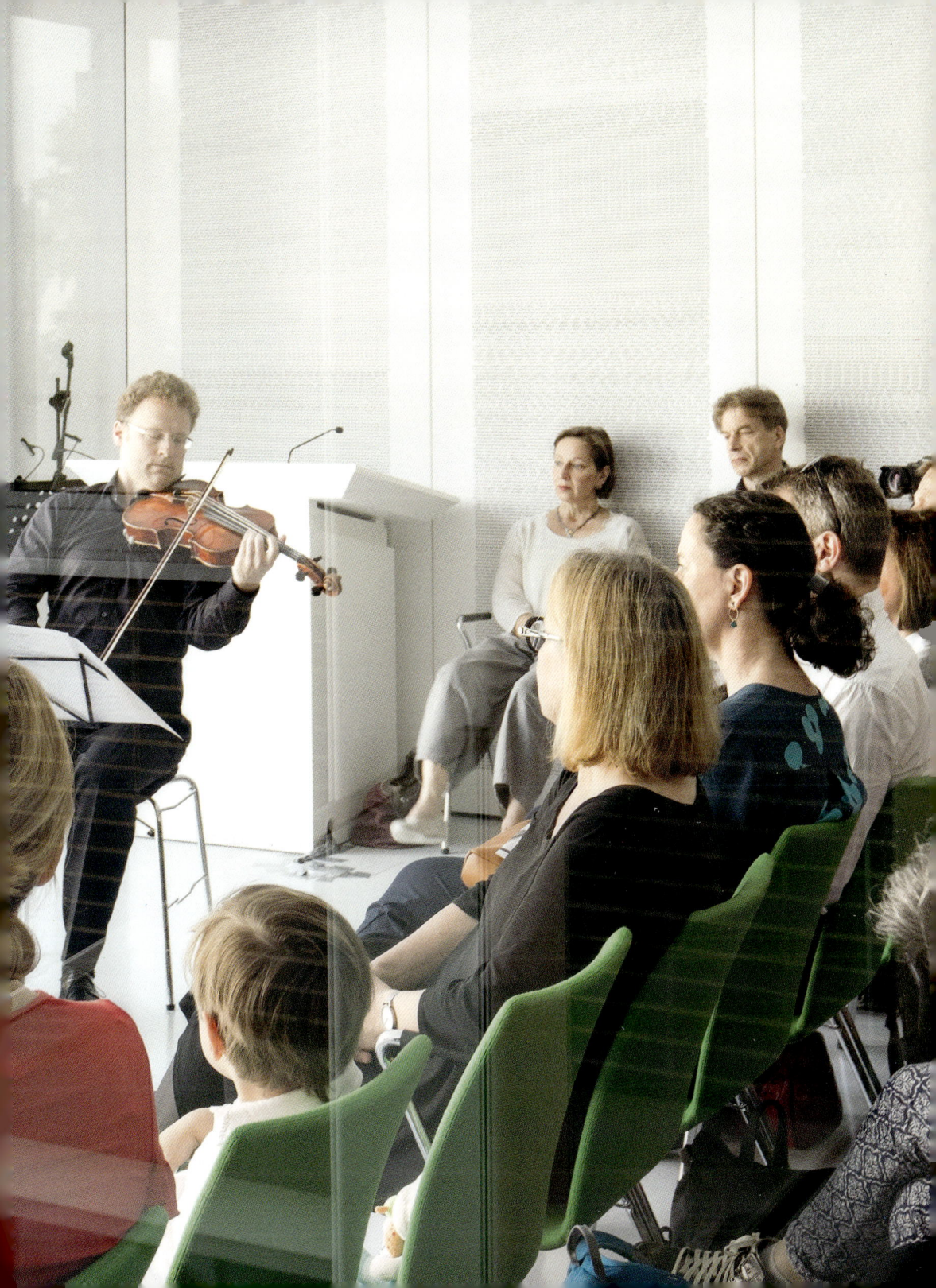

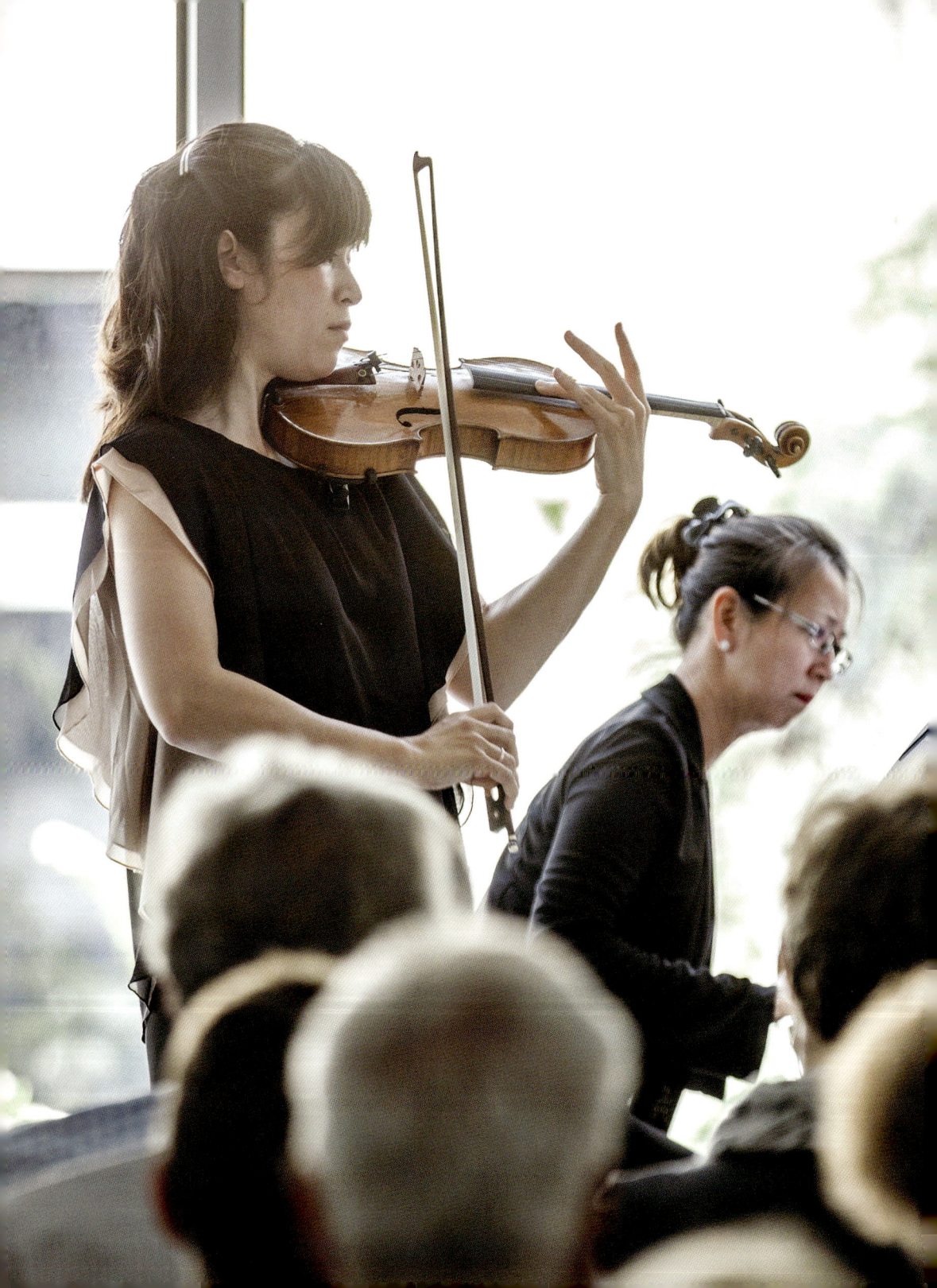

... Umkehrung Umkreis ... Umschi... Umstand. Umstandlung Umwandlung Umw... Umweg Umwege Umwegen. un un un un un un un u... unabhängige unabhängigen unangenehme unangenehmen unangenehm! unangenehm, unangenehme, unantastbar unantastbares Un... unanständige unanständigen unaufhörlich, unauflösbar, unauflösbare Una... unaufgelöst unbändigen unbedenklichkeit unbedeutend unbeachtet unbeachte unbeachtete unbe... unbefriedigendem unbefriedigenden Unbefriedigt Unbefriedigung Unbegreiflichkeit ... unbekannt unbekannten unbekannter unbekannt unbekannt unbekannt unbekannt unbekan... unbekümmert unbekümmert unberechtigt unberücksichtigt unberücksichtigt unbemerkt unbemerkte unberüh... unbestimmt unbestimmter unbestimmbar unbestimmbare Unbestimmbaren unbestimmbaren unbestimmt unbestim... Unbewußte unbewußt unbewußte unbewußte unbewußte unbewußt unbewußt unbewußte unbewußte, Unbewußte ... Unbewußte Unbewußte unbewußte Unbewußte Unbewußten unbewußten Unbewußten Unbewußten Unbewußten, Unbew... Unbewußten Unbewußten unbewußten unbewußten Unbewußten unbewußten unbewußten Unbewußten Unbewußten u... Unbewußten Unbewußten unbewußten unbewußten unbewußten unbewußten unbewußten Unbewußten unbewußten ... Unbewußten Unbewußten unbewußten unbewußten unbewußten unbewußten unbewußten unbewußten unbewu... UnBewußten Unbewußten Unbewußten unbewußten unbewußten, Unbewußten, unbewußten, Unbewußten, Unbe... Unbewußten Unbewußten Unbewußten Unbewußten, Unbewußten, unbewußter unbewußter unbewu... Unbewußt) unbewußter unbewußter unbewußter unbewußter Unbrauchbarkeit Unconsc... unbrauchbar unbrauchbar unbrauchbar unbrauchbar. unbrauchbar. unbrauchbare Unbrauchbarkeit Unconsc... und ... und und und und und und und und Und und und und und und und und und und und und und ... und ... und und und und Und und Und und und und und und und und und und und und und und und ... und ... und ...

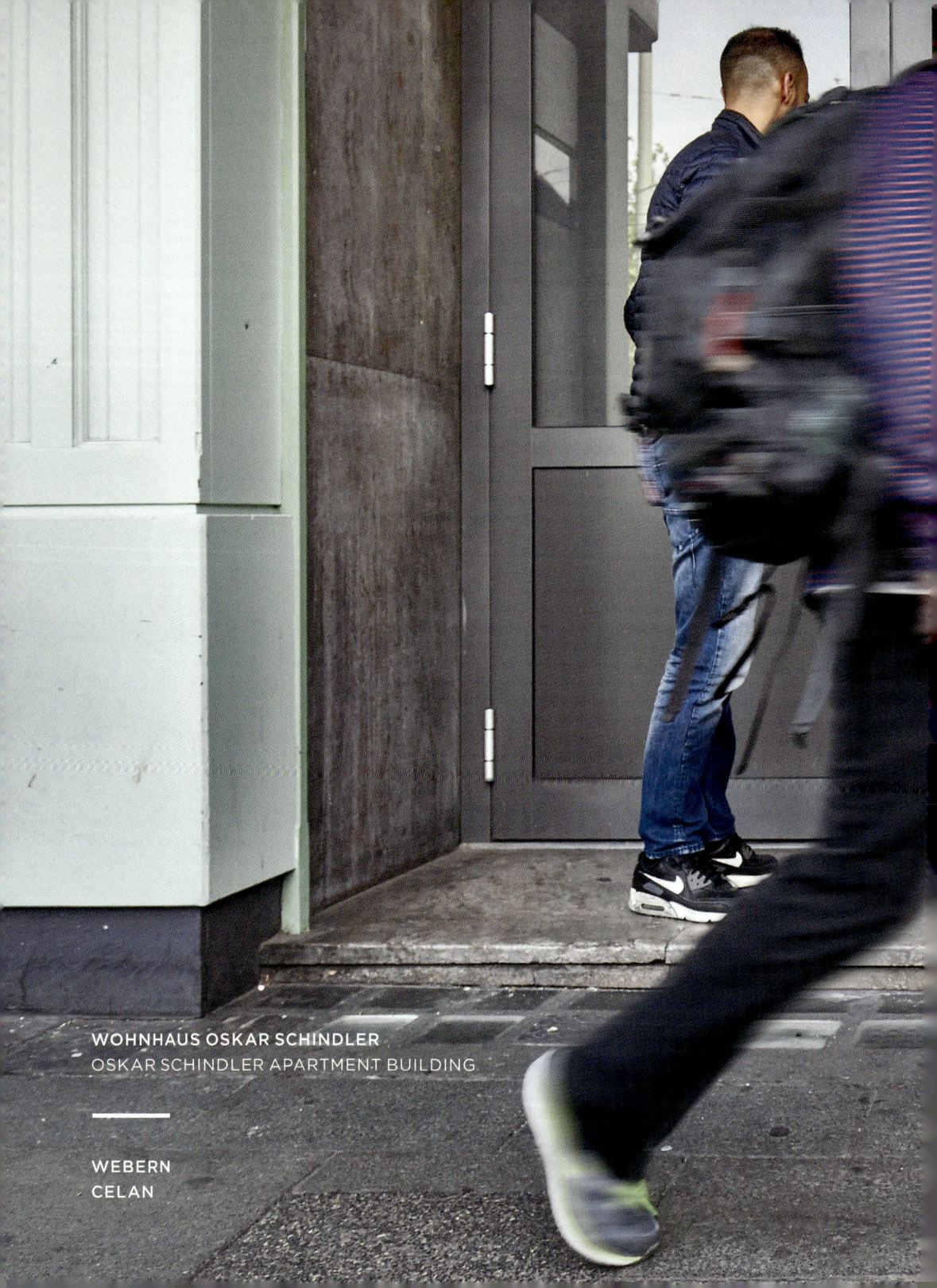

WOHNHAUS OSKAR SCHINDLER
OSKAR SCHINDLER APARTMENT BUILDING

———

WEBERN
CELAN

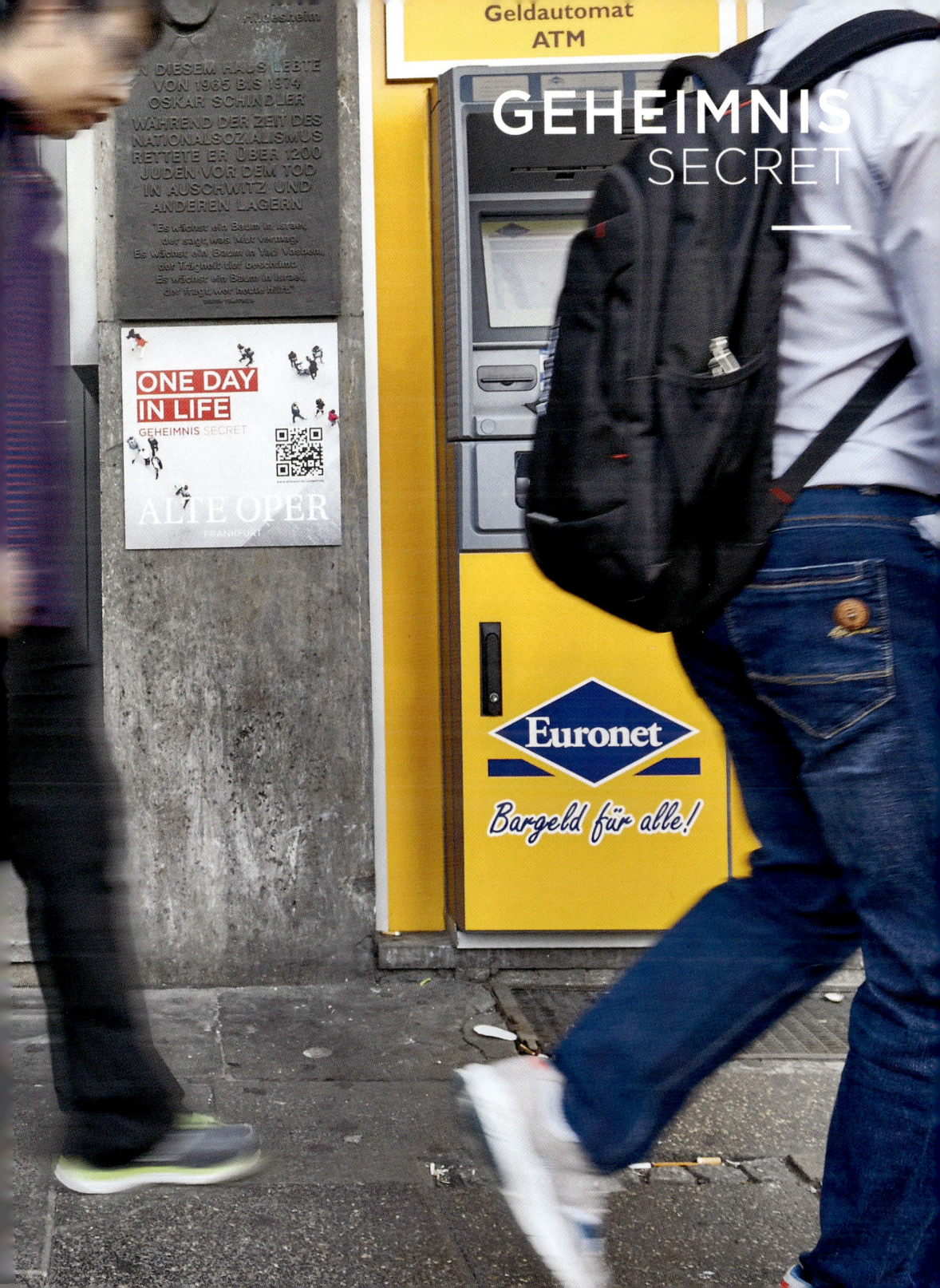

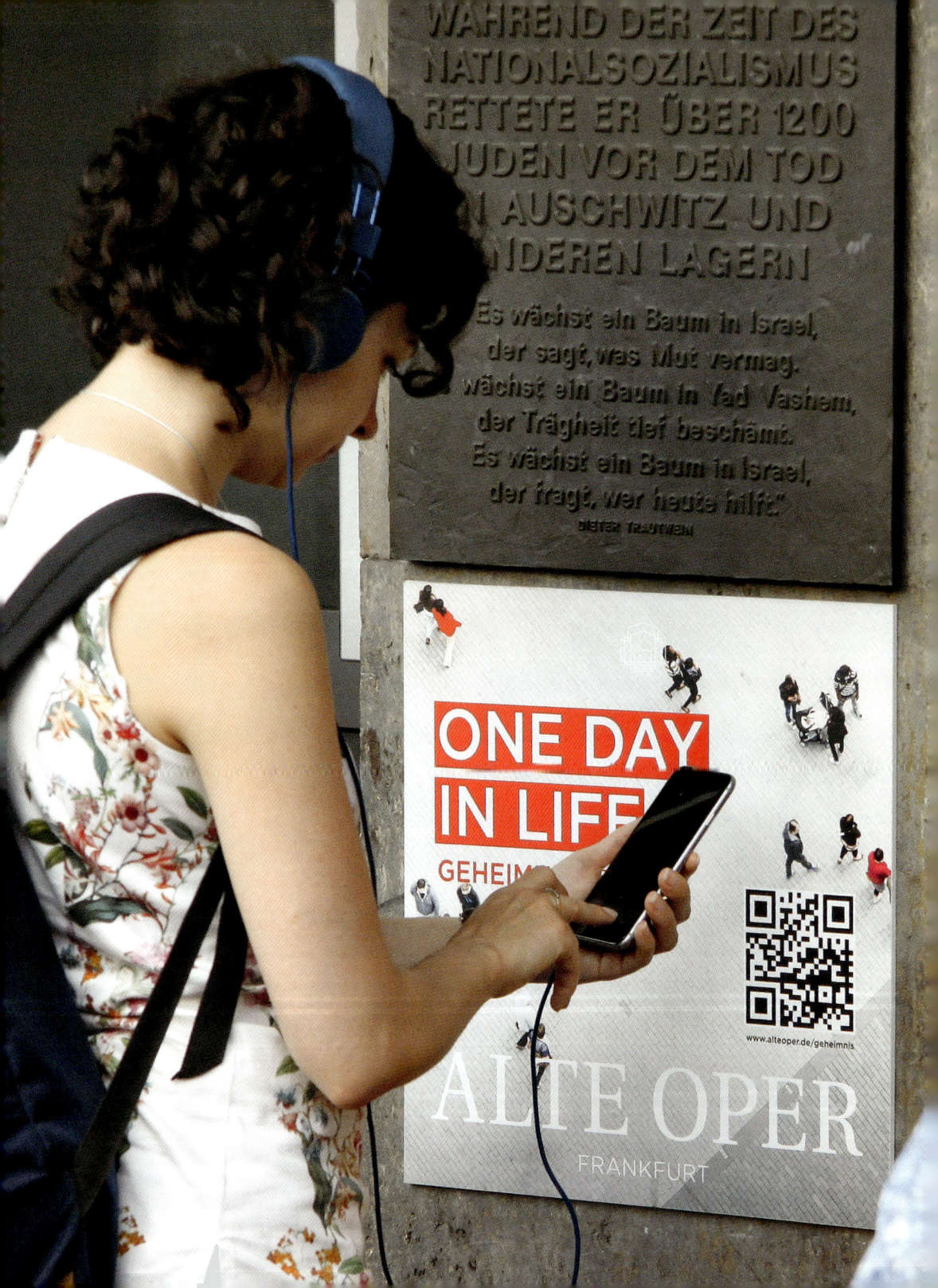

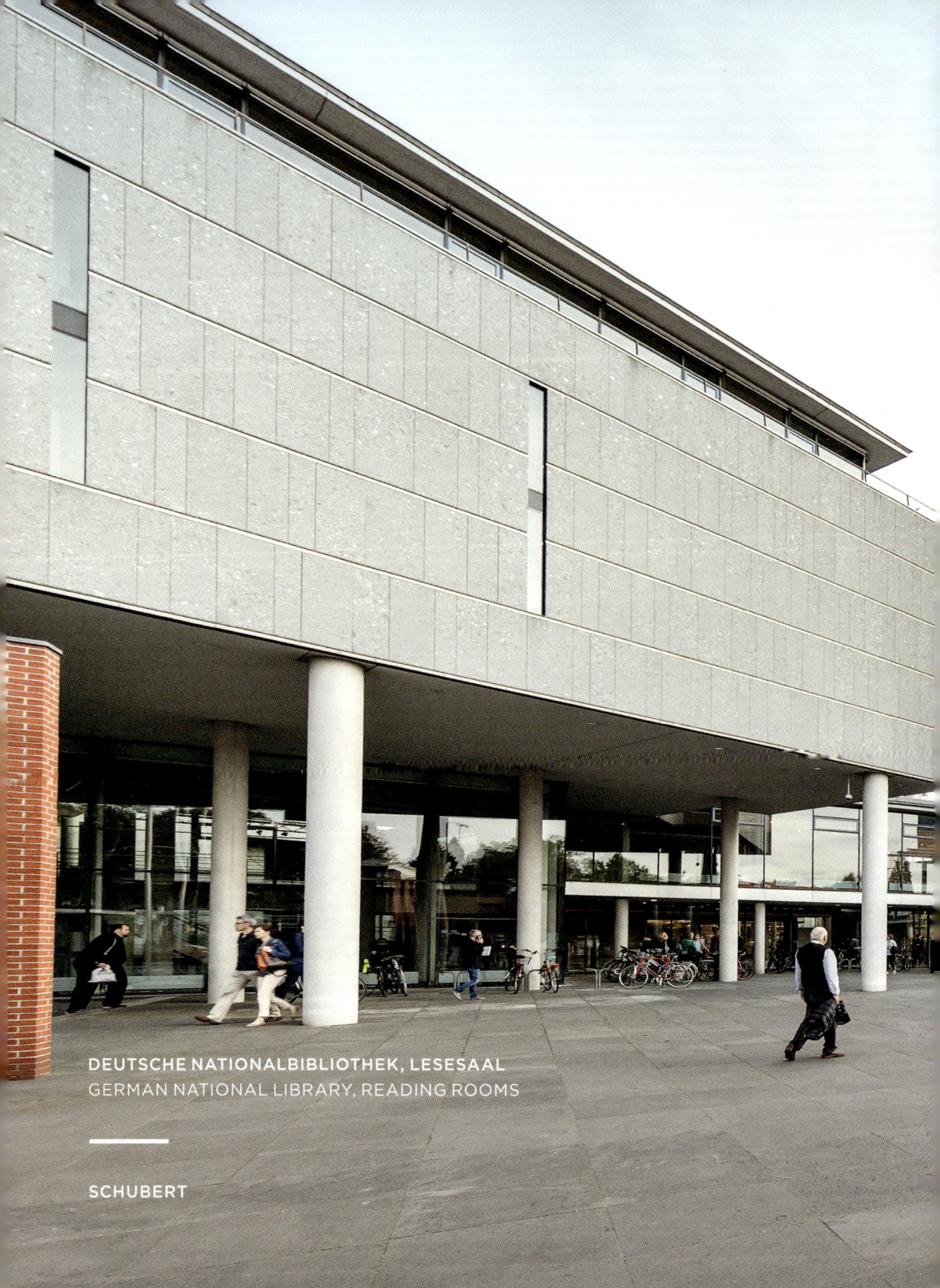

DEUTSCHE NATIONALBIBLIOTHEK, LESESAAL
GERMAN NATIONAL LIBRARY, READING ROOMS

SCHUBERT

ÜBERSETZUNG
TRANSLATION

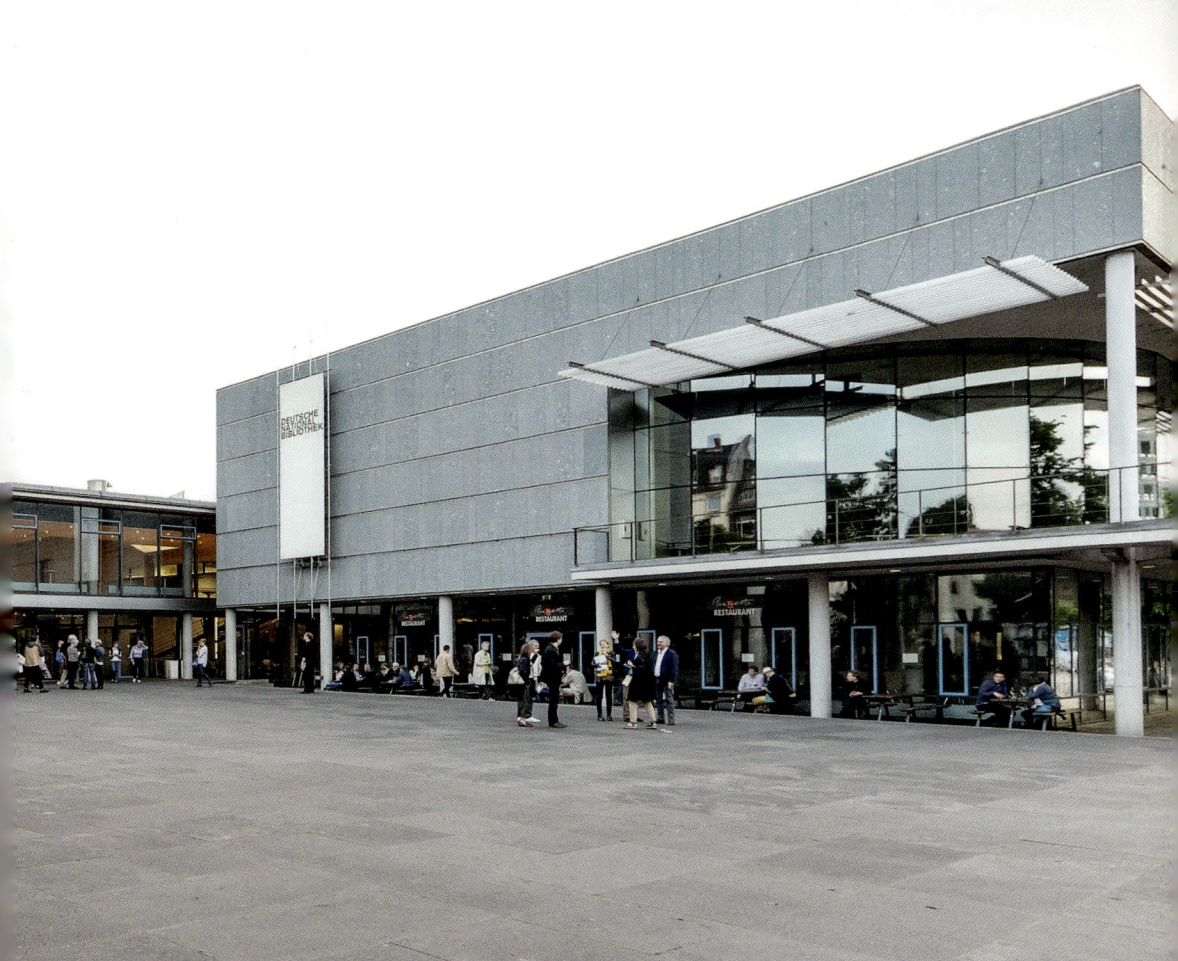

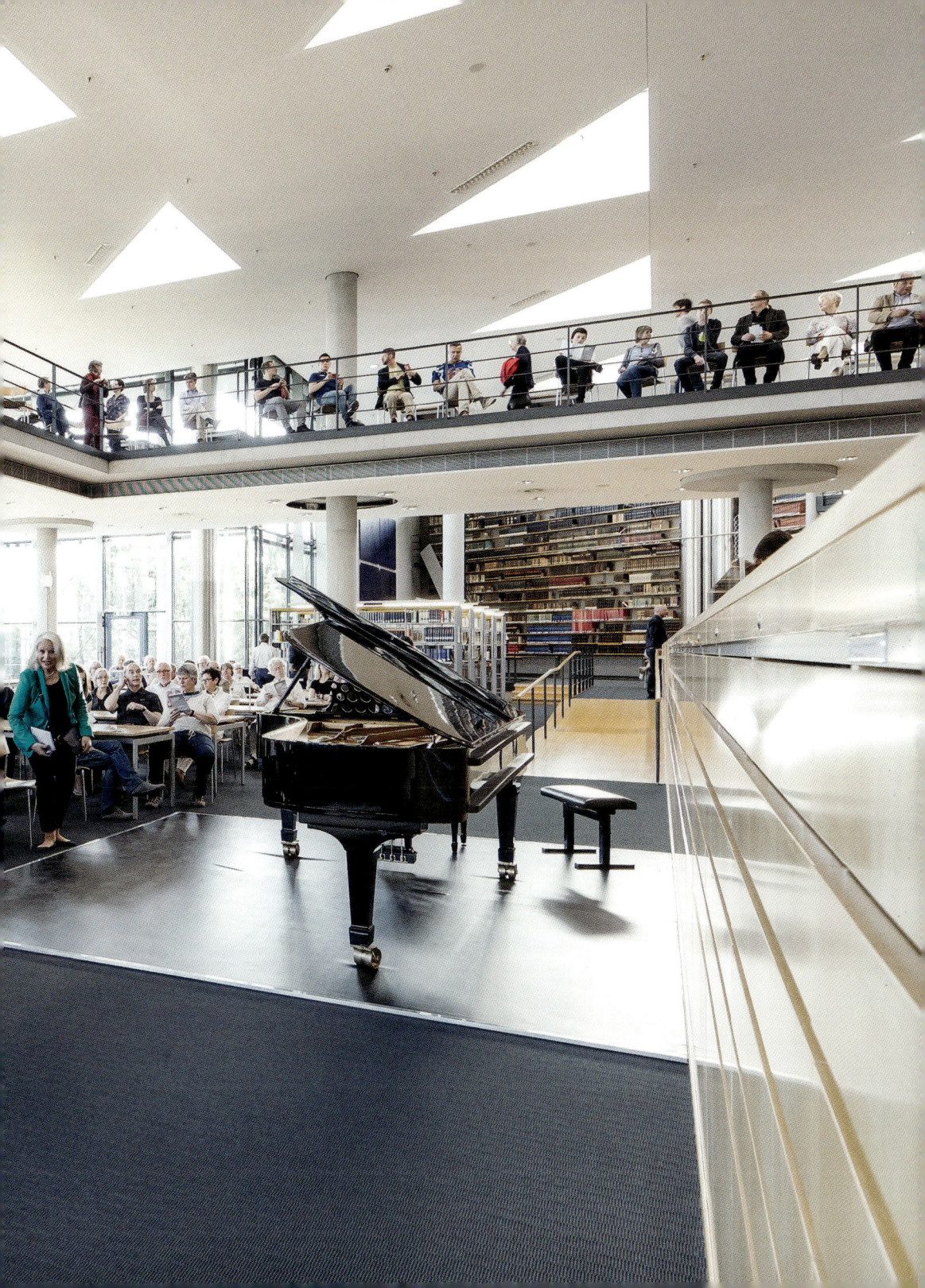

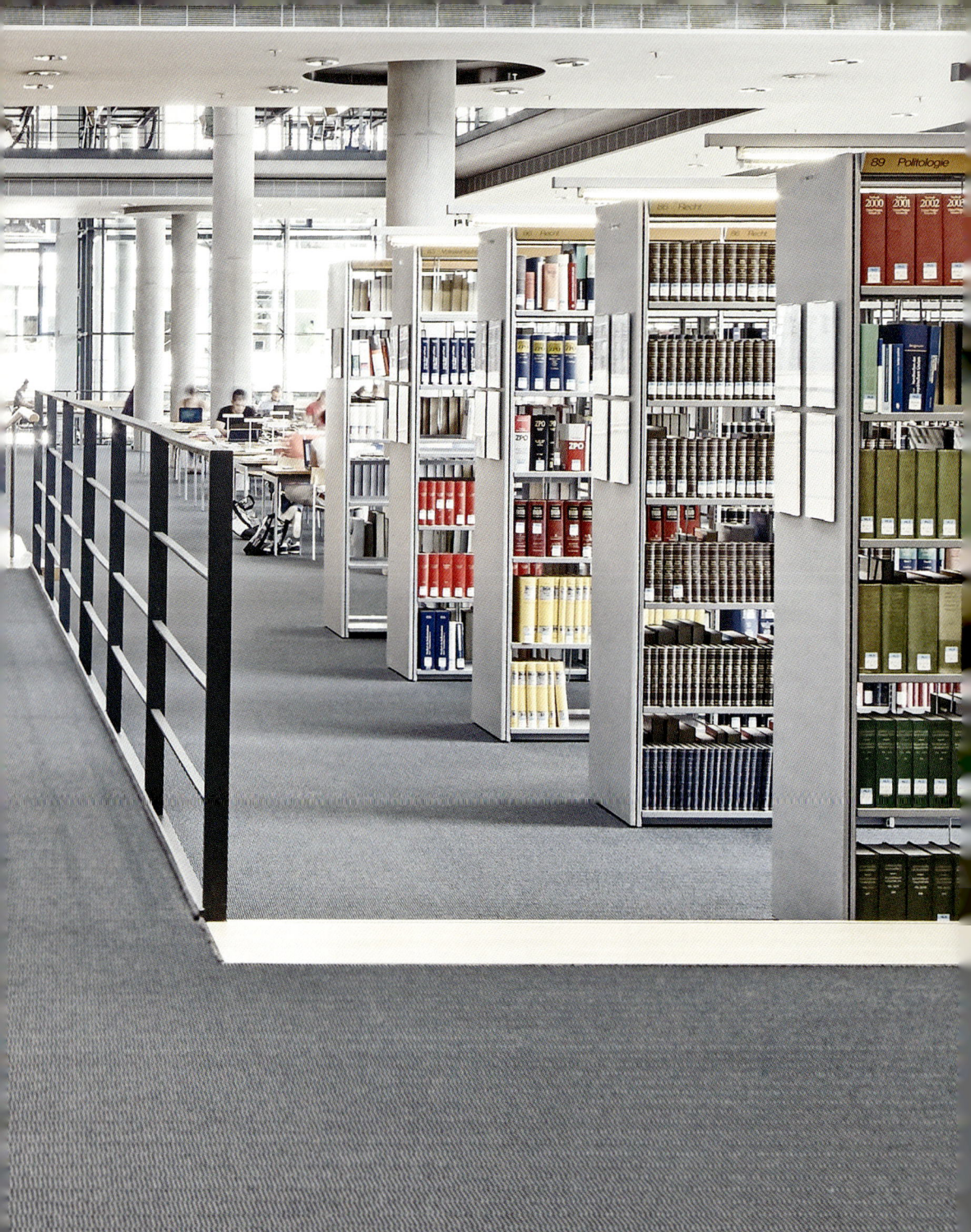

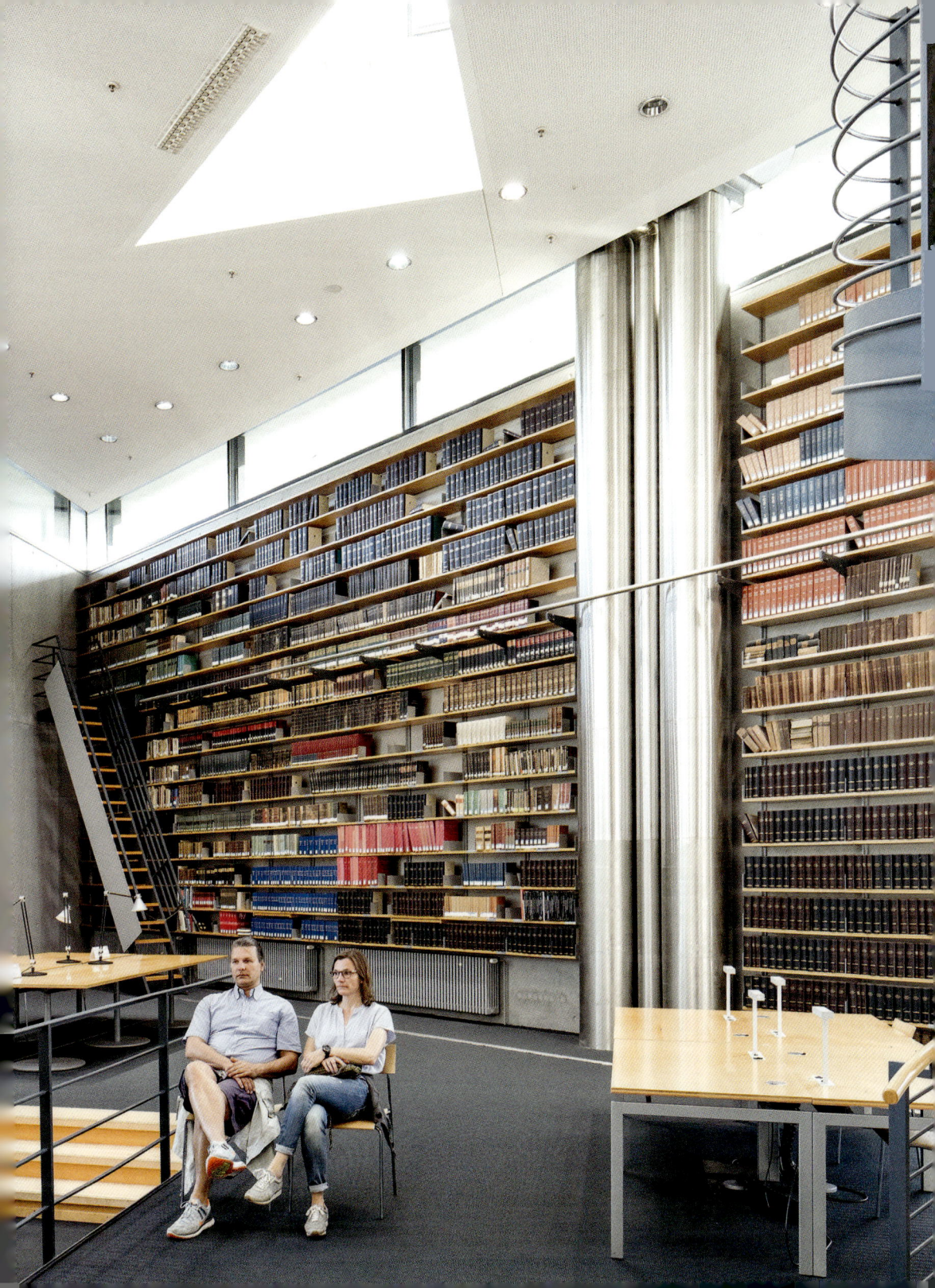

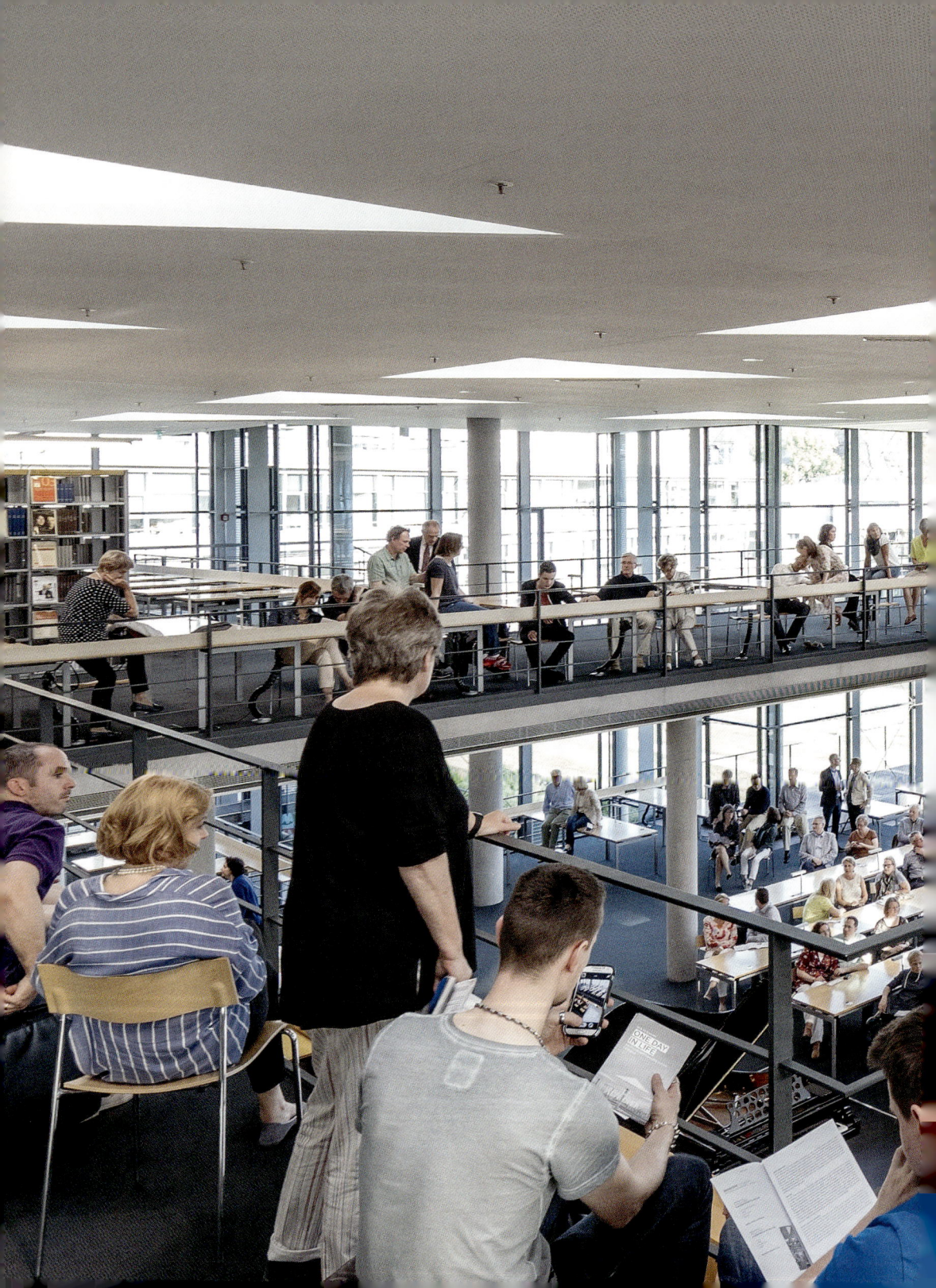

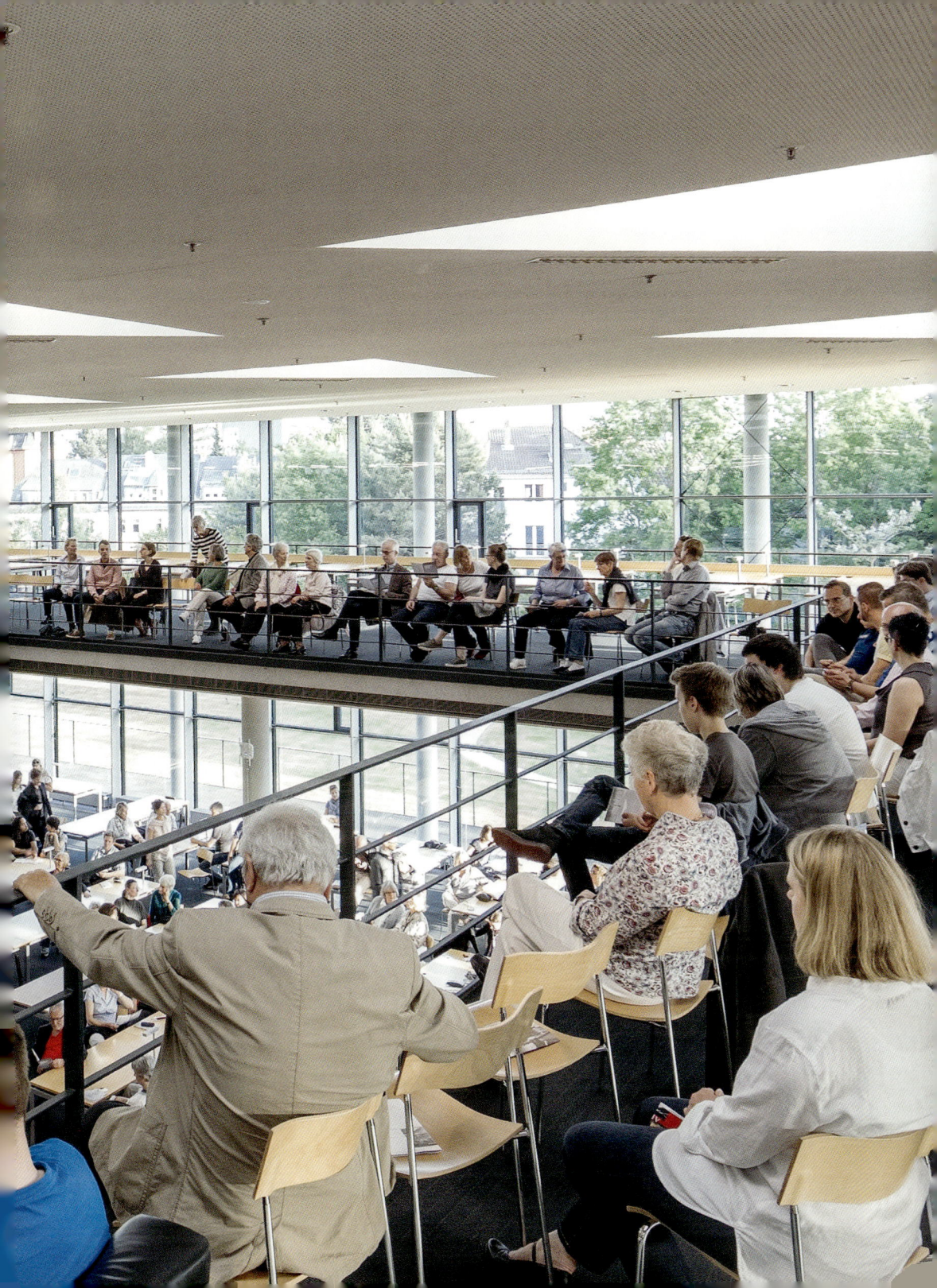

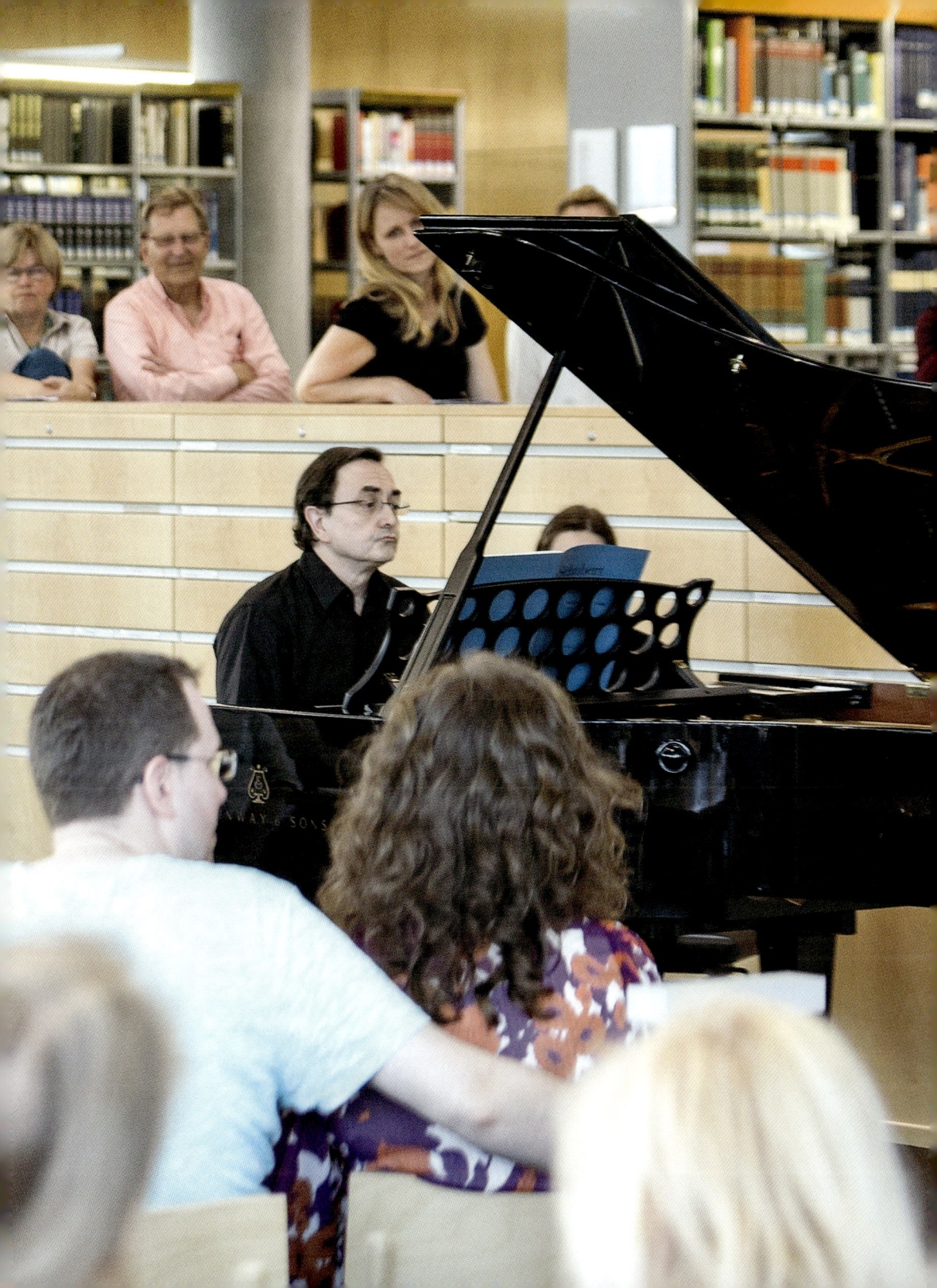

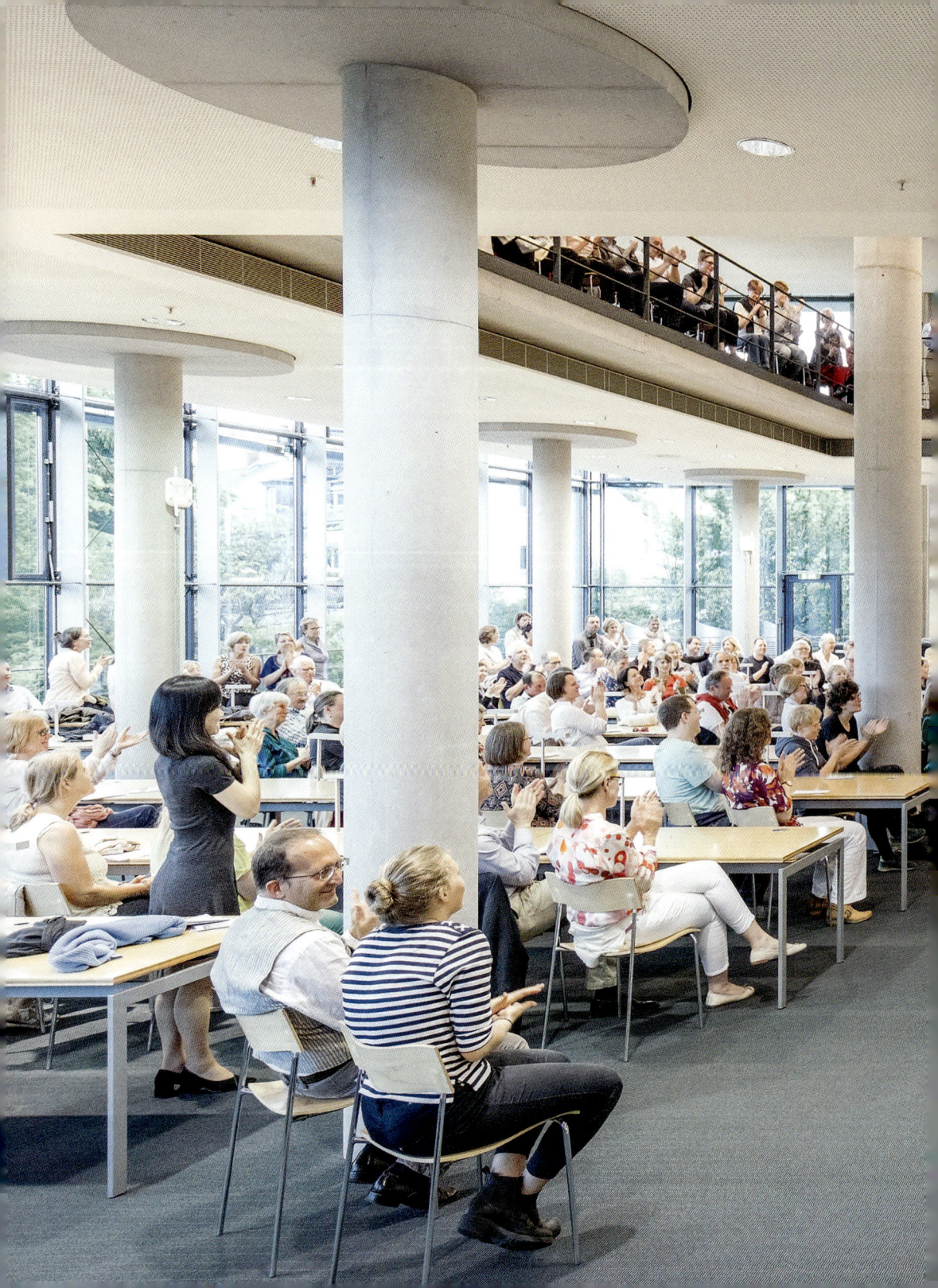

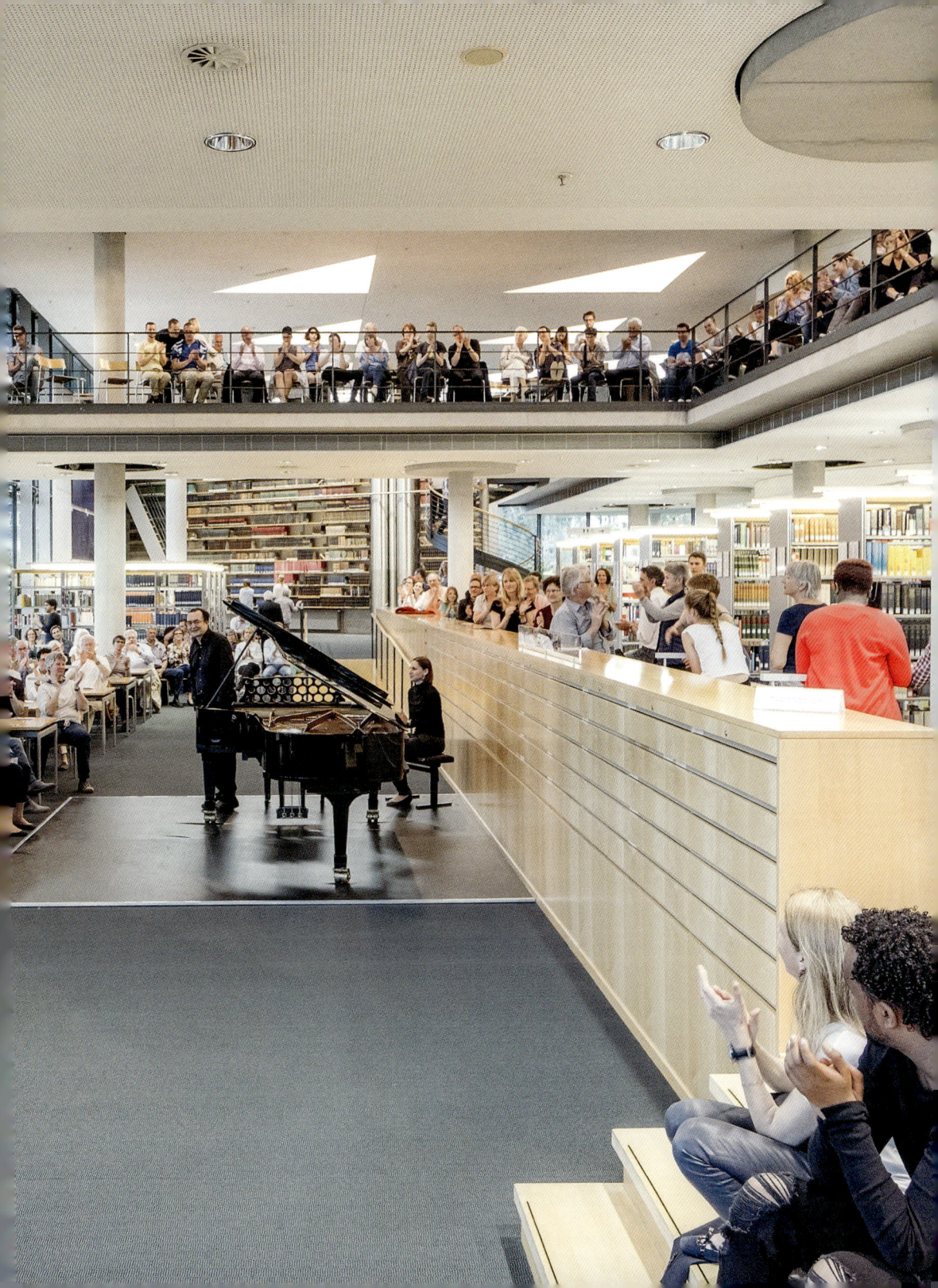

DEUTSCHE NATIONALBIBLIOTHEK, MAGAZIN
GERMAN NATIONAL LIBRARY, REPOSITORY

———

ABLINGER
MONTEVERDI

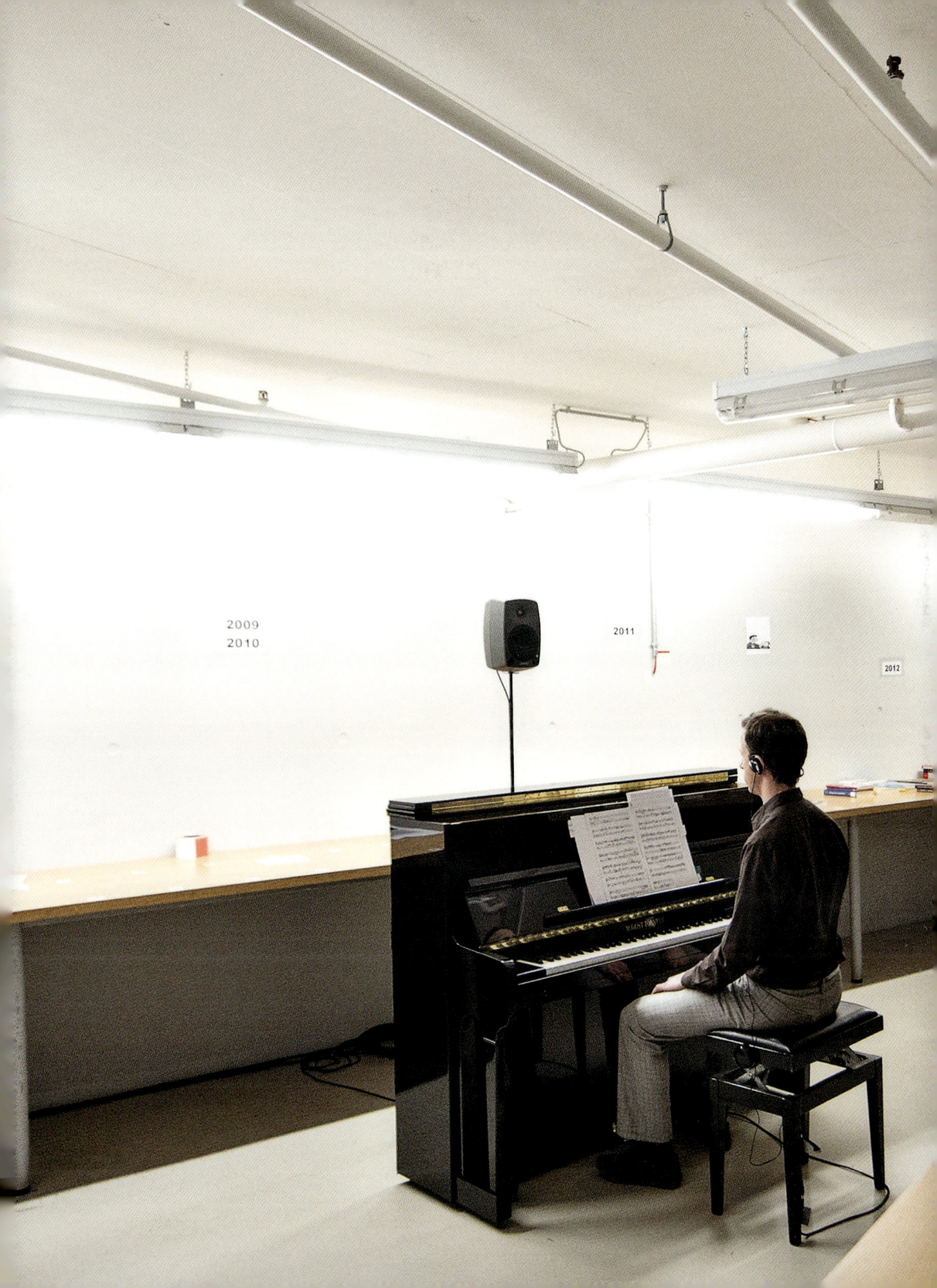

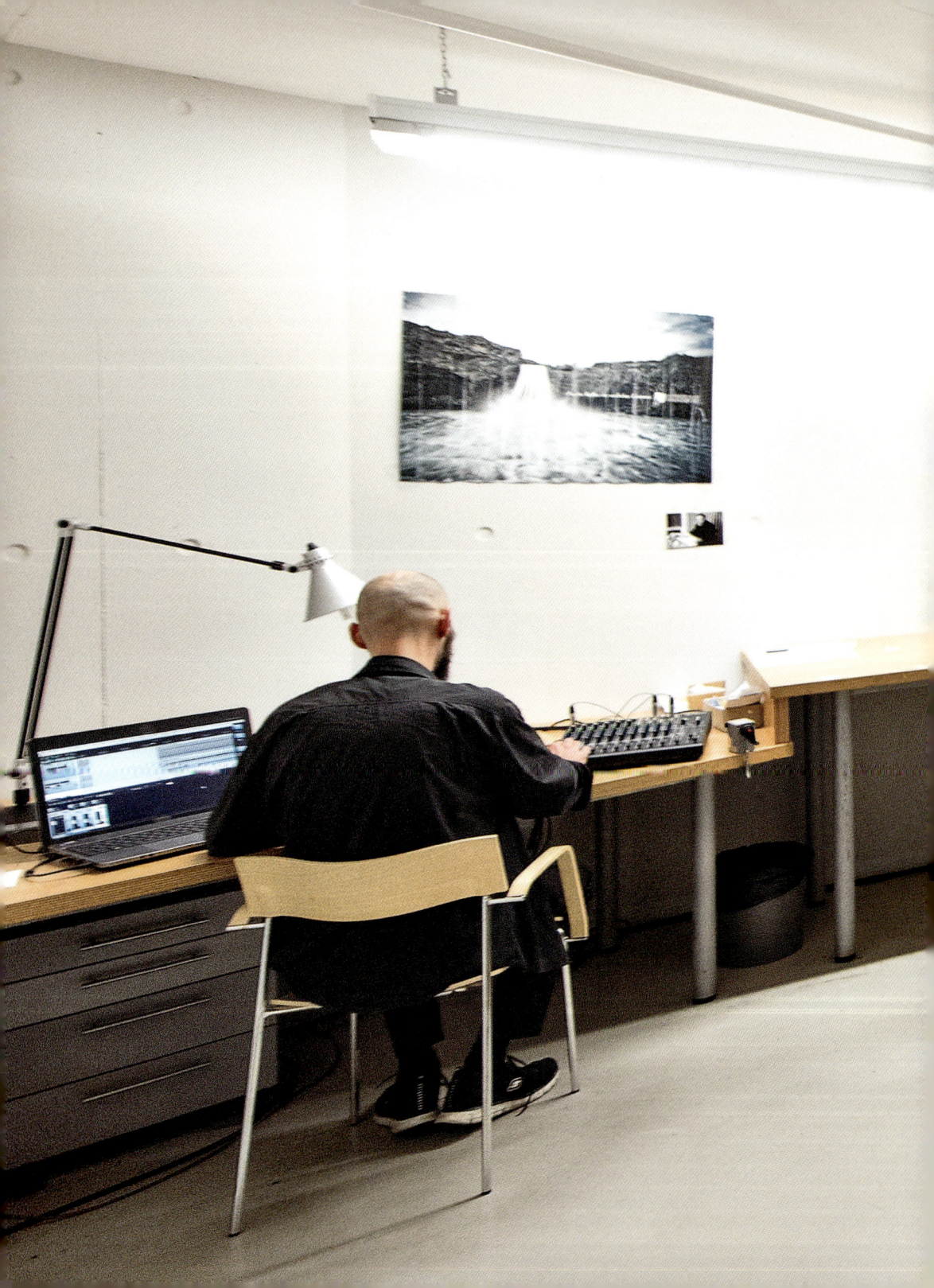

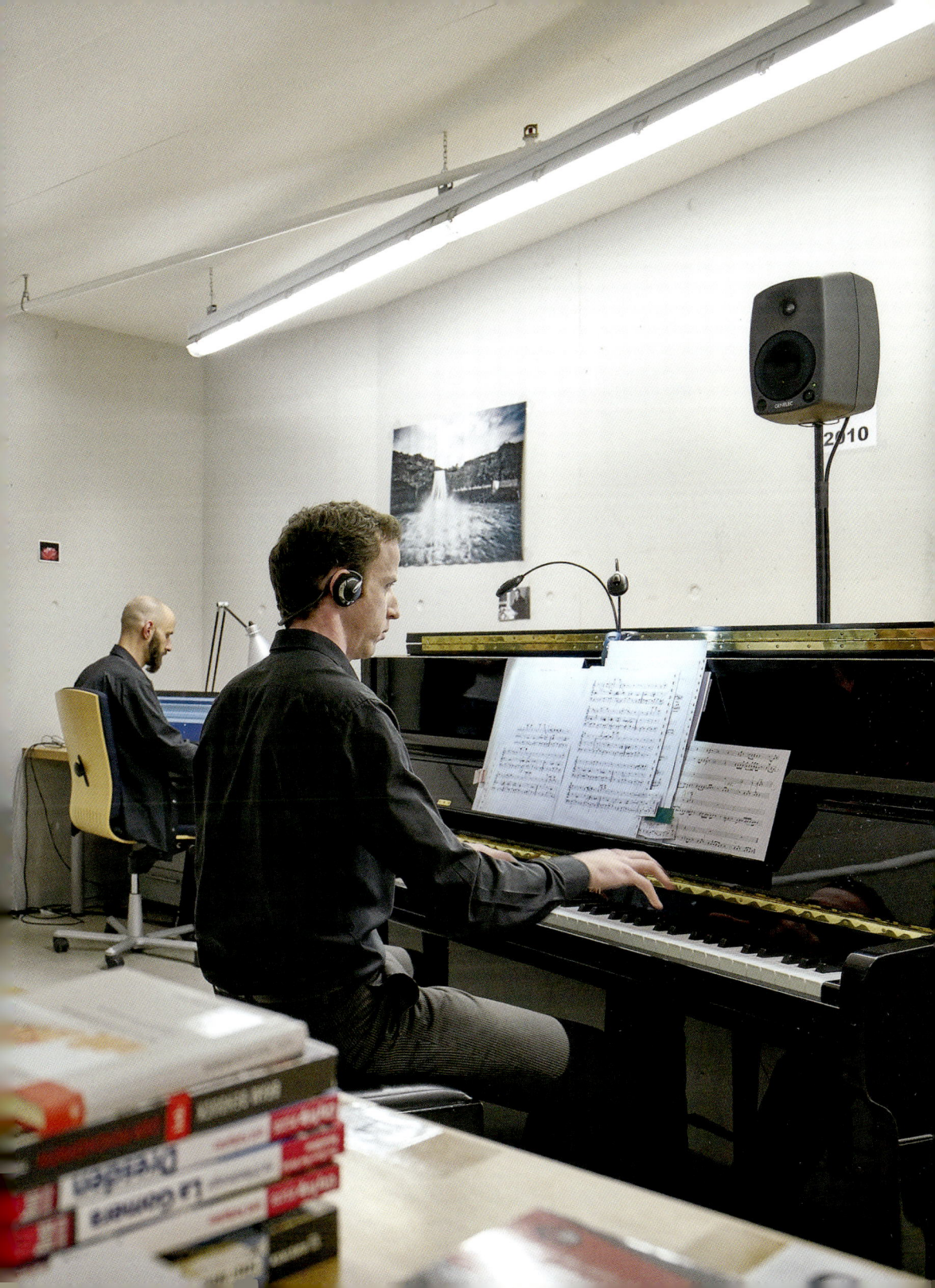

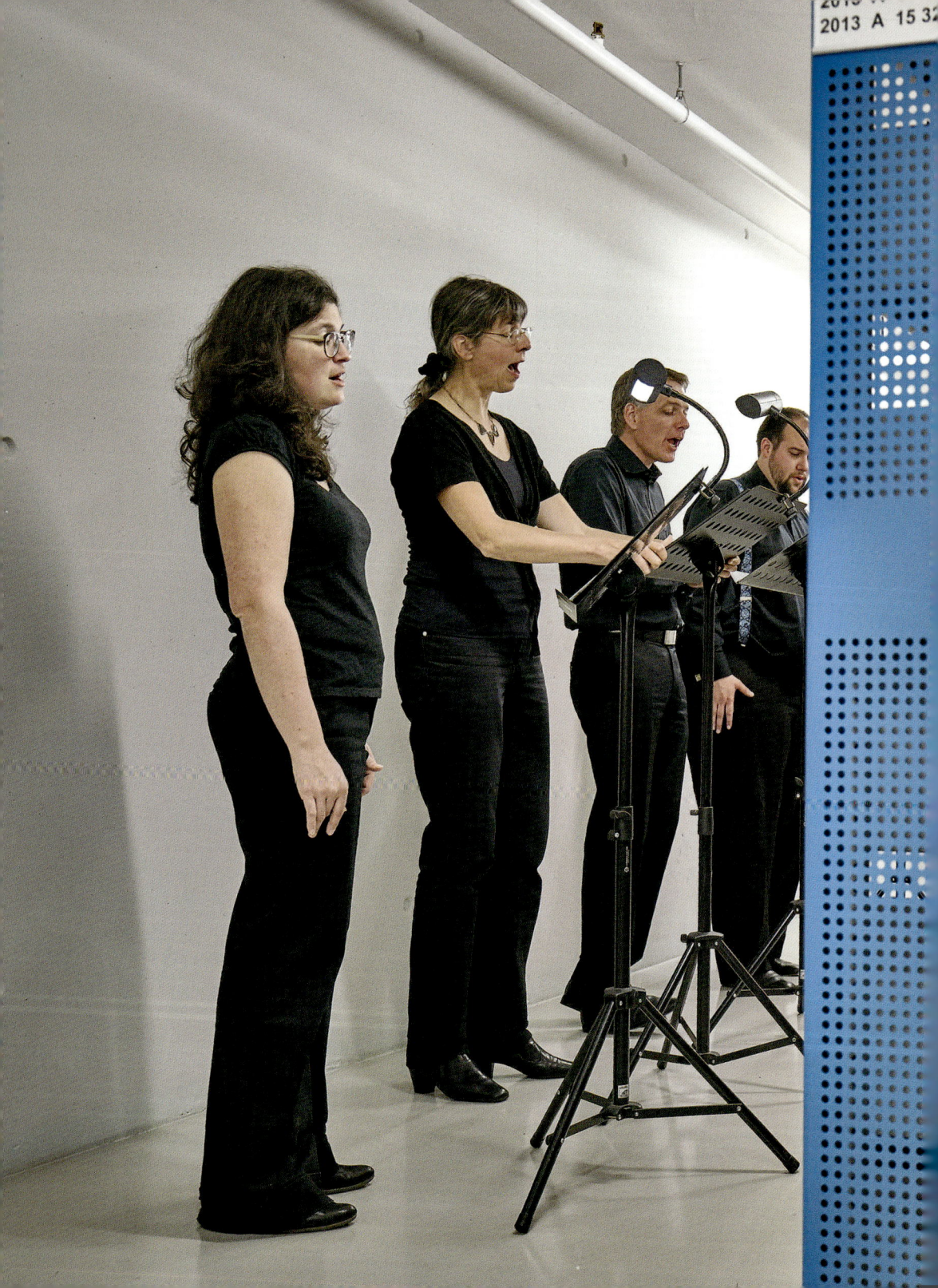

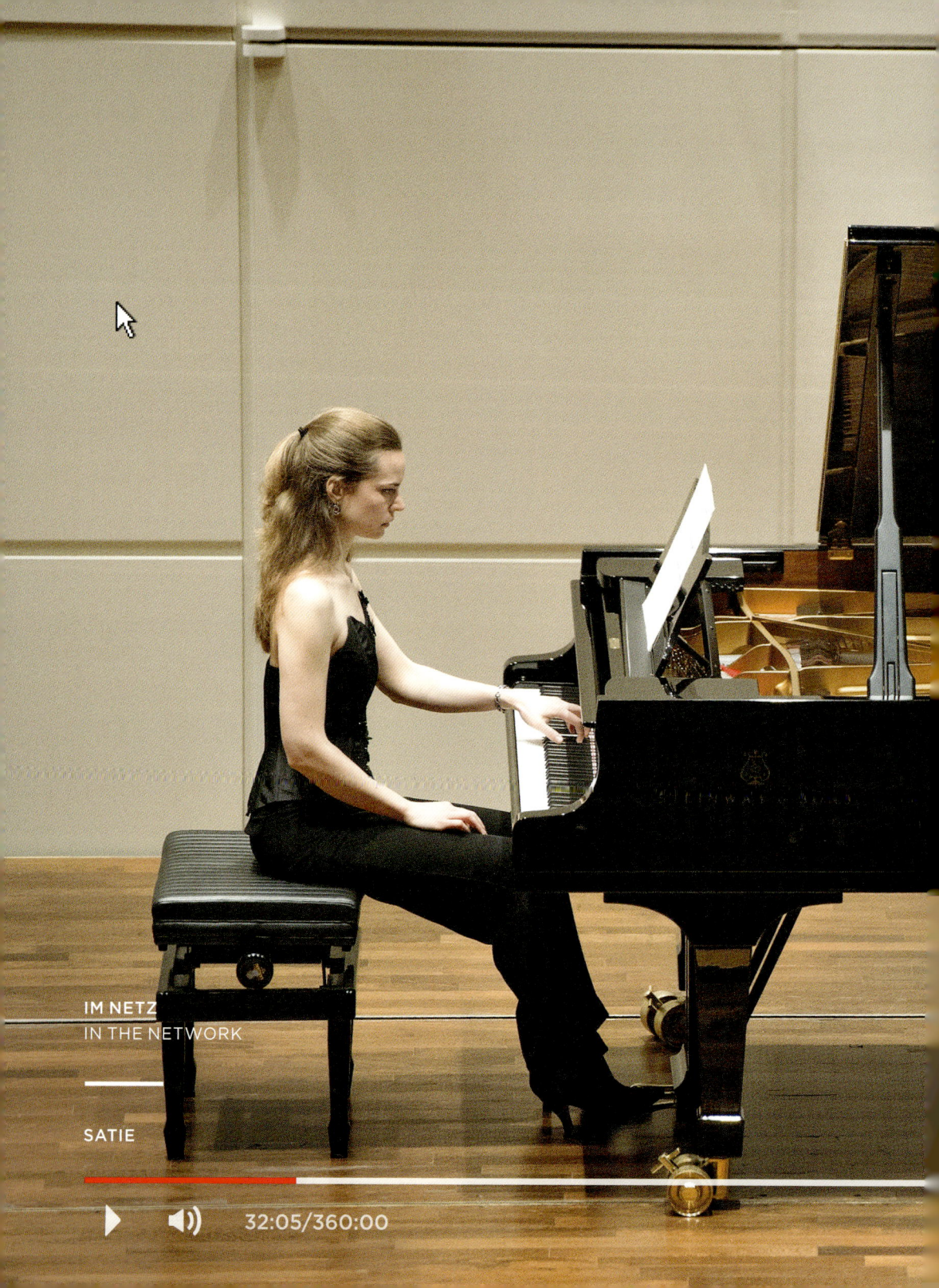

UN/TER/BEWUSSTSEIN
UN/SUB/CONSCIOUS

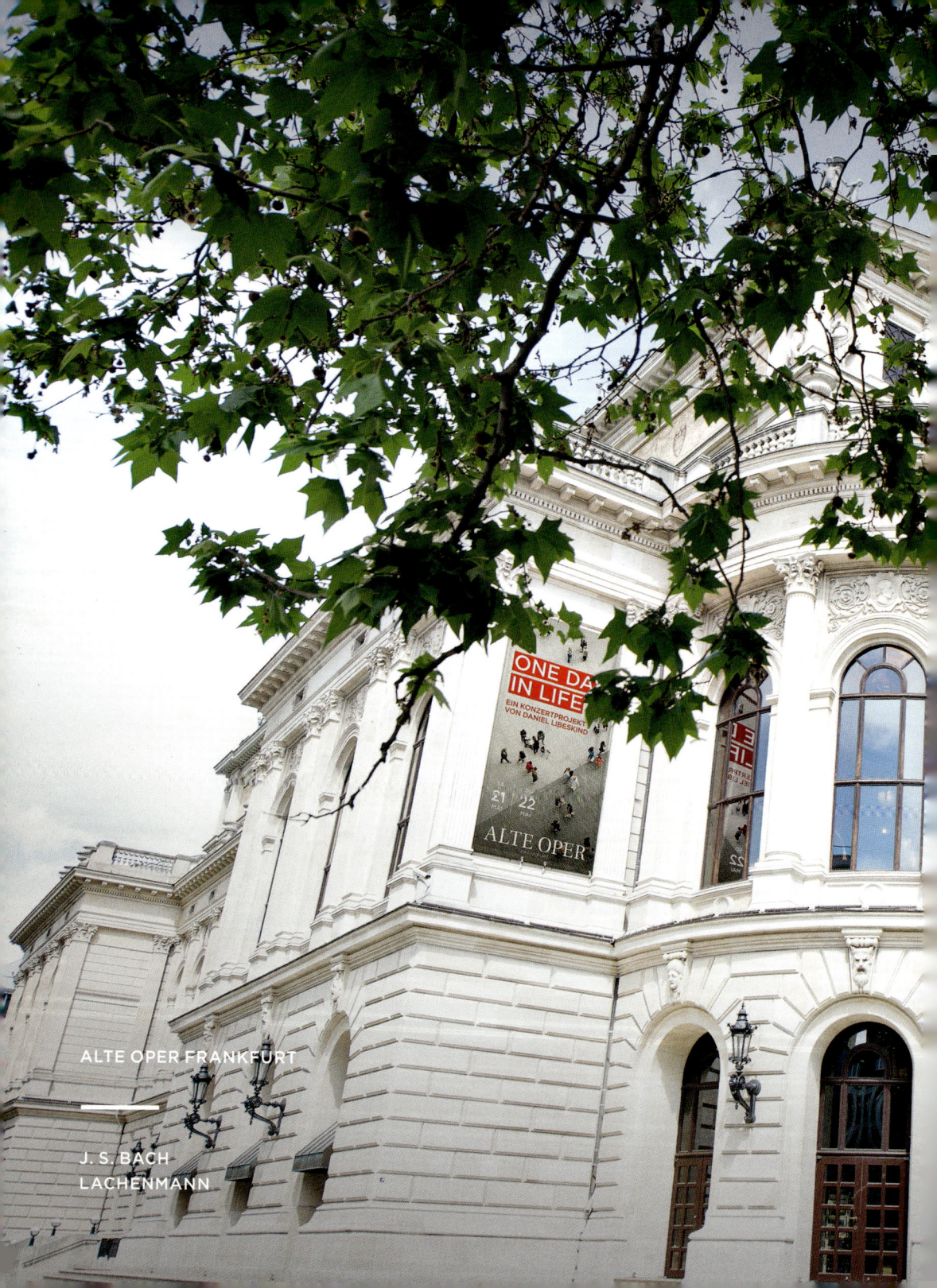

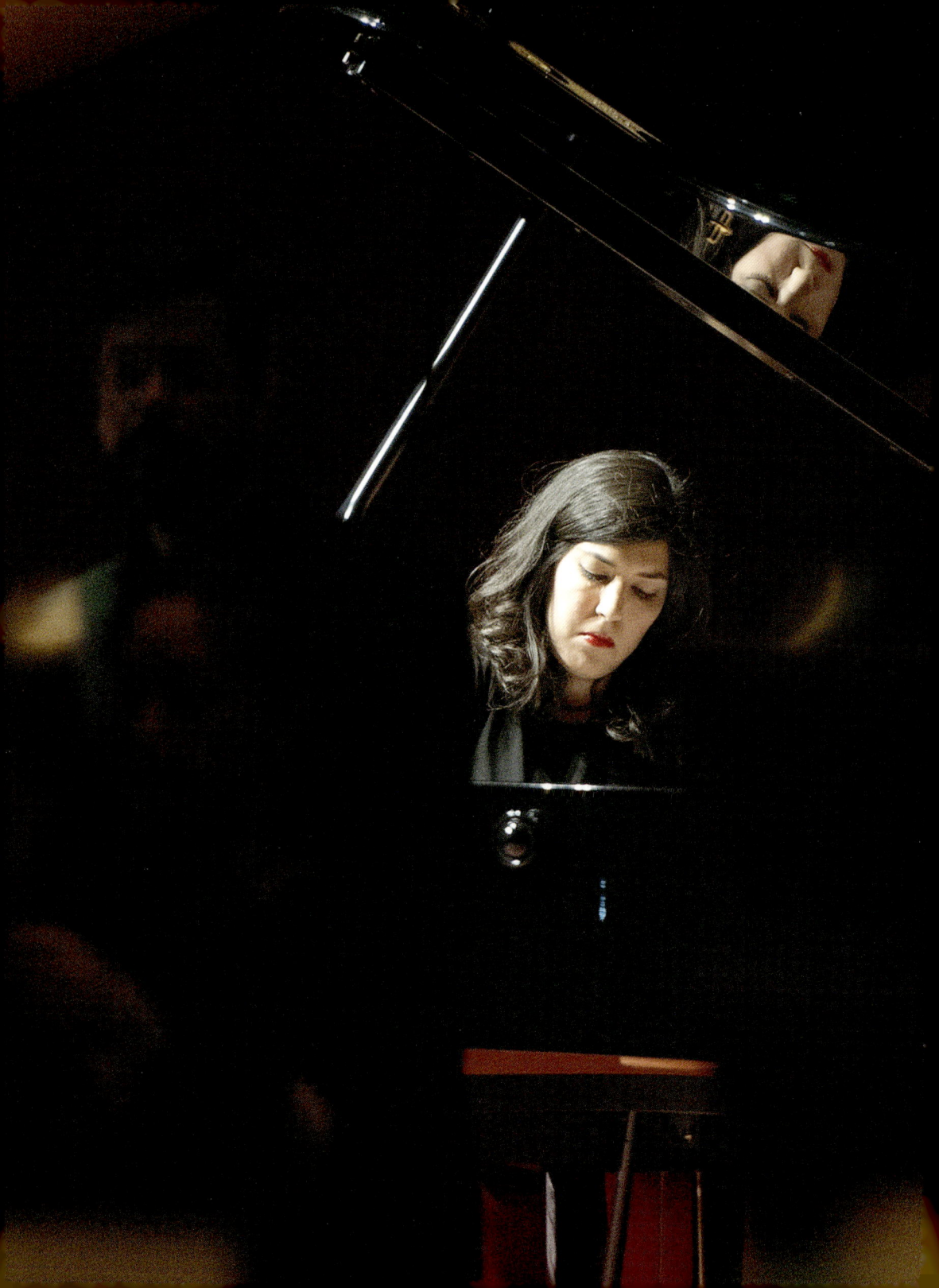

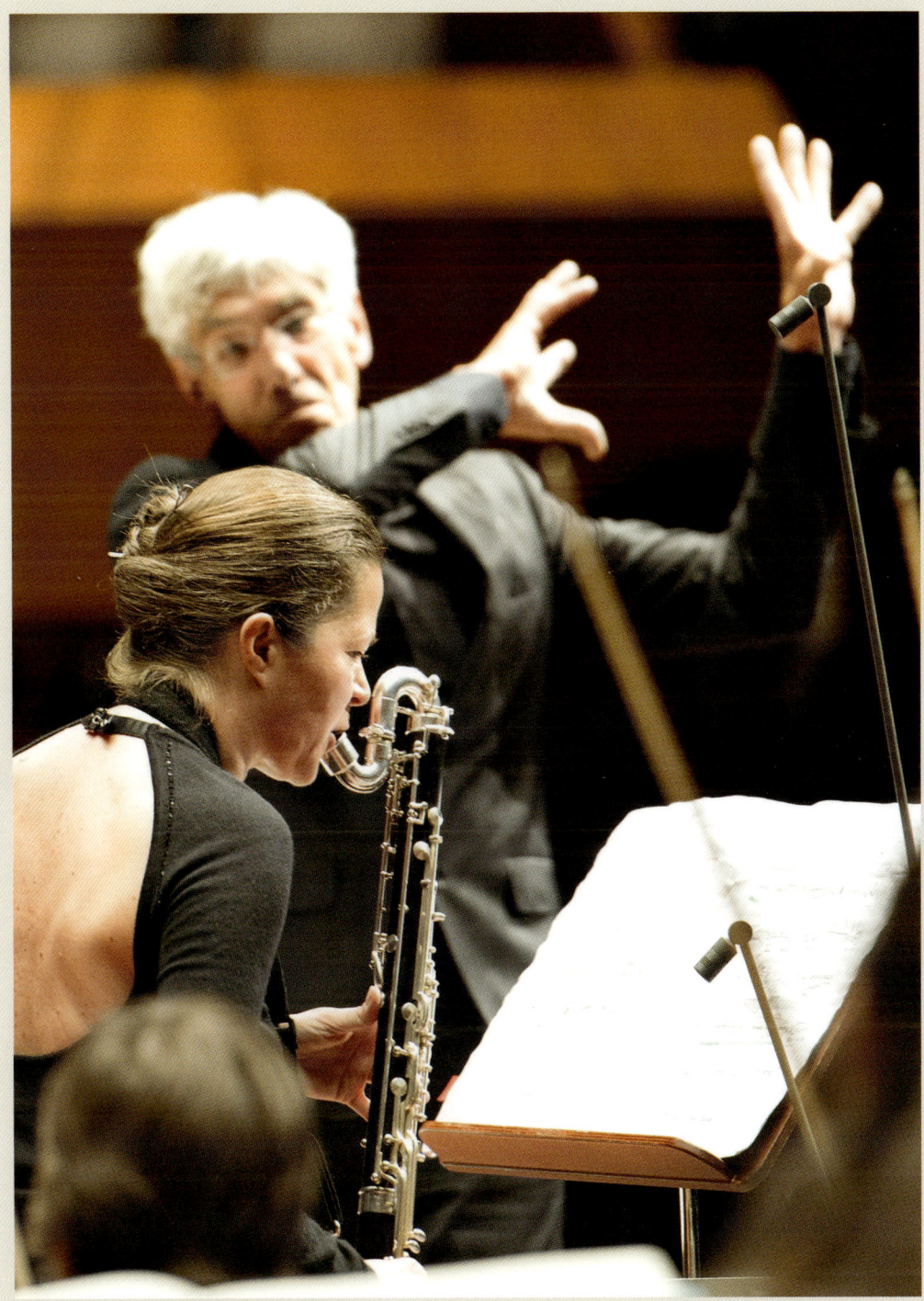

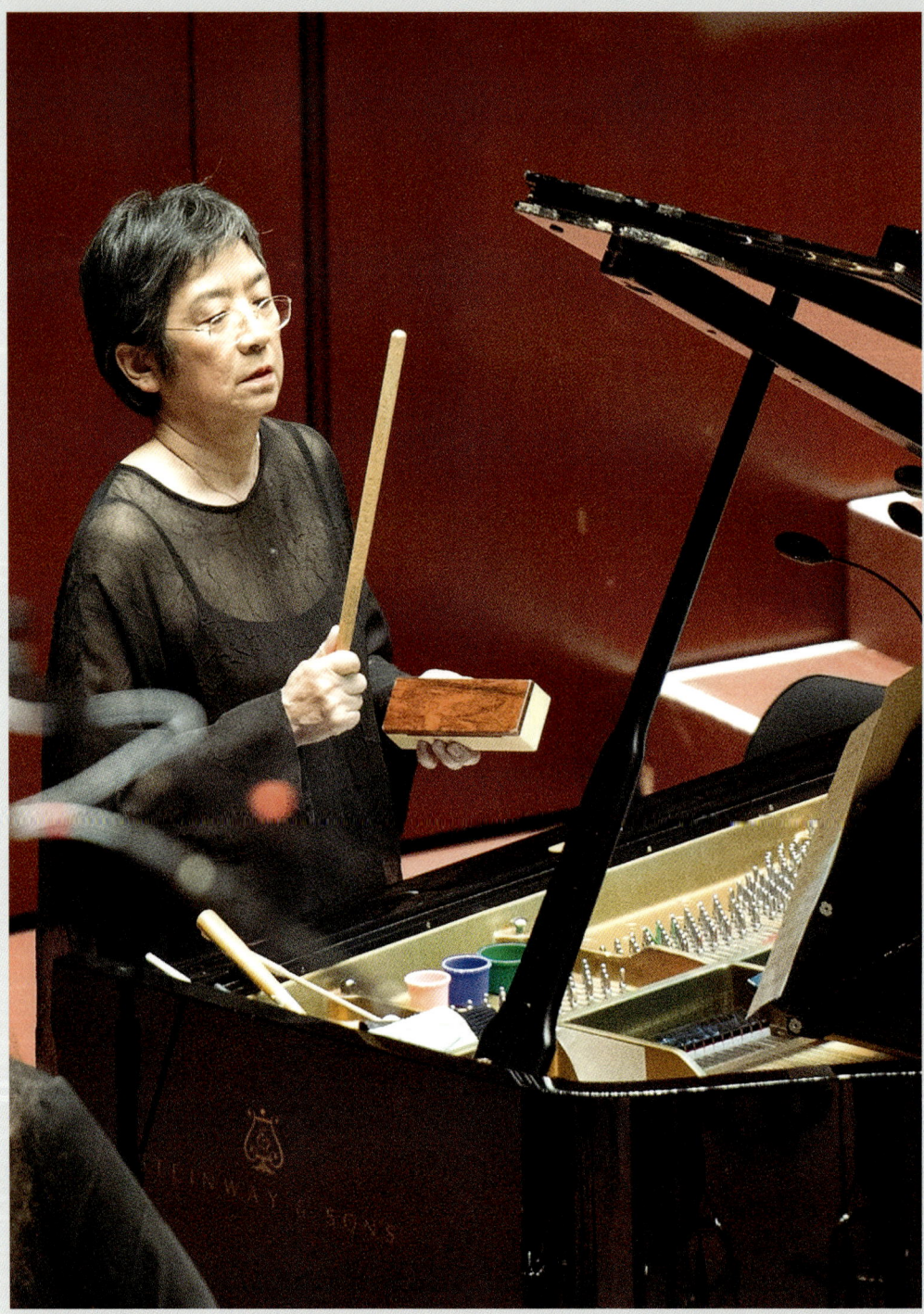

FEUERWEHR & RETTUNGS TRAININGS CENTER
FIRE & RESCUE TRAINING CENTRE

BIBER
BEETHOVEN
STOCKHAUSEN

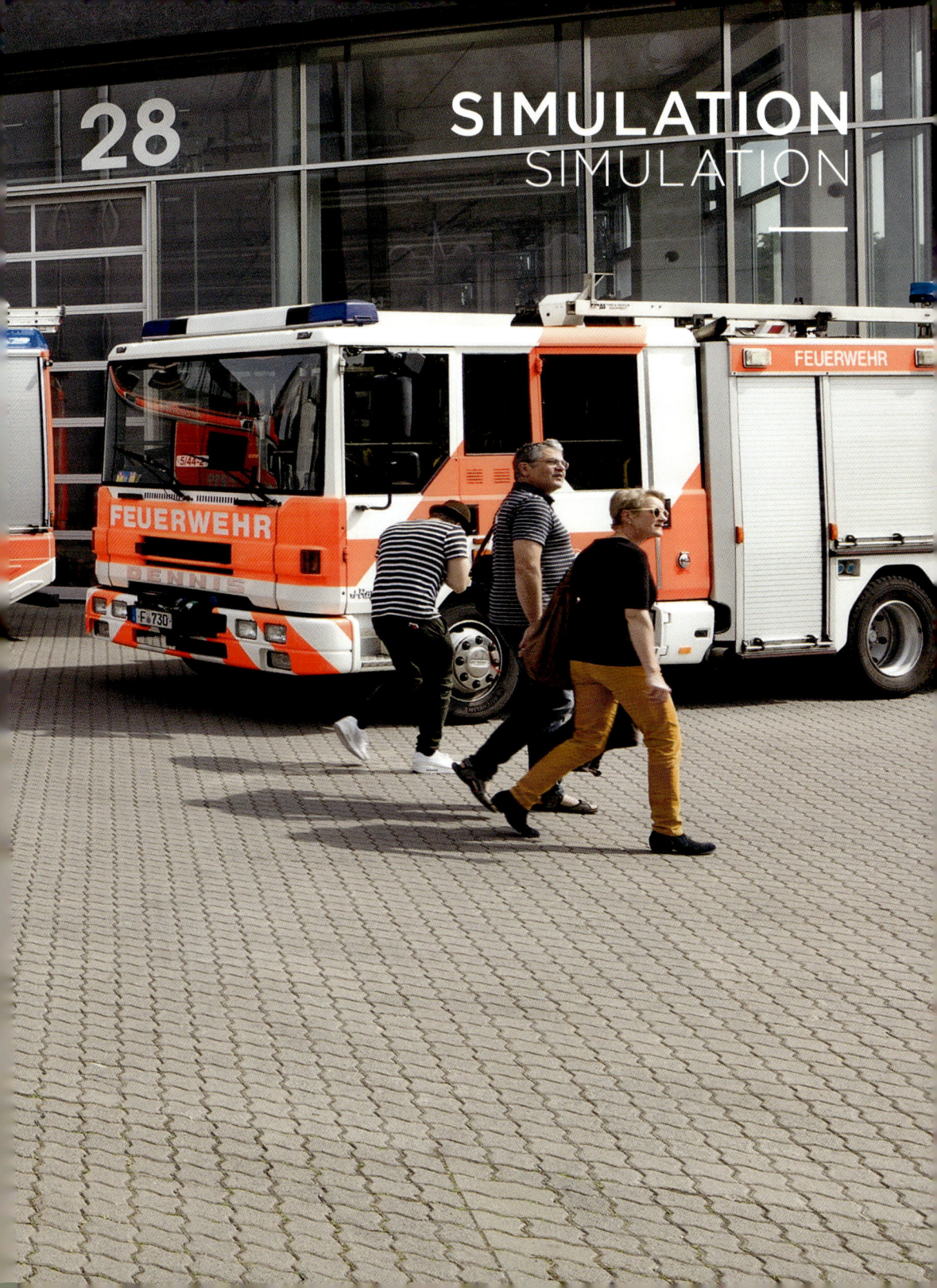

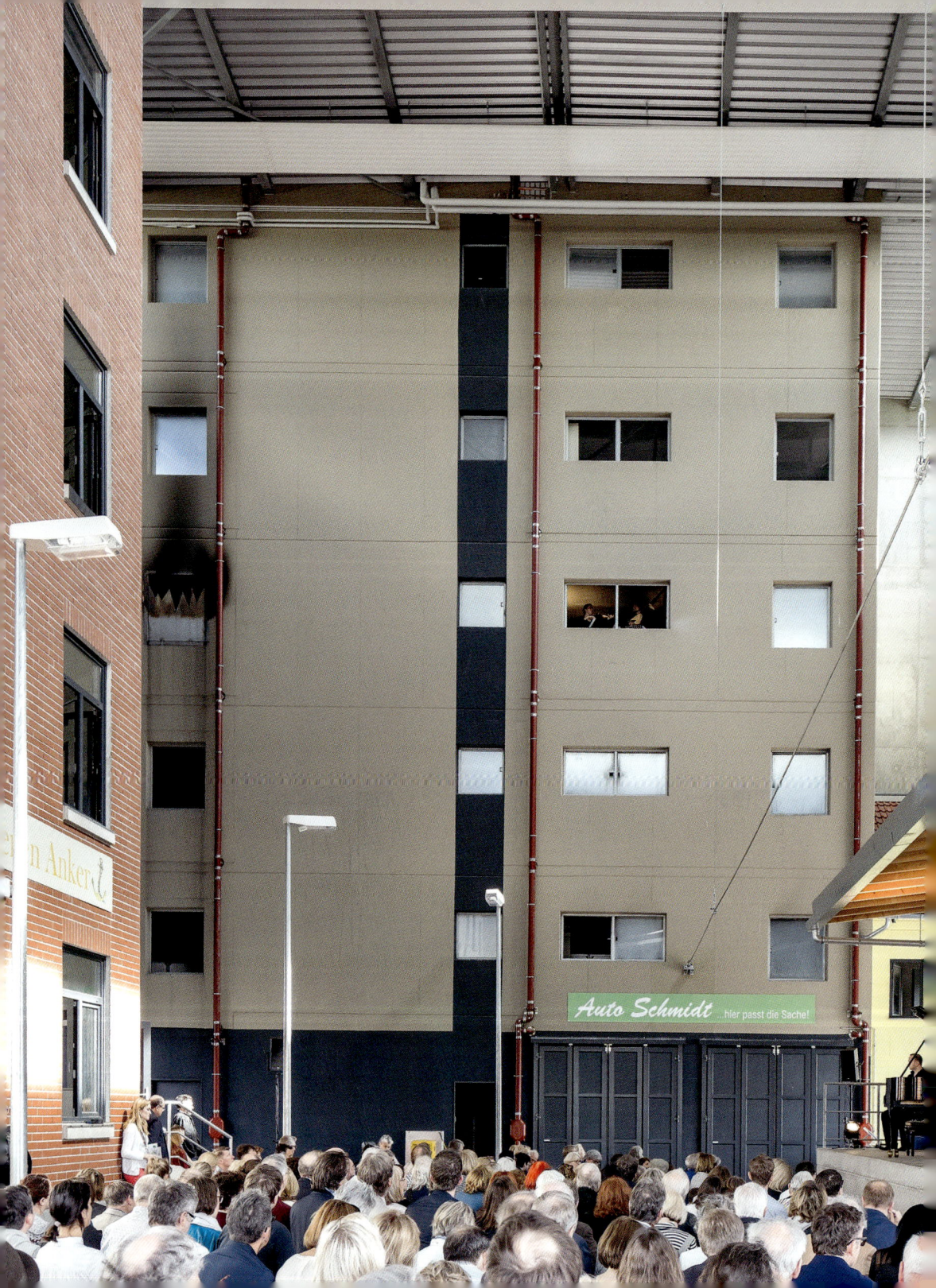

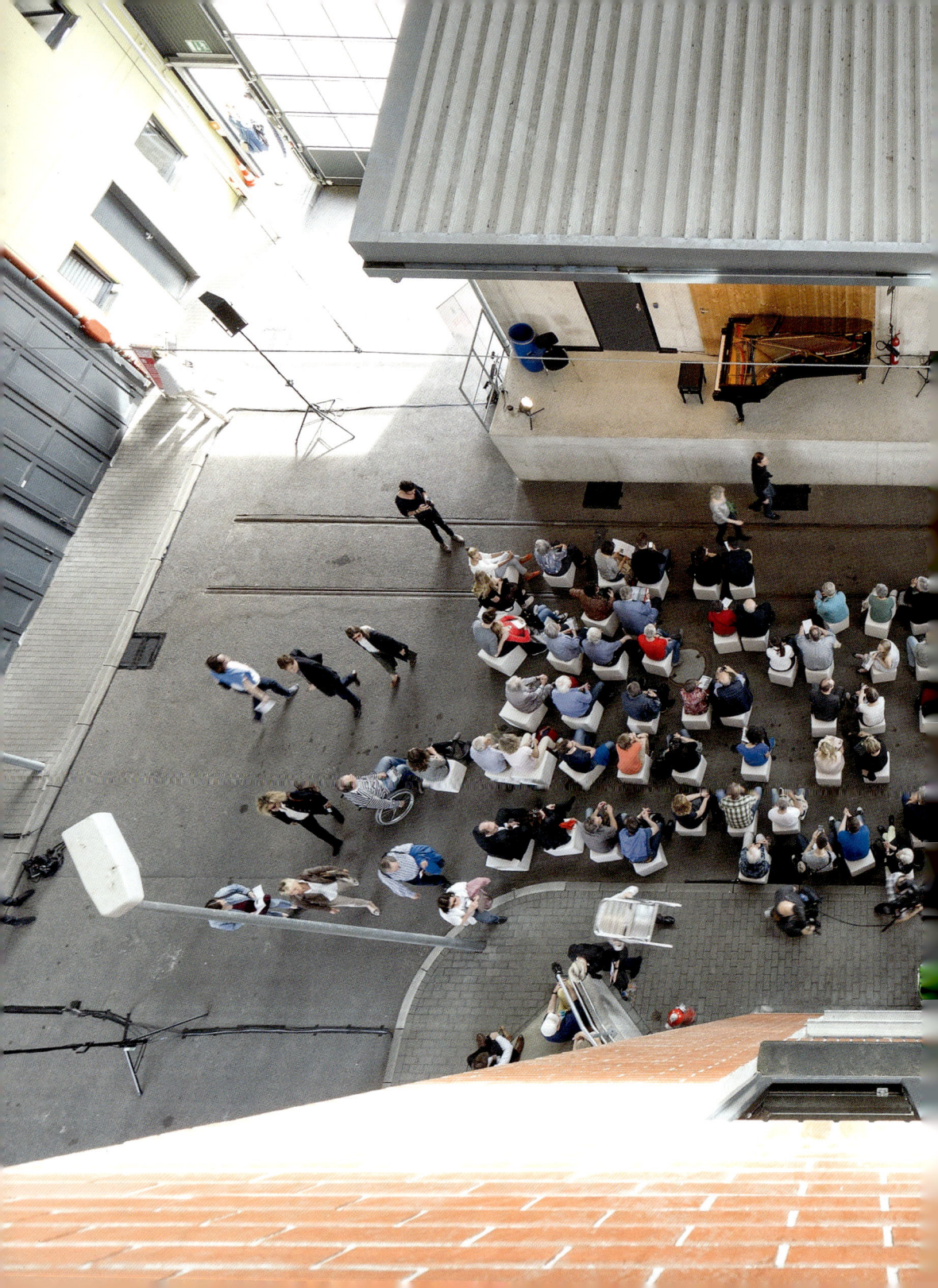

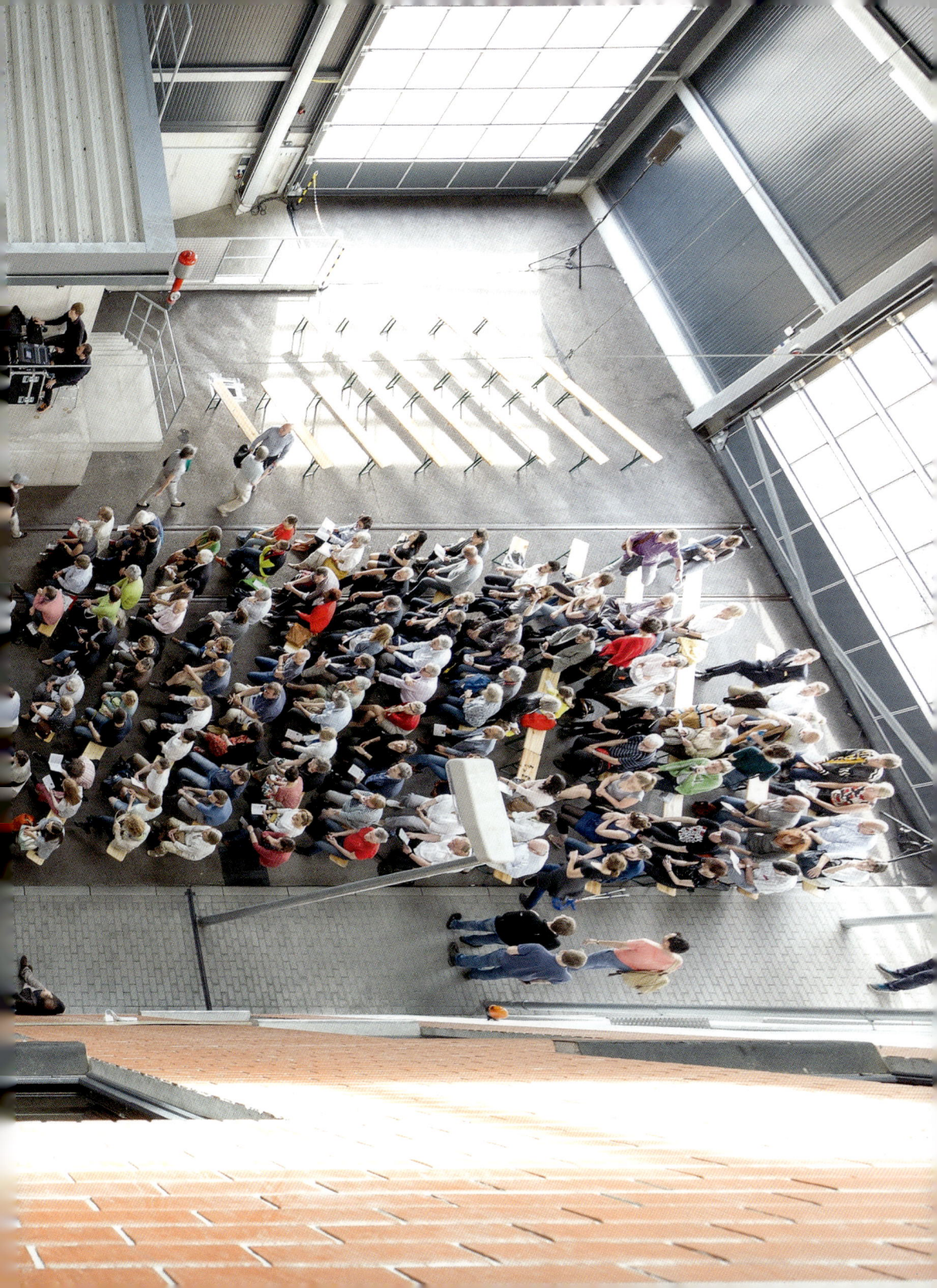

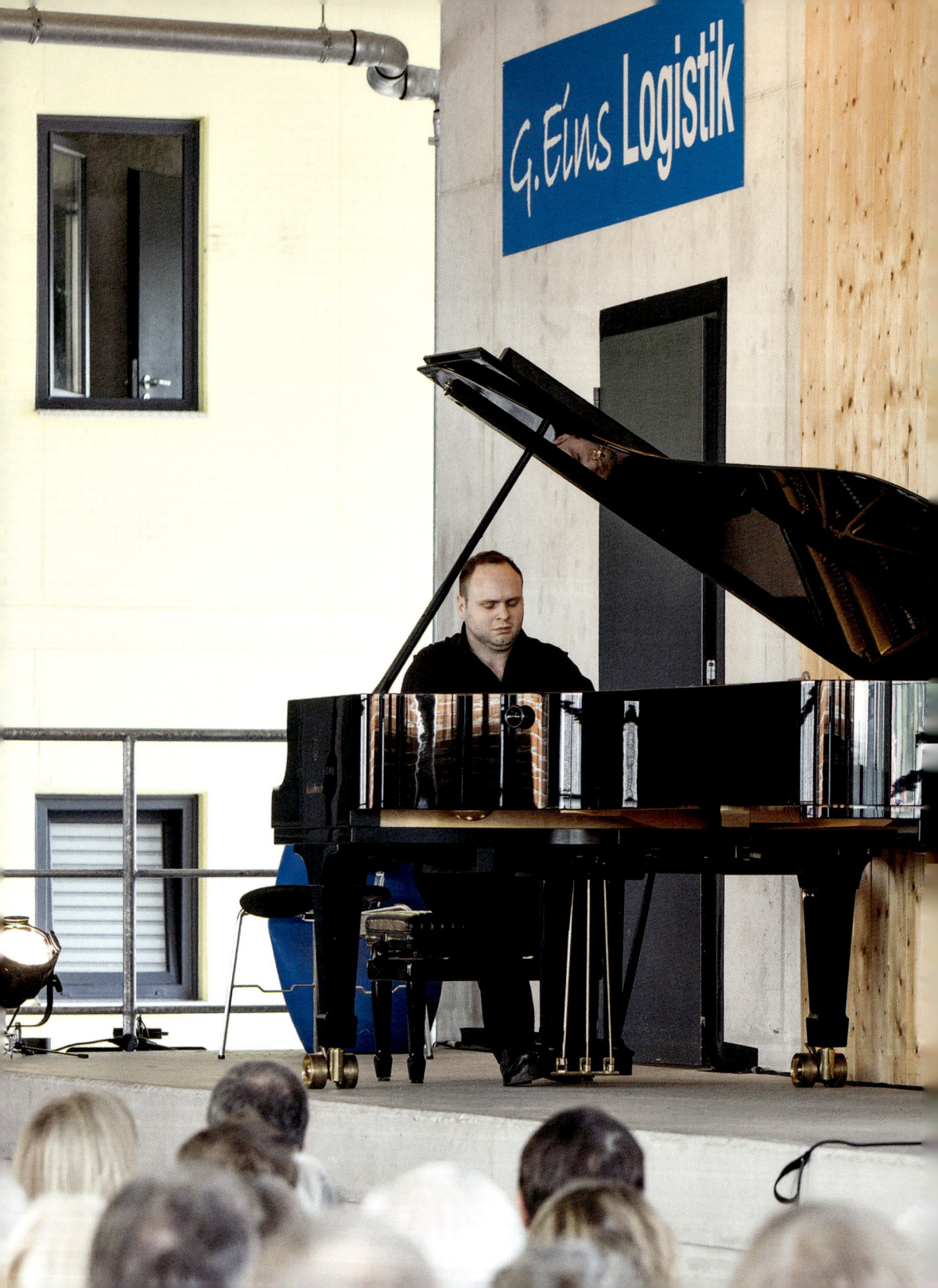

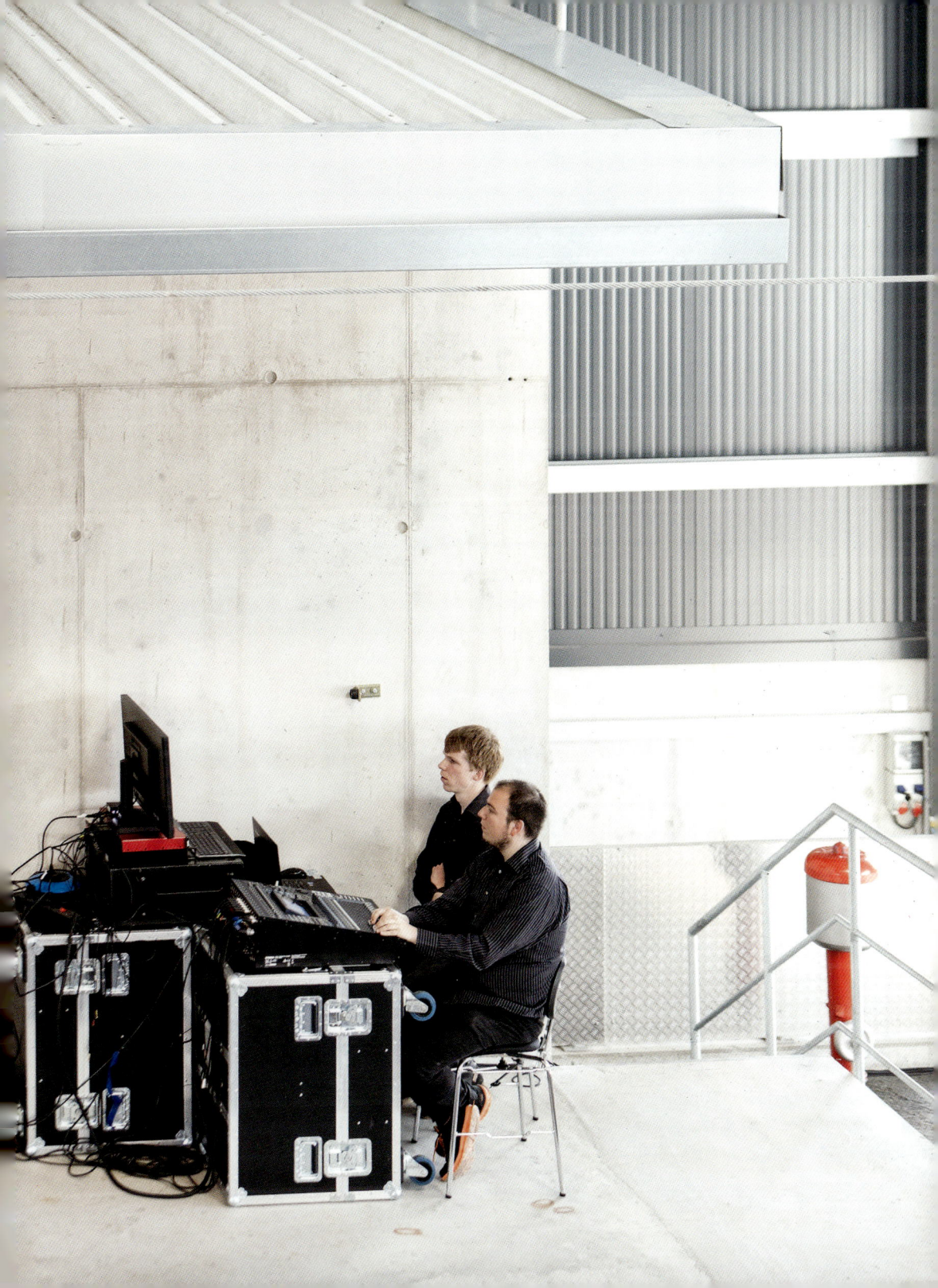

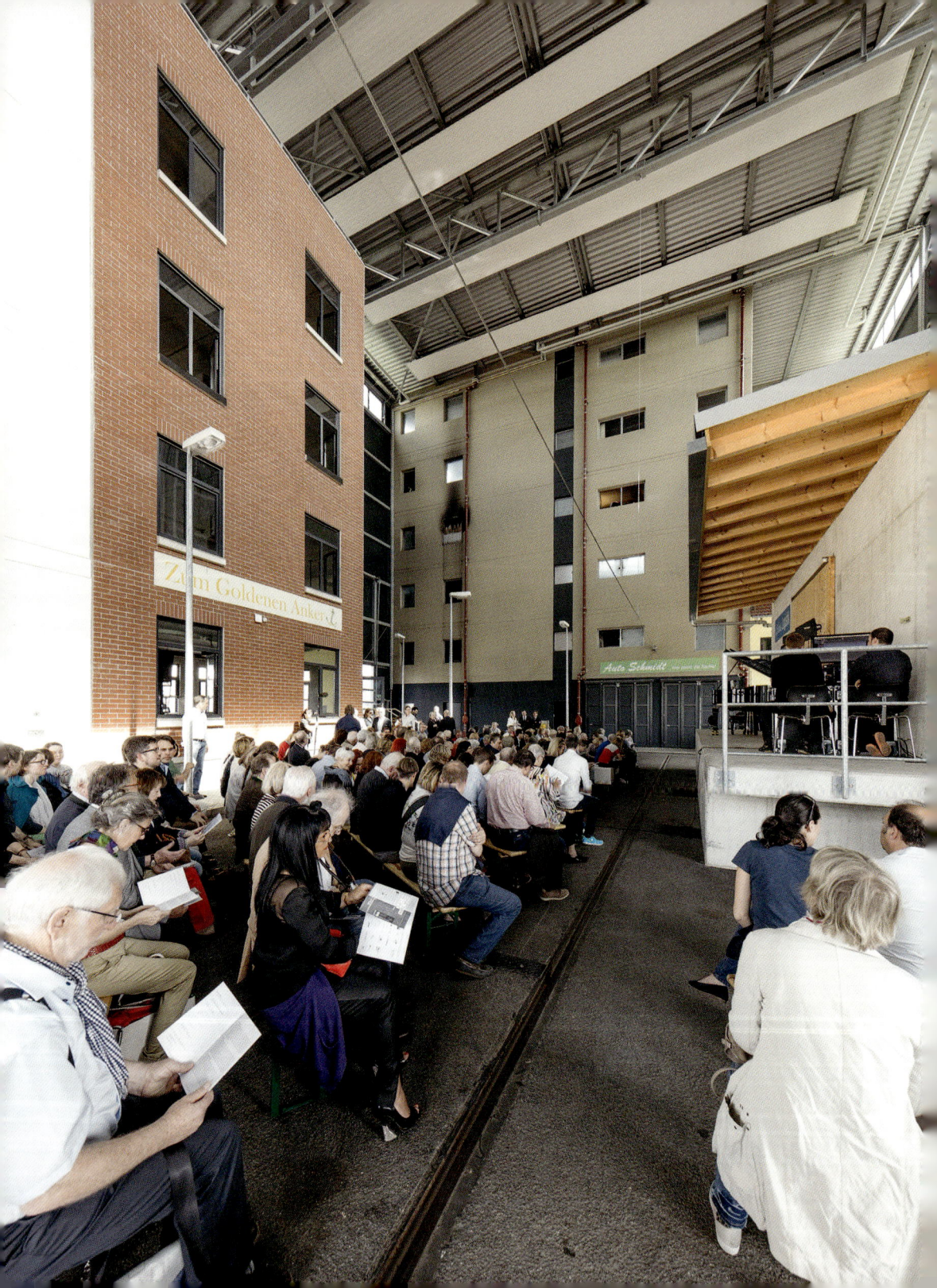

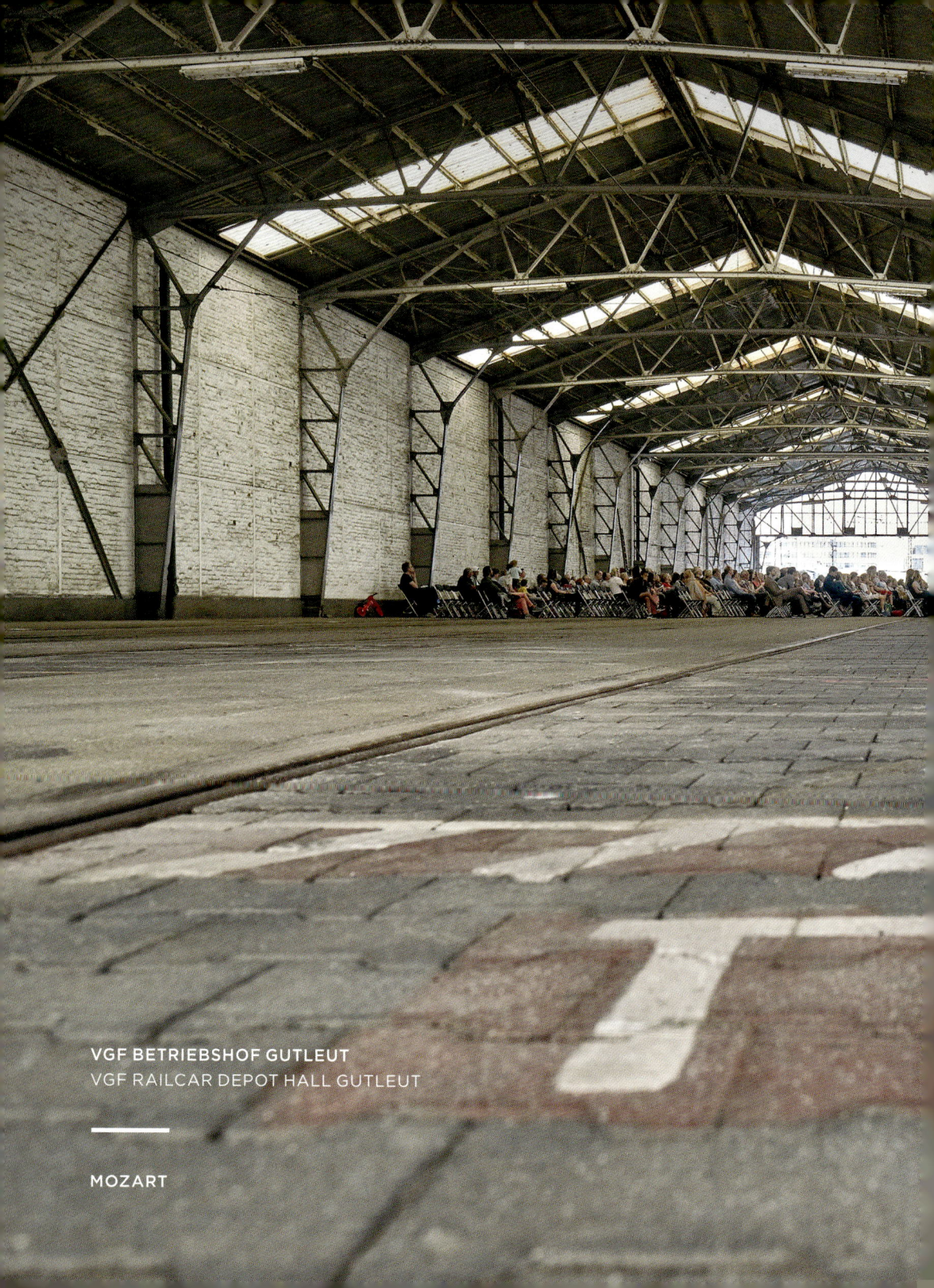

VGF BETRIEBSHOF GUTLEUT
VGF RAILCAR DEPOT HALL GUTLEUT

MOZART

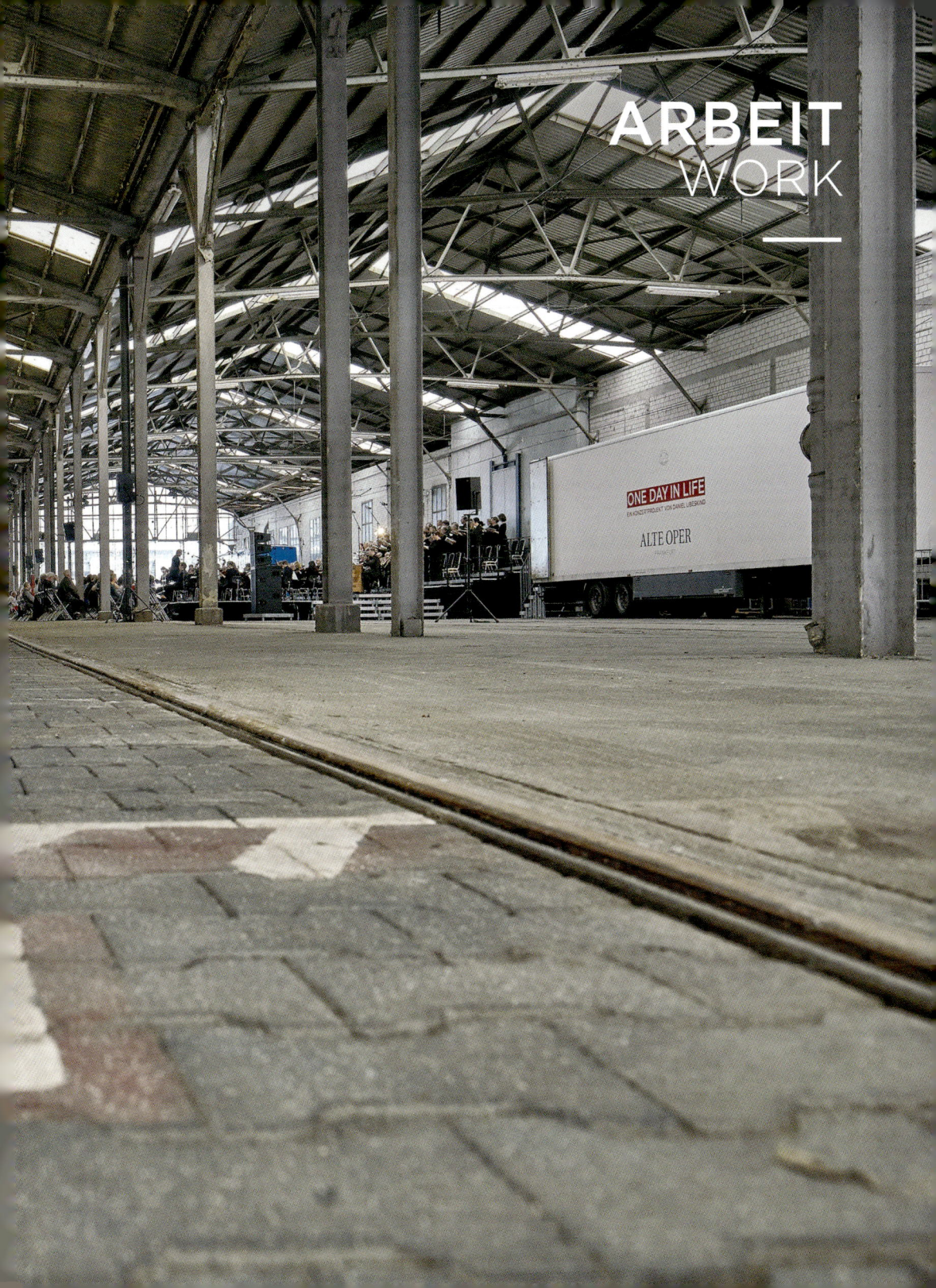

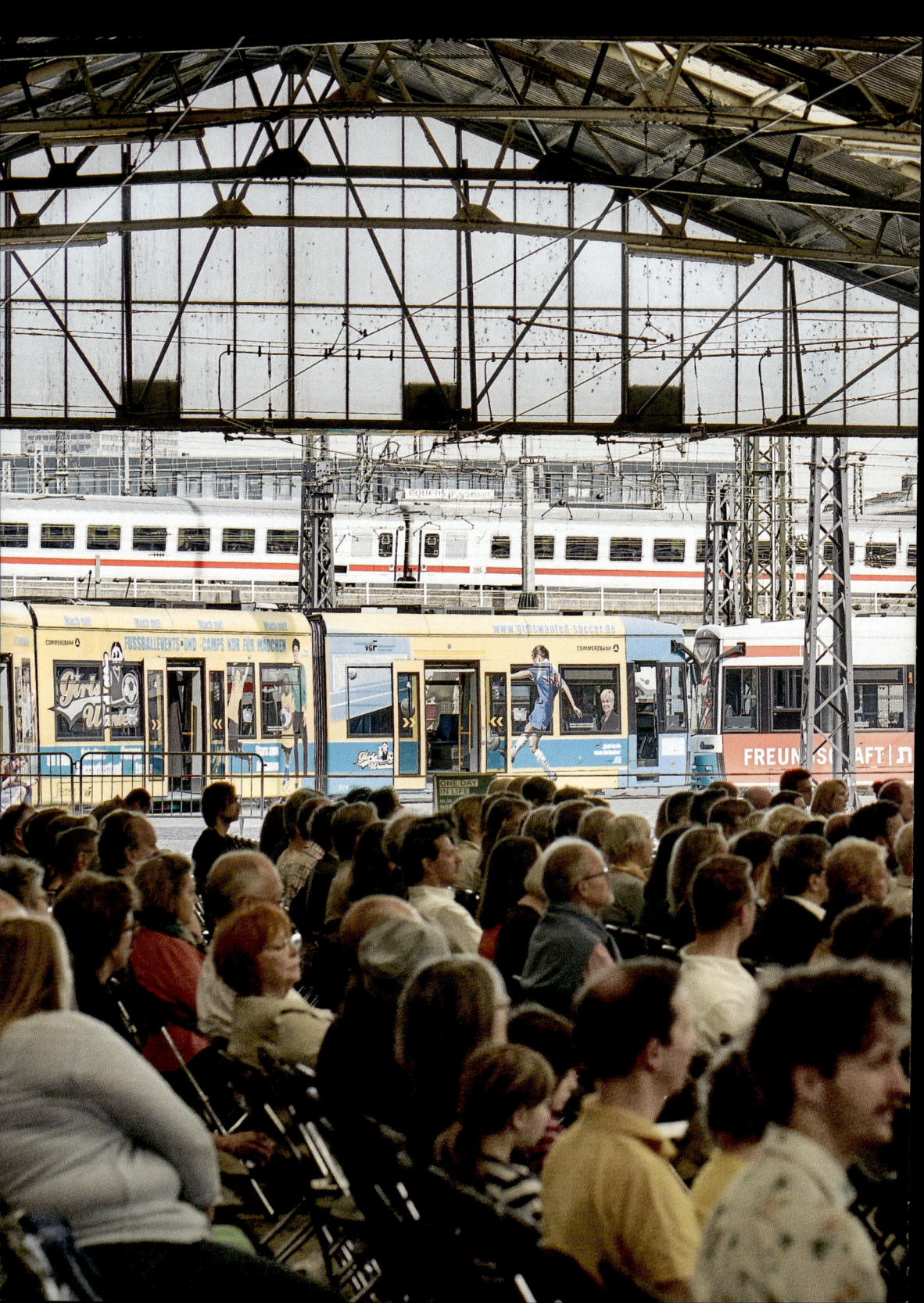

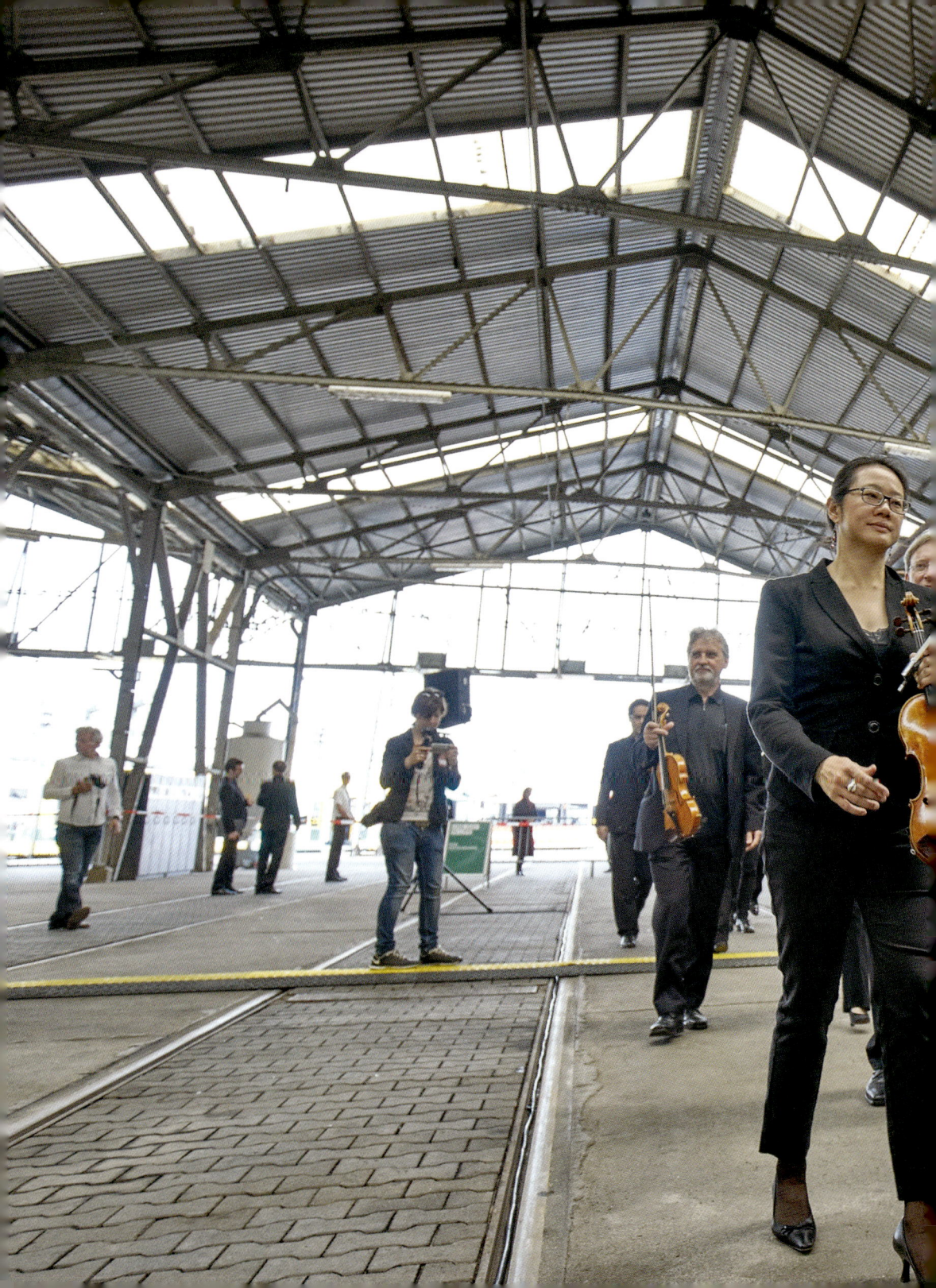

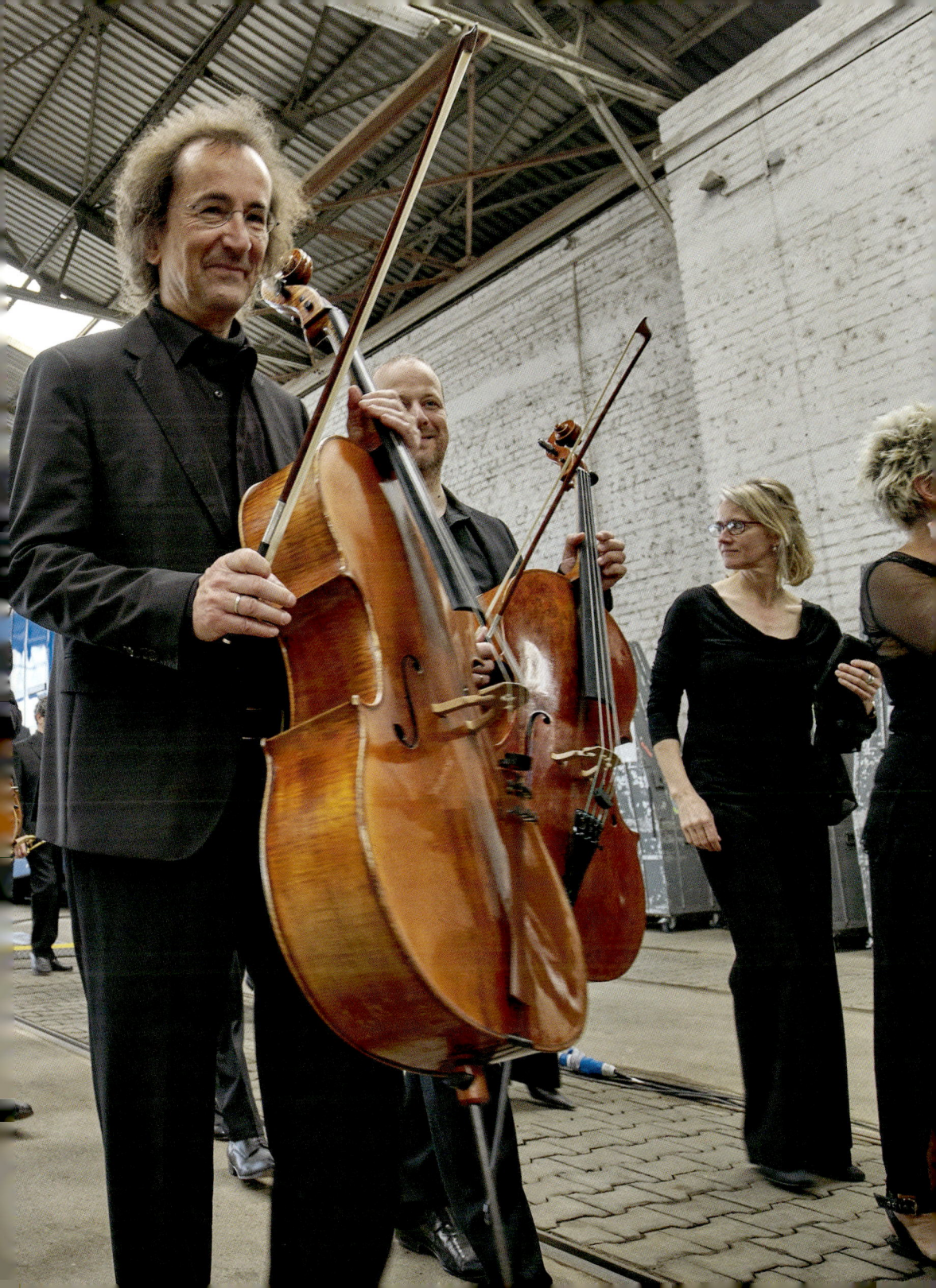

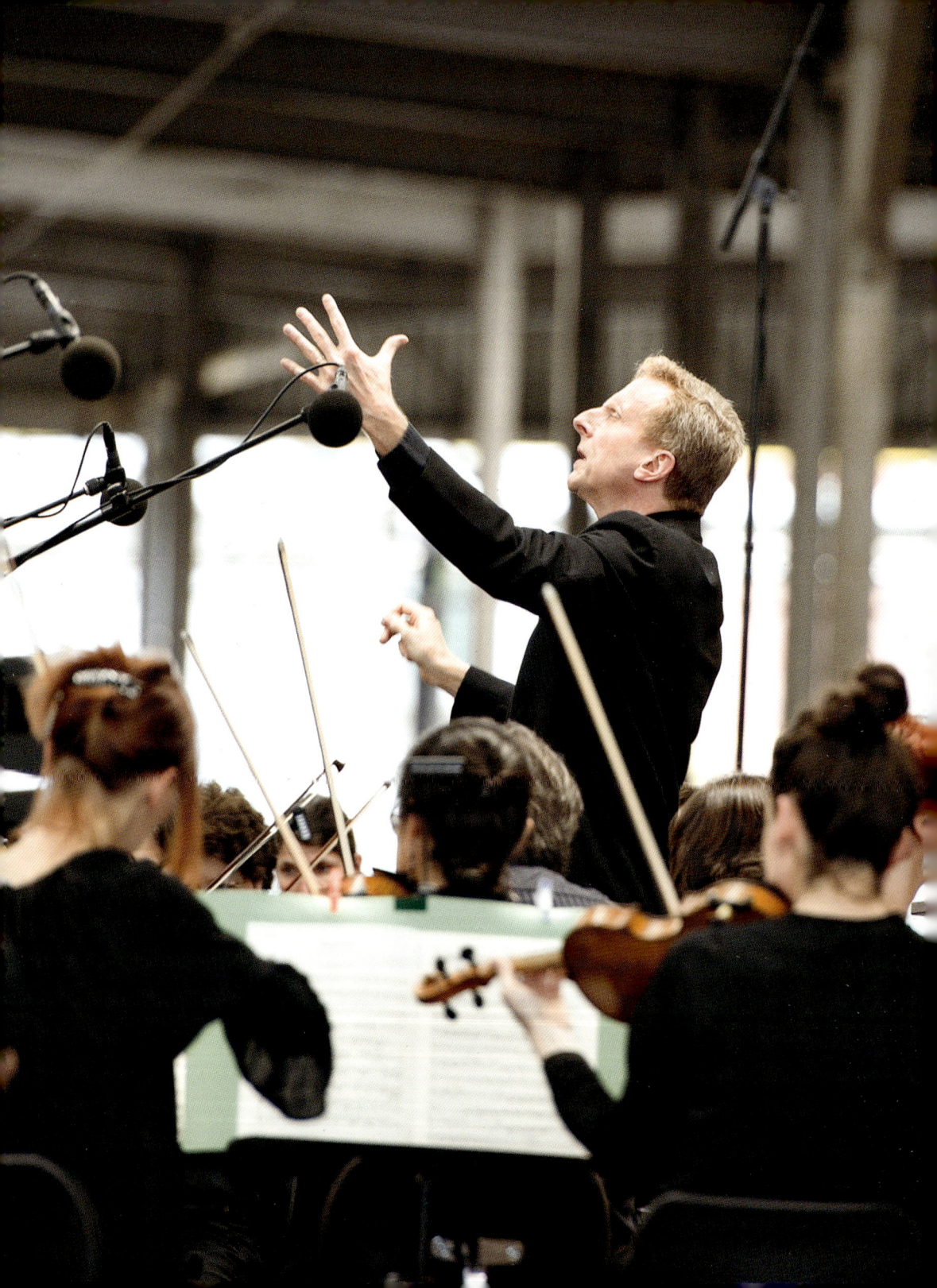

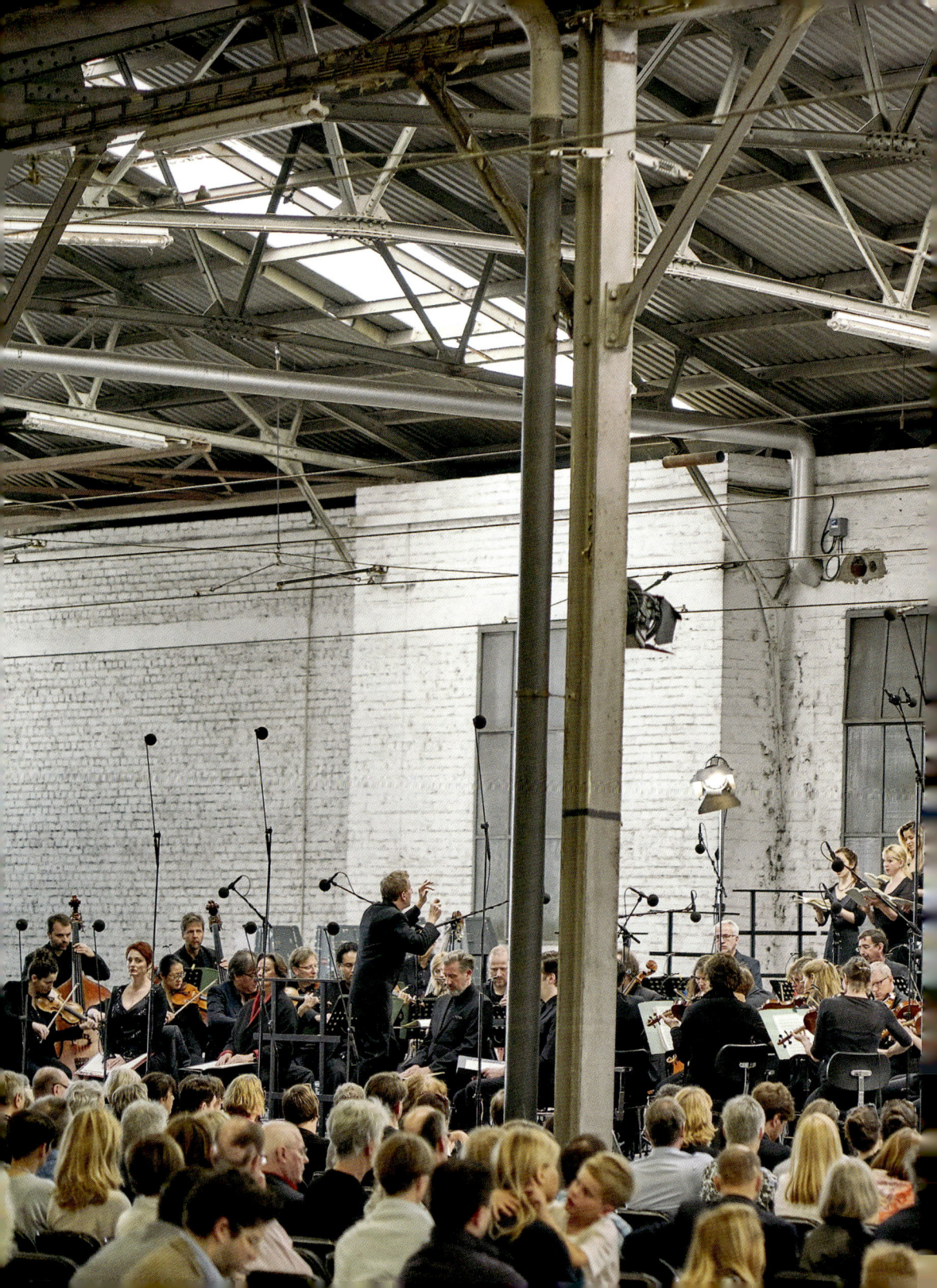

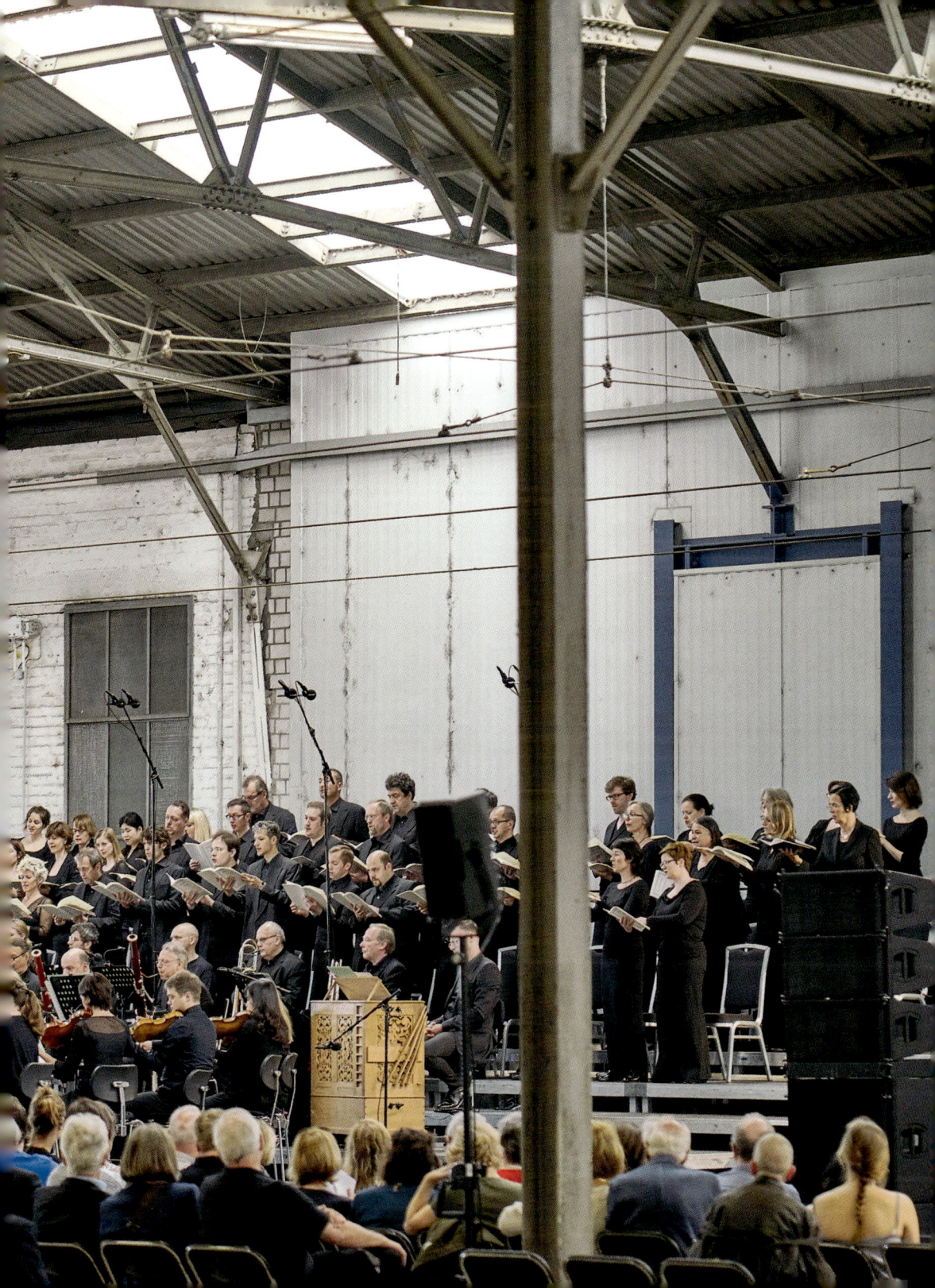

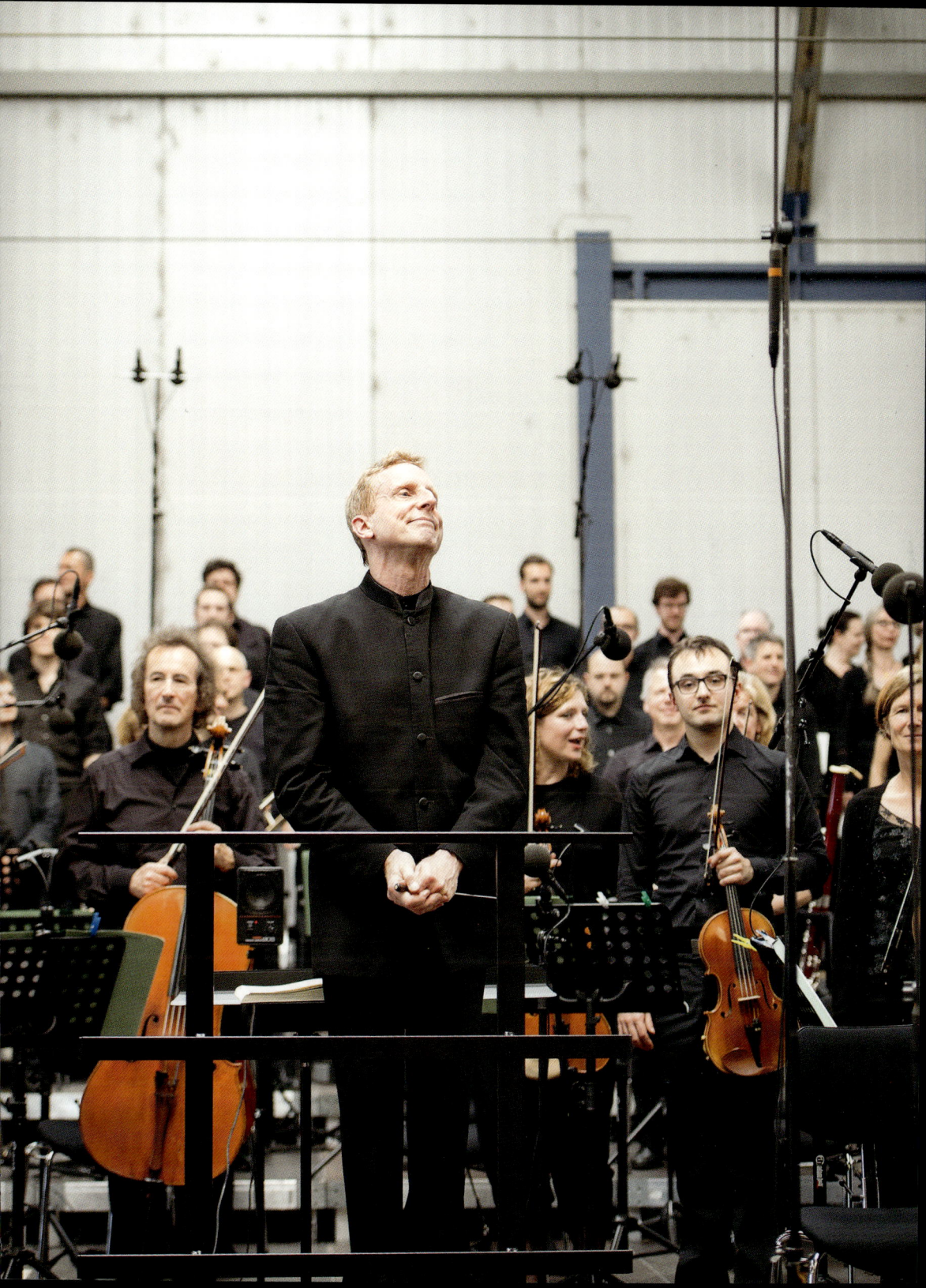

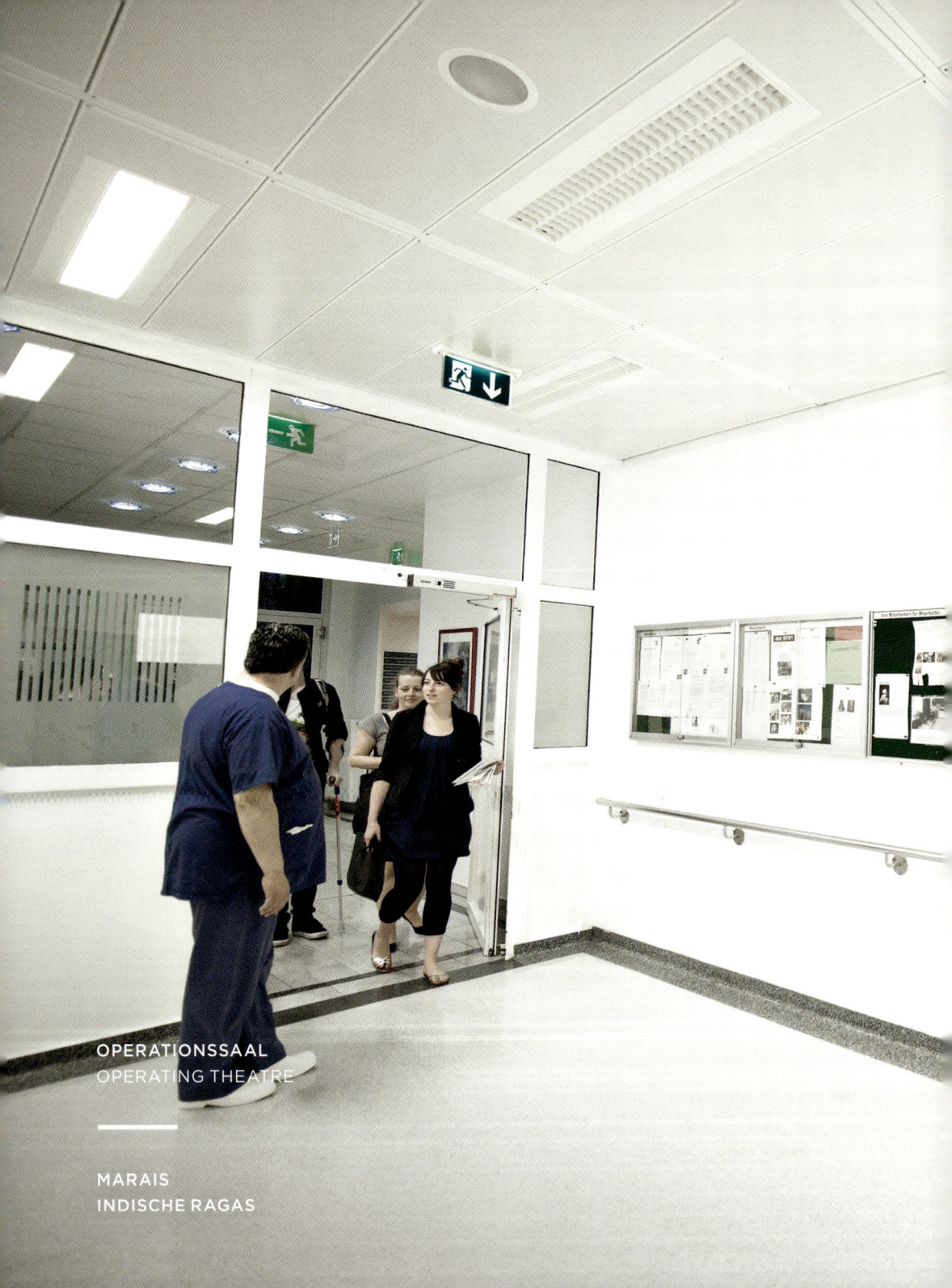

KÖRPER
BODY

Röntgen/Laser

Tür bitte
geschlossen halten

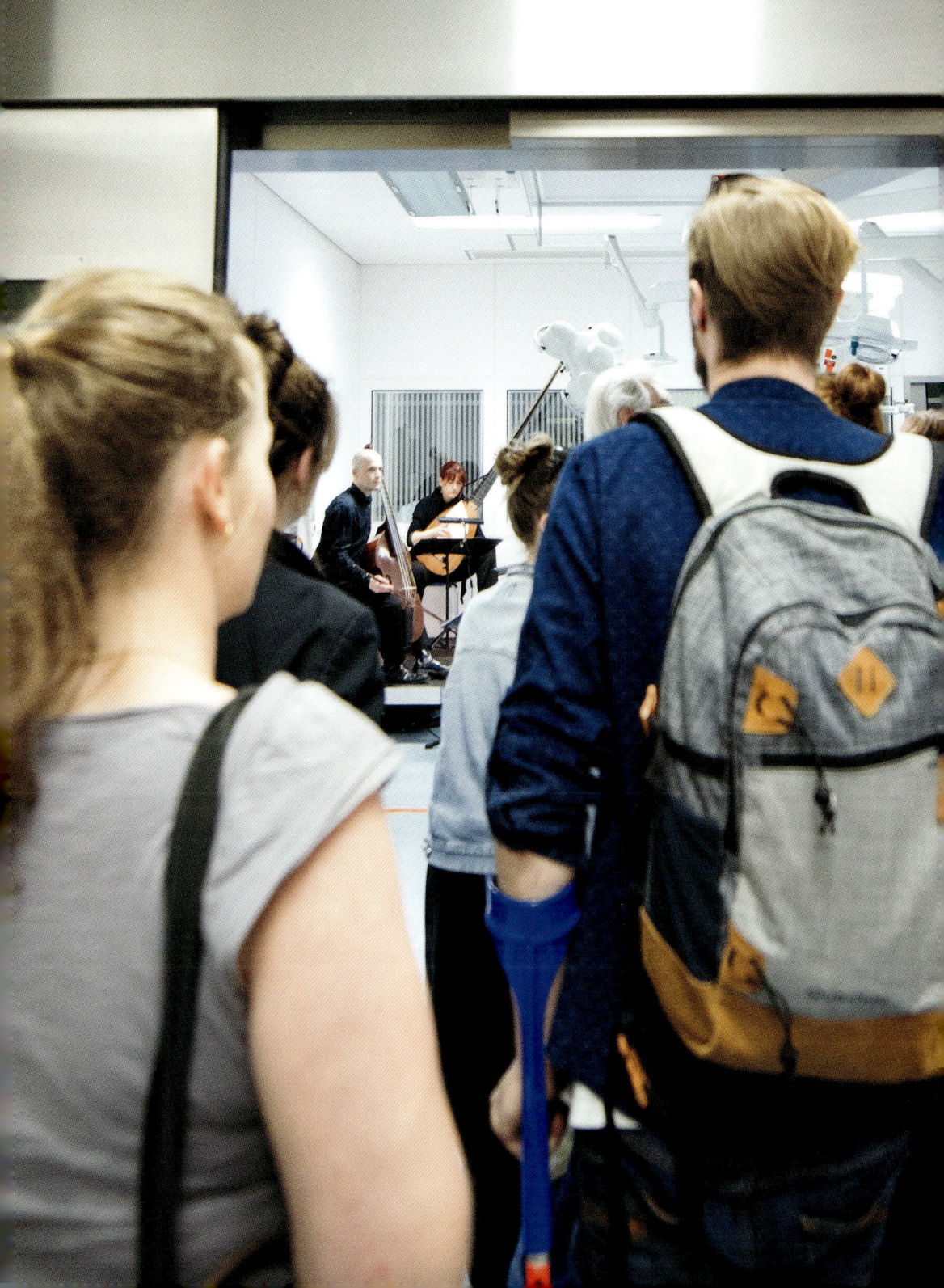

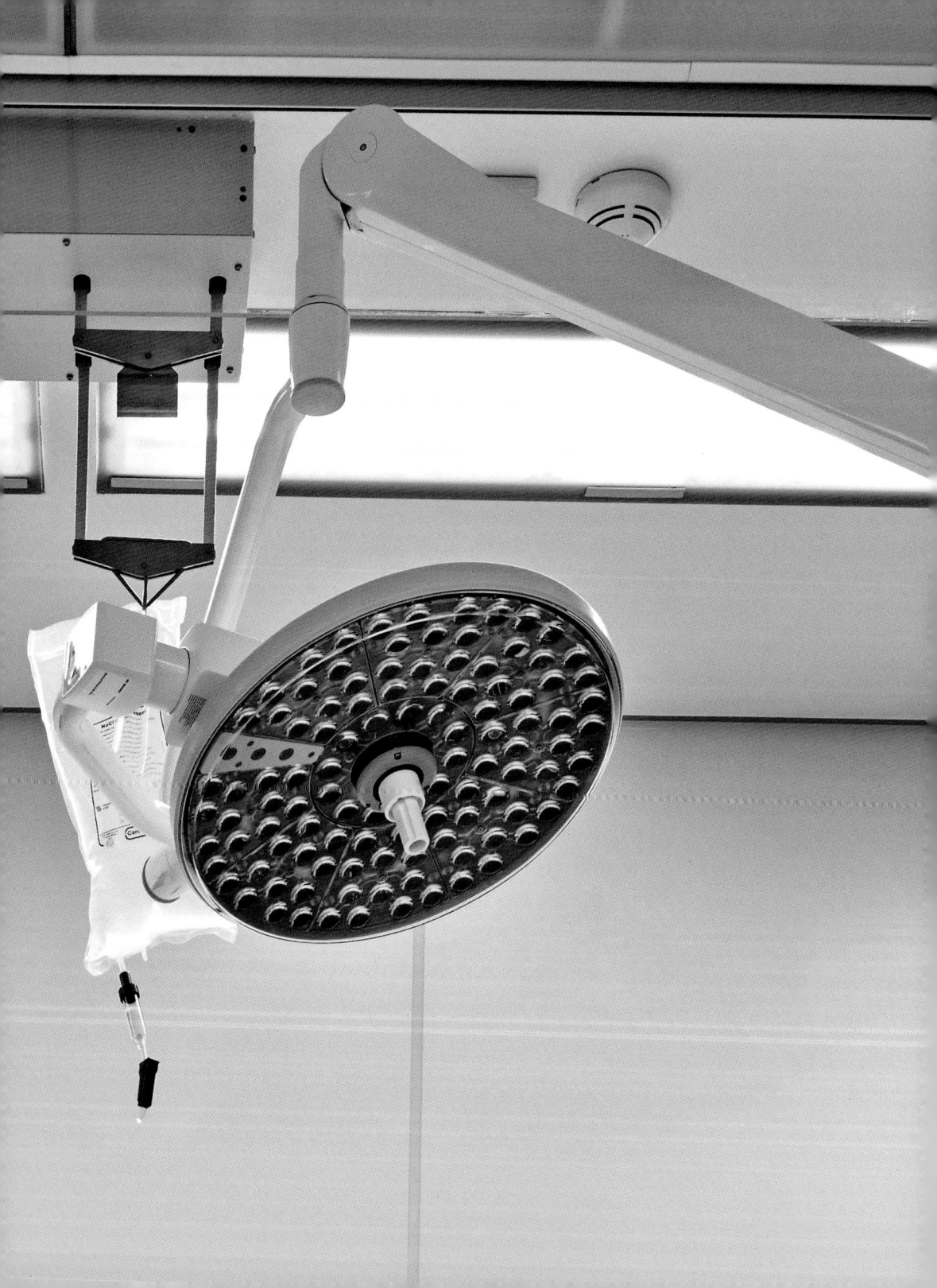

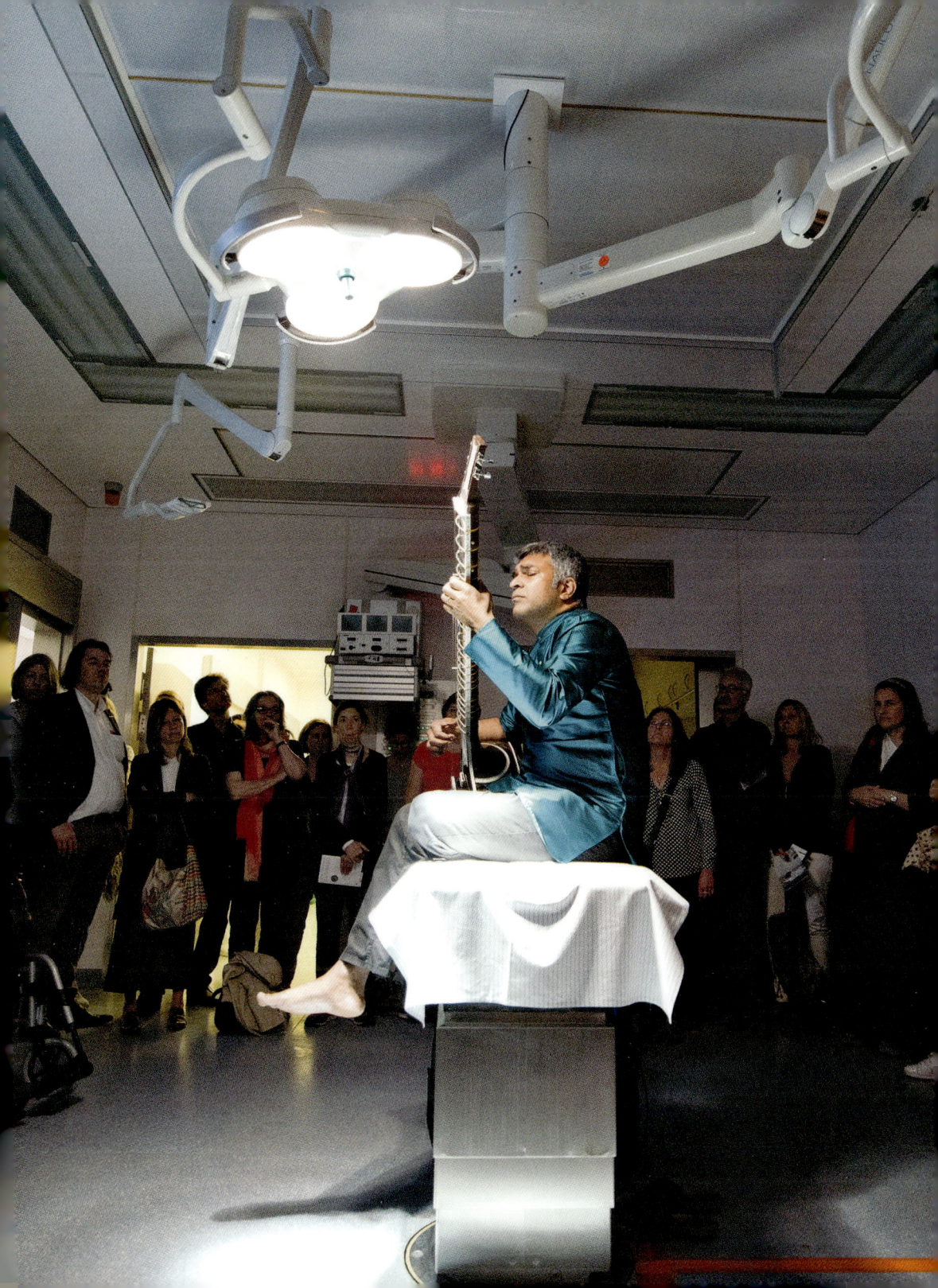

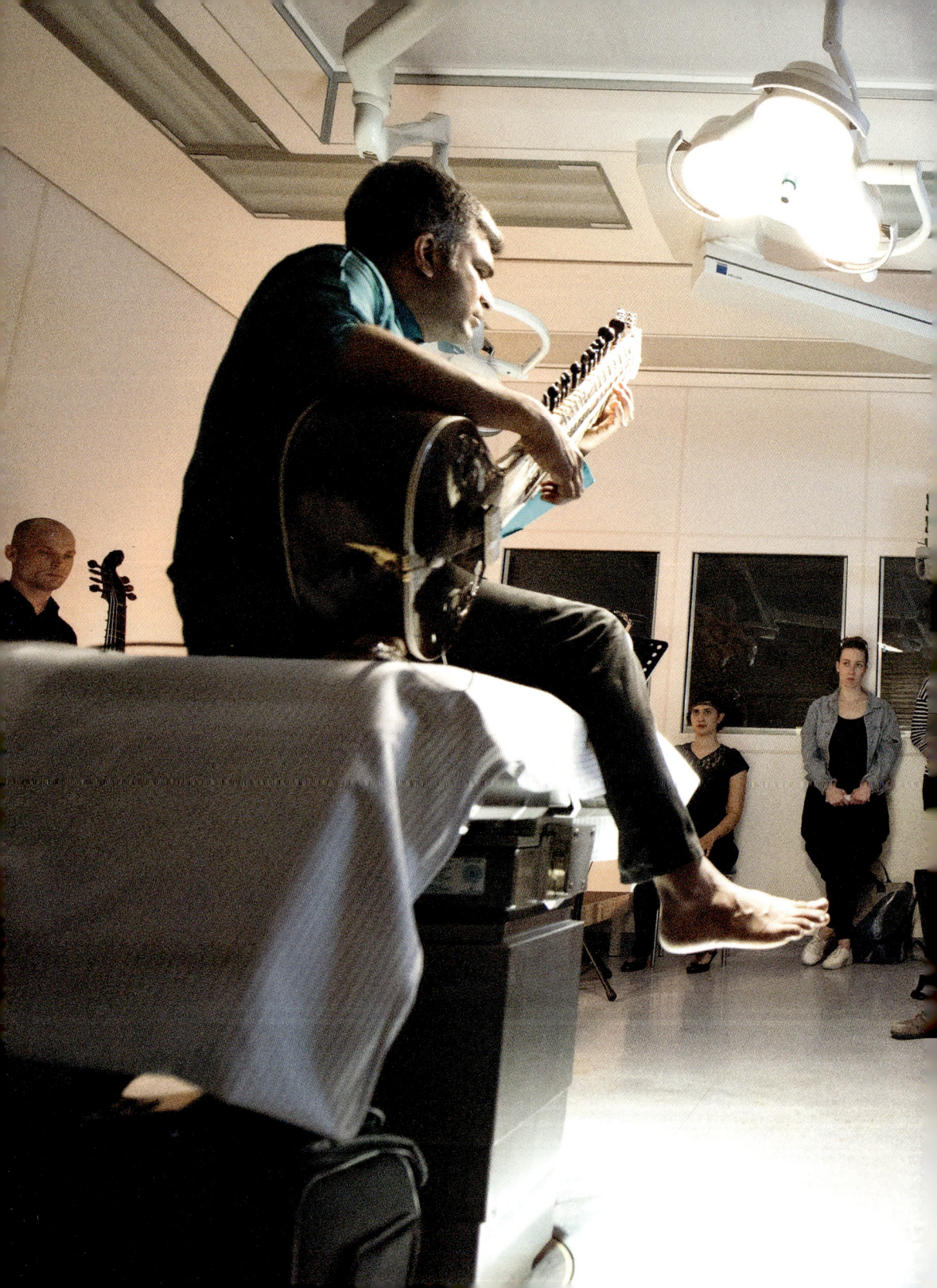

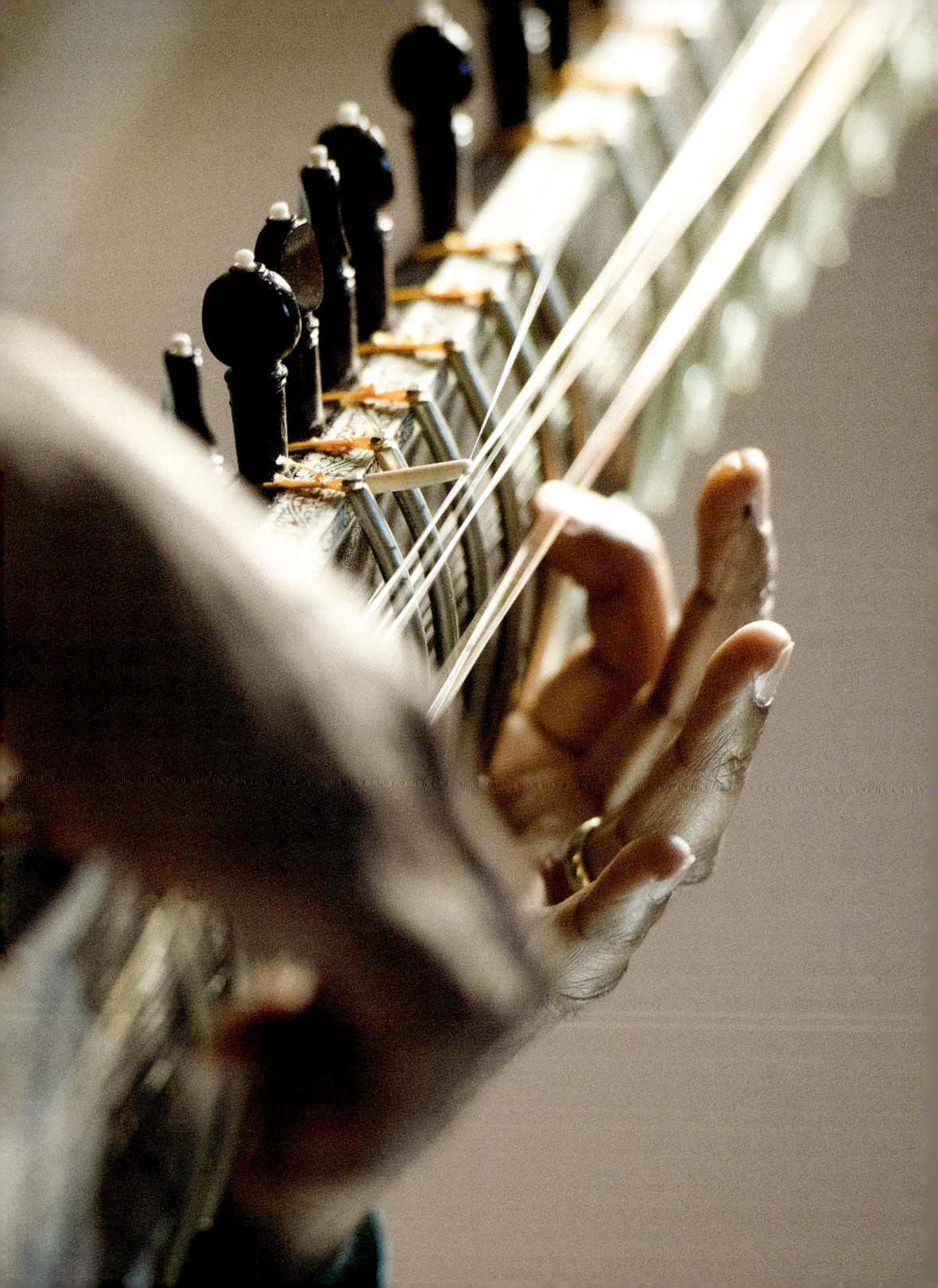

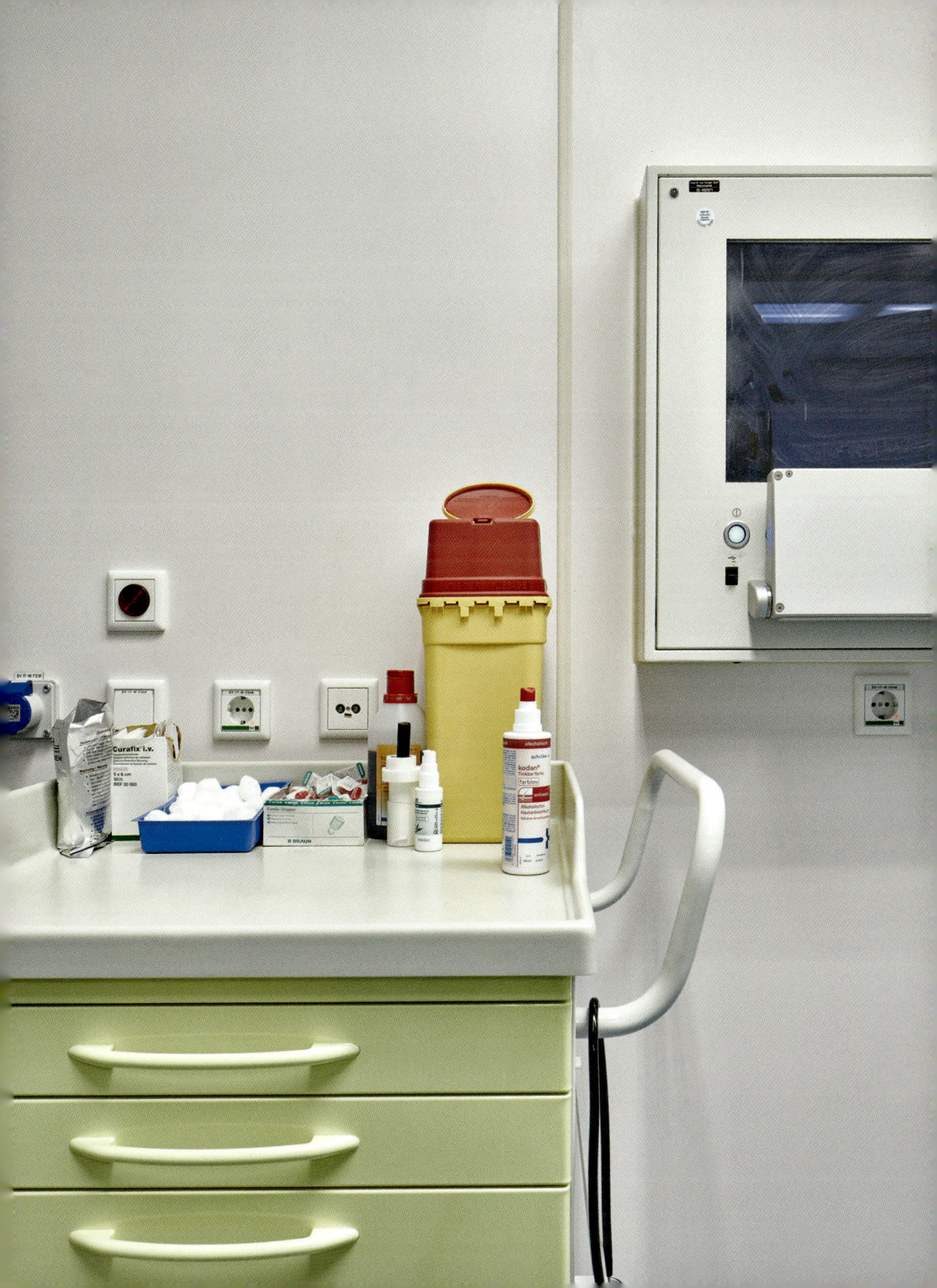

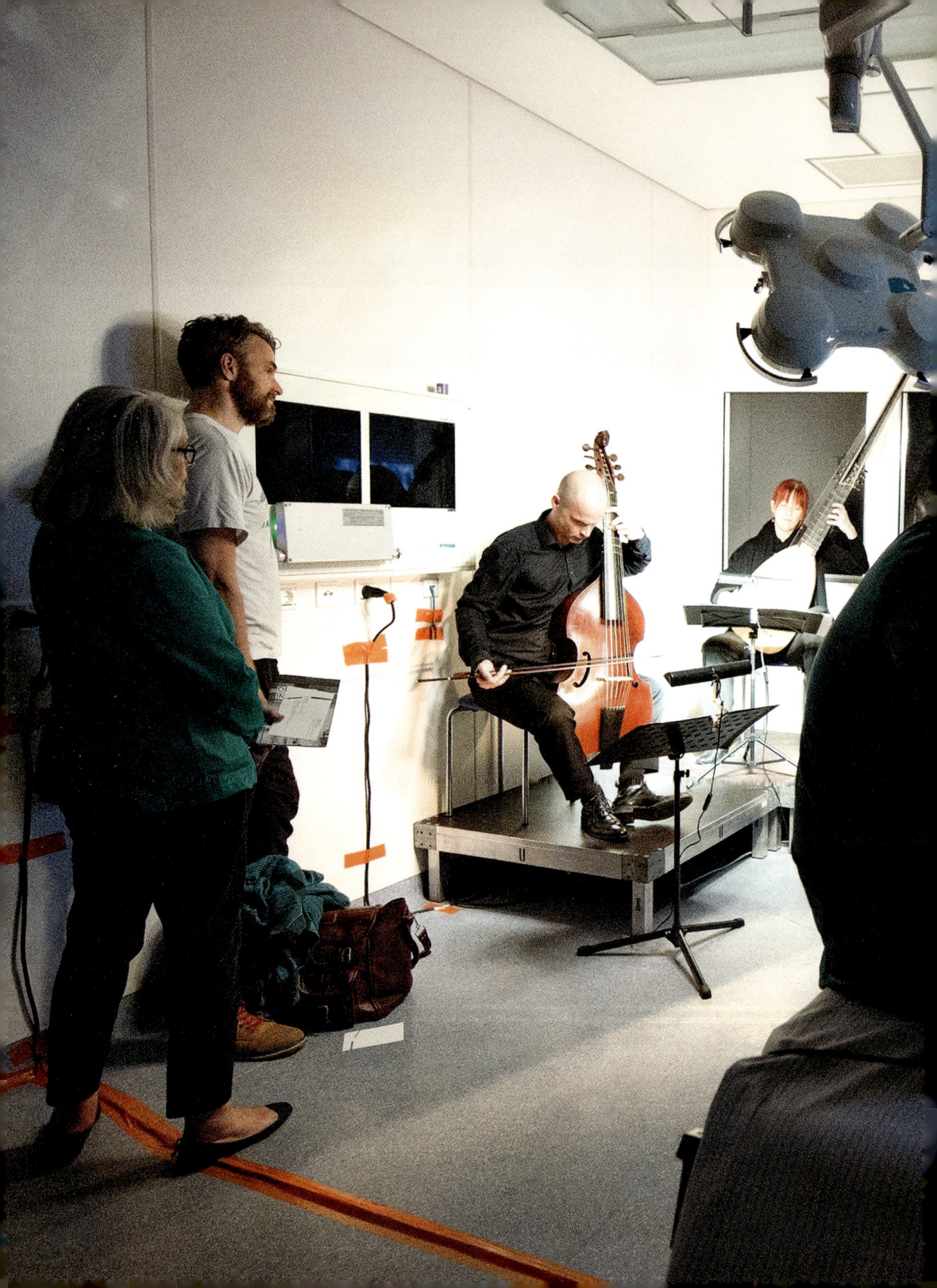

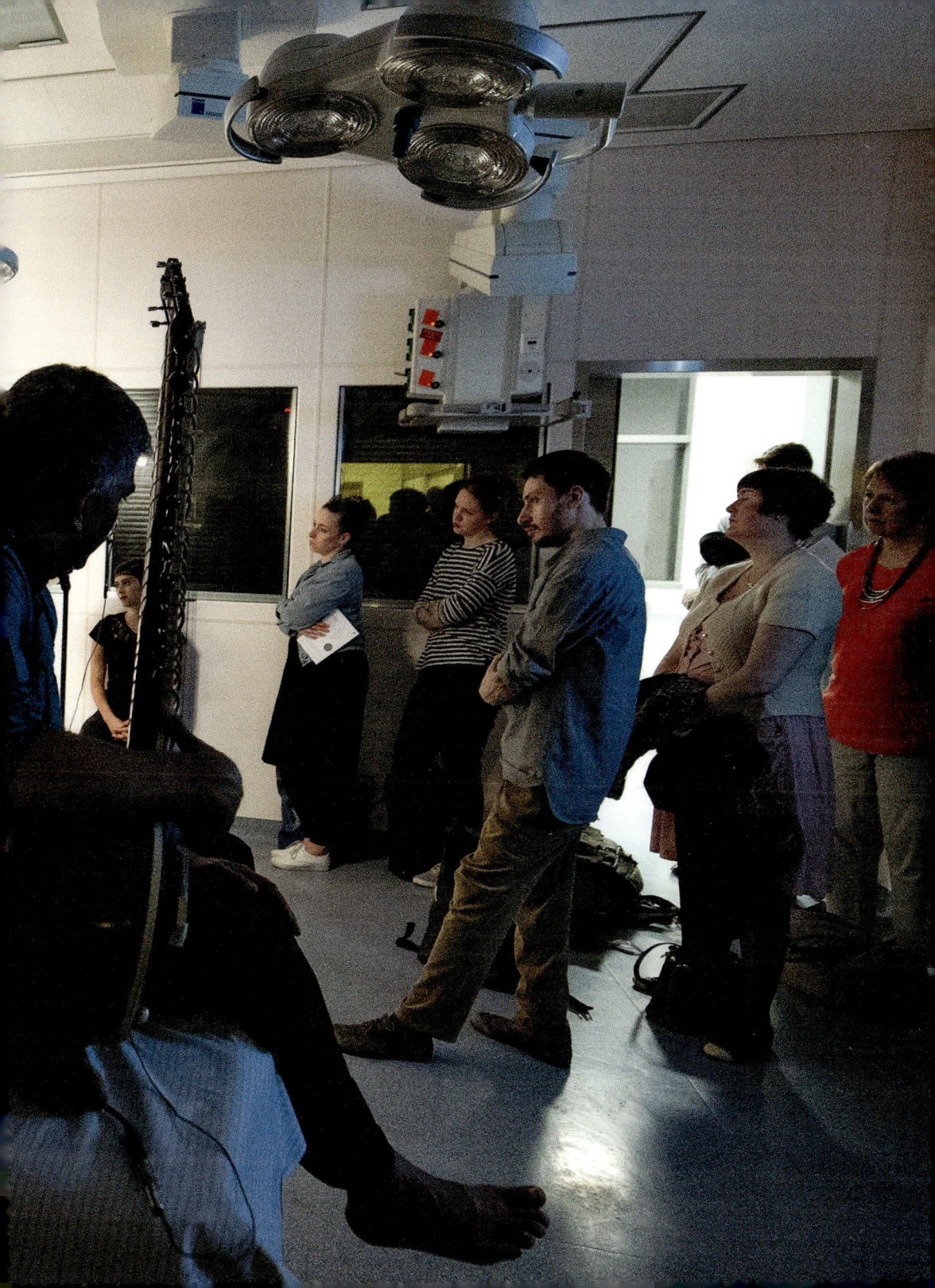

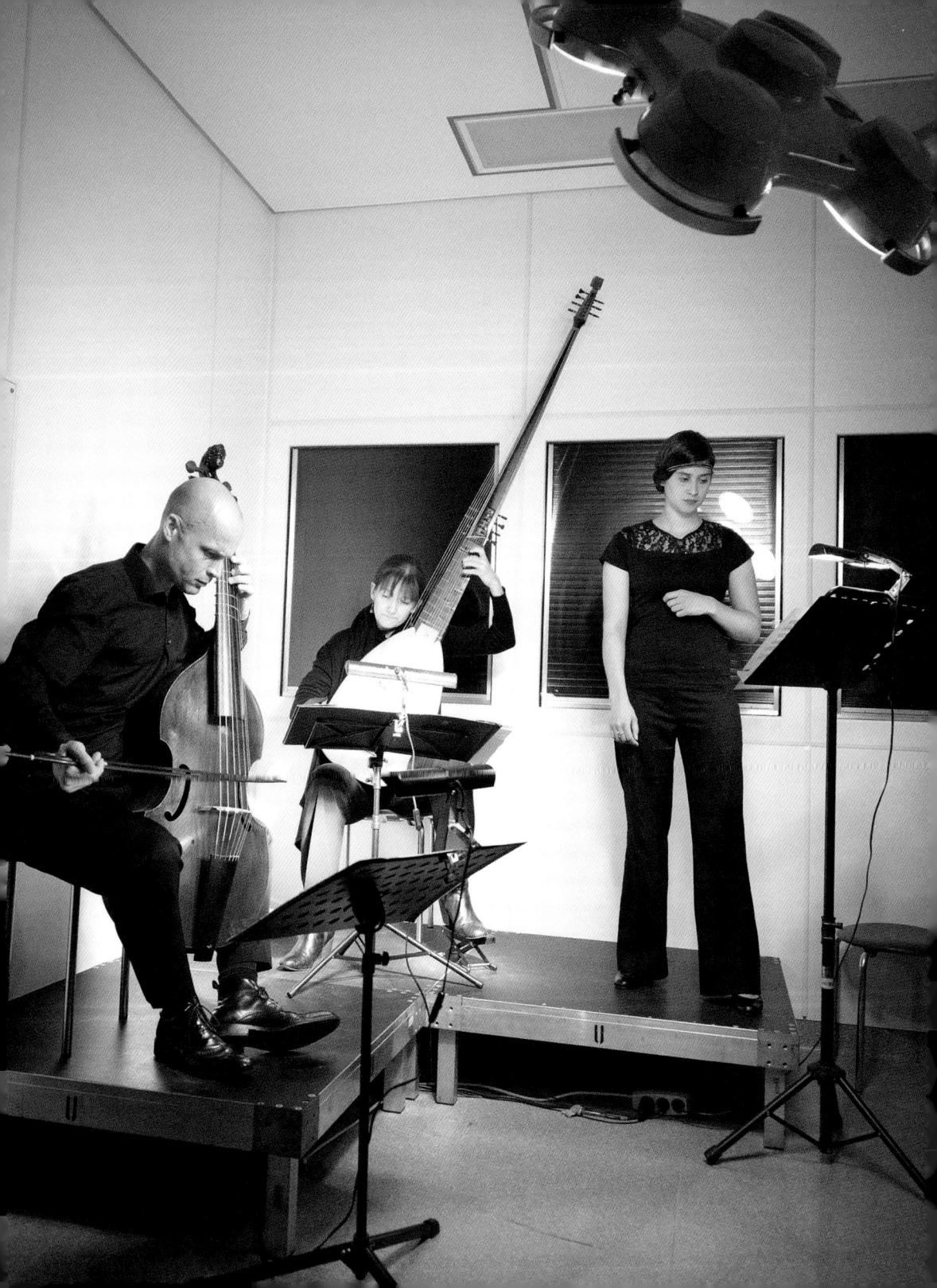

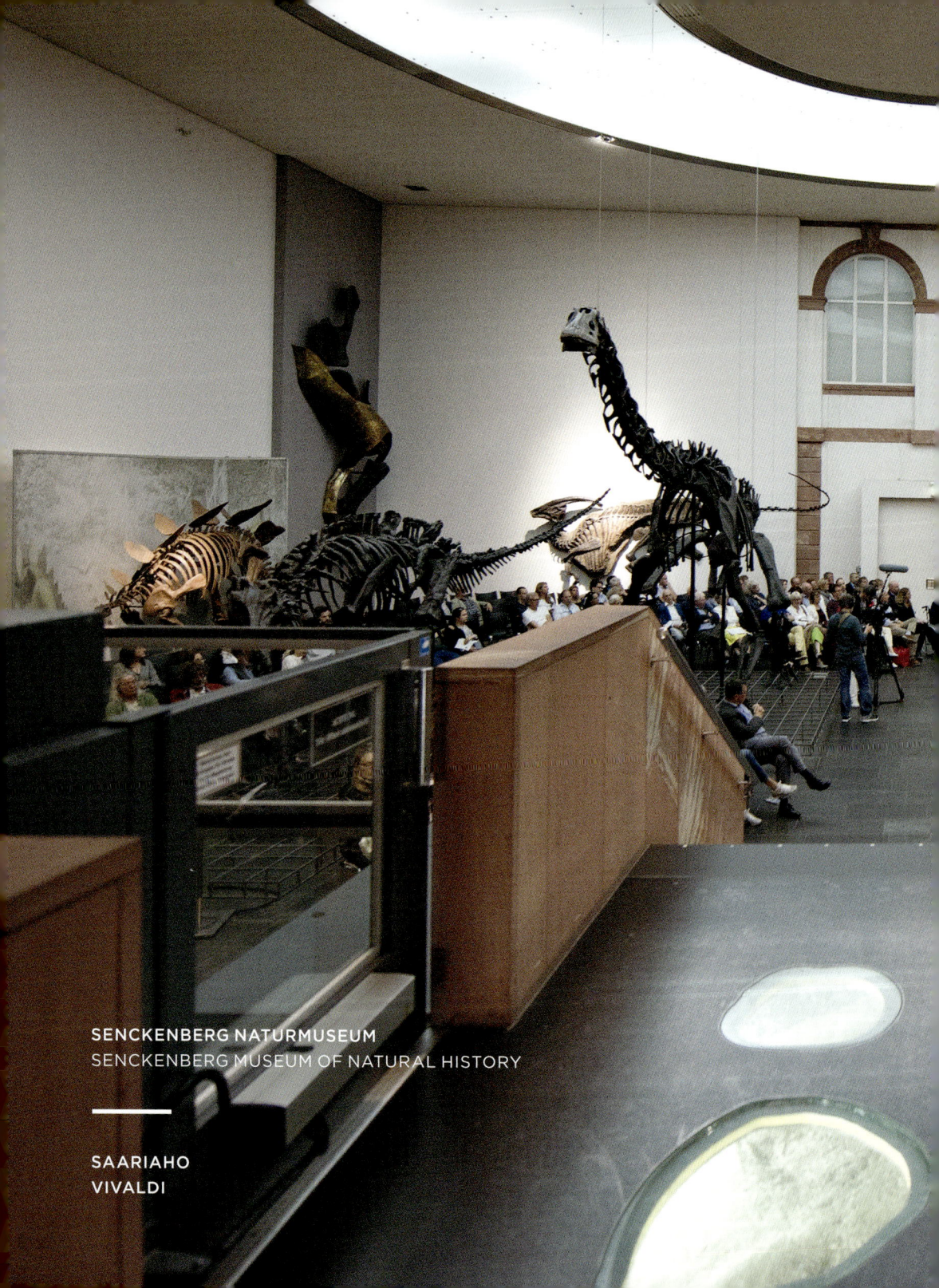

SENCKENBERG NATURMUSEUM
SENCKENBERG MUSEUM OF NATURAL HISTORY

SAARIAHO
VIVALDI

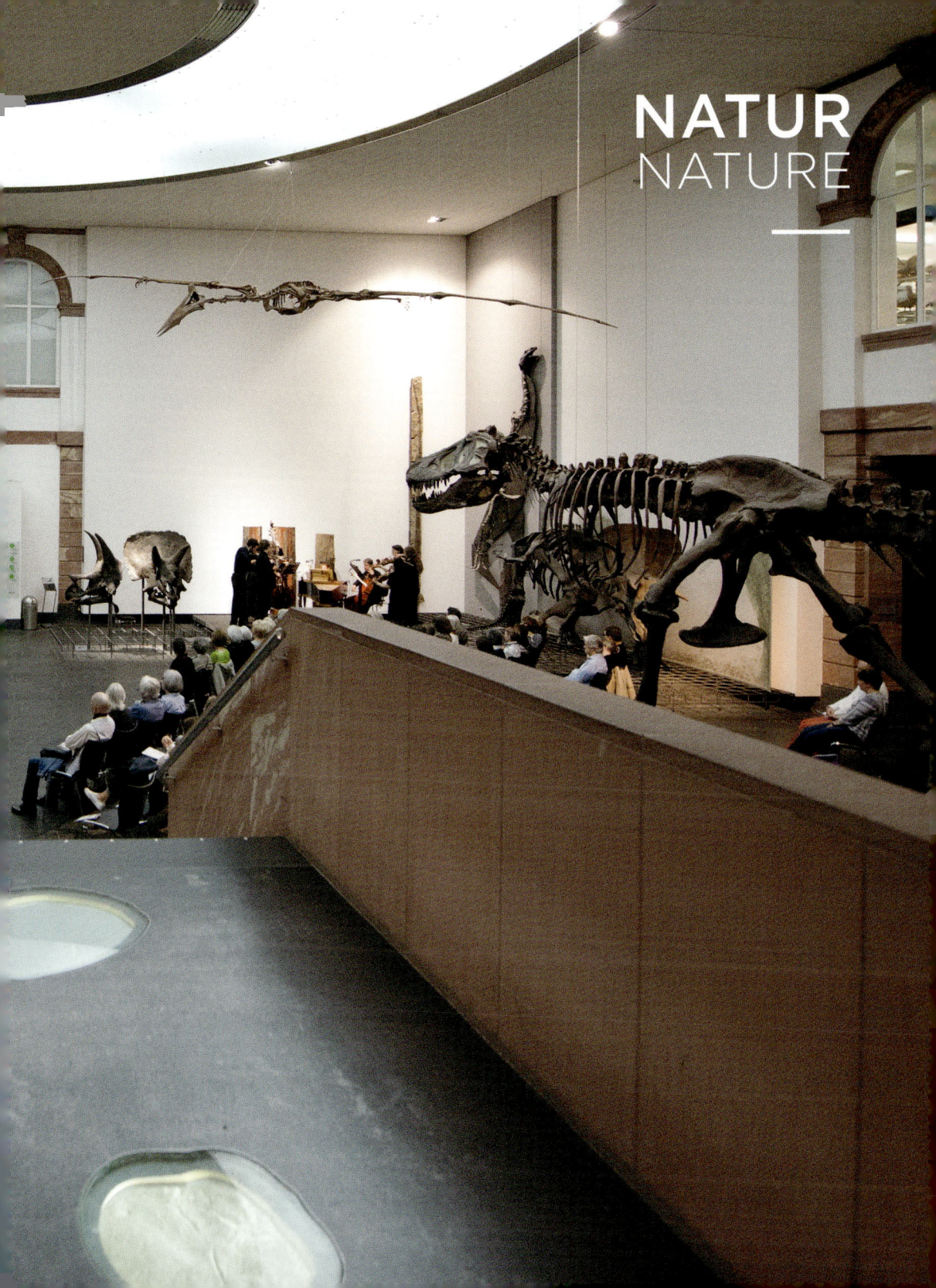
NATUR
NATURE

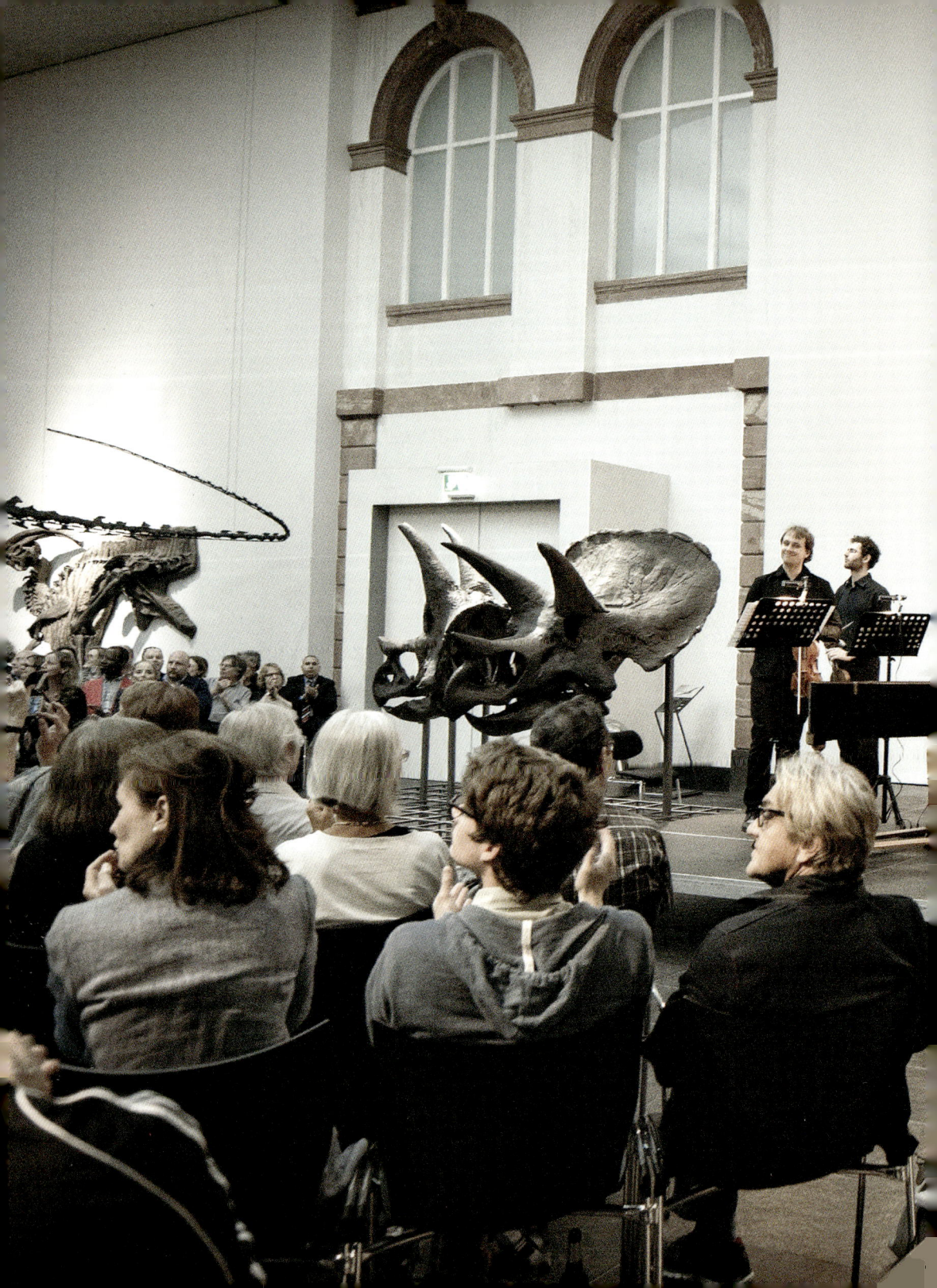

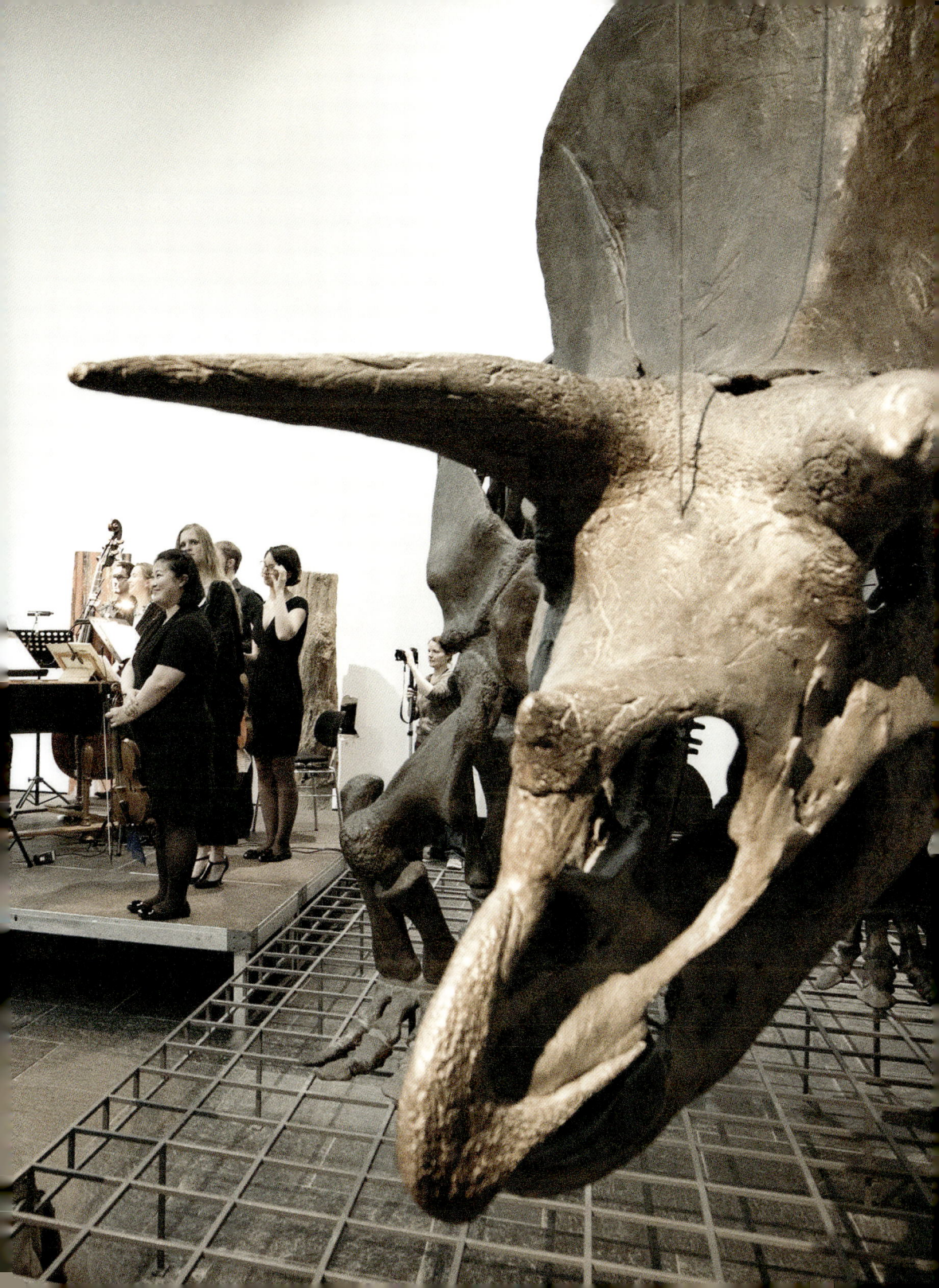

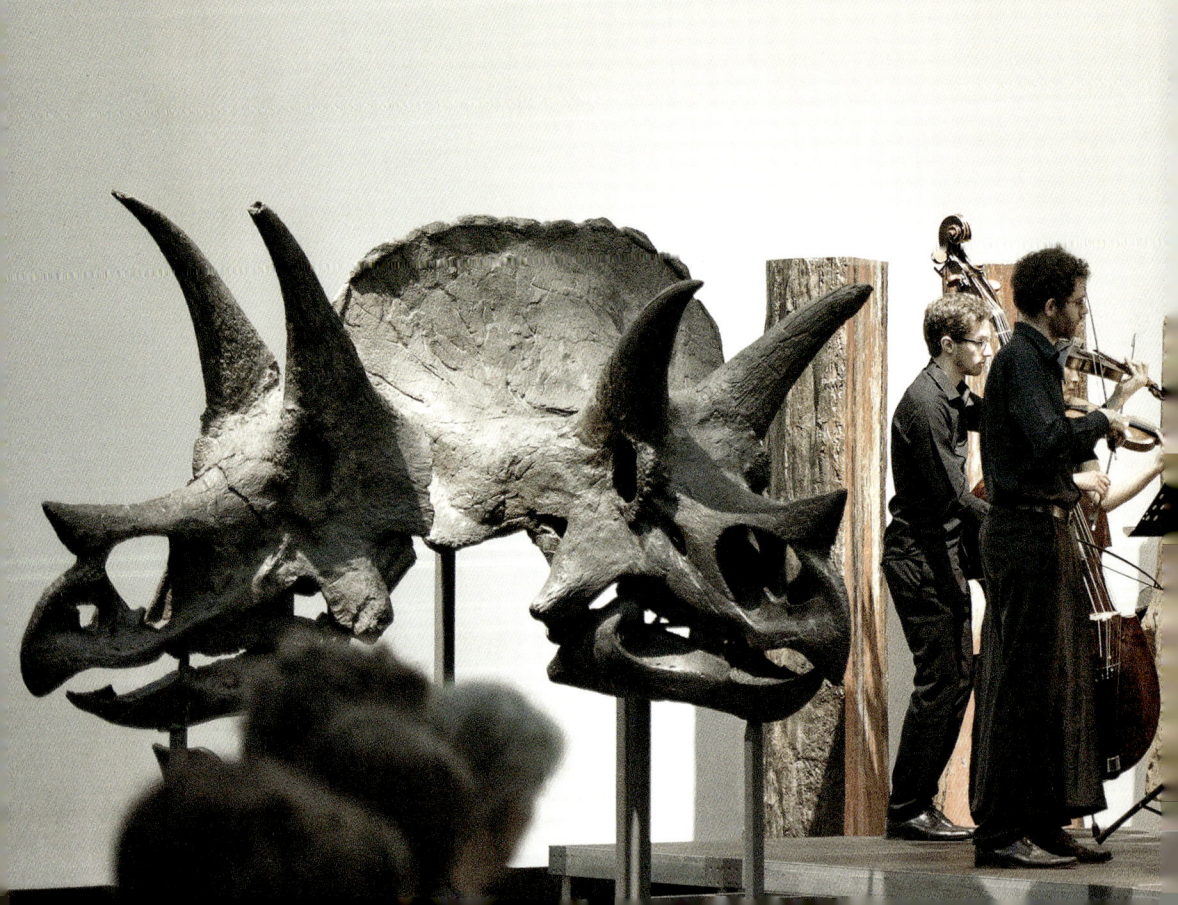

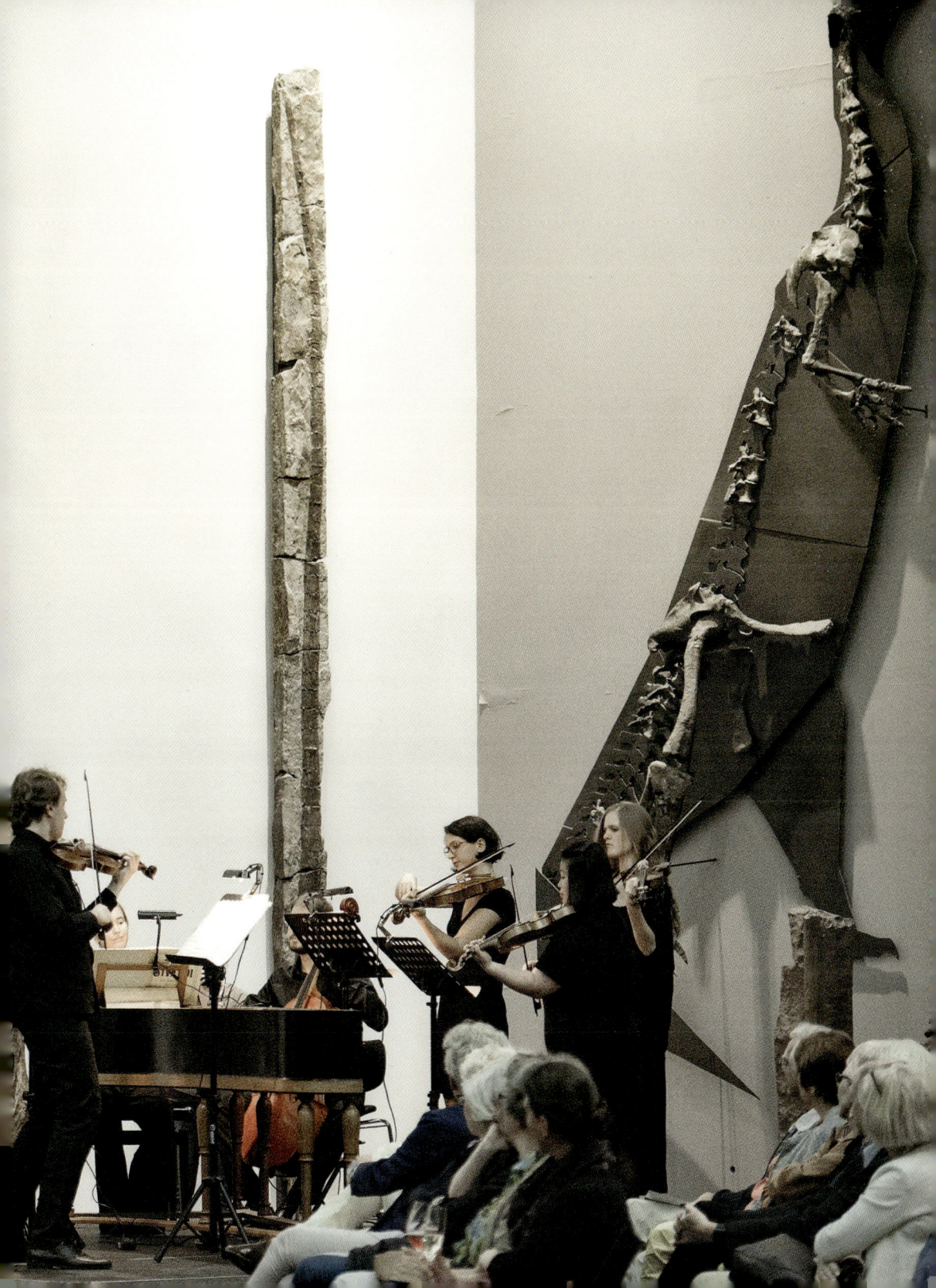

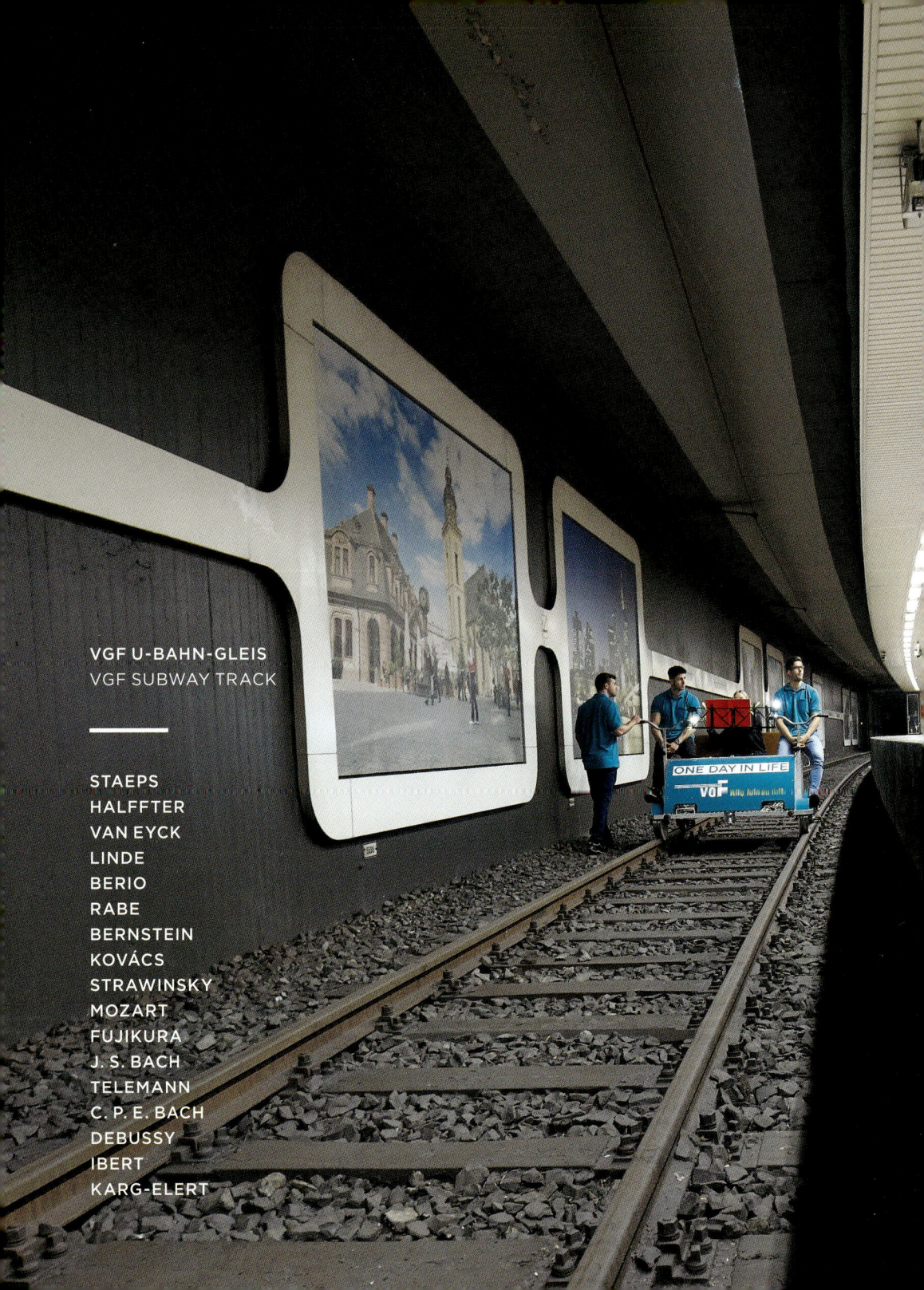

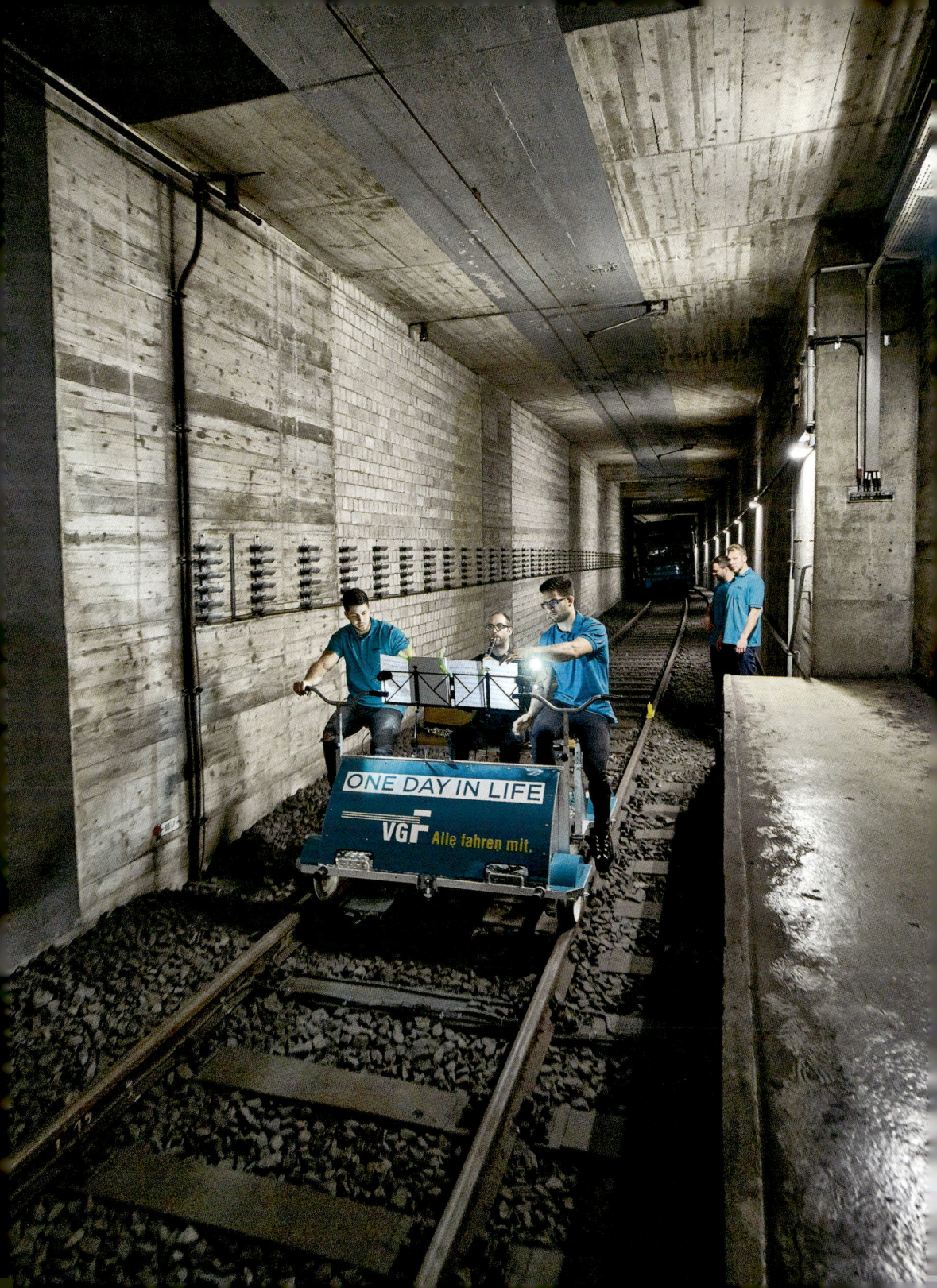

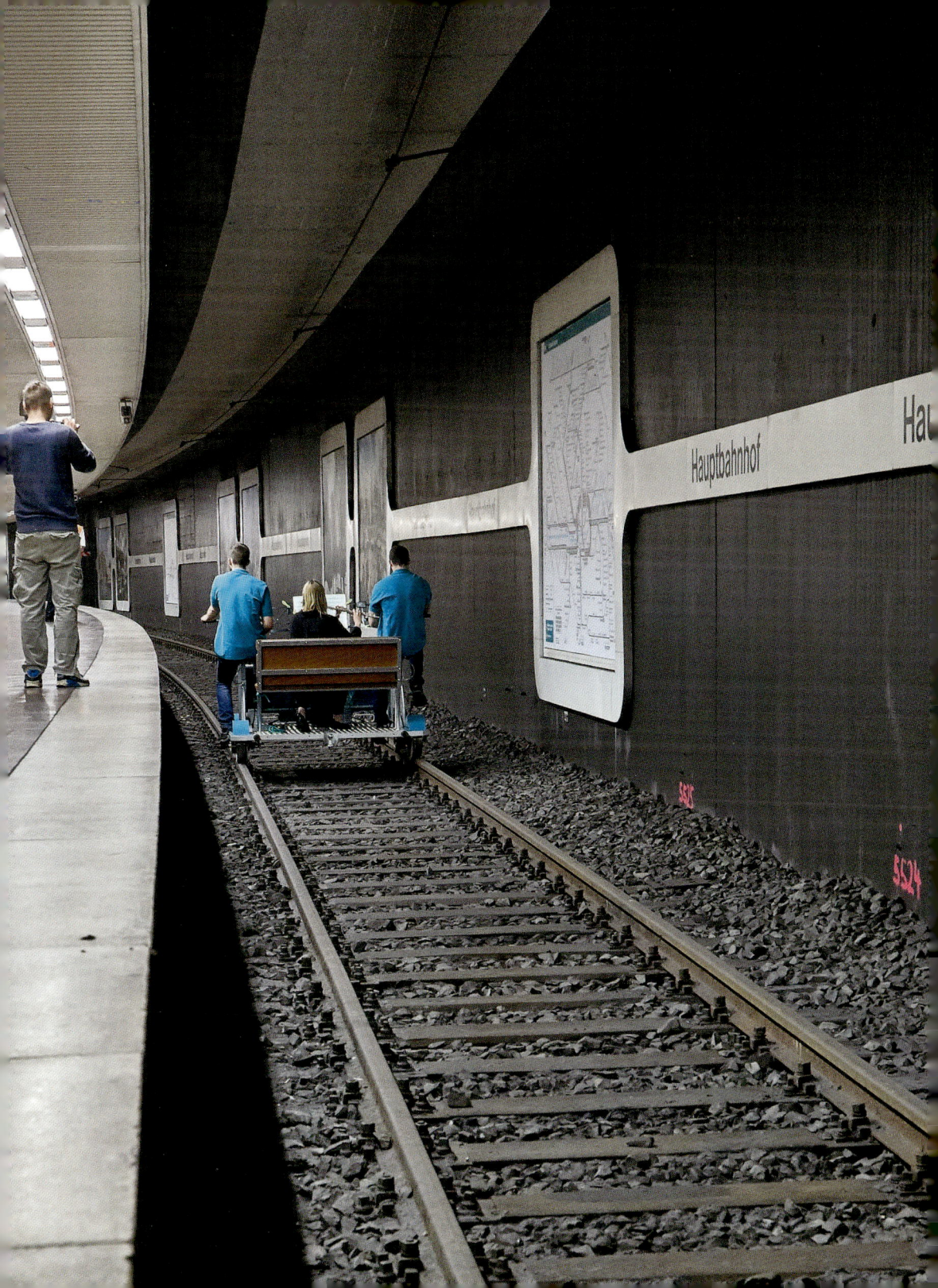

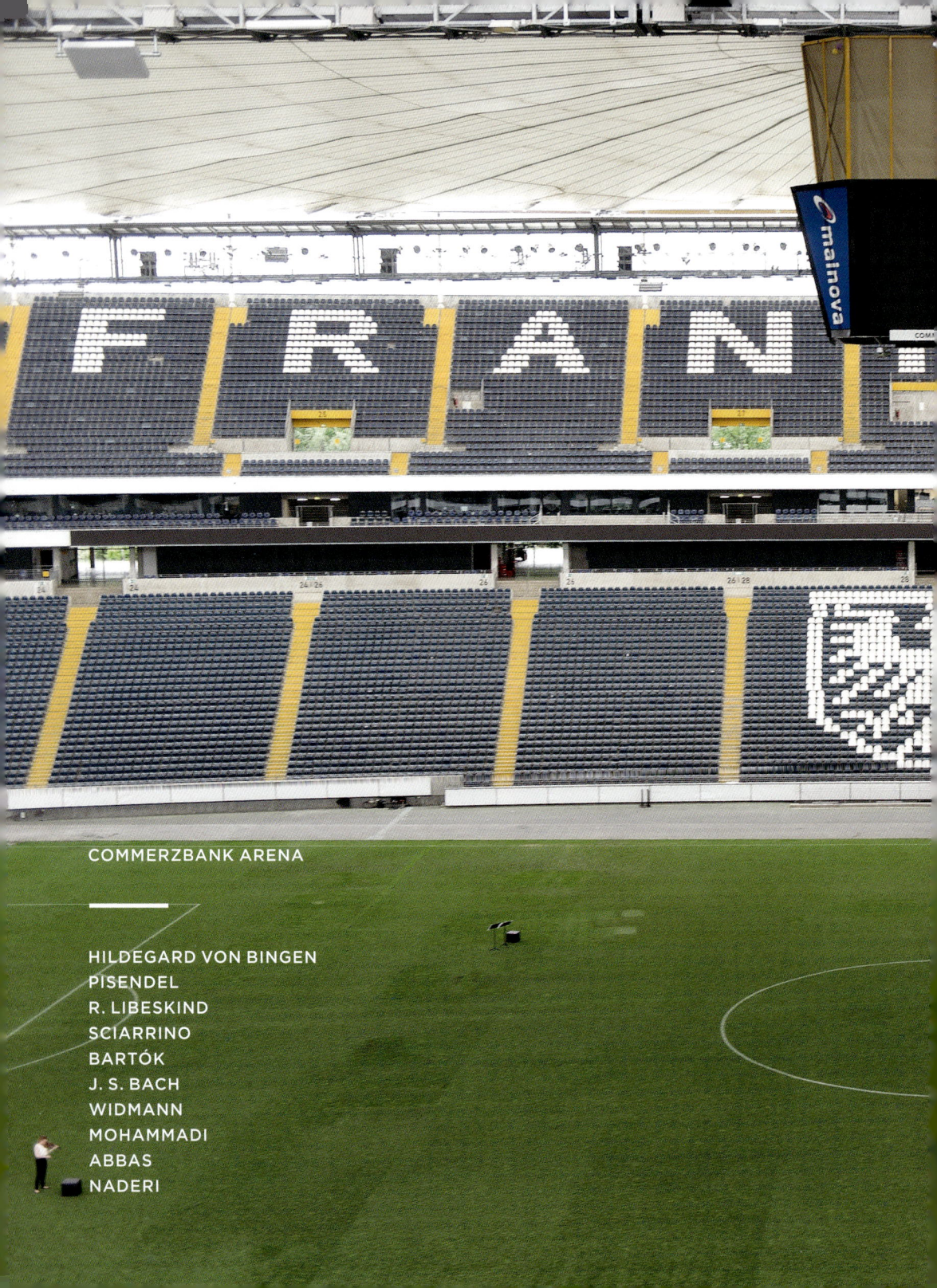

COMMERZBANK ARENA

HILDEGARD VON BINGEN
PISENDEL
R. LIBESKIND
SCIARRINO
BARTÓK
J. S. BACH
WIDMANN
MOHAMMADI
ABBAS
NADERI

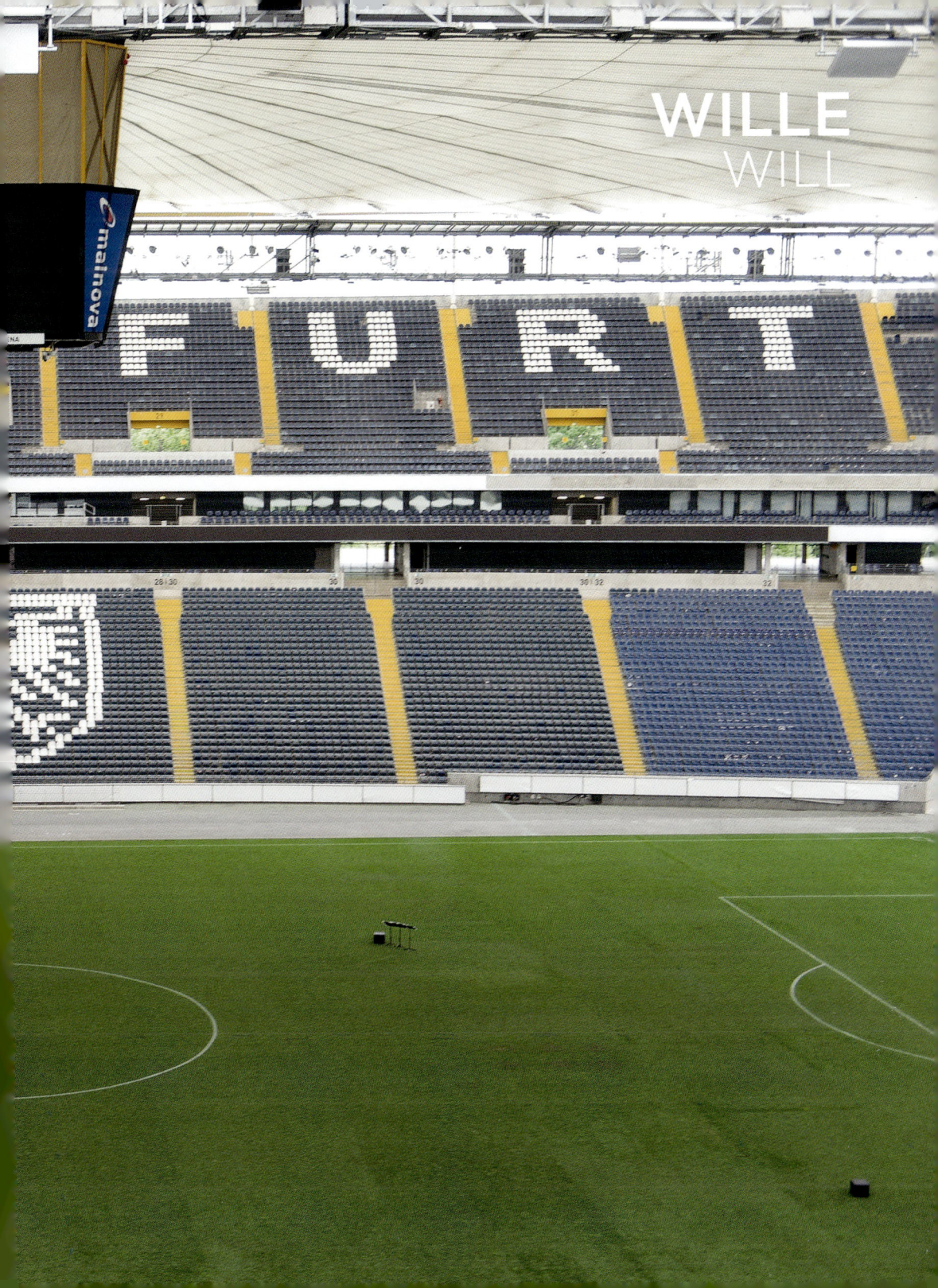

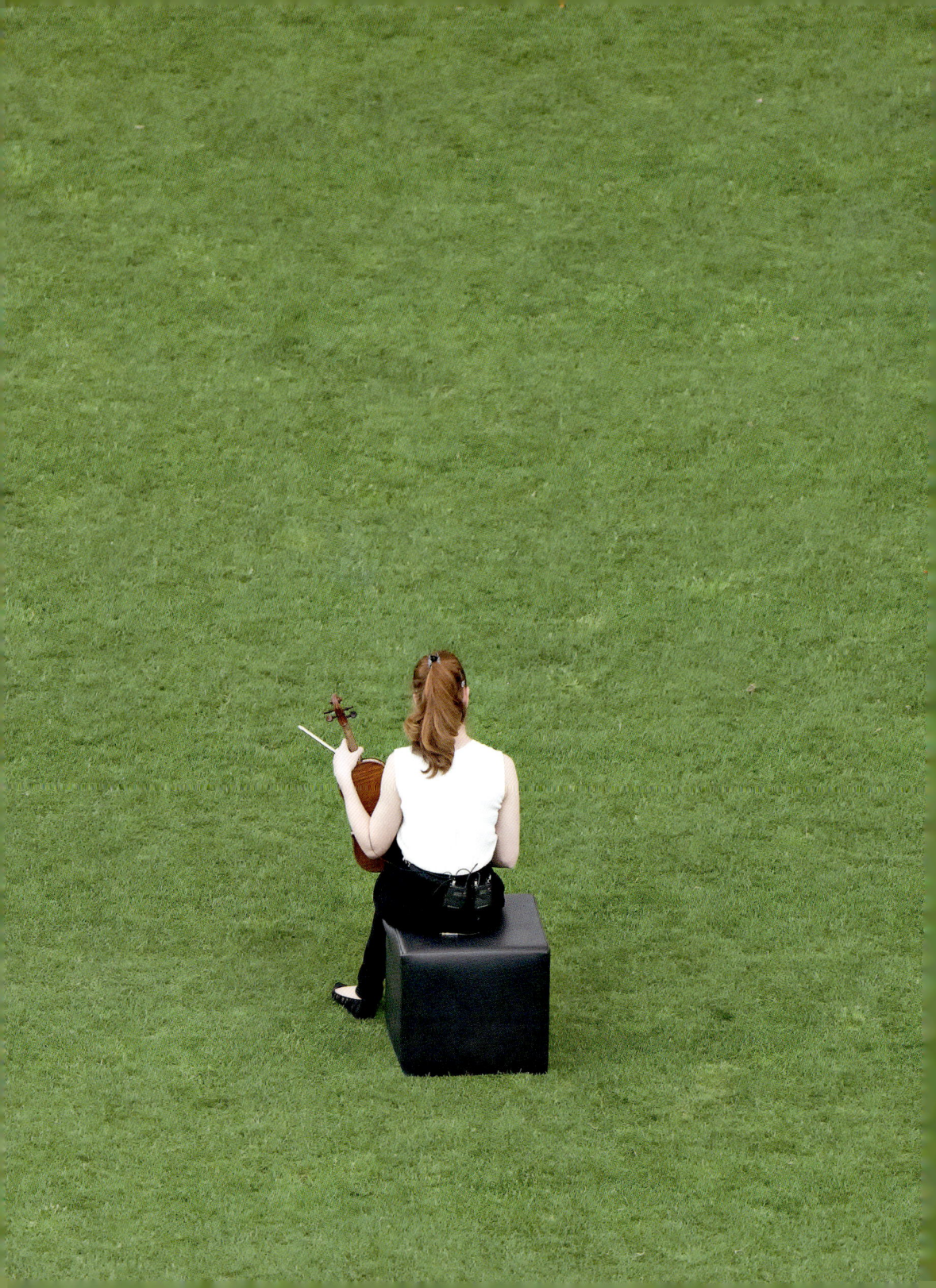

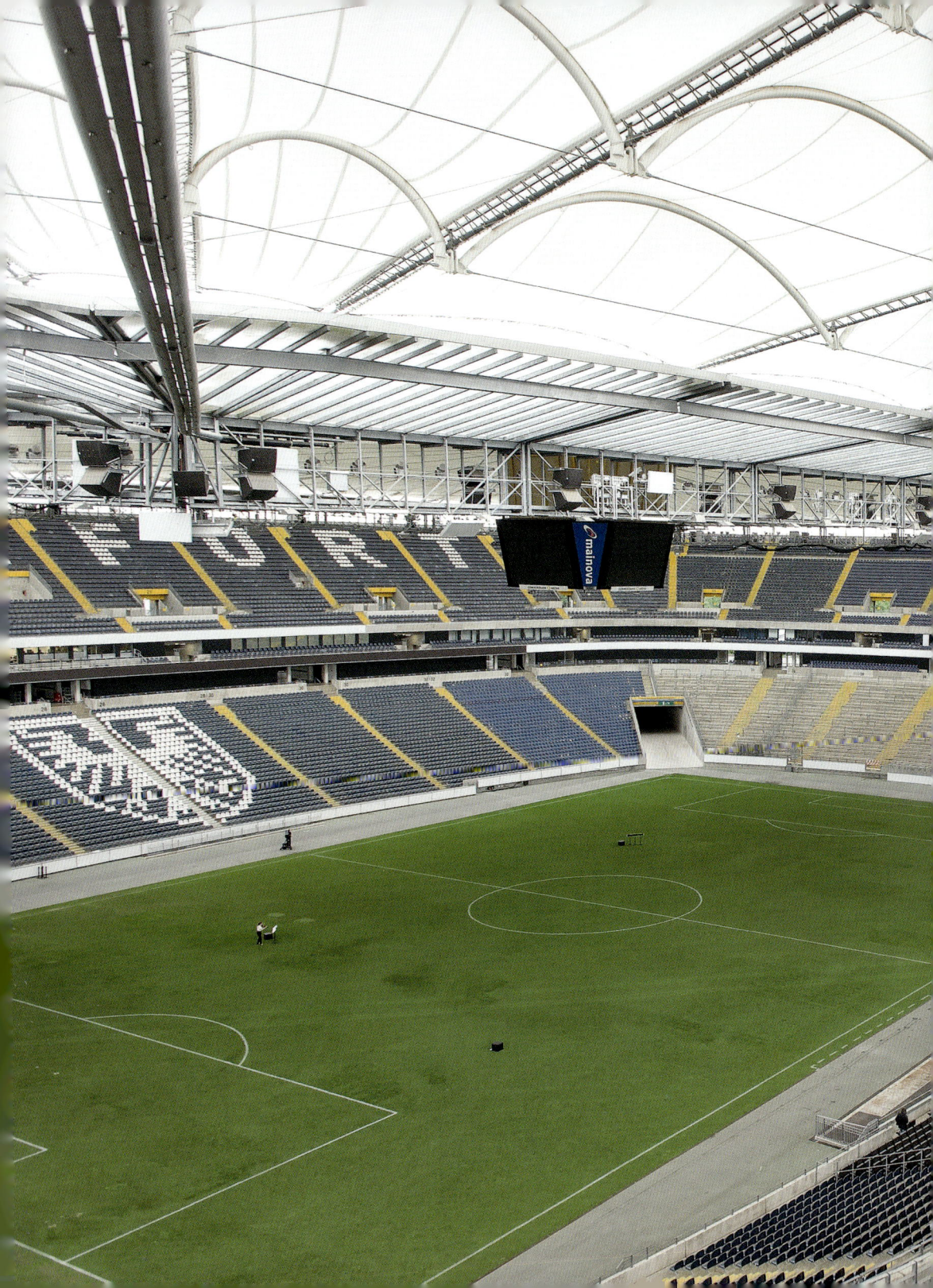

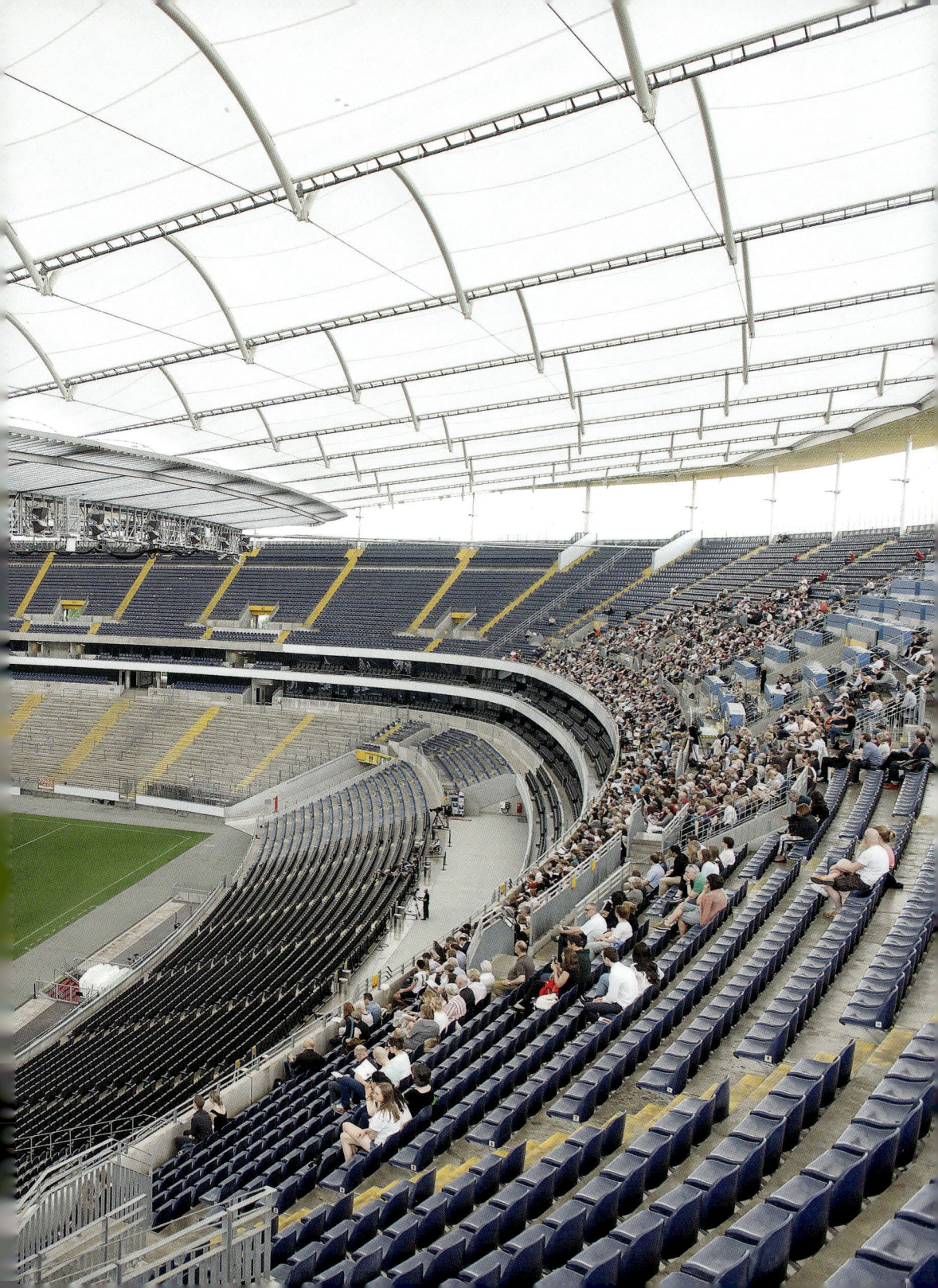

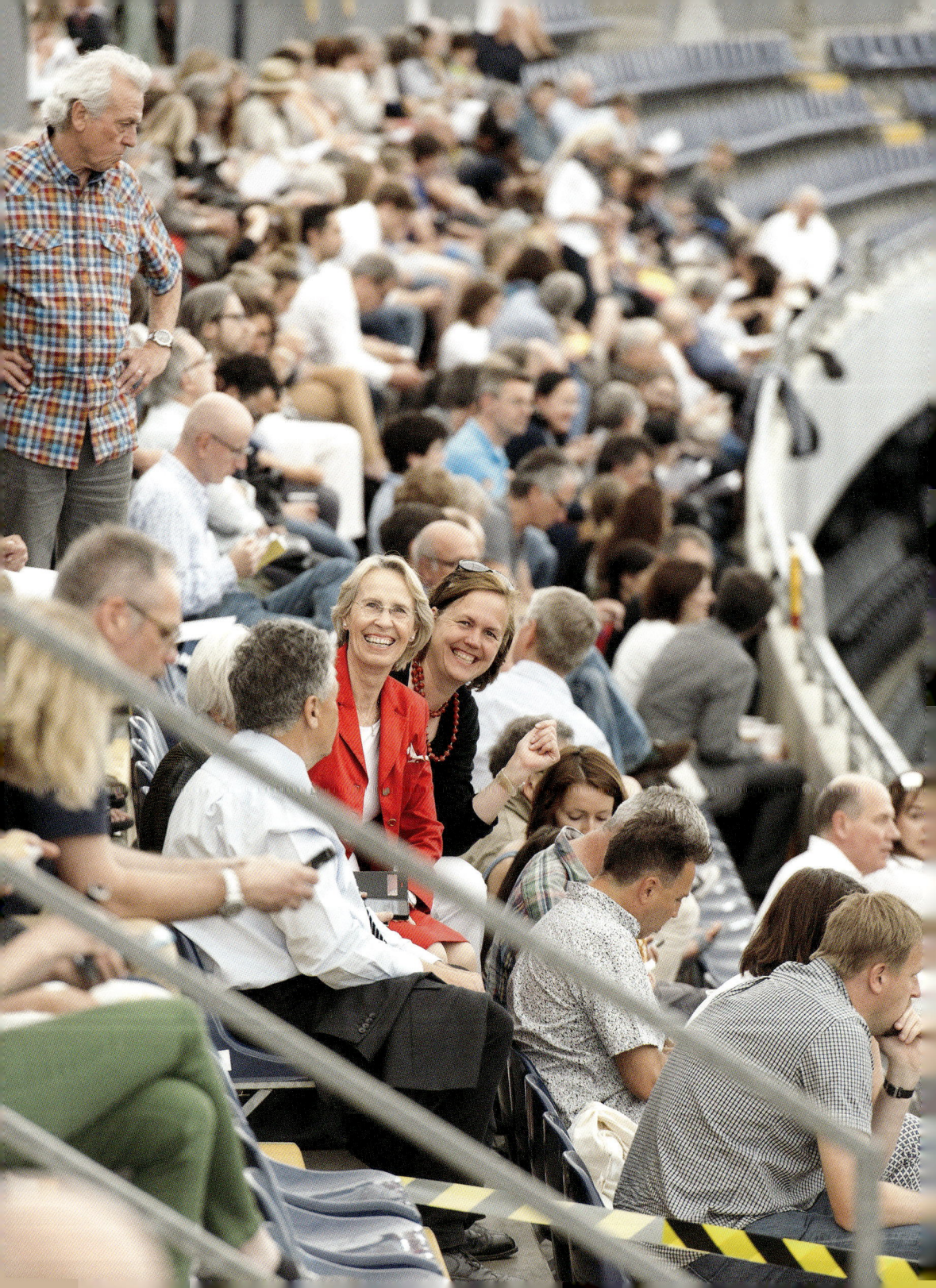

Pommes

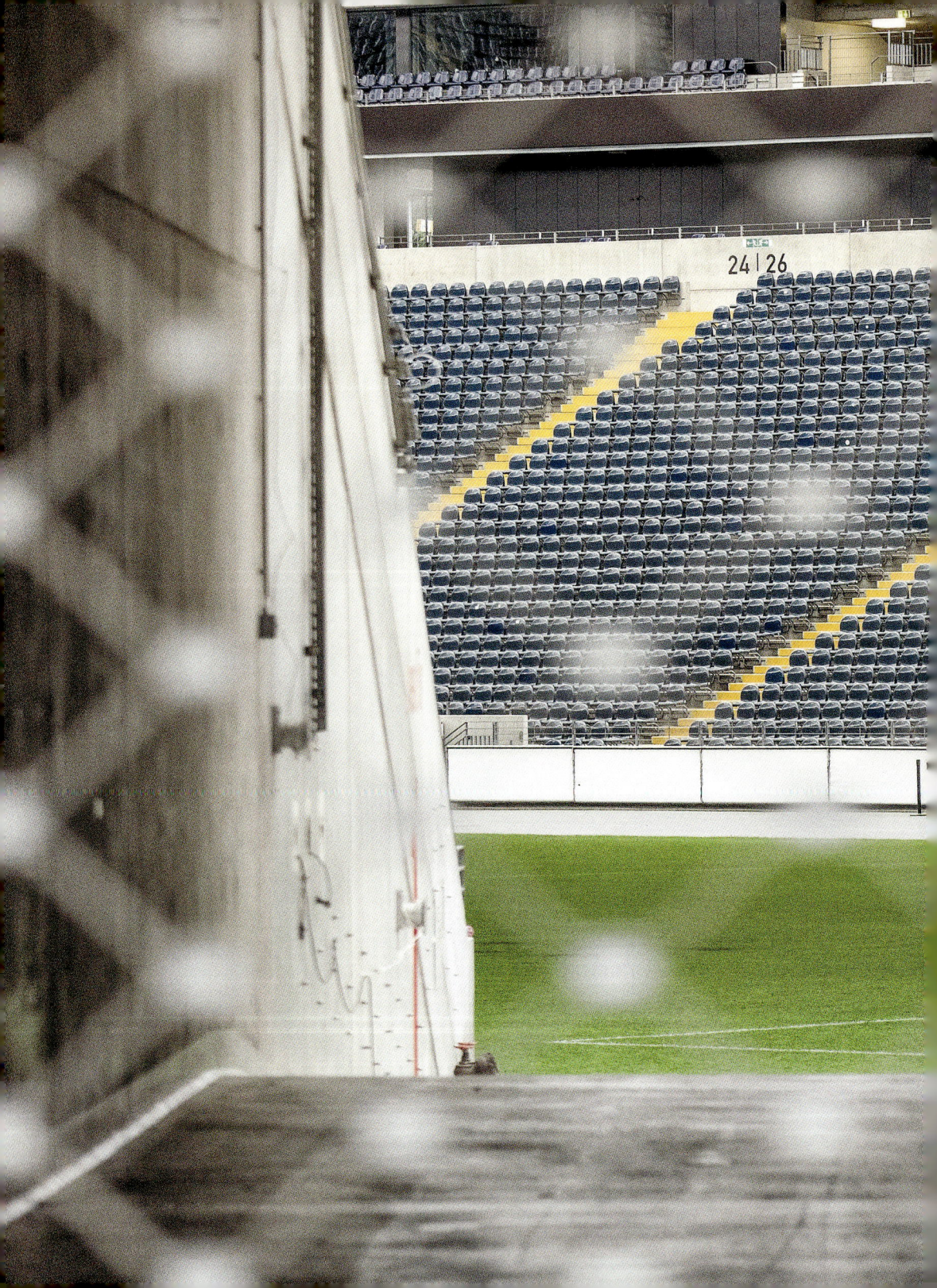

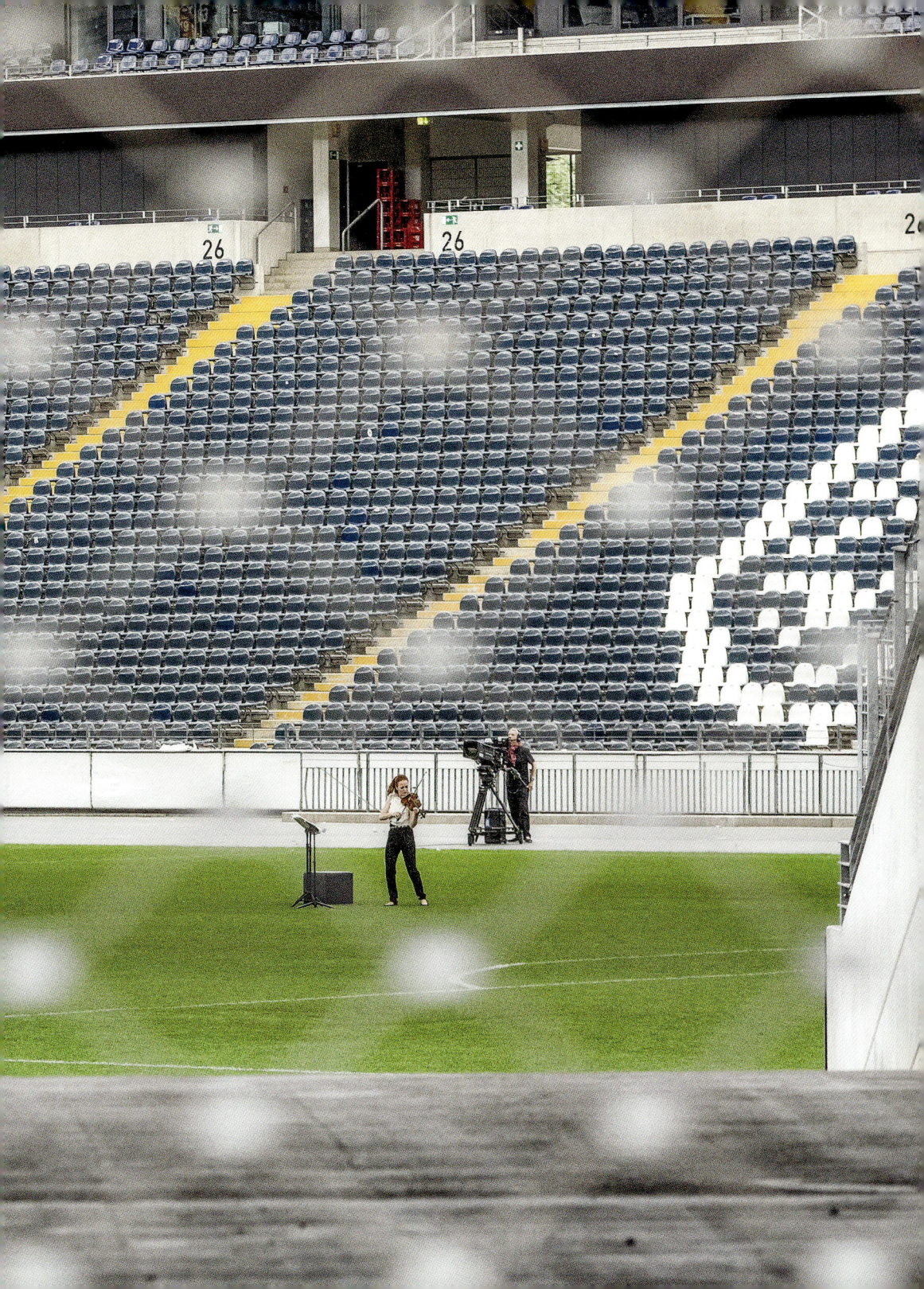

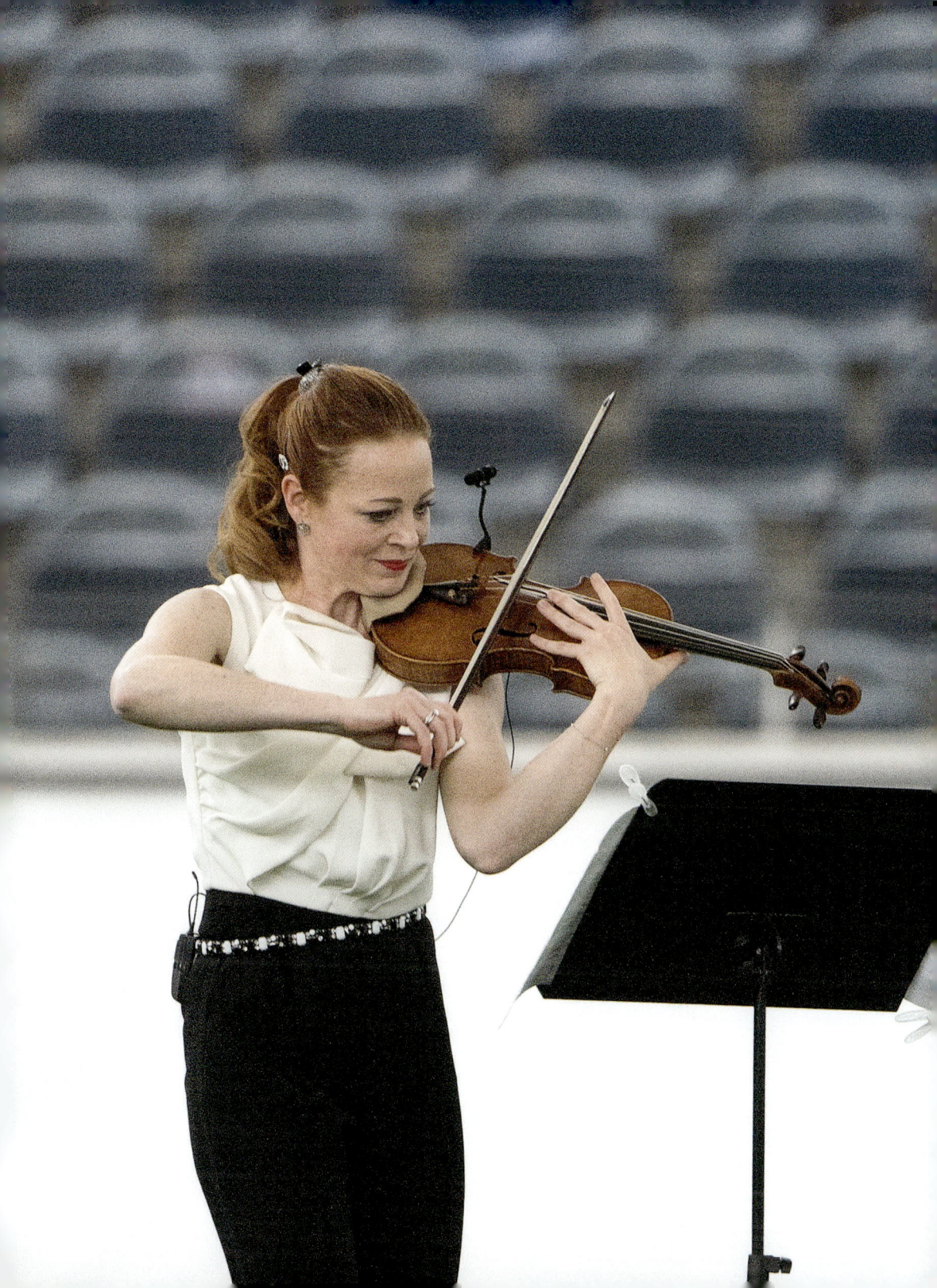

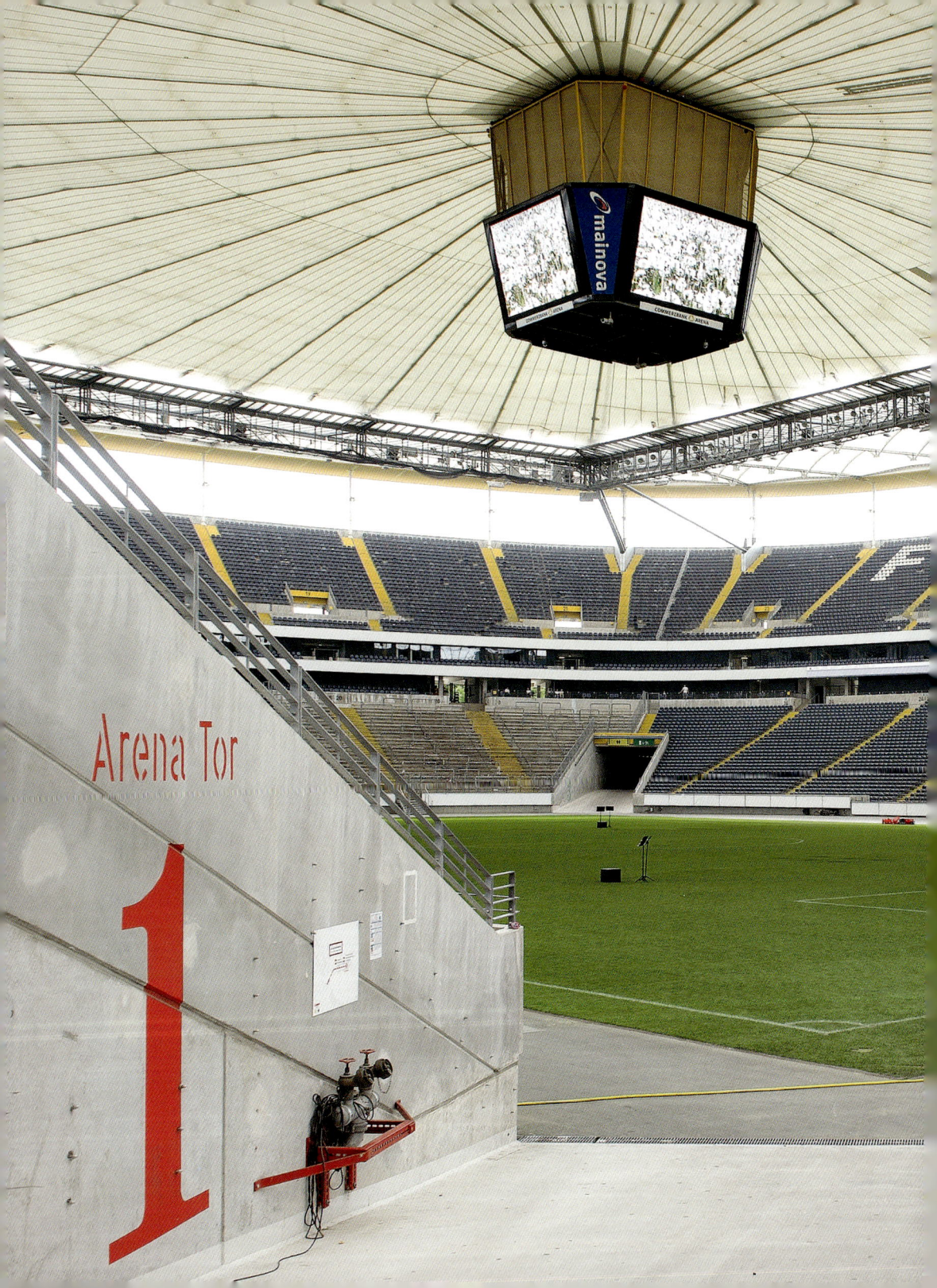

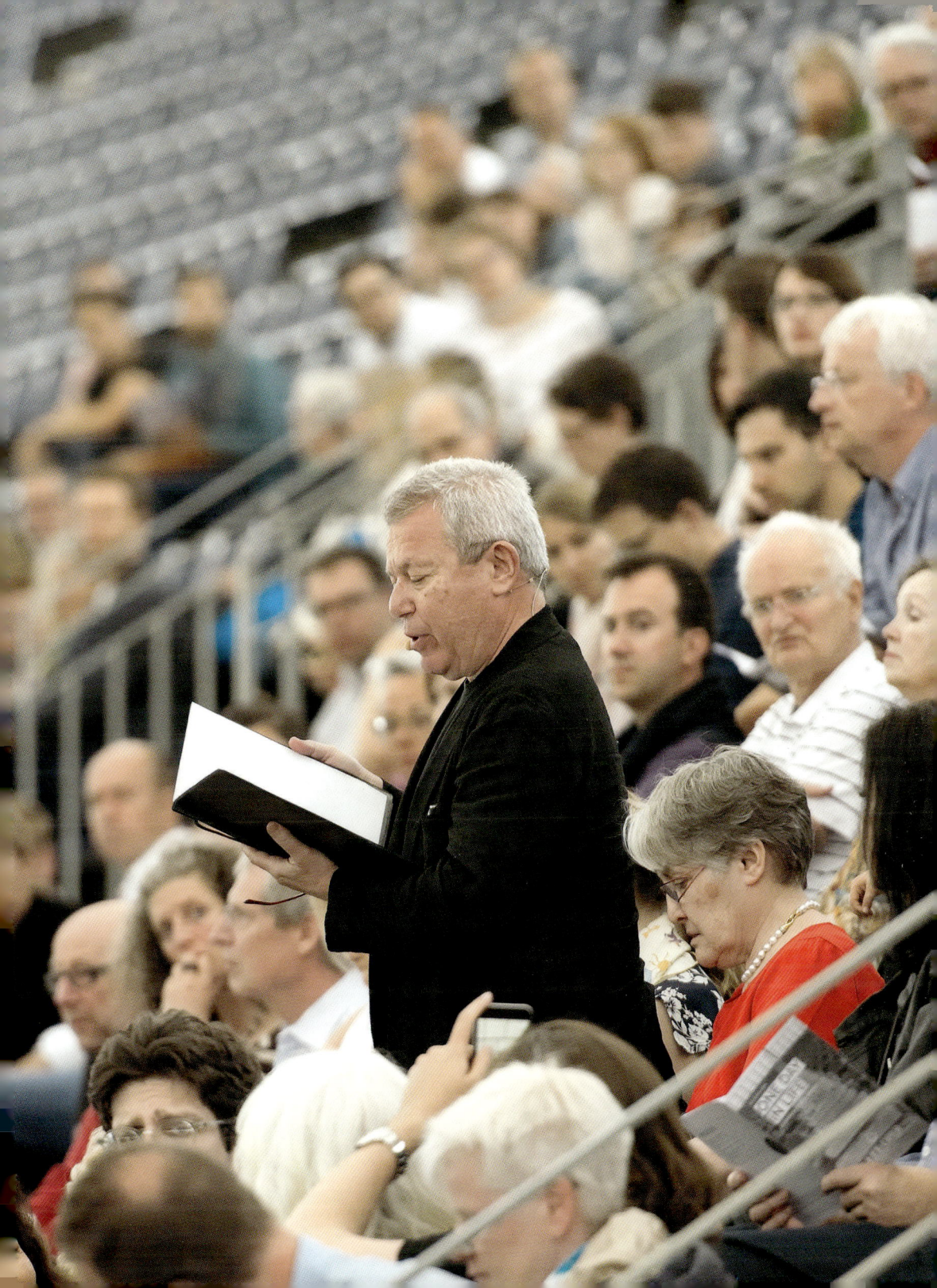

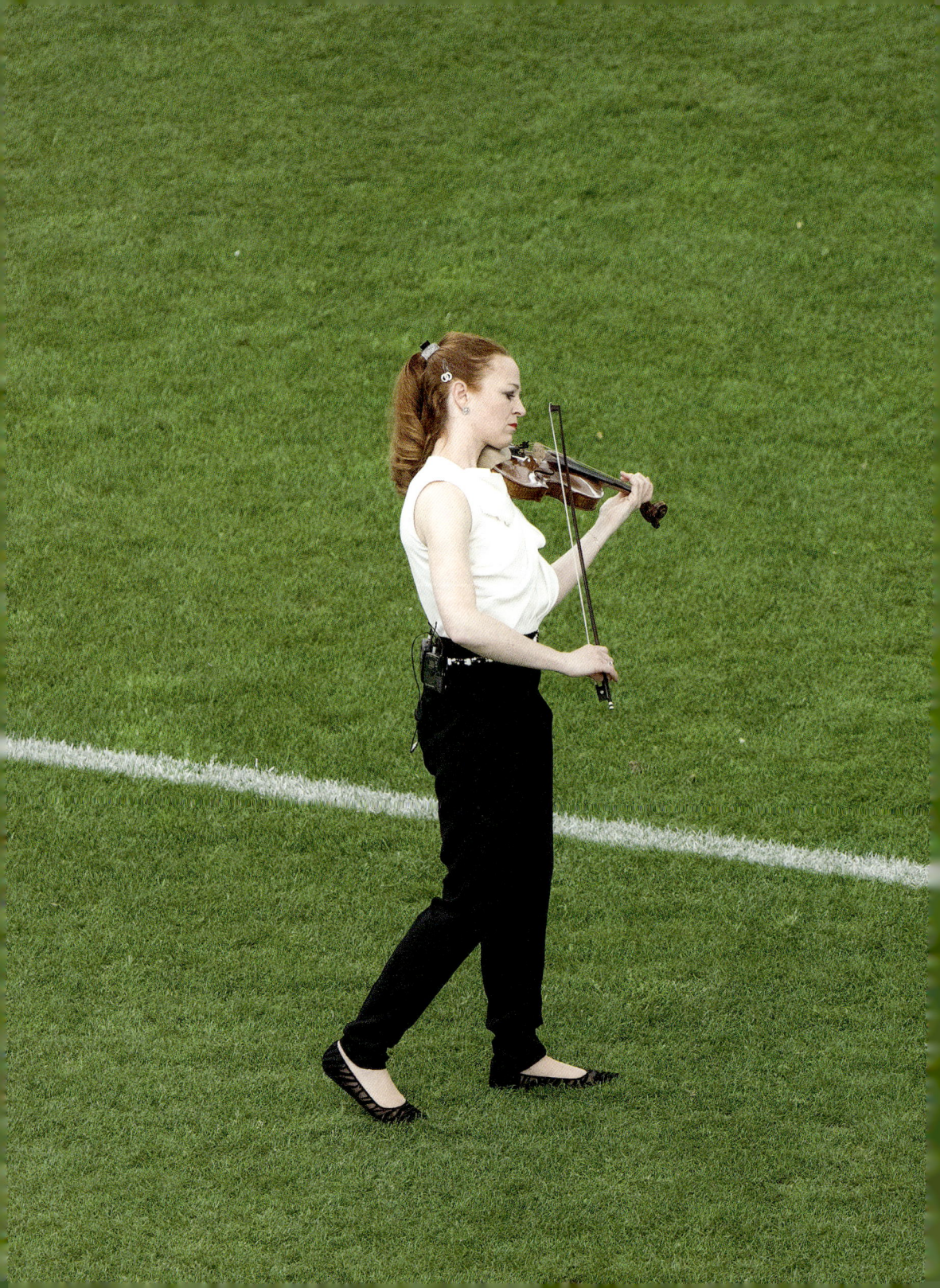

"I love music, and as to architecture, I understand it as an extension of the musical world."

(DANIEL LIBESKIND)

NOTWENDIGKEIT
NECESSITY

KÜCHE RÖMER

DAS PROGRAMM
Gutes Essen, gute Musik, gute Unterhaltung: Auch das Barockzeitalter schätzte diesen Dreiklang. Und die Komponisten wussten genau, dass sich mit Kompositionen zu diesem Zweck gut Kasse machen lässt. „Tafelmusik" hießen die Schlager jener Zeit, für die der Musikfreund bei Hofe gerne einen Taler mehr springen ließ. „Tafelmusik" heißen auch die Instrumentalkonzerte, mit denen Georg Philipp Telemann – der einstige städtische Musikdirektor Frankfurts – beweist, dass er die Gratwanderung zwischen Gebrauchs- und Kunstmusik meisterhaft beherrscht. Pure Geschäftigkeit pulst aus György Ligetis „Poème Symphonique" von 1962. Der Wunsch, der „totalen Mechanisierung der Aufführung" einen ironischen Spiegel vorzuhalten, brachte Ligeti zu jenem eindrucksvollen Klangexperiment, in dem 100 unterschiedlich tickende Metronome die Zuhörer im Römer im wahrsten Sinne eintakteten in den hektischen Puls der Großküche.

DER ORT
Ort von Bedeutung und Notwendigkeit. Seit dem Jahr 1407 steht Frankfurts Rathaus am Römerberg und trägt den Namen Römer. Woher der stammt, ist und bleibt ein Frankfurter Geheimnis. Als Ort der meisten Königswahlen und -krönungen zählt der Römer zu den bedeutendsten Gebäuden in der Geschichte des Heiligen Römischen Reiches Deutscher Nation. Zwei 1405 erworbene repräsentative Bürgerhäuser bilden den Ursprung des über Jahrhunderte gewachsenen Gebäudekomplexes. Der Bombenangriff des 22. März 1944 fügte dem Rathaus schwerste Schäden zu. Neun zusammenhängende Häuser und sechs Innenhöfe gehören heute zum Römer. Die ehemalige Großküche der Römer-Kantine ist seit Februar 2015 nicht mehr in Betrieb, bot aber einen einmaligen Einblick hinter die Kulissen des Römers. Im Umbau befindlich, zeigte sie ein Zwischenstadium: weg von der Küche, hin zu anderen Notwendigkeiten.

PLACE AND PROGRAMME

Frankfurt's city hall on the Römerberg has stood since 1407. As the venue for most of the royal elections and coronations, it is one of the most important buildings of the Holy Roman Empire of the German Nation. Today, the "Römer" comprises a group of nine buildings and six inner courtyards. The former great kitchen of the Römer canteen, even though in an interim stage, offered a unique insight into a space of importance and necessity. "Tafelmusik" was the name both of the Baroque era's hit tunes and of the instrumental concerts with which Georg Philipp Telemann – Frankfurt's erstwhile musical director – masterfully demonstrated the balancing act between ceremonial and artistic music. Hectic activity was exuded by György Ligeti's "Poème Symphonique", an impressive sound experiment in which 100 metronomes beat to a different rhythm and synchronised listeners with the hectic pulse of the great kitchen.

GEORG PHILIPP TELEMANN
„MUSIQUE DE TABLE"
(Tafelmusik)

Triosonate e-Moll TWV 42:e2
für Flöte, Oboe und Basso continuo
 I. Affettuoso
 II. Allegro
 III. Dolce
 IV. Vivace

Triosonate D-Dur TWV 42:D5
für zwei Flöten und Basso continuo
 I. Andante
 II. Allegro
 III. Grave – Largo – Grave
 IV. Vivace

GYÖRGY LIGETI
„POÈME SYMPHONIQUE"
(Sinfonische Dichtung)
für 100 Metronome

IL QUADRO ANIMATO:
LORENZO GABRIELE *Traversflöte*
ROBERTO DE FRANCESCHI
Barockoboe und Traversflöte
CARLA SANFELIX IZQUIERDO *Violoncello*
FLÓRA FÁBRI *Cembalo*

SCHWERKRAFT
GRAVITY

REBSTOCKBAD

DAS PROGRAMM

Musik, die über den Wassern schwebt? Händels majestätische Wassermusik, die mutmaßlich 1717 eine Lustfahrt des englischen Königs Georg I. auf der Themse begleitete, kommt eher mit barocker Erdenschwere daher als mit schwereloser Leichtigkeit. Doch das innere Auge hörte mit und stellte im Anblick einer Musik auf den Wassern die Frage, ob auch Klänge schwimmen und die Schwerkraft überwinden können. Sofia Gubaidulinas Werke „Et exspecto" und „De profundis" für Bajan solo bildeten schwerelose Klanginseln in Händels festlichem Meisterwerk: Aus der Tiefe – „De profundis" – stiegen die Klänge des Akkordeons bis in die höchsten Register, gleich dem Atem eines lebendigen Wesens. Und auch „Et exspecto" erzählte vom Lebenshauch: Angelehnt an die christliche Liturgie bringt Gubaidulina das Werk in Verbindung mit der Idee der Auferstehung – als Überwindung der Schwerkraft des Todes.

DER ORT

Ort zum Schweben. Jährlich ca. 600.000 Besucher machen das Rebstockbad zu einem der meistbesuchten Bäder Deutschlands. Im Frankfurter Stadtteil Bockenheim wurde es 1979 bis 1982 auf einem ehemaligen Flughafengelände gebaut. Zur Eröffnung war es eines der ersten „Erlebnisbäder" in Deutschland. Der Entwurf für die den Bau charakterisierende zeltartige Deckenkonstruktion stammt von dem Frankfurter Architekten Dieter Glaser und erinnert an japanische Architektur. Sie überspannt die große Schwimmhalle fast schwerelos und gliedert sie gleichzeitig in einzelne Bereiche. Die Gesamtfläche der Badeebene beträgt 7.800 m², wovon 3.200 m² von den Wasserflächen eingenommen werden. Die Konzerte fanden in der Schwimmhalle statt.

PLACE AND PROGRAMME

With around 600,000 visitors each year, the Rebstockbad (Rebstock Public Bath) is one of Germany's most heavily frequented water parks. As one of the first "adventure baths", it was built between 1979 and 1982 on the site of a former airport. Its tent-like roof was designed by Frankfurt-based architect Dieter Glaser. It seems to span the large indoor pool almost weightlessly – it is a place for floating. The concerts took place in the indoor swimming pool. Is there music which hovers above the waters? Handel's majestic "Water Music" seems rather imbued with Baroque gravity. Sofia Gubaidulina's works "Et exspecto" and "De profundis" for solo bayan (accordion) formed weightless islands of sound within Handel's festive masterpiece. From far below – "De profundis" – the sounds of the accordion rose like the breath of a living creature. "Et exspecto" also told from the breath of life: based on the Christian liturgy Gubaidulina associates the work with the idea of resurrection – as overcoming the gravity of death.

SOFIA GUBAIDULINA
„ET EXSPECTO" (Und ich erwarte)
Sonate für Bajan solo
 IV. Satz

GEORG FRIEDRICH HÄNDEL
„WASSERMUSIK"
Suite Nr. 1 F-Dur HWV 348
 Ouvertüre

SOFIA GUBAIDULINA
„DE PROFUNDIS" (Aus der Tiefe)
für Bajan solo
 Teil 1

GEORG FRIEDRICH HÄNDEL
„WASSERMUSIK"
Suite Nr. 1 F-Dur HWV 348
 Adagio e staccato

SOFIA GUBAIDULINA
„DE PROFUNDIS"
 Teil 2

GEORG FRIEDRICH HÄNDEL
„WASSERMUSIK"
Suite Nr. 1 F-Dur HWV 348
 Bourrée – Hornpipe

SOFIA GUBAIDULINA
„DE PROFUNDIS"
 Teil 3

GEORG FRIEDRICH HÄNDEL
„WASSERMUSIK"
Suite Nr. 1 F-Dur HWV 348
 Finale

SOFIA GUBAIDULINA
„DE PROFUNDIS"
 Teil 4

GEORG FRIEDRICH HÄNDEL
„WASSERMUSIK"
Suite Nr. 3 G-Dur HWV 350
 Menuet – Rigaudon

SOFIA GUBAIDULINA
„DE PROFUNDIS"
 Teil 5

GEORG FRIEDRICH HÄNDEL
„WASSERMUSIK"
Suite Nr. 3 G-Dur HWV 350
 Menuet lentement – Menuet –
 Gigue I und II – Coro

VOX ORCHESTER
LORENZO GHIRLANDA *Leitung*

STEFAN HUSSONG *Bajan*

BEWEGUNG
MOVEMENT

FAHRENDE STRASSENBAHNEN

DAS PROGRAMM
Stetige Änderung der Außenperspektiven, dafür umso größere Fokussierung in der Musik: Im fahrenden Konzertort erklangen Werke, in denen die Möglichkeiten eines einzelnen Soloinstruments ausgereizt werden. Darunter mit Luciano Berios „Sequenza I" für Flöte solo von 1958 ein Klassiker der Moderne – Vexierspiel zwischen Geräusch, Wohlklang und suggerierter Mehrstimmigkeit. Giacinto Scelsis „Vier Stücke für Trompete solo" von 1956 hingegen wirkten wie eindringliche Improvisationen über einzelne Tonschritte, Stillstand und Bewegung. Und John Cages „Dream" zeigte sich als ein einziger melodischer Bogen mit starker Suggestivkraft. Claus-Steffen Mahnkopfs „deconstructing accordion" begab sich an den Rand von Klängen und Spieltechniken. Adriana Hölszky schrieb für Stefan Hussong ein Werk, das das Akkordeon als eine Art „High speed instrument" einsetzt. „Book I" der japanischen Komponistin Keiko Harada kontrastierte Ruhe mit atemberaubender Geschwindigkeit – und stellte dabei den Interpreten vor größte Herausforderungen.

DER ORT
Ort in Bewegung. Seit 1872 besitzt Frankfurt eine Straßenbahn, die heute neben S- und U-Bahn der dritte schienengebundene Träger des Öffentlichen Nahverkehrs der Stadt ist. Zunächst von der Frankfurter Trambahn-Gesellschaft als Pferdebahn betrieben, eröffnete 1884 die Frankfurt-Offenbacher Trambahn-Gesellschaft die weltweit dritte öffentlich nutzbare elektrische Straßenbahn. Die Verkehrsgesellschaft Frankfurt am Main (VGF) ist heute Betreiberin des Schienennetzes für U- und Straßenbahnen. Etwa 67 km beträgt allein die Betriebsstreckenlänge der Straßenbahn, auf der mit zuletzt zehn Linien und rund 130 Straßenbahnen jährlich ca. 54 Millionen Fahrgäste zwischen den 136 Haltestellen befördert wurden. Für „One Day in Life" schickte Daniel Libeskind Musiker und Publikum in historischen Straßenbahnen mit Startpunkt Westbahnhof auf Rundtour durch Frankfurt. Die Konzerte fanden in den fahrenden Straßenbahnen statt.

PLACE AND PROGRAMME

Frankfurt has had a tramway system since 1872. Today, along with the urban railway and underground system, the tramway system is the city's third rail-bound form of local public transport. The tramway system is around 67 km in length, features 10 lines and around 130 trams, which transport around 54 million passengers a year. The concert took place in the travelling tram. Daniel Libeskind selected works for a single instrument, and had them roll through Frankfurt like passengers – including Luciano Berio's "Sequenza I" for solo flute from 1958, Giacinto Scelsi's "Four Pieces for Solo Trumpet" from 1956, and John Cages "Dream" – a single "tuneful bow" with a strong suggestive power. With Claus-Steffen Mahnkopf's "deconstructing accordion" the programme moved on to the present up to Adriana Hölszky's "high speed" accordion piece for Stefan Hussong. Finally, the Japanese composer Keiko Harada in her piece "Book I" contrasted silence with breath-taking speed thus challenging the soloist in a spectacular way.

BAHN 1 TRAM 1

LUCIANO BERIO
„SEQUENZA I"
für Flöte solo

GIACINTO SCELSI
QUATTRO PEZZI PER TROMBA SOLA
(Vier Stücke für Trompete solo)

CLAUS-STEFFEN MAHNKOPF
„DECONSTRUCTING ACCORDION"
für Akkordeon solo

CLAUDE DEBUSSY
„SYRINX (LA FLUTE DE PAN)"
(Syrinx [Die Flöte des Pan])
für Flöte solo

ANTHONY PLOG
„POSTCARDS I"
für Trompete solo
 II. Adagio

GYÖRGY KURTÁG
„JÁTÉKOK" (Spiele) (Auswahl)
arr. für Akkordeon solo

VÍCTOR LOARCES *Flöte*
(Studierender der HfMDK)
PETER KETT *Trompete*
(Studierender der HfMDK)
TEODORO ANZELLOTTI *Akkordeon*

BAHN 2 TRAM 2

LUCIANO BERIO
„SEQUENZA I"
für Flöte solo

GIACINTO SCELSI
QUATTRO PEZZI PER TROMBA SOLA
(Vier Stücke für Trompete solo)

ADRIANA HÖLSZKY
„HIGH WAY FOR ONE"
für Akkordeon solo

SA 21 MAI SAT 21 MAY
SO 22 MAI SUN 22 MAY
KEIKO HARADA
„BOOK I"
für Akkordeon solo
 I. Detour
 II. Sprinkled Efforts
 IV. Henpuu

SO 22 MAI SUN 22 MAY
JOHN CAGE
„DREAM"
für Akkordeon solo

MUTSUMI ITO *Flöte*
(Studierende der HfMDK)
CLÉMENT FORMATCHÉ *Trompete*
(Internationale Ensemble Modern Akademie 2015/16)

SA 21 MAI SAT 21 MAY
SO 22 MAI SUN 22 MAY
OLGA MORRAL BISBAL *Akkordeon*

SO 22 MAI SUN 22 MAY
STEFAN HUSSONG *Akkordeon*

GLAUBE
FAITH

———

BOXCAMP GALLUS

DAS PROGRAMM

Beethovens Klaviersonate op. 110 gehört zu den absoluten Klassikern der Musikgeschichte. Sie zählt zum Kernrepertoire der Klavierliteratur und ist eines der vielgestaltigsten und aufregendsten Tongebilde, das die Musikgeschichte zu bieten hat. Bis an die Grenzen und weit darüber hinaus geht Beethoven in seinem gesamten Spätwerk. Er scheut sich nicht, einen musikalischen Aufbruch nach dem anderen zu wagen und Formen wie Klänge aufzubrechen. Und so bietet Beethoven in seinen radikalen späten Kompositionen auch dem eigenen Schicksal der Gehörlosigkeit die Stirn. Pierre-Laurent Aimard stieg nicht zum ersten Mal mit Beethoven in den Ring: International hat er sich mit untrüglichem Gespür für Unerhörtes im Werk des großen Klassikers als herausragender Beethoven-Interpret etabliert.

DER ORT

Der Glaube an sich selbst und das Vertrauen in die eigenen Fähigkeiten sind Sinnbild für die Einrichtung „Boxcamp Gallus". Seit jeher von Arbeit und Transportwesen geprägt, zählt das Gallus zu den buntesten und lebhaftesten Stadtteilen der Mainmetropole, das mit 128 Nationen und unterschiedlichsten Bevölkerungsgruppen ein Schmelztiegel der Kulturen ist. Gegründet 2010, bietet das Boxcamp innerhalb des Viertels Kindern und Jugendlichen aller sozialer Schichten nicht allein ein professionelles Boxtraining, sondern versteht sich als pädagogische Betreuungsstelle für die ganze Familie. Beratung und Förderung in persönlichen, schulischen oder die Ausbildung betreffenden Belangen gehören ebenso zur Arbeit des Boxcamps wie etwa Elterngespräche, Hausbesuche und Hausaufgabenbetreuung. Die Vermittlung von Werten wie Disziplin, Respekt, Toleranz und Teamgeist ist ein wesentliches Anliegen des Boxcamps.

PLACE AND PROGRAMME

The Gallus has always been one of most colourful districts of Frankfurt, a melting pot of cultures, with people from 128 different nations. Founded in 2010, the Gallus boxing camp offers kids and teenagers from all social backgrounds professional boxing training, as well as educational support to the whole family. Its primary purpose is to teach values such as discipline, respect, tolerance and team spirit, in order to show its trainees how to overcome limits as well as set personal boundaries and respect these for the common good. Boundaries are reached and breached far and wide in all of Beethoven's later works. The piano sonata op. 110 is an absolute classic in the history of music. The concert was not Pierre-Laurent Aimard's first time getting in the ring with Beethoven: with his infallible sense for tiny nuances in the works of the maestro, Aimard has established an international reputation as an outstanding interpreter of Beethoven.

LUDWIG VAN BEETHOVEN
KLAVIERSONATE NR. 31 AS-DUR OP. 110
 I. Moderato cantabile, molto espressivo
 II. Allegro molto
 III. Adagio ma non troppo – Fuga: Allegro ma non troppo

SO 22 MAI 10:00 / 12:00 **SUN 22 MAY** 10 a.m. / noon
PIERRE-LAURENT AIMARD *Klavier*

SO 22 MAI 14:00 / 16:00 **SUN 22 MAY** 2 p.m. / 4 p.m.
FABIAN MÜLLER *Klavier*

WISSEN
KNOWLEDGE

—

OPERNTURM – 38. STOCK

DAS PROGRAMM
Über das Leben des Perotinus Magnus von Notre Dame weiß man fast nichts. Doch sein Werk vermittelt das ganze Wissen über den mehrstimmigen Gesang des Mittelalters. Im „Magnus liber organi", dem „Großen Buch des Organum" aus dem 12. und 13. Jahrhundert, sind seine Gesänge versammelt, die für Generationen zu Lehrstücken der drei- und vierstimmigen Komposition geworden sind. Als Gegenüber für Pérotin wählte Daniel Libeskind „Le voci sottovetro" (Die Stimmen unter Glas) des Italieners Salvatore Sciarrino. Auch dieser blickt darin in die Vergangenheit zurück und leiht sich Tänze und Vokalstücke des Renaissancekomponisten Carlo Gesualdo, um sie mit dem ganzen Wissen der Gegenwart klanglich neu zu interpretieren. „Sie verbreiten den Geruch von Spätromantik und ein expressionistisches Klima", sagt Sciarrino über Gesualdos zukunftsweisende Kleinode.

DER ORT
Seit 2009 flankiert der OpernTurm die Alte Oper, hat von ihr seinen Namen entlehnt und bildet mit 170 m Höhe ein weiteres Wahrzeichen der Frankfurter Skyline. Um die Bauhöhe des ursprünglichen Zürich-Hauses um mehr als 100 m überschreiten zu dürfen, wurde der angrenzende Rothschild-Park um 5.500 m² vergrößert. Das Gebäude ist nach hohen energetischen Standards errichtet. Der Frankfurter Architekt Christoph Mäckler hat vier Quadrate im Quadrat als Grundriss für den Turm gewählt. So entsteht der Anschein eines zusammenhängenden und doch durch erkennbare Furchen getrennten Organismus. Mieter des OpernTurms sowie Fördermitglieder gründeten im Jahre 2009 den gemeinnützigen Verein der Freunde des OpernTurms e. V. Seine Mitglieder haben sich zum Ziel gesetzt, Kunst, Kultur und soziale Projekte im Umfeld des Turms zum Wohle der Allgemeinheit zu fördern. Die Konzerte fanden im 38. Stock mit Blick über Frankfurt statt.

PLACE AND PROGRAMME

Since 2009, the OpernTurm ("Opera Tower") has flanked the Alte Oper venue as an additional emblem of the Frankfurt skyline. It was built according to high energy standards. In 2009, tenants and sponsors of the OpernTurm founded the charitable association "Freunde des OpernTurms e.V." in order to sponsor local art, culture and social projects. The concert took place on the 38th storey with views out over Frankfurt. Almost nothing is known about the life of Perotinus Magnus of Notre Dame. Yet the choral pieces from his work "Magnus liber organi", the "Great Book of Organum" from the 12th and 13th century, have served many generations as lessons in three- and four-voice composition. As Perotinus' musical opposite, Daniel Libeskind selected "Le voci sottovetro" ("The Voices Under Glass") by the Italian composer Salvatore Sciarrino. In this piece, Sciarrino also looks back into the past and borrows dances and songs from the Renaissance composer Carlo Gesualdo, in order to bring a fresh interpretation to them using present-day knowledge.

PÉROTIN
VIDERUNT OMNES
für vier Stimmen

SALVATORE SCIARRINO
„LE VOCI SOTTOVETRO. ELABORAZIONI DA CARLO GESUALDO DA VENOSA"
(Die Stimmen unter Glas. Bearbeitungen nach Carlo Gesualdo von Venosa)
für Stimmen und Ensemble
 I. Gagliarda del Principe di Venosa
 II. Tu m'uccidi, o crudele
 III. Canzon francese del Principe
 IV. Moro, lasso, al mio duolo

DUFAY VOKALENSEMBLE:
DANIEL SCHREIBER *Tenor*
RALF PETRAUSCH *Tenor*
HENNING JENSEN *Tenor*
THOMAS SCHARR *Bariton*

IEMA-ENSEMBLE 2015/16:
JONATHAN WEISS *Flöte*
YUI NIIOKA *Englischhorn*
HUGO QUEIRÓS *Klarinette*
ŠPELA MASTNAK *Schlagzeug*
NEUS ESTARELLAS CALDERÓN *Klavier*
DIEGO RAMOS RODRIGUEZ *Violine*
PAUL BECKETT *Viola*
MICHELE MARCO ROSSI *Violoncello*
PABLO DRUKER *Leitung*

MAREN SCHWIER *Sopran*

ERINNERUNG
MEMORY

HOCHBUNKER

DAS PROGRAMM
„Nach Auschwitz ein Gedicht zu schreiben, ist barbarisch", formuliert Theodor W. Adorno das Unvermögen, auf die Shoah mit Kunst zu reagieren. Luigi Nono komponiert in seinen Werken mehrfach gegen diese Aussage an. „Erinnere Dich, was sie Dir in Auschwitz angetan haben" nennt er sein bedrückendes Werk für Tonband, dass er 1965 als Reaktion auf den ersten Auschwitz-Prozess in Frankfurt schreibt. Textlos schildert er das Grauen mit Lauten, tiefen Seufzern und unterdrückten Schreien. Paul Ben-Haim emigriert 1933 nach Palästina. Seine Werke vereinen europäische sowie orientalische Elemente und gelten als Basis zeitgenössischen israelischen Komponierens. Als „entartet" verfemen die Nationalsozialisten Arnold Schönbergs Werke. Stein des Anstoßes: sein radikaler Bruch mit der musikalischen Tradition, der sich erstmals in vollem Ausmaß in der Klaviersuite op. 25 äußert.

DER ORT
Ein Ort nur in der Erinnerung. Nicht immer stand ein Bunker an der Friedberger Anlage: 1907 weiht an dieser Stelle die Israelitische Religionsgesellschaft ihre neue und zugleich schönste Synagoge Frankfurts ein, die später dem Novemberpogrom des Jahres 1938 zum Opfer fällt. Die Brandlegung richtet zunächst nur begrenzten Schaden an. Daher wird das Feuer an mehreren Tagen erneut gelegt. Schließlich ordnet die Stadt Frankfurt den Abbruch des Gotteshauses an. 1942 beginnen französische Kriegsgefangene mit dem Bau des Hochbunkers. Als „Initiative 9. November" gründete sich 1988 eine Bürgerinitiative, die die Erinnerungsstätte Synagoge Friedberger Anlage initiierte und seither bestrebt ist, den Ort als bedeutendes Dokument eines verheerenden Abschnittes der Geschichte der Frankfurter Stadtgesellschaft darzustellen.

PLACE AND PROGRAMME

In 1907, the Israelite religious community at the Friedberger Anlage consecrated its new synagogue, which in 1938 fell victim to the Nazi's November pogrom. In 1942, French POW here built the "Hochbunker". The citizens' "Initiative 9. November" aims at preserving the place of remembrance Synagoge Friedberger Anlage as a historic document of Frankfurt's civic history. "Remember what they did to you at Auschwitz" is the title given by Luigi Nono to his sound piece from 1965, which he writes as a reaction to the first Auschwitz trial in Frankfurt. In this text-free piece, he recalls the horrors with sounds, deep sighs and suppressed screams. Paul Ben-Haim emigrates to Palestine in 1933. His works are seen as the foundations of contemporary Israeli composing. The Nazis castigate Arnold Schönberg's works as "degenerate" because he radically broke with musical tradition – doing so fully for the first time in his piano suite op. 25.

PAUL BEN-HAIM
**„THREE SONGS WITHOUT WORDS"
OP. 45**
(Drei Lieder ohne Worte)
für Viola und Klavier
 I. Arioso
 II. Ballad
 III. Sephardic melody

ARNOLD SCHÖNBERG
SUITE FÜR KLAVIER OP. 25
 I. Präludium
 II. Gavotte
 III. Musette
 IV. Intermezzo
 V. Menuett
 VI. Gigue

LUIGI NONO
**„RICORDA COSA TI HANNO FATTO
IN AUSCHWITZ"**
(Erinnere Dich, was sie Dir in
Auschwitz angetan haben)
für Tonband

LENNART SCHEUREN *Klangregie*
(Internationale Ensemble Modern Akademie 2015/16)

SA 21 MAI SAT 21 MAY
PETER ZELIENKA *Viola*
MARIA OLLIKAINEN *Klavier*

SO 22 MAI SUN 22 MAY
AGLAYA GONZÁLEZ *Viola*
SOPHIE PATEY *Klavier*

TESTAMENT
TESTAMENT

SIGMUND-FREUD-INSTITUT

DAS PROGRAMM

Drei tief ergreifende Musikwerke setzte Daniel Libeskind in die Forschungsräume des Sigmund-Freud-Instituts. Ein tönendes Vermächtnis etwa – gespeist aus Zuversicht, Erinnerung und erschütternder Klage: Nur neun Tage vor seiner Deportation aus dem KZ Theresienstadt ins Vernichtungslager Auschwitz vollendet Gideon Klein sein Streichtrio. Die Erinnerung an die existenzielle Grenzerfahrung in Todesnähe lässt Arnold Schönberg in sein Streichtrio op. 45 einfließen. Nach schwerer Herzattacke bewahrte ihn eine Injektion direkt ins Herz vor dem sicheren Tod. Sein Streichtrio verarbeitet das Außerordentliche mit musikalischem Ausdruck, der selbst ins Extreme reicht. „Die jüdische Seele, die rätselhafte, leidenschaftliche, aufgewühlte Seele", sieht Ernest Bloch in seinem „Baal Shem" in Töne gesetzt, mit dem er sich musikalisch einem kollektiven jüdischen Bewusstsein nähert.

DER ORT

Ort zum Bewusstwerden. Bis in die 1920er Jahre reicht die Tradition der Freud'schen Psychoanalyse in Frankfurt zurück. 1926 gründen renommierte Psychologen und Psychiater die psychoanalytische Arbeitsgruppe „Südwestdeutsche Arbeitsgemeinschaft", aus der 1929 das Frankfurter Psychoanalytische Institut hervorgeht. Doch schon 1933 stellt das Institut die Arbeit ein. Theodor W. Adorno, Max Horkheimer, Alexander Mitscherlich und Georg August Zinn wirken auf die Neugründung 1959 hin. Es entsteht das Institut und Ausbildungszentrum für Psychoanalyse und Psychosomatik, das sich 1964 in Sigmund-Freud-Institut (SFI) umbenennt. Zu den Forschungsfeldern des SFI gehören Studien zu den Folgen von individuellen und gesellschaftlichen Traumata u. a. zur Weitergabe von Extremtraumatisierungen in Familien der Shoah und – aktuell – in Flüchtlings- und Migrationsfamilien.

PLACE AND PROGRAMME

The former Institute and Training Centre for Psychoanalysis and Psychosomatics, re-named the Sigmund Freud Institute (SFI) in 1964, conducts research into the consequences of trauma, including the passing-on of extreme traumatisation in families involved in the Shoah, and currently in refugee families. Daniel Libeskind presented three deeply moving musical works in the SFI research rooms. A legacy in sound: Gideon Klein completes his string trio just nine days before his deportation from the Theresienstadt concentration camp to the extermination camp at Auschwitz. Arnold Schönberg also invokes the memory of extreme existential experiences close to death in his string trio op. 45. It deals with the extraordinary, using musical expression ranging into the extreme. In his work "Baal Shem", Ernest Bloch feels he has encapsulated "the Jewish soul – the mysterious, passionate, turbulent soul" in sound with which he musically approaches a collective Jewish consciousness.

GIDEON KLEIN
STREICHTRIO
 I. Allegro spiccato
 II. Lento
 III. Molto vivace

ARNOLD SCHÖNBERG
STREICHTRIO OP. 45
 Teil I
 Erste Episode
 Teil II
 Zweite Episode
 Teil III

ERNEST BLOCH
„BAAL SHEM. THREE PICTURES OF HASSIDIC LIFE"
(Baal Shem. Drei Bilder hassidischen Lebens)
für Violine und Klavier
 I. „Vidui" (Zerknirschung).
 Un poco lento
 II. „Nigun" (Improvisation).
 Adagio non troppo
 III. „Simchas Torah" (Jubel).
 Allegro giocoso

WEBERN TRIO FRANKFURT:
AKEMI MERCER-NIEWÖHNER *Violine*
DIRK NIEWÖHNER *Viola*
ULRICH HORN *Violoncello*

KAREN TANAKA *Klavier*

GEHEIMNIS
SECRET

WOHNHAUS OSKAR SCHINDLER

DAS PROGRAMM

Zum ganz individuellen Lauschen lud Daniel Libeskind mit einem musikalisch-literarischen Programm am Frankfurter Wohnhaus von Oskar Schindler ein. Keine Live-Darbietung erwartete die Besucher hier, sondern ein nüchterner QR-Code, der sich mit dem Smartphone scannen ließ und in virtuelle Klangwelten führte – ob direkt vor Ort oder beim Spaziergang durch das Bahnhofsviertel, ob tags oder nachts. Seine eigenen Gedichte las in einem historischen Tondokument der deutsch-rumänische Lyriker Paul Celan. 1920 in der Bukowina geboren, erlebt der Jude Celan mehrfach Vertreibung und Unterdrückung am eigenen Leib. Seine ausdrucksstarken Gedichte verarbeiten vor allem die Grausamkeiten der Shoah. Als musikalisches Gegenüber für Paul Celan wählte Libeskind an diesem Ort Anton Webern. Ein Rezensent von dessen 1928 komponierten Streichtrio op. 20 schreibt nach der Uraufführung, darin sei ein Reich „schattenhafter Visionen, seltsam unheimlicher innerer Gesichte – es ist ein Angsttraum der Musik."

DER ORT

Verschwiegener Ort. Siebengeschossig plus Attika ragt schräg gegenüber vom Frankfurter Bahnhof der schlichte 50er-Jahre-Bau auf und schmiegt sich an den gerundeten Verlauf der breiten Hauptverkehrsader. Im sechsten Obergeschoss liegt die Einzimmerwohnung, in der von 1965 bis 1974 der ehemalige Unternehmer Oskar Schindler (1908 – 1974) lebt. 1.200 jüdische Zwangsarbeiter beschäftigt er zwischen 1939 und 1945 in seiner Krakauer Emailwarenfabrik – und rettet ihnen das Leben. Sein gesamtes Vermögen setzt Schindler für Schmiergeldzahlungen ein, um sich dem Regime zu widersetzen. 1999 findet man auf einem Hildesheimer Dachboden einen Koffer mit seiner berühmten Liste der Zwangsarbeiter, die heute in der Jerusalemer Gedenkstätte Yad Vashem aufbewahrt wird. Der Spielfilm „Schindlers Liste" von Steven Spielberg machte Oskar Schindler 1993 einem Millionenpublikum bekannt.

PLACE AND PROGRAMME

On the sixth floor of a plain 1950s apartment building diagonally across from Frankfurt's central railway station is the one-bedroom apartment in which the entrepreneur Oskar Schindler (1908–1974) lives between 1965 and 1974. He employes – and saves the lives of – 1,200 Jewish slave labourers at his enamelware factory in Krakow between 1939 and 1945. The film "Schindler's List" brought Oskar Schindler to the attention of millions. Nearby the entrance of the apartment building in Frankfurt, visitors found a plain QR-Code which led them into virtual sound-worlds. In a historical sound document, the German-Romanian poet Paul Celan, a Jew who experienced displacement and repression himself, read his own poems. The main focus of the poems is processing the horrors of the Shoah. As Celan's musical opposite, Libeskind selected Anton Webern. A critic of his 1928 string trio Op. 20 wrote that it contained a world of "shadowy visions ... – it is a musical nightmare."

PAUL CELAN
CELAN LIEST „ICH HÖRTE SAGEN"
„Todesfuge"
aus „Mohn und Gedächtnis"

ANTON WEBERN
STREICHTRIO OP. 20
 I. Sehr langsam

PAUL CELAN
CELAN LIEST „ICH HÖRTE SAGEN"
„Wasser und Feuer"
aus „Mohn und Gedächtnis"

ANTON WEBERN
STREICHTRIO OP. 20
 II. Sehr getragen und ausdrucksvoll

PAUL CELAN
CELAN LIEST „ICH HÖRTE SAGEN"
„Die Winzer"
aus „Von Schwelle zu Schwelle"

MITGLIEDER DES
EMERSON STRING QUARTET:
PHILIP SETZER *Violine*
LAWRENCE DUTTON *Viola*
DAVID FINCKEL *Violoncello*

PAUL CELAN *Stimme*

Paul Celan, „Mohn und Gedächtnis"
© 1952, Deutsche Verlagsanstalt, München, in der Verlagsgruppe Random House GmbH

Anton Webern, Streichtrio op. 20
© 1995, Deutsche Grammophon GmbH, Hamburg

Paul Celan, „Von Schwelle zu Schwelle"
© 1955, Deutsche Verlagsanstalt, München, in der Verlagsgruppe Random House GmbH

ÜBERSETZUNG
TRANSLATION

DEUTSCHE NATIONALBIBLIOTHEK, LESESAAL

DAS PROGRAMM
Der Dichter spricht? Wie impulsive Klangreden wirken die beiden Klaviersonaten D 894 und D 958 von Franz Schubert in ihrem beständigen Wechsel von aufbrausender Deklamation, lyrischer Stimmung und versonnener Betrachtung. „Es scheint, dass sich das Klavier am besten für Assoziationen der verschiedensten Art eignet, weil es sich ständig verwandeln muss", hat der Pianist Alfred Brendel einmal zu Schuberts Sonaten festgestellt. Analog zu seinen großen Liedzyklen erzählt Schubert darin von innerer Zerrissenheit, schwelgt wie in vergangenen Zeiten, demonstriert jugendliches Ungestüm und gleichzeitig eine fast abgeklärte Überlegenheit. Am Ende seines nur 31-jährigen Lebens hat Schubert Beredsamkeit in die Musik gebracht.

DER ORT
Ort mit Texterfahrung. Die Deutsche Nationalbibliothek hat in Frankfurt und in Leipzig die Aufgabe, seit 1913 alle deutschen und deutschsprachigen Publikationen zu sammeln und der Öffentlichkeit zur Verfügung zu stellen. In mehrere Lesesäle gliedert sich der öffentliche Bereich der Deutschen Nationalbibliothek in Frankfurt und bietet insgesamt rund 300 Arbeitsplätze, an denen die aus den Magazinen bereitgestellten Werke eingesehen werden können. Rund 40.000 Bände stehen im Freihandbereich zur Verfügung: Nachschlagewerke aller Wissensgebiete, Wörterbücher, Bibliografien, Adress- und Telefonbücher, biografische Nachschlagewerke, rund 100 Gesamtausgaben der Werke deutscher Autoren, Zeitschriften sowie Zeitungen in gedruckter Form, als E-Paper oder auf CD-ROM. In einem gesonderten Lesesaal sind die Bestände des Deutschen Exilarchivs 1933 – 1945 einsehbar.

PLACE AND PROGRAMME

Place of textual experience. The public area of the German National Library in Frankfurt is comprised of several reading rooms with a total of 300 workplaces where the books provided from the collections can be consulted. Around 40,000 volumes are available in the open-access area. Franz Schubert's piano sonatas D 894 and D 958 filled the reading room like a thoughtful speech rendered in music: floating, dreamy and with great depth of emotion. Both seem to range across all the heights and depths of human emotion, never shy away from abrasive disruptions, and describe earthly gravity and airy-light transcendence. These are sonatas full of eloquence.

SA 21 MAI SAT 21 MAY
FRANZ SCHUBERT
KLAVIERSONATE NR. 18 G-DUR D 894
 I. Molto moderato e cantabile
 II. Andante
 III. Menuetto & Trio
 IV. Allegretto

PIERRE-LAURENT AIMARD *Klavier*

SO 22 MAI SUN 22 MAY
FRANZ SCHUBERT
KLAVIERSONATE NR. 19 C-MOLL D 958
 I. Allegro
 II. Adagio
 III. Menuetto & Trio
 IV. Allegro

JEAN-SÉLIM ABDELMOULA *Klavier*

TEXT
TEXT

DEUTSCHE NATIONALBIBLIOTHEK, MAGAZIN

DAS PROGRAMM
Texturen von Texten beleuchtet Peter Ablinger in seinem Zyklus „Voices and Piano", aus dem eine Auswahl im Magazin der Deutschen Nationalbibliothek erklang. Seit 1998 arbeitet Ablinger an seinem Werk, für das er sich in Tonbandaufnahmen Stimmen von Persönlichkeiten der Zeitgeschichte leiht. Von Bertolt Brecht, Billie Holiday, Arnold Schönberg oder Jean-Paul Sartre stammen die „Voices" und werden vom Klavier live begleitet. Es sei wie ein Vergleich oder ein Wettbewerb von Klavier und Stimme, sagt Ablinger über die kurzen Stücke seines Zyklus. Wie ein Raster lege sich die Musik über die gesprochene Stimme und fordere auf, Realität und Wahrnehmung in Bezug zu setzen. Daniel Libeskind setzte den zeitgenössischen Stücken Madrigale von Claudio Monteverdi entgegen, die einen ganzen Kosmos an Ausdrucksmöglichkeiten aufblättern und fast enzyklopädisch die Gefühlswelt des Frühbarock vertonen.

DER ORT
360 Regalkilometer in Frankfurt am Main und Leipzig, Rollregal an Rollregal und jeden Tag fast 2.000 neue Exemplare: Das sind die nüchternen Realitäten in den unterirdischen Gängen der Deutschen Nationalbibliothek, die Daniel Libeskind in Frankfurt zum Ort für musikalisches Erleben werden ließ. Die Deutsche Nationalbibliothek hat die Aufgabe, seit 1913 alle deutschen und deutschsprachigen Publikationen zu sammeln und der Öffentlichkeit zur Verfügung zu stellen. Neben der Vorgängereinrichtung „Deutsche Bücherei" in Leipzig wird 1946 in Frankfurt die „Deutsche Bibliothek" gegründet. Seit 1990 sind beide Institutionen miteinander vereinigt. Das neue Gebäude der Deutschen Nationalbibliothek mit dem Entwurf der Architekten Mete Arat, Hans-Dieter und Gisela Kaiser wird 1997 eröffnet und umfasst eine Magazinfläche von 30.000 m² mit einer Lagerkapazität für 18 Millionen Bücher.

PLACE AND PROGRAMME

Sliding shelving unit upon sliding shelving unit, repository space spanning 30,000 m², storage capacity for 18 million books: these are the sober facts of the repository at the German National Library. Textures of texts are illuminated by Peter Ablinger in his cycle "Voices and Piano". Ablinger has been working on this piece since 1998, borrowing the voices of contemporary prominent figures for his sound recordings. The voices are accompanied by live piano music. The music is layered over the spoken voice like a grid, challenging listeners to draw connections between reality and perception. Daniel Libeskind juxtaposed the contemporary pieces with madrigals by Claudio Monteverdi, which make the sensory world of the early baroque period audible in almost encyclopaedic fashion.

PETER ABLINGER*
"VOICES AND PIANO"
(Stimmen und Klavier)
für Klavier und CD
- Bertolt Brecht
- Angela Davis
- Guillaume Apollinaire
- Hanna Schygulla
- Martin Heidegger
- Mila Haugová
- Miro Marcus

CLAUDIO MONTEVERDI
IL QUINTO LIBRO DE MADRIGALI A CINQUE VOCI
(Fünftes Madrigalbuch für fünf Stimmen)
- I. Cruda Amarilli
- II. O Mirtillo, Mirtill'anima mia
- III. Era l'anima mia già presso a l'ultim' hore
- IV. Ecco, Silvio, colei ch'in odio hai tanto
 Ma se con la pietà non è in te spenta
 Dorinda, ah! dirò mia, se mia non sei
 Ecco, piegando le ginocchie a terra
 Ferir quel petto, Silvio

DANIEL LORENZO *Klavier*
JAN BAUMGART *Klangregie*

VOCAL CONNECTION:
DOROTEA PAVONE *Sopran*
SUSANNE ROHN *Mezzosopran*
ROLF EHLERS *Tenor*
GERO BACHON *Bariton*
PETER BACHON *Bass*

* Mit freundlicher Genehmigung von Zeitvertrieb Wien Berlin

UN/TER/BEWUSSTSEIN
UN/SUB/CONCIOUS

IM NETZ

DAS PROGRAMM
„Vexations" – „Quälereien" nennt Erik Satie kurz und bündig sein eigenwilliges Klavierwerk, das er am Ende des 19. Jahrhunderts auf nur eine Notenseite bringt und das in der Praxis dennoch bis zu 28 Stunden dauern kann. Der Clou daran: In sehr langsamem Tempo soll der Interpret das zweizeilige Stück mehrere hundert Mal wiederholen. Satie gibt dazu den guten Rat: „Um dieses Motiv achthundertvierzigmal zu spielen, wird es gut sein, sich darauf vorzubereiten, und zwar in größter Stille, mit ernster Regungslosigkeit." Den Titel „Vexations" hält Daniel Libeskind für Satie'sches Herabspielen und betont, wie hypnotisch diese sich ständig wiederholende Musik wirkt. Deshalb nahm er die „Vexations" zur nächtlichen Stunde in das Programm: Das Stück von Satie wurde in Frankfurt die ganze Nacht über live gespielt. Auf der Website der Alten Oper war das Konzert über einen Livestream zu verfolgen – an dem Ort, an dem man sich gerade befand: zuhause, unterwegs, am Handy, am Computer, wo immer möglich. Ein Stück durch die ganze Nacht.

DER ORT
Die Stadt ist nicht nur ein realer, sondern auch ein virtueller Ort, der im Bewusstsein seiner Bewohner existiert und lebt. Jede Bedeutung, die irgendein Teil der Stadt für irgendeinen ihrer Benutzer hat, hat im Stadtbild einen realen Anlass, ist aber andererseits auch ein Produkt von Bewusstseins-Vorgängen. Denn auch im Innenleben ihrer Benutzer ist die Stadt lebendig, als komplexes neuronales Ereignis, in dem sie sich als ein äußerer Ort mit dem Innenleben, dem Bewusstsein, dem Unbewussten, den Projektionen und der Phantasie vernetzt.

PLACE AND PROGRAMME

The city is not only a real place, but also a virtual one which exists and lives in the consciousness of its inhabitants. For the city is also alive within the inner lives of its users, as a complex neural event. "Vexations" is the name given by Erik Satie to his idiosyncratic piece for piano, which he composed on a single piece of notation paper at the end of the 19th century. Yet in practice, the piece can last up to 28 hours, because the performer is supposed to play the two-line piece several hundred times over at a very slow tempo. Daniel Libeskind views the title "Vexations" as Satiesian modesty, and emphasises how hypnotic the continuously repeating music can be. The piece by Satie was played live all night in Frankfurt. On the website of the Alte Oper, one could listen to the piece all night long at whatever location one currently happened to be in: at home, out and about, via smartphone or computer, wherever one liked. A piece for the whole night.

ERIC SATIE
„VEXATIONS" (Quälereien)
für Klavier solo

IM WECHSEL TAKING TURNS
DANIEL LORENZO,
SOPHIE PATEY *Klavier*

BEGEGNUNG
ENCOUNTER

ALTE OPER FRANKFURT

DAS PROGRAMM

„Inbegriff von Schönheit, Humanität, Reinheit" sei für ihn Mozarts Klarinettenkonzert, sagt der Komponist Helmut Lachenmann. In seinem 1975 entstandenen Werk „Accanto" („daneben") blendet ein insgeheim mitlaufendes Tonband immer wieder kurze Mozart-Versatzstücke in das Geschehen ein und räumt gründlich auf mit allen liebgewonnen Hörgewohnheiten. Lachenmann zapft eine längst vergangene Klangwelt an und lässt die Zeiten in einen spannungsreichen Dialog treten, der den Hörer mit der eigenen Wahrnehmung von Klängen und Schönheit konfrontiert. Daniel Libeskind stellte Lachenmanns „Accanto" mit einem Ausschnitt aus Johann Sebastian Bachs „Wohltemperiertem Klavier" eines der Meisterwerke gegenüber, die zur Grundfeste, zum Maßstab, zur Enzyklopädie und zum klingenden Leitfaden für das Komponieren des Abendlandes geworden sind.

DER ORT

Ort der Begegnung. Nach Plänen des Berliner Architekten Richard Lucae erbaut und im Oktober 1880 eröffnet, erfüllt das Gebäude der Alten Oper Frankfurt zunächst seine Bestimmung als Opernhaus, bevor es zu Ende des Zweiten Weltkrieges massive Zerstörungen erleidet. Am 28. August 1981 kann nach umfangreichen Wiederaufbaumaßnahmen die zweite Eröffnung stattfinden. In der historischen Hülle präsentiert sich heute ein völlig neuer Kern, der den technischen Ansprüchen sowohl eines Konzert- als auch eines modernen Kongresszentrums entspricht. Vergangenheit und Gegenwart sind darin auf vielfache Weise miteinander verschränkt. „Ein Haus für alle", lautet der Leitspruch der Alten Oper, die jährlich in rund 400 Veranstaltungen mit klassischer Musik, Entertainment, Kinder- und Familienkonzerten oder Kongressen ca. 450.000 Besucher zählt.

PLACE AND PROGRAMME

Built according to plans by the architect Richard Lucae and opened in 1880, the historic shell of the Alte Oper Frankfurt today presents itself as a modern concert and conference centre. "A house for everyone" is the guiding maxim of the Alte Oper, which welcomes around 450,000 visitors annually to its 400 or so events, comprising music, entertainment, concerts for children and families, and conferences. In the 1975 work "Accanto" ("nearby") by the composer Helmut Lachenmann, a surreptitiously-played sound recording repeatedly incorporates musical set pieces by Mozart into the goings-on. Lachenmann thus brings past and present into an exciting dialogue. With an excerpt from Johann Sebastian Bach's "The Well-Tempered Clavier", Daniel Libeskind juxtaposed "Accanto" with a masterpiece which has become a benchmark and luminous guiding beacon for composers in the Western world.

JOHANN SEBASTIAN BACH
PRÄLUDIUM UND FUGE NR. 22 B-MOLL BWV 867
aus „Das wohltemperierte Klavier" Teil I

HELMUT LACHENMANN
ACCANTO. MUSIK FÜR EINEN KLARINETTISTEN MIT ORCHESTER

HR-SINFONIEORCHESTER
LUCAS VIS *Leitung*
NINA JANSSEN-DEINZER *Klarinette*

SCHAGHAJEGH NOSRATI *Klavier*

SIMULATION
SIMULATION

FEUERWEHR & RETTUNGS TRAININGS CENTER

DAS PROGRAMM

Von der biblischen Geschichte der drei Männer, die durch ihre Lobpreisungen im glühenden Ofen vor dem Feuertod gerettet werden, erzählt Karlheinz Stockhausen im „Gesang der Jünglinge im Feuerofen" und stellt 1956 der Welt damit gleichzeitig eine musikalische Revolution vor: Noch nie zuvor ist derart radikal der natürlich erzeugte Klang mit dem rein synthetischen verschmolzen worden. Elektronische Musik verbindet sich mit einer Knabenstimme und lässt viel Interpretationsspielraum, wo Realität endet und Simulation beginnt. Daniel Libeskind konfrontierte Stockhausen mit den berühmten Schicksalsschlägen aus Beethovens 5. Sinfonie und einer Auswahl aus den barocken Mysteriensonaten von Heinrich Ignaz Franz Biber, die tönend die Gebetsstationen des christlichen Rosenkranz-Symbols simulieren.

DER ORT

Den Ernstfall simulieren. 2013 wird in Frankfurt das neue Feuerwehr & Rettungs Trainings Center eröffnet, das weltweit zu den modernsten seiner Art zählt. Auf 20.000 m² Fläche lässt es die Simulation vielfältiger Brand- und Gefahrensituationen zu und ermöglicht Ausbildung sowie Training unter realistischen Bedingungen. Kernstück des Trainingscenters ist die 25 Meter hohe Übungshalle mit in Frankfurt typischen, nachempfundenen Bauten, welche teilweise bis zu sieben Obergeschosse haben. Einsatzkräfte der Frankfurter Berufs- und Freiwilligen Feuerwehr sowie der Hilfsorganisationen nutzen das Center für Übungen zur Brandbekämpfung, zur Bergung aus unterschiedlichsten Unglücks- und Katastrophenszenarien, zur Höhenrettung, zum Atemschutztraining, zur Arbeit im Rettungswagen und einer Krankenhausnotaufnahme, für Simulatorfahrten von Einsatzwagen u. v. m.

PLACE AND PROGRAMME

The new fire & rescue training centre, which is one of the most modern of its kind in the world, was opened in Frankfurt in 2013. At the heart of the training centre is the 25-metre-high training hall, in which the emergency service workers of the professional and volunteer firefighters and paramedics practice their fire fighting and rescue skills in various accident simulations. In his 1956 work "Gesang der Jünglinge im Feuerofen" ("Song of the Youths in the Furnace"), Karlheinz Stockhausen tells the biblical story of the three men rescued from being burned alive. Never before had natural sound been so radically melded with purely synthetic sound. Where does reality end and simulation begin? Daniel Libeskind juxtaposed Stockhausen with the famous twists of fate in Beethoven's 5th Symphony and a selection from the Rosary Sonatas by Heinrich Ignaz Franz Biber, which simulate through music the votive processions of the Christian rosary symbol.

HEINRICH IGNAZ FRANZ BIBER
„ROSENKRANZ-SONATEN"
für Violine und Basso continuo

Sonate I d-Moll – „Die Verkündigung"
aus „Der freudenreiche Rosenkranz"
 I. Praeludium
 II. Variatio – Aria allegro – Variatio
 III. Adagio
 IV. Finale

Sonate X g-Moll – „Die Kreuzigung"
aus „Der schmerzensreiche Rosenkranz"
 I. Praeludium
 II. Aria
 III. Variatio I - II
 IV. Variatio III (Adagio)
 V. Variatio IV - V

LUDWIG VAN BEETHOVEN
SINFONIE NR. 5 C-MOLL OP. 67
(Klaviertranskription von Franz Liszt)
 I. Allegro con brio

KARLHEINZ STOCKHAUSEN*
„GESANG DER JÜNGLINGE IM FEUEROFEN"
für Tonband

AGLAYA GONZÁLEZ Viola
KOHEI OTA Laute

CHRISTIAN FRITZ Klavier
(Studierender der HfMDK Frankfurt, Klasse Oliver Kern)

RICHARD MILLIG,
TOBIAS HAGEDORN Klangregie
(Studierende der HfMDK, Klasse Orm Finnendahl)

* Mit freundlicher Genehmigung der
 Stockhausen-Stiftung für Musik, Kürten

ARBEIT
WORK
―

VGF BETRIEBSHOF GUTLEUT

DAS PROGRAMM
Mitten in der morgendlichen Betriebsamkeit kehrte erhabener Stillstand ein: Wolfgang Amadeus Mozarts Requiem d-Moll für Soli, Chor und Orchester setzte die normalen Arbeitsregeln des Straßenbahndepots außer Kraft. In die Geschäftigkeit des VGF Betriebshofs Gutleut, der als Herzstück die Blutbahnen des öffentlichen Nahverkehrs einer Großstadt beschickt, setzte Daniel Libeskind die überwältigende Klangmacht und die beseelte Innigkeit eines der bedeutendsten Chor- und Orchesterwerke der Musikgeschichte. Das berühmte Requiem ist einer der letzten Einträge in Mozarts umfangreichem Werkverzeichnis und fasst alle Meisterschaft des Wiener Klassikers zusammen. Wie kaum ein anderer hat Mozart den Menschen in den Mittelpunkt seiner Kompositionen gestellt und seine Musikwerke mit humanistischen Idealen aufgeladen.

DER ORT
Ort mit Betrieb. Als Pferdebahndepot wird 1896 der heutige VGF Betriebshof Gutleut von der Frankfurter Trambahn-Gesellschaft in unmittelbarer Nachbarschaft zum Hauptbahnhof errichtet. Die rasch steigenden Anforderungen an das Gebäude vor allem durch den elektrifizierten Straßenbahnbetrieb machen 1915 einen kompletten Neubau notwendig. Zahlreiche Erweiterungen lassen das Depot bis 1939 auf drei Hallen mit insgesamt 29 Hallengleisen anwachsen. Bei grundlegenden Modernisierungsmaßnahmen zwischen 1976 und 1998 erhält der Bau u. a. eine neue Wasch- und Revisionshalle sowie eine Niederflurdrehscheibe. Derzeit sind in Gutleut neben Wagen von neun Straßenbahnlinien der „Ebbelwei-Express" und ein VGF-Fahrschulwagen stationiert.

PLACE AND PROGRAMME

What is today the VGF Betriebshof (Depot) Gutleut was built near the central railway station in 1896 by the Frankfurter Trambahn-Gesellschaft (Frankfurt Tramway Company). Following extensions, remodelling and new construction work, it today serves as a depot for the trains of nine tram lines, the "Ebbelwei-Express" and a VGF driver-training vehicle. In the midst of the hubbub at this depot is where Daniel Libeskind presented the overwhelming aural might and soulful emotionality of one of the key choral and orchestral works in the history of music: Wolfgang Amadeus Mozart's The Requiem Mass in D minor for Soloists, Choir and Orchestra. Mozart places humankind at the centre of his music like almost no other composer, and charges his musical works with humanist ideals.

WOLFGANG AMADEUS MOZART
REQUIEM D-MOLL KV 626

I. Introitus: Requiem aeternam
II. Kyrie
III. Sequenz
 Dies irae
 Tuba mirum
 Rex tremendae
 Recordare
 Confutatis
 Lacrimosa
IV. Offertorium
 Domine Jesu
 Hostias
V. Sanctus
VI. Benedictus
VII. Agnus Dei
VIII. Communio: Lux aeterna

HR-SINFONIEORCHESTER
GÄCHINGER KANTOREI
HUGH WOLFF *Leitung*
LETIZIA SCHERRER *Sopran*
INGEBORG DANZ *Alt*
JÖRG DÜRMÜLLER *Tenor*
TORBEN JÜRGENS *Bass*

KÖRPER
BODY

OPERATIONSSAAL IM HOSPITAL ZUM HEILIGEN GEIST

DAS PROGRAMM
Eine Blasensteinoperation schildert unerhört lautmalerisch der Barockkomponist Marin Marais in seinem Musikwerk „Le Tableau de L'Opération de la Taille". Vom Moment, in dem der Patient auf den Operationstisch steigt, über den ersten Schnitt, hin zur Entfernung des Steins und bis zum Rücktransport ins Krankenbett: Alles, was eine Operation im frühen 18. Jahrhundert mit sich bringt, steckt deutlich hörbar in dieser kuriosen Komposition. Im Operationssaal stellte Daniel Libeskind mit der Viola da Gamba und der indischen Sitar außerdem zwei Instrumente gegenüber, die sich erstaunlich nahe sind: Mit einem fast überirdischen Silberklang können sie beide faszinieren. Dem Tageslauf, dem Jahreskreis oder der menschlichen Empfindungswelt lassen sich dabei die unzähligen Formen der Ragas zuordnen, die die jahrhundertealte Basis der traditionellen indischen Musik sind.

DER ORT
Ort für Körper und Seele. Mit einer fast 750-jährigen Historie repräsentiert das Hospital zum heiligen Geist einen Teil der Stadtgeschichte Frankfurts. Ab dem 16. Jahrhundert entwickelt sich aus der ursprünglichen Pflegeeinrichtung für Mittellose und Bedürftige, finanziert durch Stiftungen und Spenden, ein Krankenhausbetrieb, in dem sich alle, auch wohlhabende Bürger, gesundpflegen lassen können. 1835 wird der Grundstein für einen Neubau an der Langen Straße gelegt. Kriegsschäden zwingen nach 1945 zum umfangreichen, aber zunächst vereinfachten Neubau, der 2006 durch ein hochmodernes Funktionsgebäude ergänzt wird. Heute verfügt das Haus über Kliniken für Innere Medizin, psychosomatische Medizin, Chirurgie, Gynäkologie und Geburtshilfe, Anästhesie und ein Zentralinstitut für Radiologie. Die Konzerte fanden mitten im Operationssaal statt.

PLACE AND PROGRAMME

With a history spanning almost 750 years, the Hospital zum heiligen Geist ("Hospital of the Holy Spirit") represents part of the civic history of Frankfurt. Rebuilt in 1945, the hospital was expanded in 2006 with an ultra-modern functional building. Today the hospital features eight clinics and medical facilities. The concert took place in the operating theatre. In his work "Le Tableau de L'Opération de la Taille", the Baroque composer Marin Marais describes a bladder-stone operation in a uniquely onomatopoetic way. Everything you would expect of an operation in the early 18th century is clearly audible in this curious composition. In the operating theatre – the place of body and spirit – Daniel Libeskind also juxtaposed two instruments with a similar silvery sound, the viola da gamba and the Indian sitar. The human sensory world was here represented by the countless varieties of Raga, which form the centuries-old basis of traditional Indian music.

INDISCHE RAGAS
Improvisationen klassischer indischer Ragas

MARIN MARAIS
PIÈCES DE VIOLE, LIVRE V

Suite Nr. 7 e-Moll
für Viola da Gamba, Basso continuo und Stimme (Auswahl)
- Prelude
- Le Caprice Bellemont
- Allemande. La Beuron
- Sarabande
- Rondeau. Le Plaisant
- Gigue. La Resolüe
- Marche. Persane dite la Savigny
- Le Tableau de L'Opération de la Taille
 (Die Darstellung einer Blasensteinoperation)
- Les Relevailles
- Suitte

INDISCHE RAGAS

ASHOK NAIR *Sitar*

MATTHIAS BERGMANN *Viola da Gamba*
(Studierender der HfMDK)
VANESSA HEINISCH *Theorbe*
LÉA MATHILDE ZEHAF *Stimme*
(Studierende der HfMDK)

NATUR
NATURE

SENCKENBERG NATURMUSEUM

DAS PROGRAMM
Vivaldis „Le quattro stagioni" (Die vier Jahreszeiten) – es sind wahrscheinlich die berühmtesten musikalischen Naturschilderungen aller Zeiten. Von Frühling über Sommer und Herbst bis in den Winter malen die vier Violinkonzerte, die Antonio Vivaldi 1725 komponierte und zum Zyklus zusammenfasste, mit musikalischen Mitteln den Jahreskreis nach. Da zwitschern die Vögel im Frühling, hängt sengende Hitze über dem Sommer, tönt die Jagd durch den Herbst und klirrt die Kälte im Winter. Ausschnitte aus den „Jahreszeiten" kombinierte Daniel Libeskind im Senckenberg Naturmuseum mit einer Komposition der finnischen Komponistin Kaija Saariaho, die sich für ihre Musikwerke immer wieder von der Natur inspirieren lässt. Für ihre Komposition „Terrestre" für Flöte und kleines Ensemble horcht sie in das Buch „Oiseaux" („Vögel") des französischen Literaturnobelpreisträgers Saint-Jean Perse (1887–1975). Sie lauscht den Versen Töne ab, die die Natur kühl analysieren, doch gleichzeitig voller Einfühlsamkeit für ihre Mysterien und Bildhaftigkeit stecken.

DER ORT
Gesammelte Natur. Arzt, Stifter, Naturforscher und Botaniker war der Frankfurter Johann Christian Senckenberg (1707 – 1772), dessen Namen eines der größten Naturkundemuseen Deutschlands heute trägt. Die 1817 gegründete Senckenberg Gesellschaft für Naturforschung errichtet 1904 bis 1907 ihr neues Gebäude auf einer Freifläche außerhalb der Kernstadt im heutigen Stadtteil Westend-Süd. Pläne des Architekten Ludwig Neher liegen dem Bau zugrunde, der erst 1912 die neugegründete Johann Wolfgang Goethe-Universität zur Nachbarin bekommt. Das Naturmuseum beherbergt Exponate aus den Bereichen Biologie und Geologie – unter anderem mit rund 1.000 Präparaten eine der weltweit umfang- und artenreichsten Ausstellungen von Vögeln. Die Konzerte fanden in der großen Halle der Dinosaurier-Ausstellung statt.

PLACE AND PROGRAMME

The Frankfurt native Johann Christian Senckenberg (1707–1772), name giver of one of Germany's largest natural history museum, was a doctor, philanthropist, naturalist and botanist. This building in the Westend-Süd district is based on plans by the architect Ludwig Neher, and was constructed in 1907. The museum contains biological and geological exhibits – including one of the world's largest and most diverse collection of birds, which encompasses some 1,000 specimens. Ordered nature is also the theme of the four violin concertos composed by Antonio Vivaldi in 1725 and collected together in his "Four Seasons" cycle. The Finnish composer Kaija Saariaho is also continually inspired by nature. For her composition "Terrestre", she engaged with the book "Oiseaux" ("Birds") by the French Nobel literature laureate Saint-Jean Perse (1887–1975), deriving sounds from the book's verses which are sometimes coolly analytical, and sometimes deeply empathetic.

KAIJA SAARIAHO
VOGELRUF – FLÖTE SOLO

IMPROVISATION – FLÖTE SOLO

ANTONIO VIVALDI
„LE QUATTRO STAGIONI"
(Die vier Jahreszeiten)
für Violine und Orchester

„La Primavera" op. 8 RV 269 (Der Frühling)
 I. Allegro

KAIJA SAARIAHO
„TERRESTRE" (Irdisch)
für Soloflöte, Percussion, Harfe,
Violine und Violoncello
 I. Oiseau dansant (Tanzender Vogel)

ANTONIO VIVALDI
„LE QUATTRO STAGIONI"

„L'Estate" op. 8 RV 315 (Der Sommer)
 I. Allegro non molto
 II. Adagio
 III. Presto

KAIJA SAARIAHO
„TERRESTRE"
 II. L'oiseau, un satellite infime
 (Der Vogel, ein winziger Satellit)

ANTONIO VIVALDI
„LE QUATTRO STAGIONI"

„L'Autunno" op. 8 RV 293 (Der Herbst)
 II. Adagio molto

„L'Inverno" op. 8 RV 297 (Der Winter)
 III. Allegro

**IMPROVISATION –
FRÜHLINGSVOGELSTIMMEN**

KAIJA SAARIAHO
VOGELRUF – FLÖTE SOLO

CAPPELLA ACADEMICA FRANKFURT:
EMANUELE BREDA, FAN LI,
ANNA KAISER, XIN WEI *Violine*
FRANCESCA VENTURI FERRIOLO *Viola*
JOHANNES KASPER *Violoncello*
GEORG SCHUPPE *Violone*

EVA MARIA POLLERUS *Leitung und Cembalo*
DMITRI KHAKHALIN *Violine*

BETTINA BERGER *Flöte*
AGNIESZKA KOPROWSKA-BORN
Percussion
(Mitglieder des Ensemble Interface)
ADRIAN MENGES *Violine*
MICHAEL POLYZOIDES *Violoncello*
CLARA SIMARRO-RÖLL *Harfe*
(Studierende der HfMDK)

In Zusammenarbeit mit dem Institut für zeitgenössische Musik IzM der Hochschule für Musik und Darstellende Kunst Frankfurt am Main

STILLSTAND
IDLENESS

VGF U-BAHN-GLEIS

DAS PROGRAMM
Kaum jemand bemerkt wohl noch im geschäftigen Alltag, dass auf mindestens einem Gleis der U-Bahn-Station „Hauptbahnhof" nie ein Zug ein- und ausfährt. Am Bahnsteig der U4 in Richtung „Bockenheimer Warte" liegt ein Gleiskörper komplett still. Daniel Libeskind ließ dieses Gleis an drei Tagen und für jeweils mehrere Stunden zur Bühne der tönenden Aktion werden. Eine Draisine transportierte in unablässiger Bewegung Solisten darauf hin und her, die ihren musikalischen Vorstellungen freie Bahn ließen und selbst auswählten, was sie ihrem bewussten wie zufälligen Publikum darboten. Musik begleitete Wartende oder wurde von Wartenden begleitet – den Blick bzw. Hörwinkel suchte sich jeder selbst. „One Day in Life" lud ein zum Verweilen, zum Schlendern entlang des Bahnsteigs und der Musik oder zum Lauschen hinein in Stillstand, Hektik, erzwungene Ruhe oder bewusstes Anhalten.

DER ORT
Stillstand in Bewegung. Einen „höchste künstlerische Kraft herausfordernden Denkmalbau" ruft 1880 die Preußische Akademie für Bauwesen auf: Frankfurt soll einen repräsentativen wie leistungsfähigen, die Kapazitäten bündelnden Bahnhof bekommen. Nach Plänen der Architekten Herman Eggert und Johann Wilhelm Schwedler errichtet, eröffnet nach nur fünf Jahren Bauzeit 1888 der „Centralbahnhof Frankfurt" – bis 1915 der größte (Kopf-)Bahnhof Europas. Zusammen mit den unterhalb liegenden U- und S-Bahn-Stationen ist er wichtigster Verkehrsknotenpunkt Frankfurts. Die Frankfurter U-Bahn nutzen täglich ca. 300.000 Fahrgäste. In der U-Bahn-Station des Hauptbahnhofes befindet sich ein Gleis, das in einem Tunnelstutzen endet und für den regulären Betrieb der Verkehrsgesellschaft Frankfurt am Main nicht verwendet wird. Es dient unter anderem auch der Frankfurter Feuerwehr zu Übungszwecken.

PLACE AND PROGRAMME

Built according to plans by the architects Herman Eggert and Johann Wilhelm Schwedler, the "Centralbahnhof Frankfurt" – the city's central railway station and the biggest of its kind (as terminal station) in Europe until 1915 – was opened in 1888 after just five years of construction work. Together with the subway and suburban railway stations below it, it is one of Frankfurt's most important transport hubs. On the platform of the U4 subway line towards "Bockenheimer Warte", a section of track lies completely unused. On three days, Daniel Libeskind turned this track into a stage for musical events lasting several hours each. A draisine in permanent motion transported soloists back and forth as they gave free rein to their musical performances, choosing for themselves what to play to their audience, some of whom were there purely by coincidence and some on purpose. Music accompanied those waiting – or was it the music itself that was accompanied by those waiting? Everyone chose their own view-point/listening point according to the motto: Wait to see what happens, and listen in amidst stasis, hustle and bustle, conquered silence or conscious pause.

ANONYMUS
„THE BIRD FANCYER'S DELIGHT"
(Die Freude der Vogelzüchter)
 Tune for the Skylark
 (Weise für die Feldlerche)
 Tune for the East India Nightingale
 (Weise für die chinesische Nachtigall)

HANS ULRICH STAEPS
VIRTUOSE SUITE
für Altblockflöte solo
 III. Andante moderato con grand' espressione

ANONYMUS
„LAMENTO DI TRISTANO – LA ROTTA"
(Klagelied des Tristan – La Rotta [Tanz])

CRISTÓBAL HALFFTER
IMPROVISACIÓN ÜBER „LAMENTO DI TRISTANO" [SOLO X]
für Tenorblockflöte

ANONYMUS
„ISABELLA"

JACOB VAN EYCK
„DER FLUYTEN LUST-HOF"
Prins Robberts Masco
 Modo 1
 Modo 2
 Modo 3
 Modo 4

HANS-MARTIN LINDE
„MUSIC FOR A BIRD"
für Altblockflöte solo

JACOB VAN EYCK
„DER FLUYTEN LUST-HOF"
 Engels Nachtegaeltje
 Modo 1
 Modo 2
 Modo 3

CAROLINE ROHDE *Blockflöte*
(Studierende der HfMDK)

LUCIANO BERIO
SEQUENZA V
für Posaune solo

FOLKE RABE
BASTA
für Posaune solo

LEONARD BERNSTEIN
BRASS MUSIC
Elegy for Mippy II
für Posaune solo

BERK SCHNEIDER *Posaune*
(Internationale Ensemble Modern Akademie 2015/16)

BÉLA KOVÁCS
„HOMMAGE À ZOLTÁN KODÁLY"

„HOMMAGE À JOHANN SEBASTIAN BACH"

IGOR STRAWINSKY
DREI KLEINE STÜCKE
für Klarinette
 I. Sempre piano e molto tranquillo
 II. [ohne Satzbezeichnung]
 III. [ohne Satzbezeichnung]

WOLFGANG AMADEUS MOZART
KLARINETTENKONZERT A-DUR KV 622
 I. Allegro
 II. Adagio

MIGUEL DOPAZO *Klarinette*
(Studierender der HfMDK)

DAI FUJIKURA
„CALLING"
für Fagott solo

JOHANN SEBASTIAN BACH
SUITE NR. 2 D-MOLL BWV 1008 FÜR VIOLONCELLO SOLO
arr. für Fagott solo
 I. Prélude

HIDETAKA NAKAGAWA *Fagott*
(Internationale Ensemble Modern Akademie 2015/16)

GEORG PHILIPP TELEMANN
ZWÖLF FANTASIEN TWV 40:2–13
für Flöte solo ohne Bass

JOHANN SEBASTIAN BACH
PARTITA A-MOLL BWV 1013
für Flöte solo

CARL PHILIPP EMANUEL BACH
SONATE A-MOLL
für Flöte solo
 I. Poco Adagio
 II. Allegro
 III. Allegro

CLAUDE DEBUSSY
„SYRINX (LA FLUTE DE PAN)"
(Syrinx [Die Flöte des Pan])

JACQUES IBERT
PIÈCE
für Flöte solo

SIGFRID KARG-ELERT
SONATA FIS-MOLL „APPASSIONATA"

SIGFRID KARG-ELERT
30 CAPRICEN
für Flöte solo
 XXX. Chaconne

CLAUDIA WARTH *Flöte*
(Studierende der HfMDK)

WILLE
WILL

COMMERZBANK ARENA

DAS PROGRAMM
Ein gigantischer Raum wurde physisch erfahrbar – durch Musik von größtmöglicher Intensität, aber auch Intimität. Ausgerechnet mit Werken für ein einzelnes Soloinstrument beschloss Daniel Libeskind seine 24-stündige Reise in innere und äußere Welten, und ausgerechnet eine der größten Kathedralen des Fußballs wurde dabei zur Bühne. Wo sonst der sportliche Wettkampf die Massen begeistert, zeigte Carolin Widmann, wie Komponisten verschiedenster Epochen einen ganzen Kosmos auf vier Saiten zu verdichten suchten. Hier wie dort führten Virtuosität, Hochleistung, Anspannung, Emotionen und starker Wille zu intensiven Erfahrungen – für die Akteure auf dem Rasen, aber auch für die Zuschauer auf den Tribünen. Eindringliches auch in Bildern und Texten: Gemeinsam mit seiner Tochter Rachel ergründete Daniel Libeskind die „DNA" eines Tages. Ein 22. Mai wurde erlebbar in historischen Ereignissen, Momentaufnahmen, Erinnerungsfragmenten, Kommentaren und freien Assoziationen.

DER ORT
Ort für starken Willen. Bei laufendem Spielbetrieb entsteht 2002 bis 2005 abschnittsweise der Stadionbau, der heute Commerzbank-Arena heißt. Er ist seit 1925 der vierte Bau, der an gleicher Stelle im Frankfurter Stadtteil Sachsenhausen-Süd als Fußballstadion dient. Der Entwurf stammt vom Hamburger Architekten-Büro Gerkan, Marg und Partner in Zusammenarbeit mit den Stuttgarter Ingenieuren Schlaich, Bergermann und Partner. Das 37.500 m² große Zeltdach ist prägnantes Merkmal der Arena. Das Stadion ist 210 m lang und 190 m breit und hat einen umbauten Raum von circa 480.000 m³. Mit einer Zuschauerkapazität von maximal 51.500 Plätzen zählt es zu den größten Fußballstadien Deutschlands. In den vergangenen zehn Jahren besuchten mehr als 13 Millionen Zuschauer die Sport- und Konzertveranstaltungen in der Arena.

PLACE AND PROGRAMME

The 37,500 m² tented roof is a distinctive feature of the Commerzbank Arena, whose 51,500 seats make it one of Germany's largest football arenas. More than 13 million people have visited the sporting events and concerts held here over the past decade. The audience is presented with music of both utmost intensity and intimacy which makes this "football cathedral" physically tangible. Here of all places Daniel Libeskind concluded his 24-hours journey through inner and outer worlds with works for solo instrument. Violinist Carolin Widmann demonstrated how composers of the most different eras attempted to condense a whole cosmos on four strings. Whereas, Daniel Libeskind together with his daughter Rachel explored the "DNA" of 22 May by contextualizing historic events, snapshots in time, fragmented memories, comments, and free connotations.

HILDEGARD VON BINGEN
ANTIPHONAE
Transkription für Violine solo

JOHANN GEORG PISENDEL
SONATE FÜR VIOLINE SOLO A-MOLL
 I. Largo

RACHEL LIBESKIND
„ARCHIVE ANNIVERSARY" (Text)

SALVATORE SCIARRINO
SEI CAPRICCI
für Violine solo
 II. Capriccio
 IV. Capriccio

BÉLA BARTÓK
SONATE FÜR VIOLINE SOLO
 III. Melodia

RACHEL LIBESKIND
„ARCHIVE ANNIVERSARY" (Video)

SALVATORE SCIARRINO
SEI CAPRICCI
für Violine solo
 VI. Capriccio

JOHANN SEBASTIAN BACH
PARTITA NR. 2 D-MOLL BWV 1004
für Violine solo
 IV. Giga

JÖRG WIDMANN
ÉTUDES
 Nr. III

REZA MOHAMMADI
„THE FOOTBALL"
RIFAT ABBAS
„IN THE BOWL OF THIS WORLD"
PARTAW NADERI
„MY VOICE"
gelesen von Daniel Libeskind

HILDEGARD VON BINGEN
ANTIPHONAE
Transkription für Violine solo

CAROLIN WIDMANN *Violine*

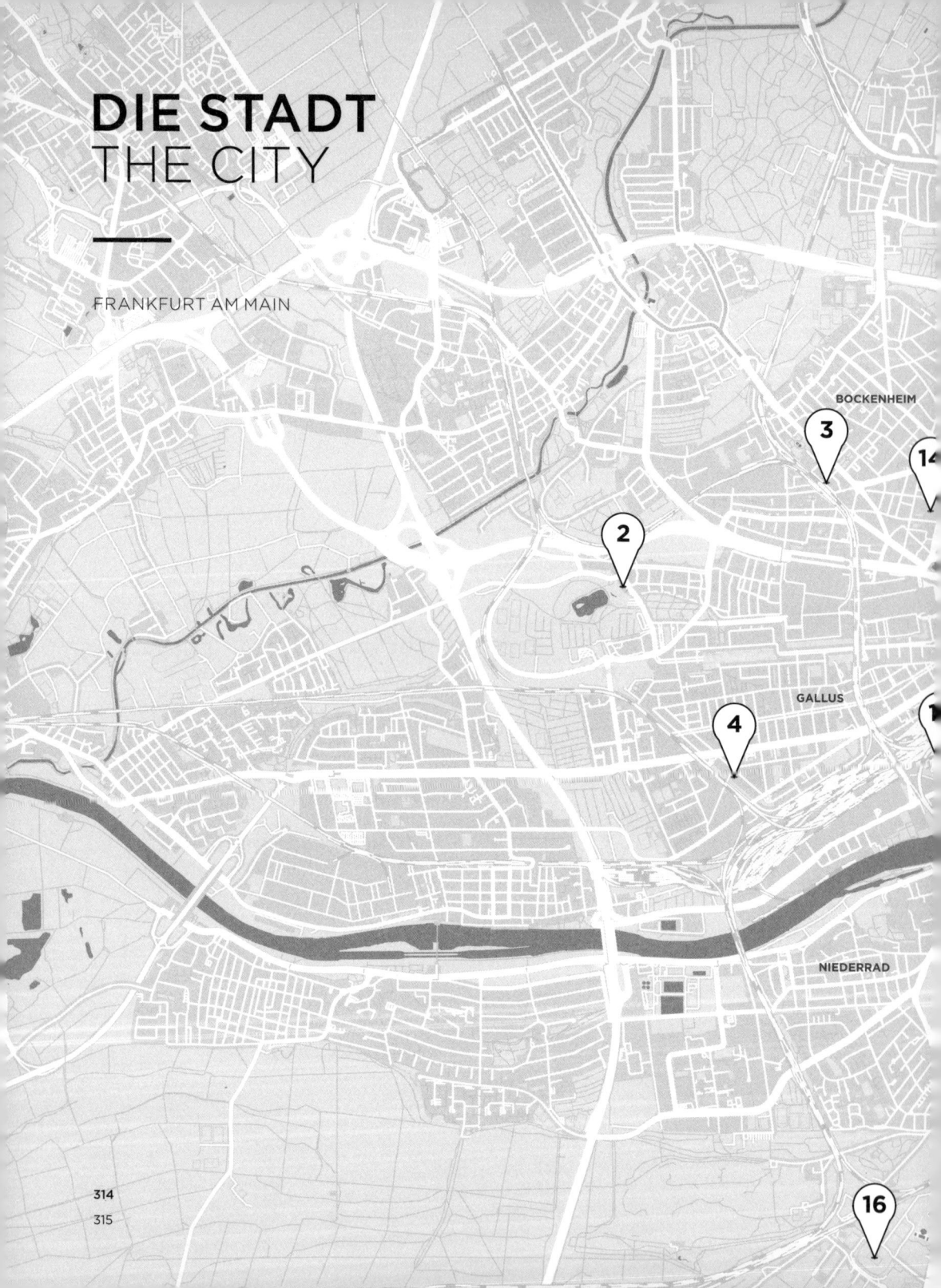

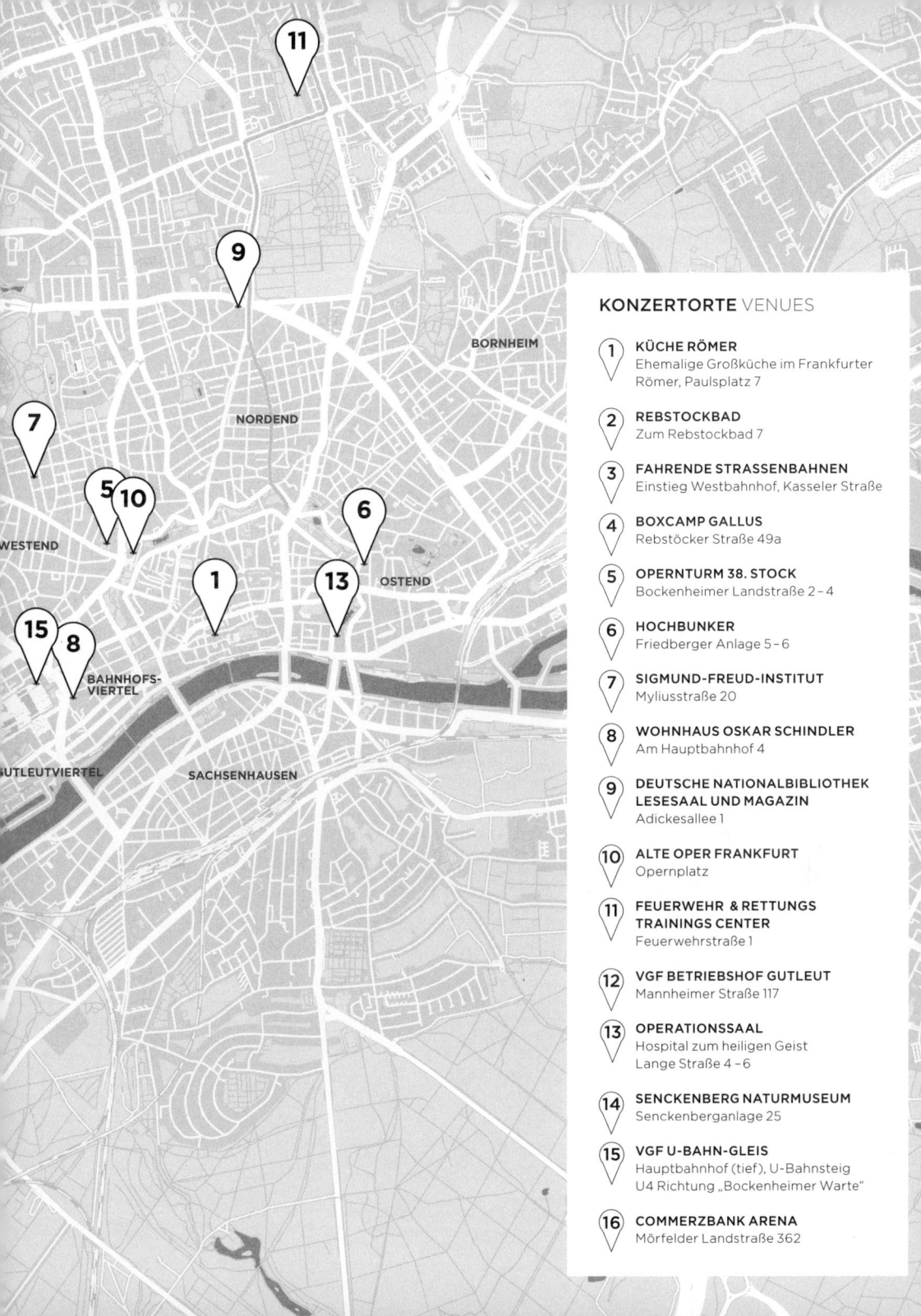

MAKING OF ...
ONE DAY IN LIFE

—

EIN KONZERTPROJEKT GEHT SEINEN WEG

JAHR YEAR	MONAT MONTH
2014	**03**

03/2014
ERSTE BEGEGNUNG
„Es war eine so faszinierende Idee, dass ich kaum an ihre Realisierung glauben konnte" – so begeistert zeigt sich Daniel Libeskind, als Intendant Stephan Pauly den Architekten fragt, ob er sich vorstellen könne, ein Konzertprojekt für die Alte Oper zu entwickeln. Das Konzept entsteht in vielen Gesprächen und Meetings – über mehrere Monate hinweg.
A first Meeting · "It was such a fascinating idea that I could hardly believe that it could be done", enthused Daniel Libeskind as Artistic and Managing Director Stephan Pauly asked the architect if he could imagine developing a concert project for the Alte Oper. The concept was developed in many discussions and meetings – lasting several months.

DIE ZEICHNUNG
Ein „Musical Labyrinth" entsteht während der Arbeit von Daniel Libeskind: Es weist symbolisch den Weg zu ungewohnten Orten der Stadt und neuen musikalischen Welten.
The Drawing · A "Musical Labyrinth" was created in the course of Daniel Libeskind's work, symbolically showing the way to lesser known parts of the city and to new musical worlds.

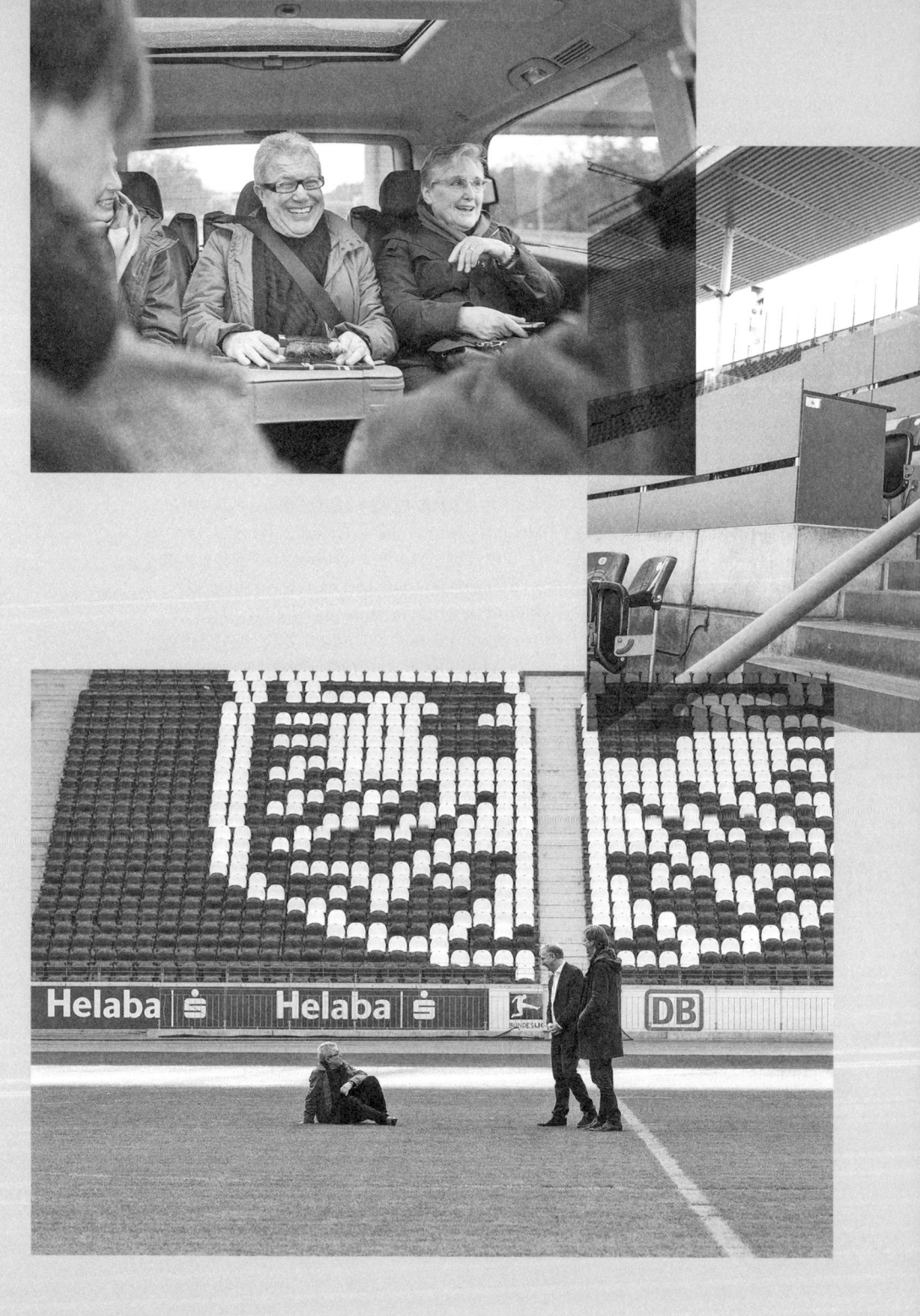

JAHR YEAR MONAT MONTH
2015 03

04–05/03/2015
RUNDGANG DURCH FRANKFURT
Ob Schwimmbad, Bibliotheksmagazin oder Arena – Daniel Libeskind, Nina Libeskind und das Team der Alten Oper nehmen ein Jahr vor „One Day in Life" alle Orte genau in Augenschein und füllen sie in Gedanken schon mit Musik.
A Tour through Frankfurt · Whether a swimming pool, a library magazine or the Arena – Daniel Libeskind, Nina Libeskind and the Alte Oper team took a good look at all of the locations a year before "One Day in Life", filling them with music in their mind's eye.

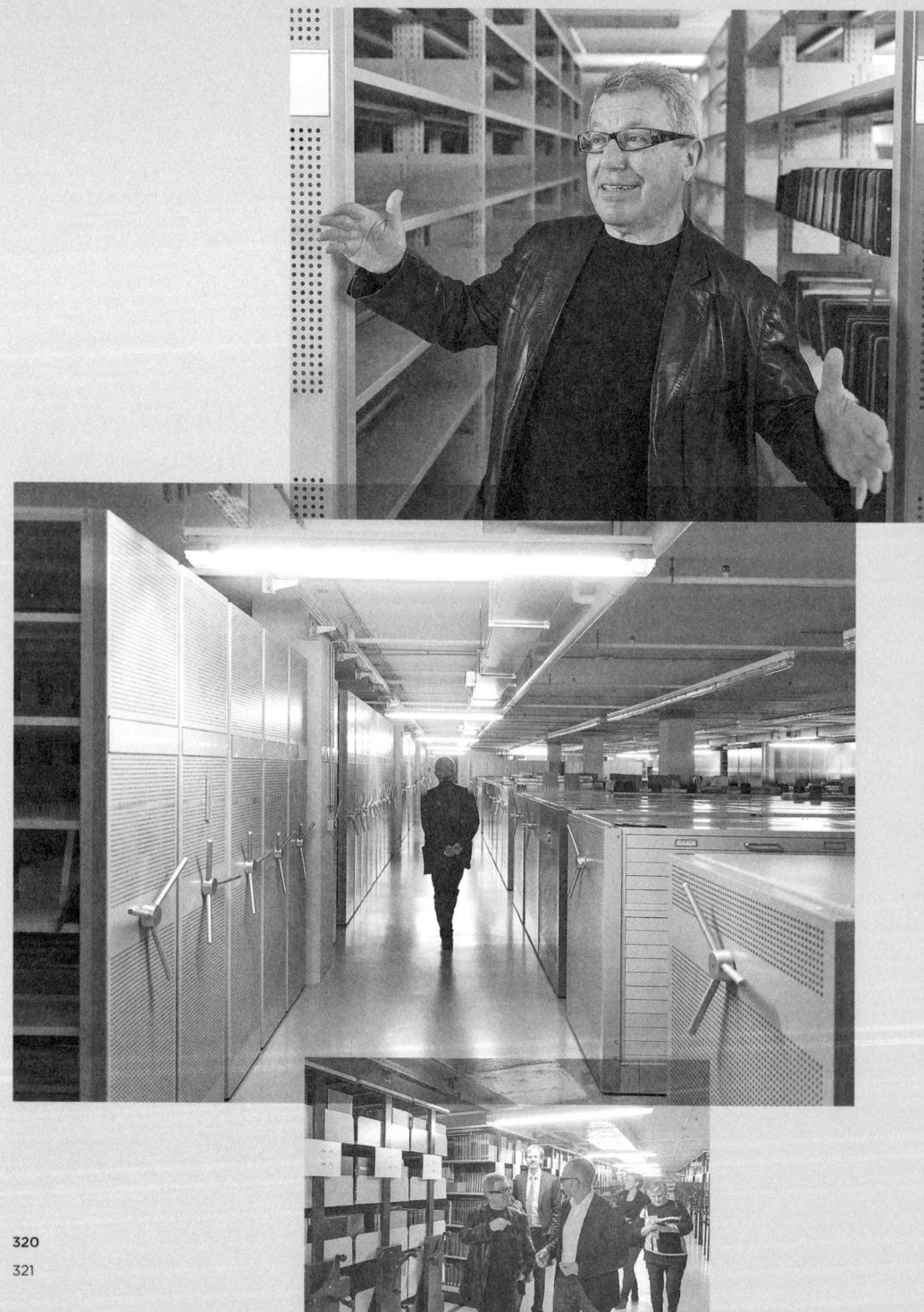

JAHR YEAR	MONAT MONTH
2015	03

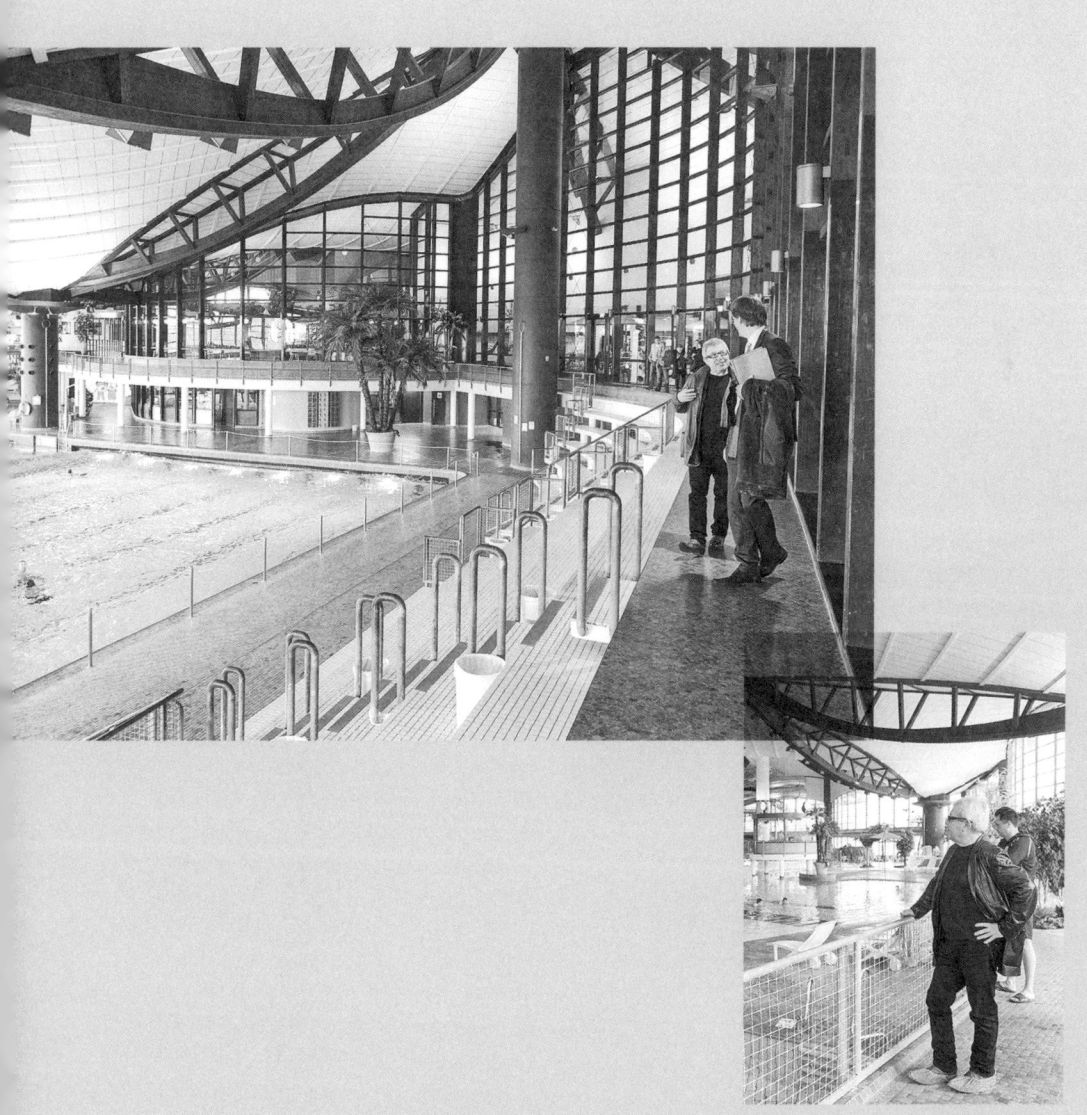

JAHR YEAR MONAT MONTH
2015 03

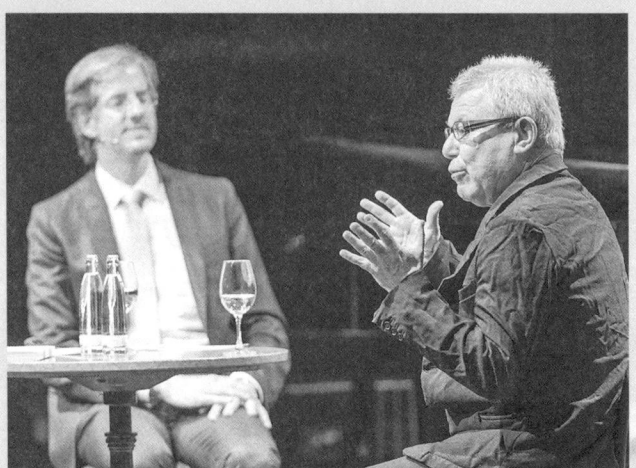

03/2015
PROJEKTVORSTELLUNG
Im März 2015 wird „One Day in Life" der Öffentlichkeit als Highlight der Saison 2015/16 vorgestellt – zunächst in einer Preview für die Gesellschaft der Freunde der Alten Oper Frankfurt und anschließend in der Pressekonferenz zur kommenden Saison. Als besonderer Gast: Daniel Libeskind.
Project Presentation · In March 2015, "One Day in Life" was presented to the public as a 2015/16 season highlight – firstly in a preview for the Society of Friends of the Alte Oper Frankfurt, then in a press conference regarding the upcoming season, with Daniel Libeskind as a special guest.

ZWISCHENDURCH
Die Alte Oper startet in die konkrete Planungsphase: Musiker werden gesucht und gefunden, eine umfangreiche Broschüre zu Orten und Programmen gestaltet und sogar ein eigenes Ticketsystem entworfen und getestet.
In Between · The Alte Oper then got underway with the actual planning phase, with musicians being sought and found, an extensive brochure on locations and programmes being prepared, and even a dedicated ticket system being designed and tested.

JAHR YEAR
2015

MONAT MONTH
11

13/11/2015
PRESSEKONFERENZ
Auf einer Pressekonferenz präsentiert Daniel Libeskind gemeinsam mit Stephan Pauly die Details zum außergewöhnlichen Konzertprojekt – und die Begeisterung springt über. Schon wenige Tage später sind die ersten Konzertorte ausverkauft.
Press Conference · *At a press conference Daniel Libeskind presented the details of this extraordinary concert project alongside Stephan Pauly. The enthusiasm came in abundance, with the first concert locations being sold out just a few days later.*

JAHR YEAR	MONAT MONTH
2016	**02**

26/02/2016
TRY-OUT COMMERZBANK ARENA
Zum Finale des 24-Stunden-Projektes soll die riesige Commerzbank-Arena vom Klang einer einzigen Violine erfüllt werden. Die Geigerin Carolin Widmann testet gemeinsam mit den Teams der Commerzbank-Arena und der Alten Oper Frankfurt erstmals die Akustik des riesigen Raums.
Commerzbank Arena Try-Out · *For the finale of this 24-hour marathon project, the enormous Commerzbank Arena was filled with the sound of a single violin. Violinist Carolin Widmann worked with the teams of the Commerzbank Arena and the Alte Oper Frankfurt to test the acoustics of the enormous space.*

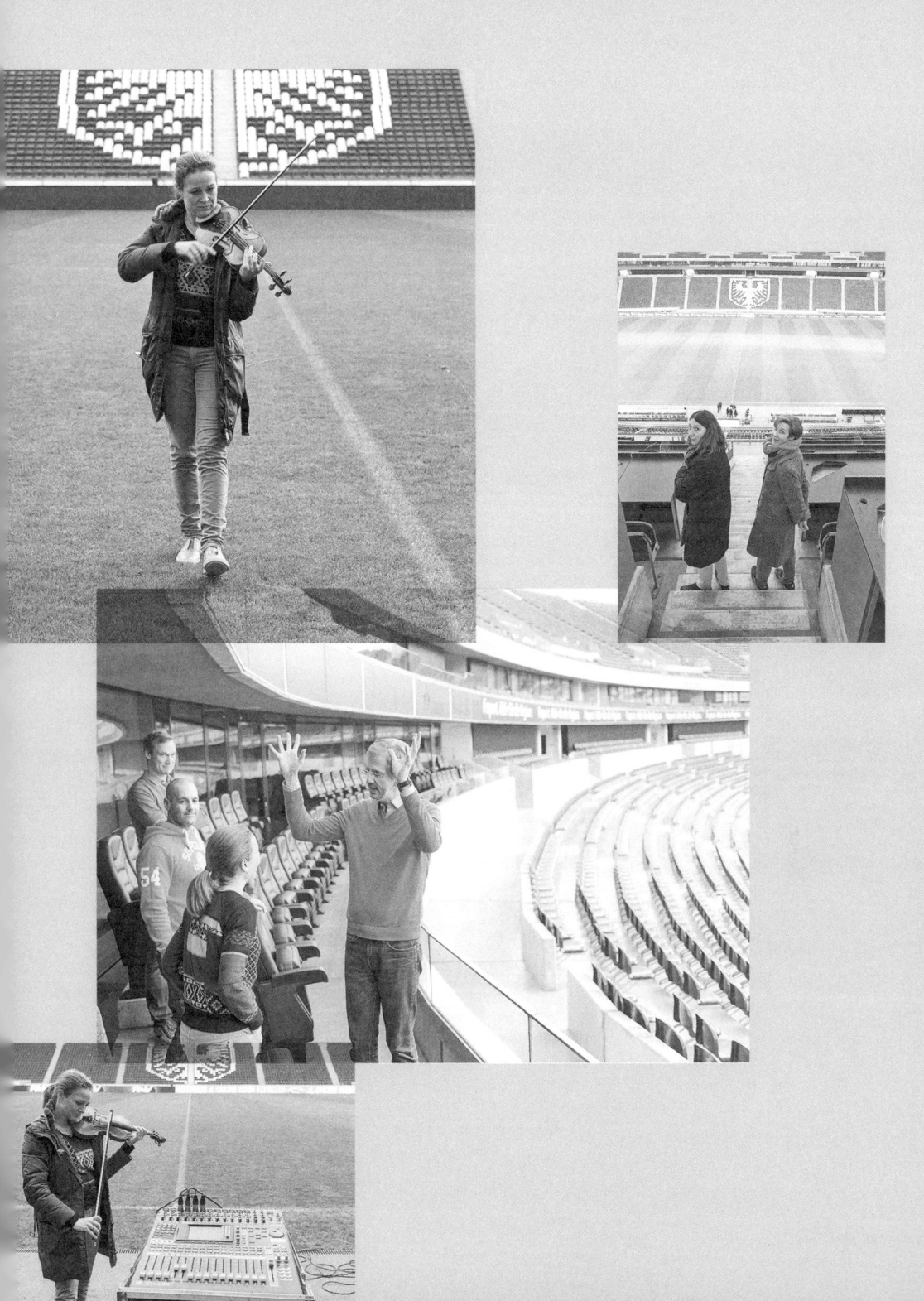

JAHR YEAR	MONAT MONTH
2016	**05**

02/05 – 14/06/2016
INSTALLATION MUSICAL LABYRINTH
Ein Großprojekt komprimiert auf 289 m²: Über vier Tage hinweg werden auf dem Opernplatz 80 Platten des Oberflächenmaterials „Dekton®" mit größter Sorgfalt zu Daniel Libeskinds Installation „Musical Labyrinth" zusammengefügt – seine Original-Skizze zum Projekt eingraviert in eine tiefschwarze Fläche. Nach der feierlichen Einweihung am 9. Mai lädt das „Musical Labyrinth" über fünf Wochen Passanten zur Interaktion ein: darüber schlendern, darauf verweilen und sogar abendlicher Tanz – vieles ist möglich im Zeichen von „One Day in Life".

Musical Labyrinth Installation · A large-scale project packed into 289 m² – over the course of four days, 80 panels made of "Dekton®" surface material were assembled with the greatest care for Daniel Libeskind's installation "Musical Labyrinth" – with his original project sketch engraved in its pitch black surface. After its ceremonial launch on 9 May, "Musical Labyrinth" invited passers-by to interact with it over the course of five weeks – to roam over it, to stay awhile, and maybe even enjoy an evening dance on it – many things were possible on the occasion of the "One Day in Life" project.

JAHR YEAR	MONAT MONTH
2016	**05**

21/05/2016
PRESS CALL
Konzertpreview für Foto-, Radio- und Fernsehjournalisten: Im Rahmen einer exklusiven Pressereise zum Feuerwehr & Rettungs Trainings Center, zum Boxcamp Gallus und zur Deutschen Nationalbibliothek noch vor dem offiziellen Start von „One Day in Life" entstehen viele Interviews, Bild- und Tonaufnahmen.
Press Call · Within an exclusive press trip for photographers, radio and TV journalists to the Fire & Rescue Training Centre, the Gallus boxing camp and the German National Library numerous video and audio recordings are taken and interviews are conducted before the official launch of "One Day in Life".

JAHR YEAR MONAT MONTH
2016 05

22/05/2016

VORBEREITUNG

Wie wandelt sich ein Straßenbahndepot zu einer Konzerthalle? Es gilt Genehmigungen einzuholen, Sicherheitskonzepte durchzusprechen, stromführende Oberleitungen abzustellen und – vor allem – Straßenbahnen zu rangieren, damit diese ihr Nachtquartier für die Musik freigeben.

Preparation · How does a tram depot become a concert hall? Permits need to be obtained, safety concepts discussed, overhead power lines disconnected and – in particular – trams relocated so that they can vacate their place of nocturnal rest to make way for the music.

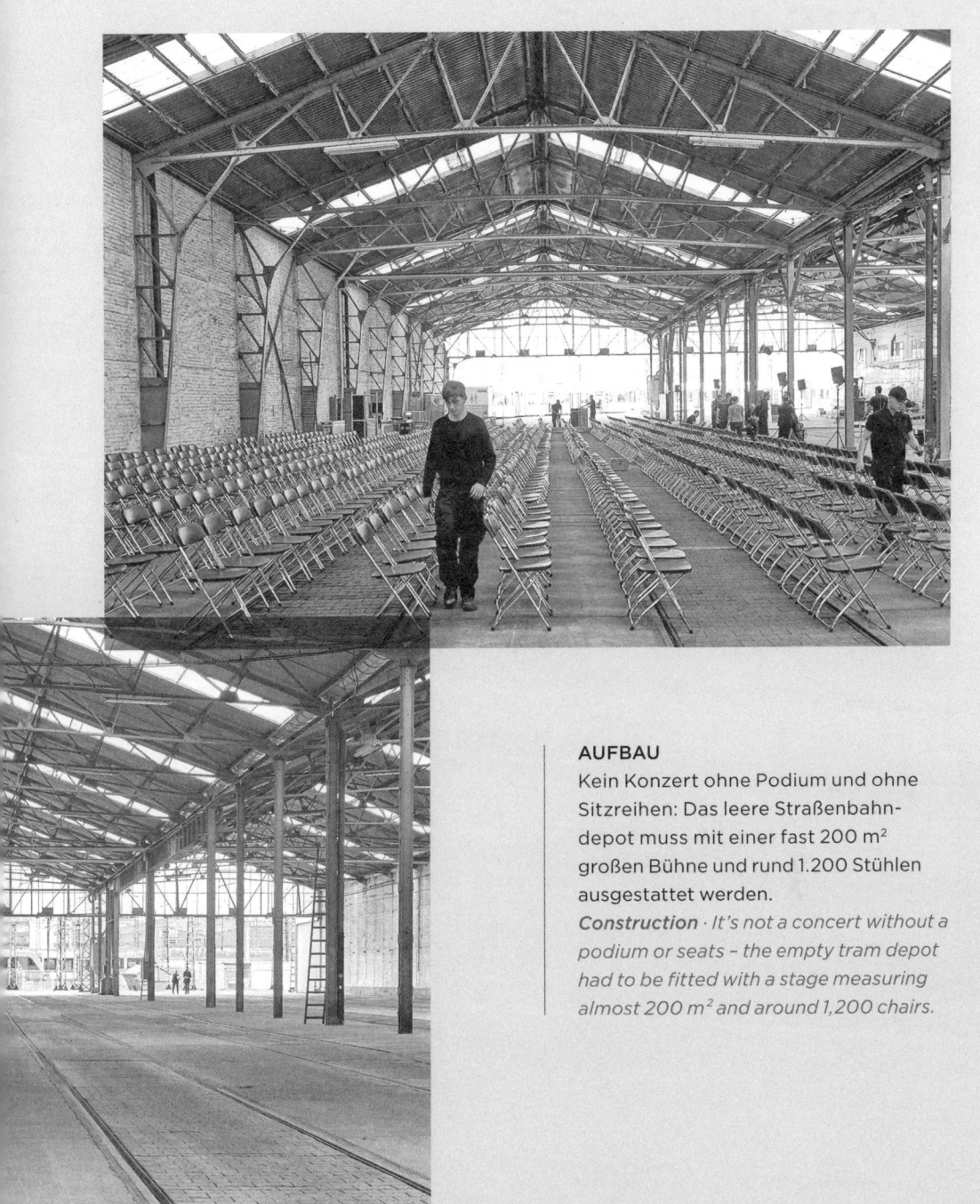

AUFBAU
Kein Konzert ohne Podium und ohne Sitzreihen: Das leere Straßenbahndepot muss mit einer fast 200 m² großen Bühne und rund 1.200 Stühlen ausgestattet werden.
Construction · It's not a concert without a podium or seats – the empty tram depot had to be fitted with a stage measuring almost 200 m² and around 1,200 chairs.

JAHR YEAR
2016

MONAT MONTH
05

IMPROVISATION
Und auch die Straßenbahnen werden Teil des Konzertprojekts: Zwei Bahnen mit je vier Wagen beherbergen Instrumente und Notenmappen oder dienen als Garderobe. Der große Truck, der Bühnenteile und Stühle angeliefert hat, wird mit Schminkspiegeln und -tischen kurzerhand zur Maske umfunktioniert.
Improvisation · *The trams themselves became part of the concert project, with two tracks and four carriages each hosting instruments, sheet music files and also serving as a cloakroom. The large truck that delivered the stage components and chairs was quickly repurposed into a make-up room with mask-up mirrors and vanity tables.*

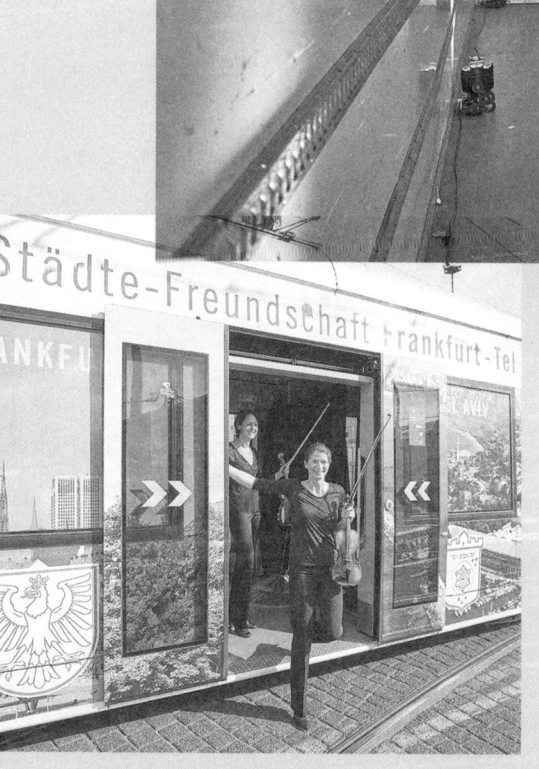

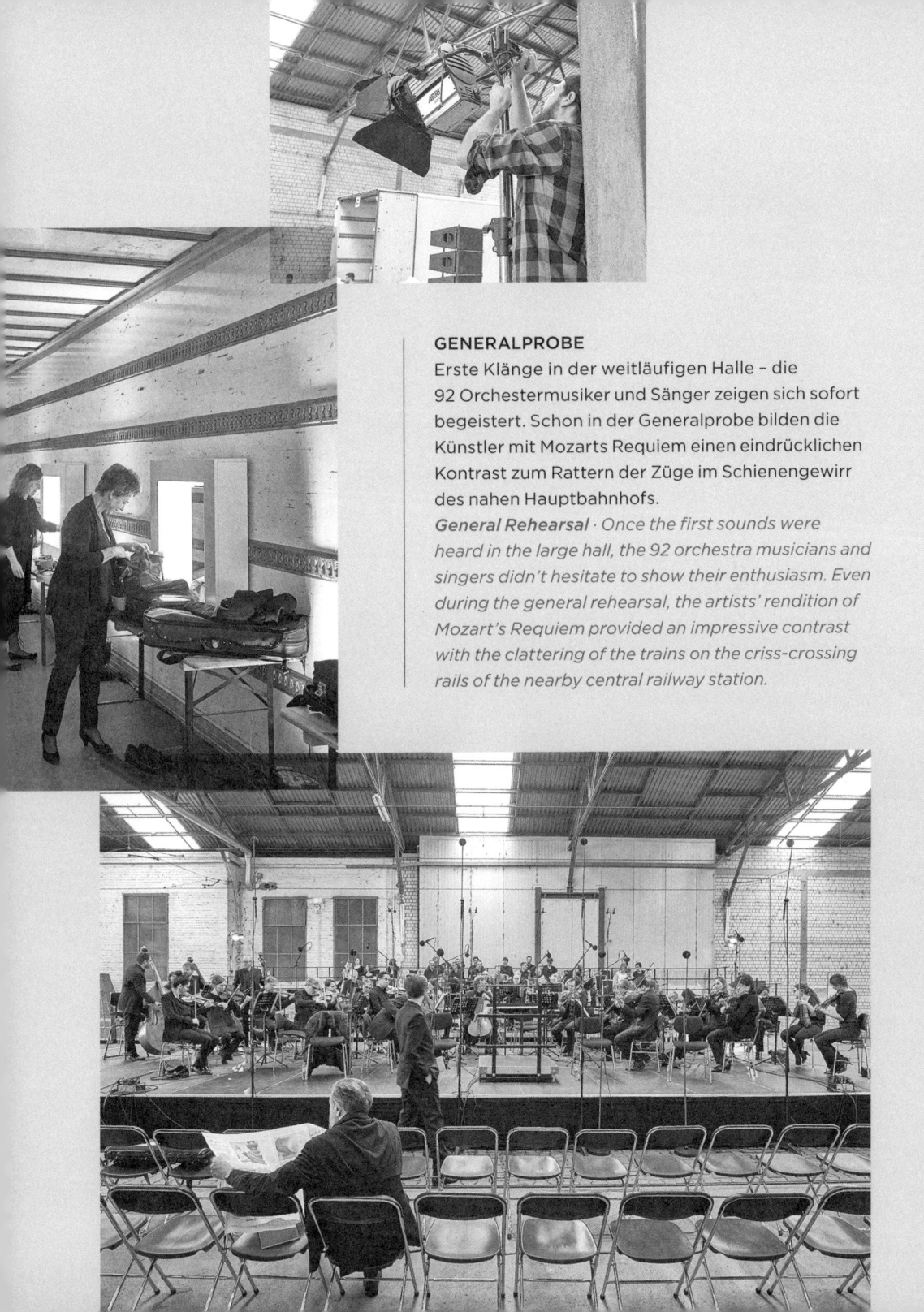

GENERALPROBE
Erste Klänge in der weitläufigen Halle – die 92 Orchestermusiker und Sänger zeigen sich sofort begeistert. Schon in der Generalprobe bilden die Künstler mit Mozarts Requiem einen eindrücklichen Kontrast zum Rattern der Züge im Schienengewirr des nahen Hauptbahnhofs.

General Rehearsal · Once the first sounds were heard in the large hall, the 92 orchestra musicians and singers didn't hesitate to show their enthusiasm. Even during the general rehearsal, the artists' rendition of Mozart's Requiem provided an impressive contrast with the clattering of the trains on the criss-crossing rails of the nearby central railway station.

VON ORT ZU ORT
Wie gelangt ein Flügel in den Boxring? Und ein Cembalo ins Schwimmbad? Passt der Posaunist samt Instrument auf die Draisine im U-Bahn-Gleis? Und wer stellt die 100 Metronome in der Großküche auf? Um all diese Baustellen kümmert sich das „One Day in Life"-Team mit Feuereifer.

From Place to Place · *How does a grand piano make its way into a boxing ring? And a harpsichord in a swimming bath? Does the trombone player and their instrument fit on the draisine of the underground railroad? And who's setting up the 100 metronomes in the large-scale kitchen? It was the zealous efforts of the "One Day in Life" team that enabled all of this to be achieved.*

JAHR YEAR | MONAT MONTH
2016 | 05

EIN TEAM ON TOUR
Kreuz und quer durch Frankfurt: Ob mit dem Fahrrad, dem Auto, dem Transporter, der U-Bahn oder zu Fuß – wie das Publikum ist auch das „One Day in Life"-Team an diesem Maiwochenende rund um die Uhr auf Achse. Und auch die Künstler trifft man wandelnd zwischen Bücherregalen, als Sitznachbar in der Straßenbahn oder zum Greifen nah im Operationssaal an.

A Team on Tour · *Back and forth through Frankfurt – whether by bike, by car, by van, by underground or on foot – like the audience, the "One Day in Life" team was constantly on the move during that May weekend. The artists too were to be found wandering between bookshelves, sitting next seat on trams or close-up in the operating theatre.*

JAHR YEAR	MONAT MONTH
2016	**05**

22/05/2016
VOR DEM FINALE
Eine letzte Probe vor dem Abschlusskonzert: Notenständer finden ihren Platz auf dem Fußballrasen, Videomaterial läuft testweise über die Leinwand und Carolin Widmanns Guadagnini-Violine füllt die noch völlig leere Arena mit kräftigem Sound.
Before the Finale · *A final rehearsal before the closing concert: Music stands were set up on the football pitch, video display tests were conducted on the projector screen, and Carolin Widmann's Guadagnini violin filled the still-empty area with powerful sounds.*

HERZLICHER DANK
SINCERE THANKS

—

„One Day in Life" hat alle Besucherinnen und Besucher eingeladen, Frankfurt wieder und neu zu entdecken – und damit auch all die Orte und Institutionen, an denen Konzerte stattfanden, seien sie schon vertraut gewesen oder noch unbekannt. Das Projekt „One Day in Life" verdankte sich ganz wesentlich der engen, herzlichen und großzügigen Zusammenarbeit vieler Institutionen in Frankfurt mit der Alten Oper. Ohne die aktive Mitwirkung unzähliger Ansprechpartner an allen Orten, an denen Konzerte stattfanden, wäre das Projekt nicht denkbar gewesen. Für die wunderbare Zusammenarbeit und für das neue Netzwerk, das auf diesem Wege für „One Day in Life" entstanden ist, danken wir allen Kooperationspartnern sehr herzlich.

"One Day in Life" invited all visitors to (re)discover Frankfurt – and with it, all those places and institutions at which the concerts were held, whether already known or previously undiscovered. The project "One Day in Life" owes in no small part its existence to the close, sincere and generous cooperation of many institutions in Frankfurt with the Alte Oper. Without the active participation of numerous contributors at all of the locations at which concerts were held, the project would have been inconceivable. For the wonderful cooperation and for the new network that has arisen as a result for "One Day in Life", we would like to offer all of our partners our sincerest thanks.

Stephan Pauly

Dr. Stephan Pauly, Intendant und Geschäftsführer der Alten Oper Frankfurt

KOOPERATIONSPARTNER, FÖRDERER UND SPONSOREN
CO-OPERATION PARTNERS, DONATORS AND SPONSORS

Unser herzlicher Dank gilt auch unseren Kooperationspartnern, die durch ihren außerordentlichen Einsatz diese Entdeckungsreise zum Klingen gebracht haben.
We also sincerely thank our partners whose exceptional dedication brought sound to this voyage of discovery.

Ebenso herzlich danken wir den Förderern und Sponsoren, die mit ihrer Unterstützung die Finanzierung von „One Day in Life" möglich gemacht haben.
Moreover, we wish to offer our sincere thanks to the patrons and sponsors whose support made it possible to finance "One Day in Life".

HAUPTSPONSOREN
MAIN SPONSORS

HAUPTFÖRDERER
MAIN DONATORS

WEITERE FÖRDERER DONATORS **PROJEKTPARTNER** PROJECT PARTNER

MEDIENPARTNER
MEDIA PARTNERS

KONZEPTENTWICKLUNG UND PROJEKTREALISATION
CONCEPT DEVELOPMENT AND PROJECT EXECUTION

Daniel Libeskind

in Zusammenarbeit mit dem Team der Alten Oper Frankfurt:
in collaboration with the team of the Alte Oper Frankfurt:

Programm *Programme*
Dr. Stephan Pauly, Intendant und Geschäftsführer *Artistic and Managing Director*
Gundula Tzschoppe, Programm und Produktion *Programme and production*
Stefanie Besser, Produktion und Organisation *Production and organisation*
Andreas Hiebl, Produktion und Administration *Production and administration*
Jürgen Jungmann (Ltg.) und Jörg Drews, Technische Projektleitung in Zusammenarbeit mit Satis&Fy AG und Bilfinger HSG Facility Management Rhein-Main GmbH *Technical project management in collaboration with Satis&Fy AG and Bilfinger HSG Facility Management*
Ulrike Voidel, organisatorische Projektleitung *Organisational project management*
Peter Füllgrabe, Disposition und organisatorische Projektleitung *Resource management and organisational project management*
Lucia Herberg, Kommunikation Kooperationspartner *Communications with partners*
Jens Schubbe, Programmberatung *Programme consulting*
Ulrich Sauer (Ltg.) und Brigitte Kulenkampff, Sponsoren, Förderer *Sponsors, donors*

Presse- und Öffentlichkeitsarbeit *Public and press relations*
Anita Maas-Kehl (Ltg.), Corinna Dirting, Julia Beier

Marketing, Publikationen und Vertrieb *Marketing, publications and distribution*
Marco Franke (Ltg.) und Anne Buchner
Susanne Wagner, Grafik *Graphic design*
Hans-Jürgen Linke, Ilona Schneider, Ruth Seiberts, Redaktion und Texte *Editing and texts*
sowie Frankfurt Ticket RheinMain, Ticketing *Ticket system*

Finanzen und Verwaltung *Finance and administration*
Rolf Schmidt (Ltg.), Gail Raven, Manuela Sobat, Klaus-Peter Kebbel

Konzertbetreuung *Concert management*
Ina Cezanne, Christine Haas, Gästeservice *Usher*
Corinna Fröhling, Christian Hergert, Julie Vestergård Jørgensen,
Monika Wittiber, Inspizienz *Stage manager*
sowie *and*
Tobias Henn, Leoni Jüttendonk, Nicole Klages, Anselma Lanzendörfer,
Elke Martini, Susanne Mattern, Claudia Reuber, Nicole Schmitt-Ludwig,
das Team der *the team of* GFS Security und Service GmbH u. a.

Projektentwicklung in Kooperation mit dem Team von Studio Libeskind, New York/Mailand *Project development in collaboration with the team of Studio Libeskind, New York/Milan*

Entwicklung und Realisierung der Konzerte an den verschiedenen Orten in enger Zusammenarbeit aller Kooperationspartner mit der Alten Oper Frankfurt
Development and performance of the concerts at the various locations in close collaboration between all partners with the Alte Oper Frankfurt

› Boxcamp Gallus, Sportjugend Frankfurt
› Commerzbank-Arena
› Deutsche Nationalbibliothek
› Feuerwehr & Rettungs Trainings Center
› Hochbunker, Initiative 9. November
› Küche Römer, Stadt Frankfurt
› Operationssaal im Hospital zum heiligen Geist
› OpernTurm, Verein der Freunde des OpernTurms e. V.
› Rebstockbad
› Senckenberg Naturmuseum
› Sigmund-Freud-Institut
› Verkehrsgesellschaft Frankfurt am Main (VGF); Betriebshof Gutleut, U-Bahn-Gleis, Fahrende Straßenbahnen
› Wohnhaus Oskar Schindler

MITWIRKENDE MUSIKER
PARTICIPATING MUSICIANS

Jean-Sélim Abdelmoula, Klavier · Pierre-Laurent Aimard, Klavier · Teodoro Anzellotti, Akkordeon · Jan Baumgart, Klangregie · Bettina Berger, Flöte · Olga Morral Bisbal, Akkordeon · Ingeborg Danz, Alt · Jörg Dürmüller, Tenor · Christian Fritz, Klavier · Lorenzo Ghirlanda, Leitung · Aglaya González, Viola · Vanessa Heinisch, Theorbe · Stefan Hussong, Bajan und Akkordeon · Nina Janßen-Deinzer, Klarinette · Torben Jürgens, Bass · Dmitri Khakhalin, Violine · Agnieszka Koprowska-Born, Percussion · Daniel Libeskind, Rezitation · Rachel Libeskind, Video und Text „archive anniversary" · Daniel Lorenzo, Klavier · Fabian Müller, Klavier · Ashok Nair, Sitar · Schaghajegh Nosrati, Klavier · Maria Ollikainen, Klavier · Kohei Ota, Laute · Sophie Patey, Klavier · Eva Maria Pollerus, Leitung und Cembalo · Letizia Scherrer, Sopran · Maren Schwier, Sopran · Karen Tanaka, Klavier · Lucas Vis, Leitung · Carolin Widmann, Violine · Hugh Wolff, Leitung · Peter Zelienka, Viola · **Studierende der Hochschule für Musik und Darstellende Kunst Frankfurt am Main:** Matthias Bergmann, Viola da Gamba · Miguel Dopazo, Klarinette · Tobias Hagedorn, Klangregie · Mutsumi Ito, Flöte · Peter Kett, Trompete · Víctor Loarces, Flöte · Adrian Menges, Violine · Richard Millig, Klangregie · Michael Polyzoides, Violoncello · Caroline Rohde, Blockflöte · Clara Simarro-Röll, Harfe · Claudia Warth, Flöte · Léa Mathilde Zehaf, Stimme · **Stipendiaten der Internationale Ensemble Modern Akademie 2015/16:** Paul Beckett, Viola · Pablo Druker, Leitung · Neus Estarellas Calderón, Klavier · Clément Formatché, Trompete · Hidetaka Nakagawa, Fagott · Yui Niioka, Englischhorn · Špela Mastnak, Schlagzeug · Hugo Queirós, Klarinette · Diego Ramos Rodriguez, Violine · Michele Marco Rossi, Violoncello · Lennart Scheuren, Klangregie · Berk Schneider, Posaune · Jonathan Weiss, Flöte · **Cappella Academica Frankfurt:** Emanuele Breda, Violine · Anna Kaiser, Violine · Fan Li, Violine · Xin Wei, Violine · Francesca Venturi Ferriolo, Viola · Johannes Kasper, Violoncello · Georg Schuppe, Violone · **Dufay Vokalensemble:** Henning Jensen, Tenor · Daniel Schreiber, Tenor · Ralf Petrausch, Tenor · Thomas Scharr, Bariton · **Gächinger Kantorei:** Barbara Altvater, Sopran · Lucy de Butts, Sopran · Beate Heitzmann, Sopran · Natasha Hogarth, Sopran · Ranveig Laegreid, Sopran · Minyoung Lee, Sopran · Ellen Majer, Sopran · Christiane Opfermann, Sopran · Alevtina Prokhorenko, Sopran · Uta Scheirle, Sopran · Anja Scherg, Sopran · Leonie Zehle, Sopran · Anne Hartmann, Alt · Tanja Haßler, Alt · Susanne Hermann, Alt · Anna Krawczuk, Alt · Johanna Krell, Alt · Sandra Marks, Alt · Birgit Meyer, Alt · Angela Müller, Alt · Franziska Neumann, Alt · Ulrike Schwabe, Alt · Ilona Ziesemer-Schröder, Alt · Steffen Barkawitz, Tenor · Friedemann Büttner, Tenor · Wolfgang Frisch, Tenor · Martin Frobeen, Tenor · Christoph

Haßler, Tenor · **Andrejus Kalinovas**, Tenor · **Daniel Käsmann**, Tenor · **Jens Krekeler**, Tenor · **Tiago Oliveira**, Tenor · **Vladimir Tarasov**, Tenor · **Klaus Breuninger**, Bass · **Christian Dahm**, Bass · **Robert Elibay-Hartog**, Bass · **Martin Hermann**, Bass · **Joachim Herrmann**, Bass · **Simon Millan**, Bass · **Hartmut Opfermann**, Bass · **Alexander Reisewitz**, Bass · **Volker Spiegel**, Bass · **Stefan Weiler**, Bass · **hr-Sinfonieorchester – Alte Oper Frankfurt:** Ulrich Edelmann, Konzertmeister Violine · Sorin Ionescu, Violine · Sha Katsouris, Violine · Barbara Kink, Violine · Enrico Palascino, Violine · Stefanie Pfaffenzeller, Violine · Charys Schuler, Violine · Klaus Schwamm, Violine · Ofir Shner, Violine · Gustavo Vergara, Violine · Gerd Grötzschel, Viola Solo · Georg Katsouris, Viola · Gabriel Tamayo, Viola · Wolfgang Tluck, Viola · Michael Kasper, Violoncello Solo · Kitti Ella, Violoncello · Valentin Scharff, Violoncello · Boguslaw Furtok, Kontrabass Solo · Sung-Hyuck Hong, Kontrabass · Sebastian Wittiber, Flöte Solo · Christiane Tétard, Flöte · Leandra Brehm, Klarinette Solo · Hwan Hee Lee, Klarinette · Ulrich Mehlhart, Klarinette · Matthias Roscher, Fagott · Jürgen Ellensohn, Trompete Solo · Norbert Haas, Trompete · Klaus Bruschke, Posaune Solo · Lothar Schmitt, Posaune · Elliot Dushman, Tuba · Jens Hilse, Pauke · Andreas Hepp, Schlagwerk · Burkhard Roggenbuck, Schlagwerk · Janic Sarott, Schlagwerk · Yokiko Sugawara-Lachenmann, Klavier · Christian Kiefer, E-Gitarre · Frederic Mörth, Zuspielband · **hr-Sinfonieorchester – VGF-Betriebshof Gutleut:** Alejandro Rutkauskas, Konzertmeister Violine 1 · Philipp Roy, 2. Konzertmeister Violine 1 · Peter Agoston, Violine 1 · Maximilian Junghanns, Violine 1 · Andrea Kim, Violine 1 · Thomas Mehlin, Violine 1 · Hovhannes Mokatsian, Violine 1 · Marina Sarkisova, Violine 1 · Zsuzsanna Szlávik, Violine 1 · Mariane Vignand-Succi, Violine 1 · Stefano Succi, Stimmführer Violine 2 · Fanny Fröde, Violine 2 · Karin Hendel, Violine 2 · Elisabeth Krause-Stephan, Violine 2 · Daniel Kroh, Violine 2 · Sonja Metzendorf, Violine 2 · Ulrike Mäding-Lemmerich, Violine 2 · Shoko Magara di Nonno, Violine 2 · Alexandra Raab, Violine 2 · Silke Volk, Violine 2 · Przemyslaw Pujanek, Stimmführer Viola · Ingrid Albert, Viola · Christoph Fassbender, Viola · Wolfgang Grabner, Viola · Kerstin Hüllemann, Viola · Kinga Roesler-Kraus, Viola · Peter Wolf, Stimmführer Violoncello · Annette Müller, Violoncello · Maja Schwamm, Violoncello · Christiane Steppan, Violoncello · Kai von Goetze, Stimmführer Kontrabass · Cristian Braica, Kontrabass · Johannes Stähle, Kontrabass · David Wolf, 1. Bassetthorn · Sven van der Kuip, Bassetthorn · Ralph Sabow, 1. Fagott · Bernhard Straub, Fagott · Balázs Nemes, 1. Trompete · Maja Helmes, Trompete · Oliver Siefert, 1. Posaune · Francis Baur, Posaune · Reiner Schmidt, Posaune · Konrad Graf, Pauke · Olaf Joksch, Orgel · **Il Quadro Animato:** Lorenzo Gabriele, Traversflöte · Roberto de Franceschi, Barockoboe und Traversflöte · Carla Sanfelix Izquierdo, Violoncello · Flóra Fábri, Cembalo · **Vocal Connection:** Dorotea Pavone, Sopran · Susanne Rohn, Mezzosopran · Rolf Ehlers, Tenor · Gero Bachon, Bariton · Peter Bachon, Bass · **Vox Orchester:** Alfia Bakieva, Violine 1 · Liuba Petrova, Violine 1 · Antonio de Sarlo, Violine 1 · Jonas Zschenderlein, Violine 1 · Shuyuan Cheng, Violine 2 · Marie Oesterlee, Violine 2 · Coline Ormond, Violine 2 · Christian Voß, Violine 2 · Yoko Tanka, Viola · Karl Simko, Violoncello · Yussif Barakat, Kontrabass · Alexander von Heißen, Cembalo · Antonello Cola, Oboe · Jan Nigges, Blockflöte · Sanghee Lee, Fagott · **Webern Trio Frankfurt:** Akemi Mercer-Niewöhner, Violine · Dirk Niewöhner, Viola · Ulrich Horn, Violoncello

TEAMS
ONE DAY IN LIFE

Alte Oper Frankfurt Dr. Stephan Pauly, Intendant und Geschäftsführer · Lucia Herberg, Sekretariat/Assistenz · Ulrike Voidel, Organisatorische Projektleitung · Gundula Tzschoppe, Programmbereich Klassik · Stefanie Besser, Programmbereich Klassik · Andreas Hiebl, Programmbereich Klassik · Jens Schubbe, Programmberatung · Daniela Fliege, Programmbereich Entertainment · Tobias Henn, Leiter PEGASUS – Musik erleben! · Leoni Jüttendonk, Volontariat PEGASUS – Musik erleben! · Anselma Lanzendörfer, Volontariat PEGASUS – Musik erleben! · Anita Maas-Kehl, Leiterin Presse- und Öffentlichkeitsarbeit · Corinna Dirting, Presse- und Öffentlichkeitsarbeit · Julia Beier, Volontariat Presse und Marketing · Marco Franke, Leiter Marketing und Publikationen · Anne Buchner, Marketing und Publikationen · Susanne Wagner, Grafik, Mediagestaltung · Ruth Seiberts, Redaktion und Texte · Ilona Schneider, Redaktion und Texte · Hans-Jürgen Linke, Redaktion und Texte · Doris Benesch, Vermietung Konzerte Klassik · Nicole Klages, Kongresse und Events · Claudia Oleniczak, Kongresse und Events · Ulrich Sauer, Leiter Sponsoring · Brigitte Kulenkampff, Sponsoring · Peter Füllgrabe, Disposition · Rolf Schmidt, Prokurist und Leiter Verwaltung, Finanzen, Controlling · Gail Raven, Verwaltung, Finanzen, Controlling · Manuela Sobat, Verwaltung, Finanzen, Controlling · Klaus-Peter Kebbel, Leiter Rechnungswesen · Bernd Baier, Rechnungswesen · Jürgen Jungmann, Leiter Haus- und Veranstaltungstechnik · Jörg Drews, Haus- und Veranstaltungstechnik · Elke Martini, Haus- und Veranstaltungstechnik · Ina Cézanne, Gästeservice · Christine Haas, Gästeservice · Antje Mächling, Gästeservice · Corinna Fröhling, Inspizienz · Christian Hergert, Inspizienz · Julie Vestergård Jørgensen, Inspizienz · Monika Wittiber, Inspizienz · Nicole Schmitt-Ludwig, Leiterin der Geschäftsstelle der Gesellschaft der Freunde der Alten Oper Frankfurt · Susanne Mattern, Freunde der Alten Oper Frankfurt · Claudia Reuber, Freunde der Alten Oper Frankfurt · Daniel Brech, Anne Fischinger, Andreas Seibert, Eckhard Radmacher, Stimmung Konzertflügel · Gabriele Arndt, Poststelle · **Bilfinger HSG Facility Management Rhein Main** Keith Brockwell, Bühnenmeister/Beleuchtungsmeister Alte Oper (Sa) · Michael Koch, Bühnenmeister/Beleuchtungsmeister Alte Oper (Sa u. So) · Tobias Wagner, Bühnenmeister/Beleuchtungsmeister Alte Oper (Sa u. So) · Matthias Köppe, Bühnenmeister/Beleuchtungsmeister Alte Oper (So) · Julian Diehl, Beleuchter Alte Oper (Sa) · Mira Kobus, Beleuchter Alte Oper (Sa) · Volker Frenzel, Beleuchter Alte Oper (Sa u. So) · Marko Büchner, Beleuchter Alte Oper (So) · Harald Landmann, Beleuchter Alte Oper (So) · Reiner Flügel, Tontechnik Alte Oper (Sa u. So) · Pascal Flügel, Tontechnik Alte Oper (Sa u. So) · Uwe Esche, Konzert-betreuer/Bühnenmeister Küche Römer ·

Bernhard Fleischer Moving Images Bernhard Fleischer · Sissy Irana Borgeld · Helmut Fischer · Reiner Krauß · Hanna Sophie Lükke · Tim Alexander Rosemann · Judit Stassak · Hannah Zich · **Boxcamp Gallus** Hossein Mehranfard · Chris Celetaria · Lauro Romero · **Commerzbank-Arena** Patrik Meyer · Daniel Garcia · Jens Gerwin · Moritz Schneider · das ganze Team der Commerzbank-Arena · **Deutsche Nationalbibliothek** Ute Schwens, Direktorin · Jörg Räuber, Benutzung und Bestandsverwaltung · Barbara Fischer, Marketing und Kommunikation · Stephan Jockel, Marketing und Kommunikation · Hans-Peter Krieger, Justiziariat · Sonja Kinzenbach, Innerer Dienst · Wolfgang Mertes, Innerer Dienst · Dietmar Hinsberger · die Mitarbeiter der Haustechnik · viele Helferinnen und Helfer aus allen Abteilungen der Deutschen Nationalbibliothek · **Feuerwehr & Rettungs Trainings Center** Markus Röck, Feuerwehr Frankfurt · Melanie Patzina-Keller, Feuerwehr Frankfurt · Thorsten Brückner, Feuerwehr Frankfurt · Anne Laumen, Feuerwehr Frankfurt · Oliver Baier, Feuerwehr Frankfurt · Thomas Gruber, Feuerwehr Frankfurt · Sascha Reinke, Feuerwehr Frankfurt · Florian Ritter, Feuerwehr Frankfurt · Manuel Pfeiffer, BKRZ GmbH · **Fotografen** Wonge Bergmann · Norbert Miguletz · Tibor Pluto · Achim Reissner · **Frankfurt Ticket RheinMain** Carlos Abad Salson · Estelle Girardin-Behncken · Eugen Heidt · Heike Engel · Hyun-Jong You · Irmgard Krüger · Manuela Bald · Nicole Reuther-Hornung · und das Team von Frankfurt Ticket RheinMain · **GFS Security & Service GmbH** Christine Ackermann, Einsatzleiter · Anna Christine Antz, Einsatzleiter · Bianka Balducci, Einsatzleiter · Frank Distler, Einsatzleiter · Valeska Fuhr, Einsatzleiter · Nazli Gürbüz, Einsatzleiter · Daniela Krusper, Einsatzleiter · Corinna Modl, Einsatzleiter · Petra Müller, Einsatzleiter · Andrea Schneider, Einsatzleiter · Christina Baingo, Hostess · Lucia Gallo, Hostess · Antonia Hanelt, Hostess · Leonie Hofmann, Hostess · Rene Lazar, Host · Penelope Mason, Hostess · Kseniya Mitusova, Hostess · Erik Neie, Host · Beatrix Schmidt, Hostess · Hannah Thonke, Hostess · **Hessischer Rundfunk** Ludger Brüggemann, Ton Alte Oper · David Gumpper, Ton Alte Oper · Andreas Heynold, Ton Alte Oper · Norbert Ommer, Ton Alte Oper · Udo Wüstendörfer, Ton Alte Oper · Robin Bös, Ton Betriebshof Gutleut · Christoph Claßen, Ton Betriebshof Gutleut · Stefan Emrich, Ton Betriebshof Gutleut · Thomas Eschler, Ton Betriebshof Gutleut · Alexander Kolb, Ton Betriebshof Gutleut · Michael Traub, Orchestermanagement · Elisabeth Schüth, Orchestermanagement · Sebastian Stüer, Orchestermanagement · Armin Wunsch, Orchestermanagement · Melanie Weber, Künstlerische Produktion · Hardin Hass, Orchesterwart Alte Oper · Sebastian Nier, Orchesterwart Betriebshof Gutleut · Kimon Roggenbuck, Orchesterwart Betriebshof Gutleut · Lorena Maccioni, Eventmanagement · Isabel Schad, Presse · Michael Jung, LKW-Fahrer Alte Oper · Guido Busch, LKW-Fahrer Betriebshof Gutleut · Adrian Stortz, LKW-Fahrer Betriebshof Gutleut · **Hochbunker** Prof. Dr. Hans-Peter Niebuhr, (Vorsitzender) Vorstand der Initiative 9. November e. V. · Elisabeth Leuschner, Vorstand der Initiative 9. November e. V. · Edith Marcello, Vorstand der Initiative 9. November e. V. · Esther Baron, Planung und Organisation · Erika Hahn, Planung und Organisation · Lena Sarah Carlebach, Helferin · Mortimer Berger, Helfer · Liam Brennan, Helfer · Ayline Heller, Helferin · Dr. Jonathan Leuschner, Helfer · und zahlreiche Mitglieder der Initiative sowie Freunde und Sympathisanten als HelferInnen · **Homepage (Programmierung)** Lucien Coy · Florian Reußenzehn · Thomas Weber (Binaries Included) ·

Hospital zum heiligen Geist Ärztlicher Dienst: Dr. med. Gerd Neidhart, Chefarzt der Klinik für Anästhesiologie, operative Intensivmedizin und Schmerztherapie · Lenka Dienstbach-Wech, Oberärztin · Dr. med. Christiane Faust, Oberärztin · Nadine Fürbeth, Oberärztin · Dennis Inglis, Oberarzt · Annette Münch-Frank, Oberärztin · Dr. med. Bärbel Schiffner, Oberärztin · Miriam Oster, Fachärztin · Skadi Stahlberg, Fachärztin · Süleyman Aktas, Arzt · Martina Devlin, Ärztin · Laura Enke, Ärztin · Verwaltung: Dipl.-Betriebswirt (FH) Carsten Müller, Kaufmännischer Leiter · Heike Stoll, Referentin der Direktion · Pflegedienst: Klaus Engel, stv. Pflegedirektor · Gudrun Schopf, Pflegebereichsleiterin Psychosomatik · Christian Rode, Pflegebereichsleiter OP · Ralf Werschkull, Pflegebereichsleiter Med. Klinik · Jana Heinze, Stationsleiterin Med. Klinik · Meri De Angelis, Gesundheits- und Krankenpflegerin Psychosomatik · Sandra Macko, Gesundheits- und Krankenpflegerin OP · Monika Ramolla, Operationstechnische Assistentin OP · Tatjana Riedel, Operationstechnische Assistentin OP · Heide Tschischka, Gesundheits- und Krankenpflegerin Psychosomatik · Technischer Dienst: Antonio De Biase, Technischer Leiter · Kai Bienmüller, Elektriker · Mario Vorndran, Elektriker · Hospital Service und Catering GmbH: Beate Neuhaus, Leitung Wirtschaftsdienste · Silvia Peukert, Teamleitung Hausservice · Gabriele Schulze, Teamleitung Empfang/Konferenzservice · Jürgen Best, Küchenleiter · Kujovic Kemo, Teamleiter Transportdienst · Nagoua Bouslama, Reingungskraft · Melwa Camivic, Reinigungskraft · Hatem Hamami, Mitarbeiter Patiententransport · Shazibur Rahaman, Mitarbeiter Veranstaltungsservice · Said Hida, Mitarbeiter Empfang · Ümmühan Aslisen, Versorgungsassistentin · **Küche Römer** Gabriele Weber, Protokoll Veranstaltungen und Vermietung · Bernd Schmidt, Hausmeister · und das RÖMER-Team · **OpernTurm** Dr. Andreas Przewloka, Mitglied des Vorstands UBS Deutschland AG · Holger Bindemann, Medientechnik UBS Deutschland AG · Dr. Martin Deckert, Vorsitzender des Vereins der Freunde des OpernTurms e. V. · Wolfgang Melzer, Rechtsanwalt Partner Allen & Overy LLP und Vorstandsmitglied Verein der Freunde des OpernTurms e. V. · Dr. Mathias Schulze Steinen, Partner K&L Gates LLP und Vorstandsmitglied Verein der Freunde des OpernTurms e. V. · Viola Reinhardt, Koordinatorin des Vereins der Freunde des OpernTurms e. V. · Boris Jary, Partner Russell Reynolds Associates · Karl-Heinz Augustin, Bereichsleitung WISAG · Hans-Peter Kreusch, Objektleitung WISAG · Hiwet Anday, Empfangsmitarbeiterin WISAG · Samira Aznai, Sicherheitsmitarbeiterin WISAG · Susanne Klein, Empfangsmitarbeiterin WISAG · Arnd-Heinz Marx, Sicherheitsmitarbeiter WISAG · Claudia Nolte, Empfangsmitarbeiterin WISAG · Carsten Schütte, Sicherheitsmitarbeiter WISAG · Ebtissam Ortlauf, BLA Consortium · Max Bagus, Servicekraft Consortium · Patrick Strott, Servicekraft Consortium · Markus Müller, Küchen Betriebsleiter Consortium · Frau Jelali, Küchenhilfe Consortium · Dr. Christian Zschocke, Rechtsanwalt - Partner Morgan, Lewis & Bockius LLP und Vorstandsmitglied Verein der Freunde des OpernTurms e. V. · Dr. Karsten Emmermann, Rechtsanwalt Morgan, Lewis & Bockius LLP · Desiree Berk, Legal Secretary Morgan, Lewis & Bockius LLP · Michaela Groenke, Property Management Tishman Speyer Properties Deutschland GmbH · **Pati Klaviertransporte** · **Rebstockbad** Daniel Nauheimer, Prokurist · Harald Kümbel, Verbundleiter · Armin Vessali, stellvertretender Verbundleiter · Viktor Eichhorst, Technik · Robert Teodorescu · Alexander Mitschke, Marketingabteilung · Stela Staneva · **satis&fy AG** Rainer Wendt, senior project manager, Niklas Hommel, project

manager · **Patrick Link**, project manager · **Lenka Bayer**, project manager – coordinator · **Sandra Pusch**, project manager – coordinator · **Anja Scherb**, project manager – coordinator · **Alina Stumpf**, project manager – coordinator · **Simon Jendrzejewski**, project manager – trainee · **Till Wehrheim**, project manager – trainee · **Larissa Kremser**, project manager – intern · **Oliver Günther**, Audio service – projects · **Nicole Alonso Hausmann**, Audio service – projects · **Andreas Würslin**, Audio service – projects · **Jan Lück**, Audio service – equipment logistics & rental · **Oliver Müller-Secci**, Audio service – equipment logistics & rental · **Robert „Robbi" Kusch**, Audio service – equipment logistics & rental · **Martin Schuster**, Audio service – equipment logistics & rental · **Cedric Hagen**, Audio service – crew booking · **Jasmin Lerm**, Audio service – crew booking · **Reiner Rothers**, Audio service – sound engineer · **André Tag**, Audio service – sound engineer · **Tim Zahn**, Audio service – sound engineer · **Patricia Hannes**, Audio service – trainee · **Johannes Napp**, Audio service – trainee · **Matthias Heuser**, lighting & rigging service – projects · **Sascha Meier**, lighting & rigging service – projects · **Oliver Frenzel**, lighting & rigging service – equipment logistics & rental · **Fabian Schröder**, lighting & rigging service – equipment logistics & rental · **Mani Rosenfeld**, lighting & rigging service – crew booking · **Simon Großmann**, lighting & rigging service – technician · **Felix Kunze**, scenic service – projects · **Celina Rauscher**, scenic service – projects · **Maren Vey**, scenic service – projects · **Pia Hoffmann**, scenic service – trainee · **Arnd Baumann**, scenic service – furniture · **Silvio Capucci**, scenic service – furniture · **Marc Dresel**, scenic service – furniture · **Sarah Bachmann**, scenic service – graphics & signage · **Falk Heinzelmann**, scenic service – graphics & signage · **Pejman Kahlily**, scenic service – graphics & signage · **Murat Körük**, scenic service, graphics & signage · **Andreas Jessen**, scenic service – staging · **Karsten Kaspar**, scenic service – staging · **Fabian Keber**, scenic service – staging · **Mehmet Gürbüz**, scenic service – production · **Christine Dietz**, scenic service – crew booking · **Patti Ommerborn**, scenic service – crew booking · **Chris Aidonopoulos**, CAD services · **Helene Arendt**, CAD services · **Esther Ott**, CAD services · **Vladimir Ausländer**, logistic service · **Heiko Fritz**, logistic service · **Mike Nitschke**, logistic service · **Frithjof Tross**, logistic service · **Leo Libenson**, logistic service · **Steffen Buhl**, logistic service – warehouse · **Rainer Leber**, logistic service – warehouse · **Karim Naer**, logistic service – warehouse · **Micahel Riess**, logistic service – warehouse · **Markus Theuer**, logistic service – warehouse · **Bernd Weigand**, logistic service – warehouse · **Thomas Zieliski**, logistic service – warehouse · **Roland „Zwicki" Zwicker**, logistic service – warehouse · **Nils-Arne Hild**, video service – streaming operator · **Marvin Pehr**, video service – streaming operator · **Stefan Klink**, video service – projects · **Marion Lattermann**, video service – projects · **Lars Wittig**, video service – projects · 45 × Stage Hands · **Jennifer Barberi**, accounting · **Sandy Zapf**, accounting · **Katrin Fougeray**, Marketing & Communications · **Anna Imm**, Marketing & Communications · **Seehund Media Matthias Kulozik**, Kamera & Schnitt · **Leonard Mink**, Kamera & Schnitt · **Jonas Ohland**, Kamera & Ton · **Sebastian Rieker**, Produktion & Regie · **Jonathan Thiemeier**, Ausführender Produzent · **Senckenberg Naturmuseum** Senckenberg Gesellschaft für Naturforschung: **Prof. Dr. Dr. h.c. Volker Mosbrugger**, Generaldirektor · **Dr. Sören Dürr**, Leiter Kommunikation · **Dr. Alexandra Donecker**, Presse · **Judith Jördens**, Presse und Social Media · **Andrea Spiekermann**, Eventmanagement · **Sigmund-Freud-Institut Prof. Dr. Marianne Leuzinger-Bohleber**,

Geschäftsführende Direktorin des SFI · **Prof. Dr. Heinz Weiß,** Medizinischer Leiter · **Panja Schweder,** Leiterin der Verwaltung · **Annette Sibert,** Sekretariat · **Renate Stebahne,** Sekretariat · **Nora Hettich,** Wissenschaftliche Mitarbeiterin · **Verena Müller,** Studentische Hilfskraft · **Luisa Sievers,** Studentin und Praktikantin · **Studio Libeskind** Nina Libeskind, Chief Operating Officer · **Amanda de Beaufort,** Director of Communications · **Brandon Conley** Logistics/Administration · **Robert Ross** Logistics/Administration · **Musical Labyrinth** Installation team: Giuseppe Blengini, Project Lead · Pietro Borzini · Gino D'Andrea · Simone Brombin · Maria Glionna · Valentina Occhini · **Spirit of Space** · **VGF – Verkehrsgesellschaft Frankfurt am Main** Robert Jakob · Michael Rüffer · Thomas Wissgott · Andreas Weitemeyer · Alexander Steinert · Markus Hermann · Berthold Weber · Gernot Schürr · Peter Schade · Resül Özdemir · Torsten Jordan · Paul Laska · Steffen Wittenberg · Peter Wydra · Monika Müller · Michael Porcher · Karlheinz Lebisch · Manfred Hesse · Hans Jürgen Poths · Can Bucioglu · Peter Jankowski · Jens Deck · Rainer Willig · Sylvia Rupp · VGF-Betriebsleitstelle Werkstatt Gutleut (Früh, Steger, Richter, Spät, Plath, Heidenreich, Herrmann, Schmitt) · VGF-Ordnungsdienst · VGF-Presse · Jörg Ristau, Straßenbahnfahrer (Sa) · Steffen Wittenberg, Straßenbahnfahrer (Sa) · Ait Mohamed Abdeslam, Straßenbahnfahrer (So) · Dieter Kunz, Straßenbahnfahrer (So) · Klaus Nagelschmidt, Straßenbahnfahrer (So) · Uwe Rühling, Straßenbahnfahrer (So) · **Wohnhaus Oskar Schindler** Wir danken dem Eigentümer der Liegenschaft „Am Hauptbahnhof 4" (Wohnhaus Oskar Schindler) · **Zach Air**

und viele andere mehr and many others ...

IMPRESSUM IMPRINT

Erschienen im *Published by*
Hirmer Verlag GmbH
Nymphenburger Straße 84
80636 München, Germany

Hirmer Projektmanagement
Hirmer project management
Rainer Arnold

Herausgeber *Publisher*
Alte Oper Frankfurt
Konzert- und Kongresszentrum GmbH
Opernplatz, 60313 Frankfurt
Amtsgericht Frankfurt am Main, HRB 18535

Intendant und Geschäftsführer
Artistic and Managing Director
Dr. Stephan Pauly
Vorsitzender des Aufsichtsrates
Chair of the Supervisory Board
Peter Feldmann

© 2016 Hirmer Verlag GmbH, Munich;
Alte Oper Frankfurt; die Autoren *the authors*.

www.hirmerverlag.de
www.hirmerpublishers.com

ISBN 978-3-7774-2742-3

Koordination *Coordination*
Marco Franke (Leiter Marketing, Publikationen und Kooperationen Alte Oper)
Konzept und Gestaltung *Concept and design*
Susanne Wagner

Buch *book*
Redaktion *Editing*
Julia Beier, Ilona Schneider
Texte *Texts* Julia Beier, Daniel Libeskind, Hans-Jürgen Linke, Dr. Stephan Pauly, Ilona Schneider, Ruth Seiberts,
Übersetzungen *Translations* markatus
Lithografie *Pre-press and repro*
Schwabenrepro GmbH, Stuttgart
Druck und Bindung *Printing and Binding*
PASSAVIA Druckservice GmbH & Co. KG

Printed in Germany

DVD
Koordination Filmproduktionen
Coordination of film productions
Anita Maas-Kehl, Corinna Dirting
Authoring DVD Seehund Media
Vervielfältigung DVD *Reproduction of DVD*
handle with care manufacturing

Bibliografische Information der Deutschen Nationalbibliothek
Die Deutsche Nationalbibliothek verzeichnet diese Publikation in der Deutschen Nationalbibliografie; detaillierte bibliografische Daten sind im Internet über http://www.dnb.de abrufbar.
Bibliographic information published by the Deutsche Nationalbibliothek
The Deutsche Nationalbibliothek lists this publication in the Deutsche Nationalbibliografie; detailed bibliographic data is available on the Internet at http://www.dnb.de.

BILDCREDITS PHOTO CREDITS

Alte Oper Frankfurt © Tibor Pluto; **Boxcamp Gallus** © Wonge Bergmann, Norbert Miguletz, Susanne Wagner, Tibor Pluto; **Commerzbank-Arena** Wonge Bergmann, Norbert Miguletz, Achim Reissner, „archive anniversary" (Text/Video) © Rachel Libeskind, Fotos: Wonge Bergmann **Deutsche Nationalbibliothek, Lesesaal** © Wonge Bergmann, Norbert Miguletz, Achim Reissner; **Deutsche Nationalbibliothek, Magazin** © Wonge Bergmann, Norbert Miguletz; **Fahrende Straßenbahnen** © Achim Reissner; **Feuerwehr & Rettungs Trainings Center** © Wonge Bergmann, Achim Reissner; **Hochbunker** © Norbert Miguletz; **Im Netz** © Tibor Pluto, Screenshot, Susanne Wagner; **Küche Römer** © Norbert Miguletz; **Making Of** © Wonge Bergmann, Andreas Hiebl, Norbert Miguletz, Dr. Stephan Pauly; **Musical Labyrinth** © Wonge Bergmann, Norbert Miguletz, Dr. Stephan Pauly, Achim Reissner; **Operationssaal** © Norbert Miguletz, Tibor Pluto, Röntgenbild © stockdevil ; **OpernTurm – 38. Stock** © Achim Reissner; **Projektskizze** © Daniel Libeskind; **Rebstockbad** © Norbert Miguletz, Tibor Pluto, Achim Reissner; **Senckenberg Naturmuseum** © Tibor Pluto; **Sigmund-Freud-Institut** Achim Reissner, „Ohne Titel (A – Z / Die Traumdeutung)" © Michael Riedel, Fotos: Norbert Miguletz, Achim Reissner; **Stadtplan** © 2015 mapz.com – Map Data: Open-StreetMapp (ODbL); **Umschlag** © Wonge Bergmann; **VGF Betriebshof Gutleut** © Norbert Miguletz, Tibor Pluto; **VGF U-Bahn-Gleis** © Norbert Miguletz; **Wohnhaus Oskar Schindler** © Norbert Miguletz, Susanne Wagner

DVD

Um den „einen Tag im Leben" zu dokumentieren, waren neben etlichen Fotografen auch drei Filmteams an dem Wochenende 21./22. Mai 2016 in Frankfurt am Main unterwegs. Sie haben das großangelegte Konzertereignis „One Day in Life" vor und hinter den Kulissen in den Fokus genommen, das Publikum auf seinem Weg von Konzertort zu Konzertort begleitet und Initiatoren, mitwirkende Künstler und Partner interviewt – 24 Stunden voller musikalischer und menschlicher Begegnungen zusammengefasst in drei ganz unterschiedlichen Filmbeiträgen:

To document "One Day in Life", there were not only numerous photographers but also three film crews on the move during the weekend of 21 and 22 May 2016 in Frankfurt am Main. They documented the large-scale concert event "One Day in Life" as experienced by the audience and behind the scenes, following the audience as they moved from concert location to concert location, interviewing initiators, participating artists and partners – 24 hours full of musical and human encounters summarised in three entirely different documentaries:

FILM 1
ONE DAY IN LIFE – EINE FILM-DOKUMENTATION
Bernhard Fleischer Moving Images GmbH im Auftrag der Alten Oper Frankfurt
Dauer *duration* 43 Min., deutsch *german*

FILM 2
**ONE DAY IN LIFE – A CONCERT PROJECT
BY DANIEL LIBESKIND WITH ALTE OPER FRANKFURT**
Spirit of Space im Auftrag von Studio Libeskind, New York
Dauer *duration* 10 Min., englisch *english*

FILM 3
ONE DAY IN LIFE – ALTE OPER BACKSTAGE
Seehund Media im Auftrag der Alten Oper Frankfurt
Dauer *duration* 7 Min., deutsch/englisch *german/english*